日本美術

鑑賞導覽手冊

101

神林恒道＋新關伸也 編著

鄭夙恩 譯寫

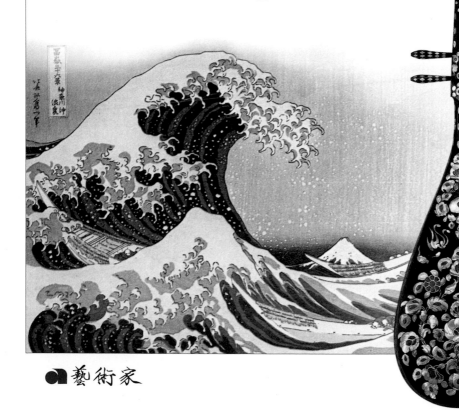

藝術家

引言

日本美術 101 鑑賞導覽手冊

繪畫是視覺的享受，音樂帶來聽覺的愉悅，料理則是藉由味蕾而帶來感動。好吃與否並不需要長篇大論，可以透過立即性的直感體驗而心領神會。

美術的鑑賞也是同樣的道理。但是，有不少人會誤認，美術鑑賞存在著特殊的方法或祕訣。如果餐桌擺滿了豐盛的菜餚，正準備大快朵頤時，卻被耳提面命地提醒，要注意餐桌禮節，想必是件很倒胃口的事情吧！要知道料理是不是好吃，就算用手抓取也無所謂，首要之事，便是將食物放進口中，細細咀嚼品嘗。這是藝術鑑賞的第一步，也是判定該物件是否為藝術的關鍵所在。無論別人怎麼說，好吃與否只能仰賴個人的味覺判斷，別無他法。另外值得一提的，英語中的味覺、興趣品味使用的是同一個字－taste。

當我們品嘗到美食，便會渴望知曉料理的材料、調味方式，也會好奇地想知道廚師究竟是何方神聖。同樣的，佇立於美好的作品之前，我們也會渴望知道，究竟是什麼樣的時代、什麼樣的土地、什麼樣子的手法，可以孕育、創作出此等扣人心弦的作品。這便是更進一步的踏入了藝術鑑賞的世界。如果將這些課題進行專業性的研究，那便是美學、美術史的領域範疇。這些進階式的、以鑑賞為目的的解說，我們將它排版在每一件作品介紹的第二個頁面。但不論如何，最重要的事情，是拋卻任何的先入之見，以非常坦率的心情、態度，來眺望、凝視作品。從這個時間點開始，真正的美的、藝術的世界才會隨之開展。

這本書精挑細選了一〇一件日本美術（編按：及相關）的名作。或許應該設定為一〇〇選之作，然而為了避免遺珠之憾，所以堅決地再添加了一件作品。書名設定為「日本美術」，但是也包含了過去由中國漂洋過海而來，在日本產生絕大影響力的繪畫作品。此外，如同我們慣稱的「書畫」這個詞彙，日本美術的傳統當中，「書」本來就自成領域，其起源可以追溯到中國。「日本書跡」的源流既然是「中國的書跡」，因此將中國書跡的名品解說放置於卷末，於是構築出這本書的整個架構。這本《日本美術101》鑑賞導覽手冊，還有姊妹篇的《西洋美術101》，如能合併參照閱讀，將可以更深刻地理解美術的趣味性。

神林 恒道

序言

在閱讀這本鑑賞導覽書之前，希望讀者們先瞭解一件事情。「藝術」或「美術」的用語，是日本近代明治時期以降，作為「art」的翻譯所形成的造語。在這之前，我們稱之為「書畫古董」。這門被翻譯成「美術」的學問，隸屬於被譯為「美學」的學問範疇；而「美學」的原文為「aesthetics」，是西歐人文學底下的一個部門，至於「美術」一詞，最早公開使用於日本最早成立的國立美術學校——「工部美術學校」。

「繪畫」、「雕塑」、「建築」也都是日本近代新的造語；繪畫剛開始譯為「畫學」，「雕塑」則是組合「雕刻 carving」與「塑造 modelling」兩個字而成。日本的大學建築系曾經有一段時間被稱為「造家學科」。「風景畫」與「靜物畫」則分別為「landscape」、「still-life」的翻譯語。一般說來，他們被視同為「山水」、「花鳥」的對應物而被接納，但是事實上卻無法完全呼應、等同。舉例來說，嚴峻的水墨山水世界，與陽光灑落遍布的印象派風景畫，在感官上充滿了異質性。靜物最原初的語源為「死去的自然 natura morta」，但是東方花鳥的世界中，描繪的都是飽含生命力的花草、鳥獸、魚蟲。

對於年輕一輩而言，提到日本的傳統美，他們聯想到的是「歌舞伎」、「浮世繪」。然而與這些遙相對應的，還有「能劇」與「水墨畫」的世界。簡單地說，「歌麿」與「雪舟」這種對照存在的審美意識，該如何理解比較好呢？從建築領域來說，「日光東照宮」與「桂離宮」

又是另一組不可思議的對照，而且這兩件建築物件，還幾乎在同一個時代出現。日本或東方的美術，無法單純地與西洋美術進行疊合比對。我們先將這個事實、前提置於腦海當中，針對精選的一〇一件日本美術（編按：及相關）名作，逐一進行咀嚼、玩味。

日本美術史的時代區分

日本「美術史」的編纂，究竟起源於何時？自古以來，中國便有《古畫品錄》、《歷代名畫記》，日本也有《等伯畫說》、《本朝畫史》等畫論、畫史類的著作。但是以我們現在所理解的「美術」的「歷史」觀點，所構築而成的「美術史」，其成立則是在明治以降的日本近代。

日本首部的「美術史」，是明治廿九年由帝國博物館委任岡倉覺三（天心）為主任，所著手編纂的官制美術史——《稿本日本帝國美術略史》。在這之前，大前年發布了「大日本帝國憲法」，前年則開設了帝國議會，日本正處於躋身西歐近代國家之列的體制整頓期。易言之，官制美術史的編纂，無疑是向諸國宣示國家威信的手段。

岡倉天心於明治廿三年起的三年間，在東京美術學校講授「日本美術史」，這也是首次在公開的場域，所開設的「日本美術史」課程。他將美術史以藝術精神的自覺歷史為主軸，進行定位與闡述，將日本美術區分為「古代」、「中世」、「近世」三個時代。「古代」指的是「奈良朝」，「中世」是「藤原氏時代」，「近世」則是「足利氏時代」。其實岡倉的思維來自於德國觀念論的哲學家——黑格爾的歷史哲學，並以其美學講義作為學術基礎。

依據他的主張，古代是奠基於小乘佛教思想的美術，衍生自人界、佛界兩相隔的概念，因此屬於壯麗感、理想性的美術。中世則以淨土思想為基底的大乘佛教為中心，強調人有佛情，

佛亦有人性，人佛之間相繫相近，因此產生禪宗優美的情感性美術，並延伸到近世禪宗高淡、自覺的藝術境界。總之，岡倉將黑格爾絕對精神自覺的過程套用到佛教思想上，改變形式並進行解讀。

有點兒小問題的部分，出現在「足利氏時代」。這段時期是從足利氏時代開始，包含之後的近世四百年的時間。而近世又細分為「第一期 東山時代：以東山（足利）義政的思想為基礎，雪舟、正信等人輩出，成為足利時代最盛期」；「第二期 豐臣時代：以豐臣秀吉為中心，元信已逝，因秀吉偏好而產生足利時代中期華美之風，永德為其代表」；「第三期 寬永時代：自寬永至元祿時期，探幽、常信、一蝶、光琳屬之」；「第四期 寬政時代：應舉、吳春等人輩出，以寫生技法試圖創造足利時代的變化」。

到了「大日本帝國美術略史」，時代區分的設定變成「自國初至聖武天皇時代」、「桓武天皇時代到鎌倉幕府時代」、「足利幕府時代至德川氏幕政時代」三個時期。此後，日本美術史便以「上古」、「推古（天皇）」、「奈良前期」、「奈良本朝」、「平安前期」、「平安後期」、「鎌倉」、「足利」、「織豐（織田・豐臣）」、「德川」、「明治・大正」等時代區分法─意即以天皇的名稱、政廳的所在地、年號、將軍的名稱交錯使用的方式，成為普遍的通則。

西洋美術史以「樣式」的變遷為基軸，構築出美的歷史。至於日本美術史，則是在一般史或是政治史的體系下進行時代的區分，在如是的範疇下記述、說明美術的發展。在這個前提下，如果再增添一些樣式史的概念，則會演變成「先史」、「飛鳥」、「白鳳」、「天平」、「弘仁」、「貞觀」、「藤原」、「鎌倉」、「室町」、「桃山」（一般史當中多稱為「安土・桃山」時代，但美術史則多半稱為「桃山」）、「江戶」、「明治・大正・昭和」的時代區分法。「飛鳥」、「白鳳」、「天平」、「弘仁」、「貞觀」、「藤原」的稱呼法，是美術史固有的時代區分。有一些研究者認為，上述的日本美術史的時代區分，可以與西洋美術史當

中國美術史的時代區分

此本《日本美術101》鑑賞導覽手冊當中，包含了九件中國的作品。大部分都是書跡的相關作品。或許有不少讀者會覺得不可思議，因為我們通稱的「美術」範疇中，坊間出版品所列舉的作品群通常不會加入書法之作。這是因為從明治初期開始，將書法與美術視為不同的領域，已經成為根深蒂固的通例。在這之前，書法通常在傳達佛教教義的經文中、繪卷物的詞書中、寺院的匾額中登場。因此在日本這個民族國家中，書法是用以支撐文化的重要支柱。於是，書法在這些重要場域、舞台中盡情揮灑，同時也在一般的生活層面生根茁壯。與熟識的親友魚雁往返，書信中所撰寫的文字與內容足以擄獲人心，使人為之動容，這便是典型的生活書法之例。

這些由書法所譜出的感性歷史，若是要屏除中國的影響而不談，將無法完整地娓娓道來。漢字是中國的珍貴資產，平假名、片假名便是在這個基礎上所建構的，從而孕育出日本特有的文字體系。在本書當中，之所以特別粹選出中國書跡，便是希望掙脫狹義的「美術」框架，在漫長的歷史中回顧文化上的緊密牽動與連結，讓大家得以鑑賞到更具全面觀照性的經典之作。

簡單介紹一下中國美術史固有的時代區分及其源流。提及中國美術史的時代區分，基本上與王朝的時代區分是相互呼應對照的，這反映出中國特有的價值觀。英語中的「China」，其實

中的「古典主義」、「巴洛克」或是「矯飾主義」等樣式概念相互疊合並進行思考。事實上，將天平雕刻視為日本的古典主義，公認飛鳥佛的表情洋溢著古拙的微笑，已經是非常習以為常的觀點。（神林恒道）

是中國「秦」王朝的音譯。秦朝雖然只有短暫的十四年，但是卻整備好政治與文化的傳統基底，樹立了重要的啟程碑。請看看世界地圖，中國領土的廣大遼闊是一目瞭然的。在這片寬廣的土地上，有眾多的民族生活著，同時也使用了各自分歧的語言。秦始皇為了要將多元、歧異的局面整合起來，因此立下了統一全國的雄心壯志。以貨幣、度量衡、車軌、文字為首，秦始皇強力推行重要單位的統一政策。特別是文字的統一，成為統馭生活樣式、語言各異之諸多民族的重要關鍵，孕生出凝聚文化的強大力量。爾後，以漢字為中心的文化圈不斷擴大。

「中國」一詞，意味著佇立於世界中心的自我期許與驕矜。它明確地區別了知曉中華文明的人（華）、不識中華文明的人（夷）。而中華文化中相當具有代表性的文字，其造形上的洗鍊度以及運筆力道的強勁，即便時至今日，依然是支撐書法之美的規範；而其源流，正代表著為政者的權力象徵。

為政者必須具備的技能，被尊稱為「六藝」，即所謂「禮、樂、射、御、書、數」。一般認為，擁有高水平的六藝，才能具備賢能治世、德禮兼備的成熟人品。其理想形象的追求與探討，可以見諸於孔子的思想當中。「六藝」中的書，不僅只是文字字形的書寫。所謂書跡，原本便是為了某些目的而書寫的物件。它用來傳達訊息、想法等，因此內容本身便具備相當的重要性，所以從文章的構成、用詞的選擇，再到運筆的技巧，都可以發現獨特的價值。也因此，在中國藝術的範疇中，文學與書法一直佔有崇高的地位。

從東漢時期開始，文字書寫的用具素材大致底定，毛筆與紙成為書寫的必備工具。也因為使用彈力豐厚的毛筆，運筆的速度、力道的強弱影響了文字的造形，顯著而明確地表現出文字造形的變化。評論曼妙書法所撰述的書論，也誕生於這個時代。此後的東晉，書聖王羲之的登場，還有擅長繪畫與畫中文字記述的顧愷之也活躍一時，因此替過去位階稍低的繪畫，帶來穩固而確定的公認地位。

三國時代的吳，之後的東晉與宋、齊、梁、陳六個朝代，都設都於建康，就是今天的南

京。在這個時代裡，書法傳統價值觀的基礎業已穩固，優異卓越的書法陸續出現，繪畫的地位也逐漸攀升，因此在六朝形成了文學、書法、繪畫等藝術領域的區分。南齊的謝赫撰寫了《古畫品錄》，在繪畫鑑賞中提出了「六法」的重要觀點。破題的「氣韻生動」與「骨法用筆」兩大法則，確認了書畫領域的共通性，同時也成為爾後用以支撐藝術觀的重要規範。而如是的規範，也延續、活用於為日本帶來絕大文化影響力的隋唐時代。

北宋是中國藝術綻放獨特個性花朵的年代。西方所指的「美的技術」，是將自身創造性的才能視為特殊技術，並且充分意識、自覺的過程；而西方「美的技術」的覺醒，便發生於文藝復興時期。北宋正好也是「美的技術」產生自覺的時代，因此有人將宋朝比擬為中國的文藝復興。而讓中國創作者發揮創意的舞台，便是詩書畫等重要的藝術領域。

緊接在後的明清時代，基本上也是以王朝的時代區分，套用於藝術史當中。如前所述，即便該視時代高度評價、稱頌作者的創意與自覺，但不可諱言的，依舊必須臣服於為政者（華）對於藝術世界的認知與偏好，這個顯性的面向不曾改變。

本書所粹選的書法作品，是南朝系的物件。其主要的理由，在於南朝系的作品確實在中國形成一個很重要的流派，而且對於日本的影響關係，是非常深遠顯著的。然而，如果我們鳥瞰整個歷史，同時並存數個王朝，各自為政的年代不無所見，而在如此的態勢中，也會展現出各自迥異的美術特質。雖然說，王朝史與美術的關係不容小覷，但是這種區分法的套用，以及將多樣風格的作品統攝在單一脈絡底下觀看的模式，是必須盡量避免的事情。只要留意到這個迷思，透過本書作品的鑑賞，不僅可以觀察到日本在繪畫、建築、工藝等領域的橫向連結，同時也可以試圖探索其個別的歷史，以及中國與日本的影響關係。這便是我們賦予自己的使命，也是我們對於讀者探索其個別的歷史收穫的期待。（萱紀子）

														新	前漢	秦	東周 BC770	西周	殷	中國
隋	陳 557	梁 502	齊 479	宋 420	東晉 317		西晉	三國	後漢				戰國	春秋					BC1050	
	北齊 東魏		北魏		五胡十六國		266	220		25	8	BC206	BC221							
618	589 北周 西魏																			

600 500 400 300 200

飛鳥時代	先史・古墳時代	日本
538		

日本美術 **101** 鑑賞導覽手冊 目次

飛鳥時代
1 〈天壽國繡帳殘欠〉 7世紀
2 〈彌勒菩薩半跏思惟像〉 7世紀前半
3 〈觀音菩薩立像〉 7世紀
4 〈玉蟲厨子〉 7世紀中葉左右
5 〈法隆寺金堂〉 7世紀後半

奈良時代
6 〈藥師寺東塔〉 730年
7 〈螺鈿紫檀五絃琵琶〉 8世紀前半
8 〈阿修羅立像〉 734年
9 〈鳥毛立女屏風〉 8世紀

中國 西周
95 〈大盂鼎・銘〉 西周前期

中國 後漢
96 〈曹全碑〉 185年

中國 東晉
97 王羲之〈蘭亭序〉 353年

中國 唐
98 歐陽詢〈九成宮醴泉銘〉 632年
99 孫過庭〈書譜〉 687年
100 顏真卿〈顏勤禮碑〉 779年

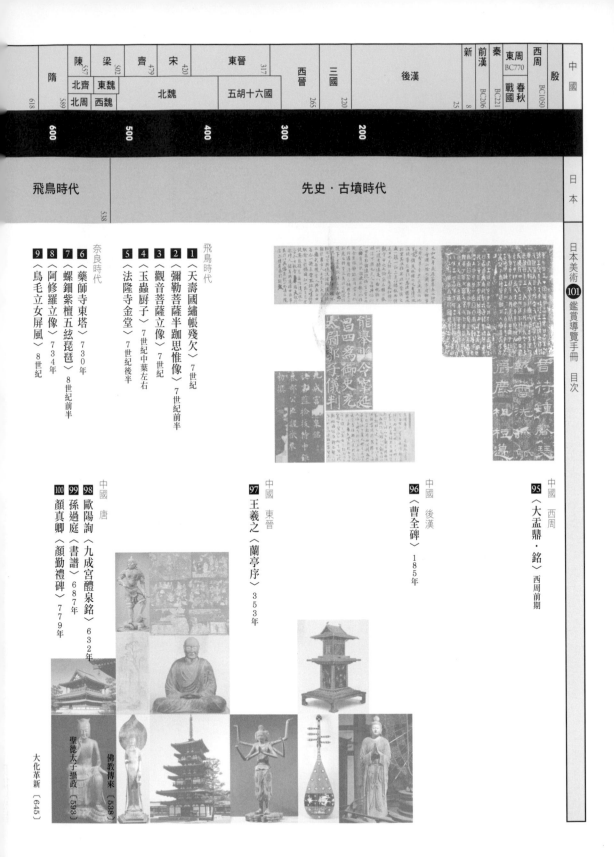

大化革新 (645)
聖德太子攝政 (593)
佛教傳來 (538)

明　元　金　南宋　北宋　五代　唐
1368　1279　1115　1127　960　907

1400　1300　1200　1100　1000　900　800　700

室町時代　鎌倉時代　平安時代　奈良時代
1336　1192　794　710

室町時代

33 雪舟等楊〈秋冬山水圖〉 15世紀中～16世紀初
32 〈慈照寺觀音殿〉 1489年
31 〈龍安寺石庭〉 15世紀
30 一休宗純〈七佛通戒偈〉 15世紀

鎌倉時代

28 惠日房成忍〈明惠上人像〉 13世紀後半
27 運慶〈無著菩薩立像〉〔右〕〈世親菩薩立像〉〔左〕 1208～1211年
26 運慶／快慶〈金剛力士立像〉 1203年
25 〈東大寺南大門〉 1203年

中國　南宋
29 牧谿〈觀音猿鶴圖〉 13世紀後半

24 〈鳥獸人物戲畫〉 12～13世紀
23 〈地獄草紙〉 12世紀後半
22 〈信貴山緣起繪卷〉 12世紀後半
21 繪 傳 藤原隆能 詞書 傳 寂蓮〈源氏物語繪卷〉 1170年代
20 藤原定信〈本願寺本三十六人歌集〉 1112年
18 傳 寂蓮〈本三十六人歌集〉 11世紀中期左右
17 〈平等院鳳凰堂〉 1053年
16 傳 小野道風〈繼色紙〉 傳 紀貫之〈高野切第三種〉 947～957年
15 〈兩界曼荼羅圖〉 9世紀後半
14 空海〈風信帖〉 9世紀
13 〈如意輪觀音坐像〉 9世紀前半左右

平安時代

中國　北宋
19 徽宗〈桃鳩圖〉 11世紀
101 黃庭堅〈黃州寒食詩卷跋〉 1107年

12 〈鑑真和尚坐像〉 763年
11 〈月光菩薩立像〉 8世紀
10 〈四天王立像〉 8世紀

應仁之亂 【1467～77】
南北朝合一 【1392】
建武新政 【1333】
文永之役 【1274】
弘安之役 【1281】
承久之變 【1221】
鎌倉幕府成立 【1192】
保元之亂 【1156】
平治之亂 【1159】
院政開始 【1086】
攝關政治 【967】
遣唐使廢止 【894】
平安京遷都 【794】
東大寺大佛開眼 【752】
平城京遷都 【710】
藤原京遷都 【694】
壬申之亂 【672】

足利幕府滅亡〔1573〕
基督教傳來〔1549〕
鐵炮傳來〔1543〕

秀吉天下統一〔1590〕
秀吉朝鮮出兵〔1592〕
關原合戰〔1600〕
江戶幕府成立〔1603〕
大坂之陣〔1614~15〕
鎖國令〔1639〕

享保之改革〔1716~45〕

寬政之改革〔1787~93〕

天保之改革〔1841~43〕
黑船來航〔1853〕
安政大獄〔1858~59〕

中華人民共和國 1949
中華民國 1912
1900
平成時代 1989
昭和時代 1926
大正 1912
明治時代

大正時代

67 萬鐵五郎〈裸體美人〉1912年
68 高村光太郎〈手〉1918年
69 岸田劉生〈麗子微笑（手持青果）〉1921年
70 李奧納多·藤田嗣治〈五位裸女〉1923年
71 竹內栖鳳〈斑貓〉1924年
72 土田麦僊〈舞妓林泉〉1924年
73 速水御舟〈炎舞〉1925年

昭和時代

74 橫山大觀〈夜櫻〉1929年
75 安井曾太郎〈金蓉〉1934年
76 上村松園〈序之舞〉1936年
77 岡本太郎〈悲慘的胳膊〉1936年
78 靉光〈有眼睛的風景〉1938年
79 棟方志功〈二菩薩釋迦十大弟子〉1939年
80 會津八一〈渾齋近墨〉1941年
81 梅原龍三郎〈北京秋天〉1942年
82 須田國太郎〈犬〉1950年
83 上田桑鳩〈愛〉1951年
84 龜倉雄策〈第十八屆奧林匹克運動會官方海報〉1962年
85 森田子龍〈龍〉1965年
86 長谷川潔〈有回轉儀的風景〉1966年
87 加山又造〈雪月花〉1967年
88 吉原治良〈作品（黑地白圓）〉1968年
89 白髮一雄〈真理的祕密〉1975年
90 上田薰〈生蛋B〉1976年
91 田中一光〈日本舞蹈〉1981年
92 野口勇〈Black·Slide·Mantra〉1992年

平成時代

93 川俣正〈多倫多計畫〉1989年
94 草間彌生〈鏡子房間（南瓜）〉1991年

明治維新〔1868〕
西南之役〔1877〕
甲午戰爭〔1894~95〕
日俄戰爭〔1904~05〕

第一次世界大戰〔1914〕
世界恐慌〔1929〕

第二次世界大戰〔1939~45〕

五·一五事件〔1932〕
二·二六事件〔1936〕
中日大戰〔1937~45〕
朝鮮戰爭〔1950~53〕
越南戰爭〔1959~75〕

日本美術 101 鑑賞導覽手冊

〈天壽國繡帳殘欠〉

七世紀　羅・綾・平絹、刺繡　88.8×82.7公分
奈良・中宮寺

1

依據《上宮聖德法王帝說》所記載的繡帳銘文，聖德太子於推古天皇三十年（六二二）二月廿二日駕崩，悲痛欲絕的太子妃——橘大女郎回想起太子生前對於「世間虛假，唯佛是真」的體悟與感嘆，因此在腦海中浮現出太子往生後的理想淨土——「天壽國」的光景幻象。並在天皇的認可下，委任東漢末賢、高麗加西溢、漢奴加己利三人繪製底稿，於椋部秦久麻的指導下，由侍奉太子妃的女官——采女們加以刺繡完成。傳原本有一丈六尺至二丈之大，現僅存的繡帳由六個斷片所組合而成。雖說物件的保存度與完整度均不理想，然而這件作品以紫羅、紫綾、白平絹為底，添飾了佛殿樓閣、蓮台上的坐佛、神將、僧俗人物，以及月兔、鳳凰等想像世界裡的生物，還有飛雲、唐草等紋樣，展現了鮮明多彩的刺繡風格。繡帳發願銘文原本總計四百字，以四字為單位，分散刺繡於畫面中的一百個龜甲上，現在殘存且可以讀取的，包括「部間人公」、「于時多至」、「皇前日啟」、「利令者椋」等極少數的文字。

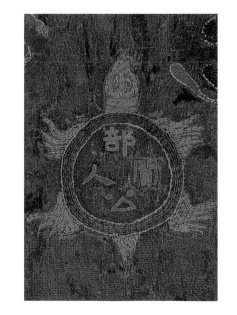

天壽國繡帳斷片（原繡帳）　正倉院

■ 此件繡帳在中宮寺裡被小心翼翼、世世代代地傳承與保存。至於中宮寺，是以聖德太子的母親穴穗部間人皇后的御所為基地所創建的，創建當初所採取的是四天王寺式的大伽藍（譯者註：佛教寺院主要建築物群的配置方式，此樣式的特徵為北金堂、南塔，連成一直線）。

然而，這座女僧尼寺廟從平安時代開始逐漸式微，因此實物類便移管至與聖德太子有著深長因緣的法隆寺。直至鎌倉時代（十三世紀下半葉），力圖復興中宮寺的信如比丘尼，在一夜奇妙的夢中得到啟示，知獲天壽國曼荼羅保存於法隆寺的綱封藏（譯者註：藏即倉庫之意），大費周章終於尋獲，卻發現早已嚴重耗損，斑駁襤褸。信如比丘尼託人加以修理，並製作摹本，今指定為國寶的該物件，是保存狀態比較良好的原始部分加上複製摹本部分，所組合連接而成的。繡帳中泛白的臉部原本是白絹底，不幸破損，江戶時代修復時被塗上白色顏料，並以墨線勾勒出眼鼻。

刺繡技法包括平繡、纏繡、絡繡，而繡線的選擇則配合底稿，使用了平線、撚線、組合線，色彩的搭配更多達十五色以上，如黃檗、藍、紅、紫、橡、茜等。被指定為國寶的理由，乃因此物件是日本最為古老的刺繡，具有高度的歷史價值。另外，在工藝的範疇中，如此這般的染織作品少之又少，幾乎襤褸破敗不堪，此物件已是難能可貴、碩果僅存的襤褸斷片。再加上繡帳銘文精確的記載，揭示了具體的製作時間、創作目的、參與者人名，因此在作為資料的考證價值上，具有極度重要的意義。（神林恒道）

「部間人公」的部分

2

此物件是東洋版的「沉思者」。不同的是，羅丹的「沉思者」刻畫的是人，而此物件揣摩的則是神佛，名為「彌勒菩薩」。仔細觀察，兩者的姿勢亦有所出入。這件作品將右腳搭於左腳之上，右手肘拄著右膝，數根右手指則輕快優雅地就著臉頰，表現出沉思的樣態，稱之為「半跏思惟像」。彌勒菩薩是在釋迦牟尼佛往生五十六億七千萬年後，約定現身的未來佛，為的是救贖釋迦佛來不及解救的眾生苦相。祂現在正於名為「兜率天」的天上界努力修行，處於成佛之前的菩薩階段。此物件表現出彌勒菩薩冥想的姿勢樣貌，遙想、憂心著未來救人濟世的重責大任。

從寶冠、頭部到身體，繼續延伸到覆蓋著布裳的圓筒形台座，完全是以一整棵的松木所雕刻而成的。為了避免龜裂，背部整體甚至到腦勺的部分均深入剔空，為了不被人從外側一眼窺見探知，故覆上一層蓋板。頂著寶冠的頭部在製作時刻意放大，突顯了身體與手臂的纖細，似乎會讓人有不平衡的視覺觀感，然而卻反倒帶給觀賞者一種優雅的印象。特別是簡潔又深具氣質的臉龐，讓不少觀者為之迷戀、傾倒。神像胸前綴有胸飾，背面據說原本存在著附有紋樣、象徵光明的頭光，但現已散佚。順帶一提，這個優雅的座像，正是被指定為日本國寶第一號的名作，廣為人知。

〈彌勒菩薩半跏思惟像〉

2

飛鳥時代

七世紀前半　木造　像高123公分（頭頂至左足下）
京都・廣隆寺

〈菩薩半跏像（如意輪觀音）〉
七世紀　奈良、中宮寺

■此座彌勒像，據傳是渡來系氏族—秦河勝為聖德太子興建蜂岡寺（廣隆寺）之際，所打造的原初本尊。與此並稱為菩薩半跏像的另一尊，則是保存於中宮寺，帶有密教風格的「如意輪觀音」。此作以樟木為材，頭部前後分割成數部分打造；部分亦分割成數部分打造；事實上，這個時代的佛像一般都以一根原木進行完整而連續性的雕刻，「如意輪觀音」這種切割方式可說是特例的表現。現今看來黝黑光亮的這尊佛像，當初是華麗的彩色雕像。這件作品與嚴正肅穆的典型飛鳥佛不同，營造出自然的立體造型，優雅的盤髮、淺淺的微笑，柔美的面容，身體各部分的姿態樣貌都令人讚嘆不已。這尊菩薩像同樣受到很多人偏愛、崇敬。此半跏菩薩像源自於聖德太子妃出家的尼寺，作為守護中宮寺的本尊

神像，被謹慎小心地傳承至今。

佛教東傳到日本以降，正至大化革新的這段期間，正隸屬於飛鳥時代。這個時期的造寺造佛運動，乃以聖德太子創建的斑鳩法隆寺、難波四天王寺為核心，而操控指揮這些佛像製作工程的，正是止利佛師（鞍作止利）集團。所採取的樣式，是中國雲岡、龍門石窟所見的、嚴謹肅穆的北魏雕刻風格。

主要的代表作是法隆寺金堂置於中間的本尊《釋迦三尊像》（詳見 **5**）。另外，法隆寺夢殿的《觀音菩薩像（救世觀音）》也屬於這個脈絡下的名作。然而，與止利樣式不同的，當時從朝鮮半島吹來一股百濟風的潮流，而廣隆寺的「彌勒菩薩半跏思惟像」與中宮寺的「菩薩半跏像（如意輪觀音）」，正是百濟風的經典代表作。

（神林恒道）

〈觀音菩薩立像（救世觀音）〉七世紀前半　奈良、法隆寺、夢殿

19

〈觀音菩薩立像〉（百濟觀音）

七世紀　木造　像高209公分（頭頂至左足下）　奈良・法隆寺

3

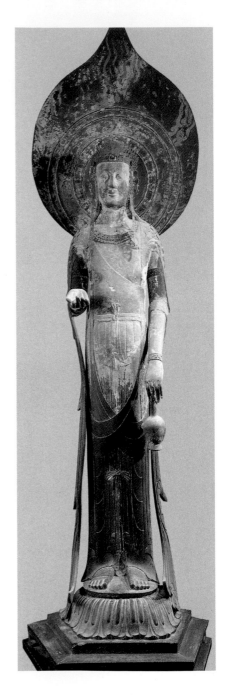

修長纖細的觀音像。究竟是幾頭身的比例？約略是九頭身到十頭身。右手掌朝上水平延伸，左手肘以下微微朝前輕垂，指間拎著一只水瓶，指間的表現也極度婀娜典雅。頭部微微前傾，腰際些許前彎，從側面觀看，呈現出緩緩的S形曲線。藉由鰭狀天衣自然無矯飾的蜿蜒線條，更加突顯造像的微妙曲線之美。這種意識、強調側面觀照的造形手法，被認為是超越了正面突顯的概念，與同屬於法隆寺典藏的〈釋迦三尊像〉（詳見 **5**）不同，百濟觀音更進一步地掌握了三次元的空間表現。

神像的頭部到身軀底幹部，再延伸到蓮花台座內側的蓮肉均為一根樟木連續打造，胸前以下則做了內部刨空的處理。頭上的束髮髻，手肘前端的下手臂、天衣、水瓶則是使用其他木材雕刻而成。顏面與衣紋屬於淺雕，細部則塗上松、杉粉末與漆樹汁液的混合物。造像整體再施以厚重的彩色顏料，然而現今已經多數褪色剝落。若仔細端詳，依稀可見睜開如杏仁狀的兩眼中，有著模糊的、以墨色描繪的眼珠，嘴角也泛著一抹古拙的微笑。竹竿狀的細柄支撐著寶珠形的光背，光背中央繪製了八葉蓮華（譯者註：蓮「華」等同於「花」），周緣部則描繪了朱紅色與綠青色的火焰紋樣。被確認為同時代所製作的鏤空銅雕首飾亦相當精采巧妙，寶冠鑲嵌了琉璃色的水晶玉髓，足以遙想昔日的華麗風情。

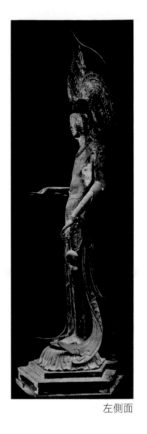

左側面

■關於這座觀音像的出處，有一說是飛鳥的橘寺，但至今尚未水落石出。曾經據傳為聖德太子的本地佛，也就是原本的「虛空藏菩薩」。江戶時代元祿年間被文獻記載為虛空藏菩薩，原為天竺（印度）的佛像，朝鮮半島的三國時代之際，從百濟傳到日本。一直到明治時代，尋獲佚失的寶冠，因為保有阿彌陀如來的化佛鏤空雕刻，因而被明確判定為如來的脅侍──觀音菩薩像。再加上從百濟傳入的文獻記載，因此被併稱為「百濟觀音」，此稱呼並首度出現於大正八年（1919），『法隆寺大觀』的解說中。至此之前，據傳也曾被稱為「朝鮮風觀音」。依據推測斷定，「百濟觀音」的命名似乎是源自於岡倉天心的發想與提案。

這尊被禮讚為既優雅又具有異國風情魅惑力的觀音像，自然吸引了很多研究者的關注與偏愛，例如東洋美術史研究的泰斗──濱田青陵（又名耕作）的隨筆集當中，篇首便以百濟觀音像為例，加以著墨說明。另外，和辻哲郎在《古寺巡禮》中，也大力稱頌此作品神祕的微笑。關於白濟觀音的讚辭不勝枚舉，舉凡「安祥的慈悲」、「柔軟的空想」、「溫和的真摯」等，但切中要髓的或許是和歌作家，同時也是東洋美術史學家的會津八一的絕唱，

泛著一抹淺淺的微笑
傳盪著和煦包容之心
除卻百濟觀音
尋無出其右者
迷濛的微笑
出神的空想姿態
自遙遠的飛鳥時代起便一直盡立著
百濟觀音的美
無能並駕齊驅者

時至今日，雖然大家依舊慣稱為「百濟觀音」，但依據考古學家以及美術史學者的考證推斷，此佛像應該並非由外地傳入，而是在日本製作的佛像。（神林恒道）

〈觀世音菩薩立像〉局部

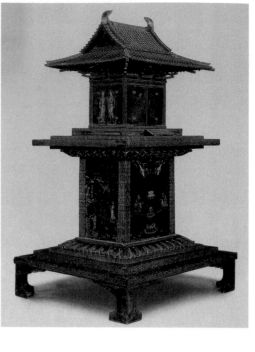

建築形式。屋簷分成上下兩段，上半段為切妻造，以長邊為軸，往前往後各自延伸出兩個屋簷斜面；下半段為寄棟造，共有前後左右四個屋簷斜面向外側延展。）

門扉。支撐高深屋簷的方柱上端，運用了雲形肘木強化結構，屋簷則以瓦片綴葺，簷頂兩端則以鴟尾上揚的樣態作為裝飾。值得特別矚目的，是這件作品的型態與細部處理，與法隆寺

（詳見 5）建造物本身非常相似。正面兩扇門扉的裡側以及內部的牆壁，鑲嵌了燙金、燙銅加工處理的押出千體佛；宮殿與須彌座外側，以黑漆為底，再施以彩漆，描繪佛教經典的理想淨土世界等故事。關於這些彩漆繪畫作品，早自明治時代起，便有一派之說，強調其實是稱之為「密陀僧」的一種油畫，然至今尚未獲致定論。

〈玉蟲厨子〉最令人讚嘆的出類拔萃之處，莫過於將飛鳥時代的建築、木工、金工、漆工、繪畫等技術巧妙渾成為一體，並萃取其精髓，再次展現在玉蟲厨子這個微型的結晶作品當中。其圖案的構成、細節的技法，與中國六朝時期的遺品存在著不少共通之處。

4

所謂的厨子，乃指安置佛像、舍利子（神佛遺骨）、經卷的佛具，是現在佛壇的原型。此厨子由上半部的宮殿、下半部的基台——須彌座組成，材質為總檜木，塗上黑漆，重點部分貼上忍冬紋唐草等鏤空金銅雕飾。宮殿部分金飾的底層現已剝落，幾乎尋覓不到圖紋印記，但唯一依稀可辨識的，是潛藏著如彩虹般閃耀的玉蟲翅膀，因此被稱之為「玉蟲厨子」。

宮殿的建築構造屬於「入母屋造」形式

（譯者註：如右下圖，是東亞寺院常見的

〈玉蟲厨子〉

4

飛鳥時代

七世紀中葉左右　木造　總高233公分
奈良・法隆寺

「捨身飼虎」的圖

宮殿正面的門扉以及左右兩壁繪製了諸菩薩像，背面則描繪了《法華經》中極度讚揚的東方寶淨世界之象徵—多寶塔。底部的須彌座正面綴有舍利供養之圖。而格外令人玩味的是左右側面的本生譚。佛教的世界觀主張輪迴轉生，而其前世的物語則是Jātaka（闍陀迦、闍多伽）。在左右側面的本生譚中，繪圖闡釋了釋迦在前世中積存了無數的功德，方始悟道，自輪迴的世界得以解脫的種種故事。

首先可看到右側的「捨身飼虎」圖。此圖在說明，過去世裡貴為王子的釋迦，眼見竹林中骨瘦如柴的母虎環抱幼虎，奄奄一息，憐憫之情油然而生，瞬時毅然決然決定捨身餵虎的故事。畫面中採取了「異時同圖」法，釋迦從解衣掛樹，到跳崖投身谷底，再到虎食其肉，一連串激烈的動作與變化全數呈現在同一個畫面當中，其後的《信貴山緣起繪卷》（詳見 22）等捲軸亦採用相同的「異時同圖」手法。

再來看左側的「施身聞偈」圖。此圖同樣在說明釋迦的過去世，身為婆羅門僧侶，在雪山刻苦修行的故事。帝釋天為了探測婆羅門修道的決心，因此變身為恐怖的惡鬼羅剎姿態，吟唱偈文（闡釋佛教教義的韻文）—「諸行無常 是生滅法」。婆羅門說，願詳聽續文；羅剎便答，此時飢餓難耐，先嗑人肉再說。

於是婆羅門允諾此身將與惡鬼，羅剎繼續吟唱偈文「生滅滅已 寂滅為樂」，婆羅門聽罷，瞬時大大感動滿足，投身谷底。就在千鈞一髮之際，羅剎變回帝釋天，中空攔截了投身谷底中的婆羅門。此圖亦以時間流動中的三個場面來進行描繪。

至於須彌座的背面，則描繪了矗立於世界中心點的須彌山。此乃源自於教典的記述，菩薩們聽了釋迦本生譚的故事，感悟神佛功德無量，如海深，如（須彌）山高，讚嘆不已，故以須彌山作為崇高信仰的象徵物。

（神林恒道）

〈玉蟲廚子〉局部

〈法隆寺金堂〉

七世紀後半　入母屋・初層附裳階

奈良・生駒郡・斑鳩町

入母屋・本瓦葺・初層附裳階

5

佛教寺院的建築物稱之為伽藍，金堂正位於伽藍配置的中心，是指安置佛像本尊的佛堂。有別於既往的南北縱向伽藍配置─四天王寺式，法隆寺呈現出嶄新的佈局，創造出金堂與五重塔東西橫向並列的模式。

法隆寺金堂立於二重基壇之上，為兩層的建造物，瓦葺的屋頂採用複雜的「入母屋造」樣式，有如書本翻開後倒置於桌面的形態，屋簷頂端尖銳利落，再朝四方延伸出平緩的簷面，結合了「寄棟造」（請參照 **4** 〈玉蟲厨子〉譯者註）的樣式。下層寬綽延伸的屋簷下方，可看到另一層向外突出的房簷，稱之為裳階；這是為了保護內部壁畫，爾後追加添附的構造。因此，隱蔽了周圍側面飽滿豐盈的圓柱之美，多少帶點兒沉重鬱悶之感。

金堂外觀看似為兩層建造物，其實上層並沒有任何隔間，純屬增加外觀氣派的手法。為了支撐深重的屋簷，因此運用了多曲線的肘木─雲斗栱。屋簷四隅可見龍柱雕刻，這是鎌倉時代修復之際加以補強的措置。

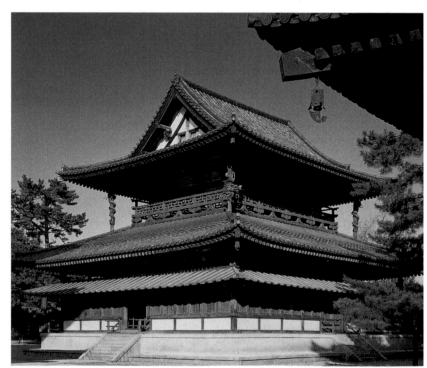

二樓的欄杆切割成兩個部分加以設計，上段為卍字分解之造形，下段為人字形，或亦稱之為「蟇股」（譯者註：蛤蟆腿）的造形。與同屬斑鳩的法起寺、法輪寺之三重塔有著共通的裝飾元素，是這個時期建築樣式上的特色。

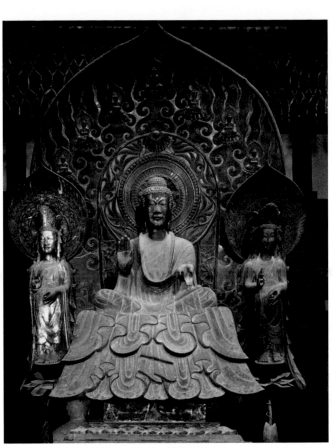

鞍作止利〈釋迦三尊像〉　七世紀　法隆寺金堂

■奉置於金堂的本尊，是釋迦與脇侍一光三尊的青銅佛像。光背的銘文記載，此乃為祈願聖德太子病痛痊癒所作，因此釋迦像是以太子等身大的比例製作，操刀的正是佛像雕刻名匠—止利佛師，可謂日本佛教雕刻的發端名作。止利派的作品特別著重於正面的觀看視線，特徵在於扁平、左右對稱的表現手法。嘴角可見古樸、饒富深義的微笑，顯著受到北魏嚴肅樣式的影響。守護於須彌壇四方的四天王彩色木造雕像是日本最古老的四天王雕像，背對邪鬼，以直立不動的颯颯雄姿凝視前方。這些雕像都是飛鳥雕刻的經典之作。

金堂內部原本保有全日本寺院最早的嘗試之作—佛淨土壁畫，無奈昭和廿四年（1949）摹寫工程進行時發生祝融之災，除了上部小壁的飛天殘存，其餘全部付之一炬。也因為這起不幸的意外事件，催生了日本文化財保護法的制定。

法隆寺的草創之由眾説紛紜，有一説的為聖德太子的父親—用明天皇所發願創立的，目前無定論。然而，依據《日本書紀》的文字紀錄，法隆寺於六七○年全數燒毀，因此引發了「原建説（非再建説）」與「再建説」的論爭。依據到目前為止的挖掘調查，「再建説」的確定性相當高。但不論是再建或非再建，毋庸置疑地，法隆寺是目前世界現存最古老的木造建築。即便歷史更加悠久的中國，也每每在王朝更迭交替之際，將前代的木造建築物全數焚毀；而日本早年的京城如奈良、京都等，也有不少木造建築難逃戰火摧殘。想到這點，法隆寺的伽藍可謂碩果僅存的奇蹟，是全世界無與倫比的珍貴文化遺產。（菫紀子）

〈藥師寺東塔〉

730年（天平2）　三重塔・各層皆附裳階・本瓦葺

奈良市・西之京町

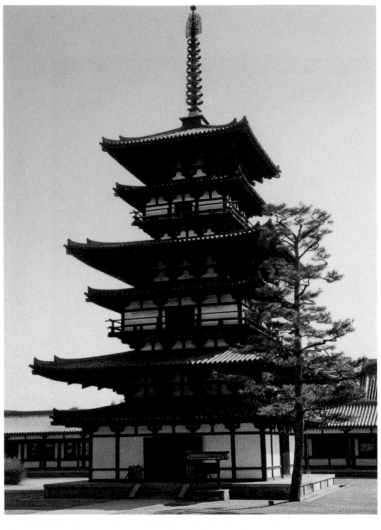

6

藥師寺是天武天皇為祈願皇后（即日後的持統天皇）病癒所建立的寺廟。天武天皇雖無緣見到伽藍完成便駕崩，但持統天皇以及文武兩帝均秉持其遺志加以完成。七一〇年從藤原京（京都）遷都到平城京（奈良），藥師寺便移轉到現今的所在之地。爾後遭遇數度祝融之災，目前殘存的原初建物只剩下東塔。

現存的塔當中，以法隆寺的五重塔最為古老，然而藥師寺的東塔因為極度優美，因此可與法隆寺五重塔並駕齊驅。東塔乍看之下似乎為六重塔，事實上是各層的屋簷底下添附了一層向外突出的房簷，稱之為裳階，所以其實為三重塔。如同飛鳥展開雙翅翱翔一般，各層的屋簷與裳階交錯收斂延伸，以漸減的絕妙線條向上攀升；此上昇的韻律終止、結晶於指向蒼空的相輪之水煙，水煙上更鏤空雕刻了吹笛、漫舞的天女之姿。傳說明治十一年抵日考察研究的美國美術史學者菲諾羅沙，便絕嘆東塔獨具的蒼空韻律之美，實為「凍結的樂章」，令人癡迷神往。

樣，引發了移建、非移建的激烈論爭。原因出自於，從藤原京（京都）遷都到平城京（奈良）的寺院幾乎全數改變了既有的伽藍配置，採用新的建物配置模式，惟獨藥師寺一如往昔保持了舊有的架構，因此被認為是將原來的建物原封不動地加以搬遷、移築。依據縝密詳盡的調查，現存的東塔是移轉後再加以新建的；易言之，目前可以確認斷定，現存的藥師寺東塔乃屬於稍晚的天平建築。

既然有東塔，也就令人不難聯想到西塔，但西塔卻因雷火襲擊而被燒毀。近年致力於復元工程，使得藥師寺獨特的二塔形式之伽藍配置得以復活再現。

於金堂，則安置了遠自平安時代便被奉為經典名作的〈藥師三尊像〉。此佛像不僅淋漓盡致地展現了寫實的理念，同時更表達出超越現實的理想性。二尊佛像各自精采優異，更難得的是，三尊合體所造就的調和之美令人屏氣凝神，實不容錯過。

位於兩側的脇侍分別為〈日光・月光菩薩立像〉，以靠近本尊的內側足部為軸心，採取了扭腰、微微提起外側足部的姿勢，正巧與〈米羅的維納斯〉（請參

〈藥師三尊像〉 七世紀末～八世紀初 藥師寺金堂

照《西洋美術101》3）微微小S曲線的體態同出一轍，即所謂的三曲法姿勢。

關於這三尊佛像的創作時間有兩派說法，一派為白鳳時代，另一說則為遷移到平城京後重新打造的，但目前尚無定論。

而本尊的台座部分亦相當講究，饒富創意。側面施以充滿異國風情的葡萄唐草紋樣，同時也浮雕了造像鮮明、有如異形般的鬼神，還有有青龍、白虎、朱雀、玄武等東西南北四神，趣味性十足。（荳紀子）

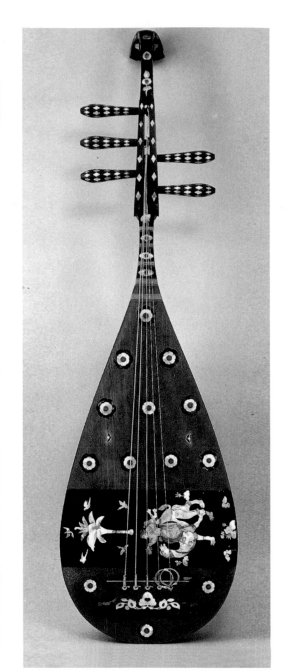

彷彿欲垂還留的水滴，典雅優美的五絃琵琶。點綴著華麗的裝飾，連調整音律的曲手，都佈滿了螺鈿的菱形花瓣。撥面使用了海龜的甲殼——玳瑁，並以螺鈿毛雕的技法繪製了乘坐駱駝、鳴奏著四絃琵琶的西域樂人。棕櫚樹旁五鳥飛舞，駱駝腳旁有著精巧的草花與砂石，飄盪著濃濃的異國風情。整片撥面規律地配置十三枚花朵，花心為琥珀，花瓣則由螺鈿與玳瑁拼貼而成。

再來看看背面。中心部位為擬似牡丹花的唐草紋樣，是一種想像世界裡的植物，稱之為「寶相華」。再以較小的「寶相華」採左右對稱的方式，散落、佈滿琵琶整體，相當奢雅致。叼著飄揚緞帶飛舞的是含綬鳥，為權威的象徵。亦見飛雲朵朵。朱紅色調的琥珀與螺鈿所構成的花朵、果實散發著變幻莫測的七彩光芒，暗褐色的紫檀對比而精準地烘托出華美的「寶相華」圖紋。彷彿異國風的音律回盪在空氣中，螺鈿工藝炫目妖魅的光輝更加閃閃動人。

〈螺鈿紫檀五絃琵琶〉

八世紀前半　木製　長108.1×寬30.7×厚9公分
奈良・正倉院

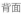

背面

■螺鈿是將鸚鵡螺、夜光貝等閃爍著光輝的部分，配合圖案加以切割拼貼，再嵌入漆、木質底部，進而研磨、拋光的工藝技法。曝於明亮的光線之下，將折射出七彩光芒，充滿夢幻奇想的氛圍。此種技法源自於希臘、波斯，經由絲路引入中國，再由唐朝傳到日本時正值奈良時代。平安時代以降，日本進而合併蒔繪的技法，先將螺鈿嵌入漆地，並灑上金銀粉末，表現出更豐富的圖案設計。至於撥面所使用的玳瑁，江戶時代以降被稱之為鼈甲，時至今日也經常用於傳統工藝品的創作，例如簪、櫛（譯者註：梳子）、笄（譯者註：髮簪）、帶留（譯者註：固定和服腰帶的扣環）、鏡框等。

〈螺鈿紫檀五絃琵琶〉是將珍貴的銘木─紫檀挖空，再貼上一層表板所構成的。而由螺鈿所拼貼的寶相華紋樣則起源於波斯，到了唐朝大為盛行，常以蓮花、牡丹作為原形，加以變化構成唐草紋樣，是想像的植物。除了寶相華之外，翔鳥、飛雲、細石等圖案都帶有吉祥喜慶的意味，應該是受到中國祥瑞思想的影響。傳說琵琶的美妙琴音會讓寶相華的花朵綻放，從花中孕生出鳳凰，祥雲集聚，再幻化為飛龍，是將吉祥概念加以考案、設計的結果。

另外，同為奈良時代的四絃琵琶現存五件，但五絃琵琶舉世僅存此件，可窺知其珍貴性。而繃著琴絃的手把部分稱之為海老尾（譯者註：海老即是蝦子）筆直絲毫無彎曲的造形可說是異例，為其獨有的特徵。

之所以可以完好如初地保存至今，乃因該物件為聖武天皇的遺品，作為皇室御物，由正倉院謹慎保管傳承。位於奈良的正倉院，可說是漫長絲路的極東終點。每年的十月下旬到十一月上旬，奈良國立博物館都會舉辦「正倉院展」，公開展示一部分的皇家御物，讓民眾得以一親芳澤。

（新關伸也）

〈阿修羅立像〉

734年（天平6） 脫乾漆造 像高153公分
奈良・興福寺

之外，纖細柔軟的手臂上佩戴了臂釧、腕釧，下半身則穿了類似裙子的裳，腳下蹬的是稱之為板金剛的涼鞋。

從他華奢的體型與表情看來，多少帶有如同少年或少女般的人類親近感。

我們來觀察、比較一下三張臉的表情。右面眉間深鎖，緊咬嘴唇，似乎在強忍著怒氣或悔恨。左面則有著平和、純淨的表情。至於位於中間的正面表情，隱約令人感受到他正處於解愁眉的過渡階段。易言之，阿修羅受到釋迦教諭感化，決心改邪歸正，藉由右面到左面表情上的變化，刻畫出過程中從迷惘到解放的微妙心理變化。

阿修羅後來成為佛法守護神──八部眾的其中一員。而在興福寺的八部眾當中，阿修羅是唯一不戴鎧甲、不攜武器的一位。

8

阿修羅的古典梵語原文是 Asura，他乃是在古印度酷使灼熱超能力，讓大地乾涸枯竭的魔神。Asura 經常與武神 Indra 大戰，然而每戰必敗，卻又不斷挑釁引發爭鬥。但是此座興福寺的阿修羅像，卻絲毫沒有暴戾、恐怖的鬼神形象。

三頭六臂確實是令人印象深刻的異樣之姿，上半身從左肩斜向右脇緊披著輕薄帶狀的條帛，再穿上天衣。除了胸飾

■平安時代以降，佛像開始以木造為主。但在更早的天平時代，以黏土塑形、捆上麻布之後上漆固定、以漆、木粉混合攪拌物定型的乾漆像，以及鍍金的鑄銅像（即金銅像）等相當普遍，屬於多樣材料與技法併用的造像。天平時代前期的藝術已經綻放異彩，特別是以佛師—將軍萬福為中心，動員了優異的渡日達人工匠，運用純熟的脫乾漆技法，實現了雕塑美的絕妙境界。所謂的脫乾漆，乃必須先以黏土製作原型，再以麻布包覆上漆固定，等待乾燥之後，再取出黏土原型，即所謂的「張子像」（譯者註：以紙、布等材質糊出的造像），總之是一種極度費工的技法。而以〈阿修羅立像〉為首的興福寺西金堂的佛像群，便是這種技法的經典代表作。

這個時代的佛像與平安時代以降所呈現的象徵化、理想美的典型截然不同，總讓人感受到一種實在、逼真甚至帶點兒人類平凡味兒的魅力，據說是因為當時特別以真人作為模特兒加以模

擬、打造之故。

面對朝鮮半島新羅國的脅迫，天平時代勢必重新整備、強化國家體制，再加上遣唐使制度帶來亞洲大陸文化的新刺激，因而促使日本邁向了近代化的歷程。然而與此同時，疫病肆虐，民不聊生，平城京的建構、佛寺的興建也更加深化了社會的動盪不安。於是，現世利益的祈願成為日本佛教信仰的核心，為了獲致救贖，競相投入寺院的建設、佛像的製作，也催生了天平勝寶四年（752）東大寺的大佛建造以及開眼儀式。

諸如此類的大型佛像的製作、乾漆像的亂造，導致天平後期金屬、漆的資源耗竭殆盡。也因此促使爾後佛像的木造雕刻技術突飛猛進，對於日本美術的發展扮演了功不可沒的的角色。雖說多少帶點兒戲謔諷刺的意味，但在美術史的軌跡上，天平時代確實刻印了重要的意義與足跡。

（大橋功）

厚實的雲絲盤起碩大的髮髻，豐腴的女性穿著袖長垂曳的和服，佇立於松樹之下。置於胸前的手飽滿而優雅，手指似乎暗示著前方，腳邊則繪有岩石。

仔細端詳一下女性的面容，豐潤肥美的兩頰、拉長如線的細長眼眸、粗濃的雙眉、筆直的鼻樑、小巧而豐厚的紅唇。頸部有著葫蘆般的凹凸線條，從衣襟口隱約可以望見腴美的胸部。眉間綴有綠色的菱形花瓣紋樣，稱為花鈿；櫻桃小嘴兩側亦點有若隱若現的綠色酒窩記號，稱之為靨鈿；都是唐朝中國盛極一時的女性流行妝容。

頭髮、衣著、樹木僅以墨線勾勒輪廓，未施以任何色彩；與顏部、肌膚、枝椏末端、岩石相比較，顯現出不自然的感覺。其實背後隱藏了特殊的理由。作畫之際，其實在這些單調的部位貼滿了山鳥與雉鳥的羽毛。請想像一下，以茶色系為基調的條紋模樣羽毛，貼附在這些部位，表現出頭髮、衣服等模樣。想必觀感、印象將大為逆轉。只是任憑歲月長久消逝，這些羽毛幾乎掉落、遺失，不復往日風采。也因此當初取名為「鳥毛立女」，其來有自。

但是，究竟為何當時要大費周章地黏貼為數眾多的羽毛呢？其實是祈願貼了羽毛的這些人物能夠昇天成仙，也就是遠離世俗，自由無礙地「羽化登仙」的意思，反映了中國的神仙思想。女性的衣服藉由真實羽毛的覆蓋、黏貼，似乎更能託付、成就如是的祈願。而這個唐風的女性肖像超越了單純的風俗畫，或許正象徵著仙女之姿也不一定。

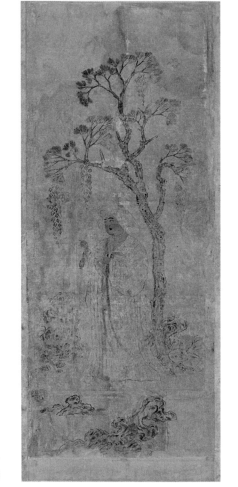

〈鳥毛立女屏風〉
（第三扇）

八世紀　紙本著色、羽毛貼成　127.5×53.2公分
奈良‧正倉院

〈吉祥天像〉 八世紀 奈良、藥師寺

■右頁所揭示的是〈鳥毛立女屏風〉當中的一扇，總計有六扇，站立姿、坐石姿各三扇，皆保存於正倉院。依據《國家珍寶帳》的文字紀錄，可知曉此六曲一雙的屏風，各扇之間以對蝶金屬片連結，側緣以緋紅色的薄紗包覆收邊，有著相當華美的裱裝。江戶時代至明治初期，曾經被誤判為「觀音之屏風」，突顯未能精確掌握實態的狀況。長年以來，亦無法釐清究竟為中國傳來之物，或是日本繪製之作；直至近年，藉由六曲一雙屏風連作殘存於頭髮、衣裝的羽毛，查證山正是日本產的山鳥的羽翼。再加上第五扇的下方發現「天平勝寶四年」的年記，製作年代可再加以精確追查鎖定，故最後明確判定為在日本所繪製的作品。

八世紀之際，據傳以光明皇后為摹寫對象，保存於藥師寺的〈吉祥天像〉、〈鳥毛立女屏風〉，也都擁有豐潤的臉龐、穿著長曳的衣裝，同時採取站立姿態。

在樹下配置女性的繪畫主題起源於波斯的「生命之樹」，在印度經常為輕抓枝椏的性感女神，中國則經常描繪為仙女之姿。有一派說法認為，此樹乃為象徵生產、生命的葡萄之樹。

廿世紀初頭，淨土真宗本願寺派（西本願寺）派遣大谷光瑞探險隊，遠赴西域探險並進行佛教遺跡的發掘調查。在這次調查中，於中亞吐魯番發現〈樹下美人圖〉並攜回日本，此圖也同樣描繪了相同站姿的女性。（新關伸也）

〈樹下美人圖〉 中國唐代 靜岡、熱海市、MOA美術館

依據佛教經典的敘述，世界的中心聳立著巍巍高山—須彌山，山頂至高點是佛法守護神—帝釋天居住的城池，堅守城池東西南北四方的便是四天王。

東大寺戒壇院的戒壇中央佇立著多寶塔，對角線上擺置了〈四天王立像〉，相互對望，守護四隅。每一尊都盤梳高髻，身著皮革製的鎧甲。我們逐一仔細端詳。東邊的〈持國天〉意指支撐國家的大樑柱，是唯一戴頭盔、持長劍、瞪目朝下瞪視的塑像。南邊的〈增長天〉則是左手叉腰、右手持長槍、張口叱喝，是最具有憤怒表情、威嚇效果的恐怖立像。這兩尊立像充滿魄力氣勢，富有動態表現。

西邊的〈廣目天〉則具有千里眼的特異功能。兩手分別攜持毛筆與紙卷，瞇著雙眼，遙視遠方，將眼中所觀察到的現實書寫於冊，流傳千古。至於北邊的〈多聞天〉，一手高舉寶塔，一手則握著長棒，展現蹙眉皺顏的嚴峻表情。這兩尊立像表現的是內向的、靜態的特質。

四天王像因為源自古代印度神話中的武將，因此總是充溢了臨戰將士的險峻感與緊張感，可謂最適於守護神佛的佛像雕刻。

〈四天王立像〉

自左而右分別為〈持國天〉、〈廣目天〉、〈增長天〉、〈多聞天〉

八世紀　塑造　像高各約160~165公分
奈良・東大寺戒壇院

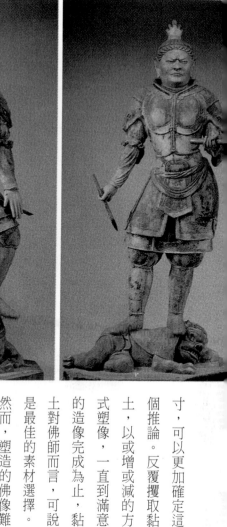

天平雕刻最大的特徵在於無與倫比的寫實表現，但又與鎌倉雕刻那種過度現實感不同，總讓人感受到一種優美而澹然的情調。無庸置疑的，〈四天王立像〉逼真的表情、均整的身軀表現來自於真人模特兒的模擬、製作，特別是每一尊立像都是一百六十公分前後等身大的尺寸，可以更加確定這個推論。反覆擷取黏土，以或增或減的方式塑像，一直到滿意的造像完成為止，黏土對佛師而言，可說是最佳的素材選擇。然而，塑造的佛像難抵日本高濕的氣候型態，不易長期保存，亦容易損壞，故天平時代以降便幾乎不以塑像的方式來進行佛像的打造。

〈四天王立像〉腳下踩踏著撓阻佛法的邪鬼，這些邪鬼有著幽默、滑稽的表情，可說是相當具有漫畫風格的表現。另外，四天王雖然腳踏邪鬼，卻並非粗暴蠻橫的踐踏，反而像是輕輕杵著邪鬼站立而已。

現今顯露黏土素色的〈四天王立像〉，其實早在八世紀完成之際卻是五彩繽紛，以漆箔或是混合雲母的黏土加工，閃耀著華麗的光輝。

這種天平雕刻的表現，屢屢被拿來跟古希臘雕刻的古典美進行比較。東大寺法華堂的〈日光・月光菩薩立像〉（詳見11），被認為也是出自於同一派別的佛師之手。

原本安置於戒壇院的四天王像，曾經留下銅造的文字紀錄。現存的〈四天王立像〉則是在江戶時代，由目前已經蕩然無存的中門堂移置過來的。（新關伸也）

肩胛處的部分

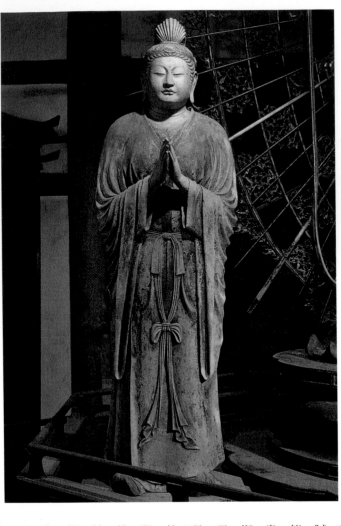

〈月光菩薩立像〉

八世紀　塑造　像高206.8公分

奈良・東大寺法華堂（三月堂）

11

身著柔軟衣裝，雙手輕輕合掌，靜謐地朝正面站立的佛像。比例極度均衡完美。雖然是一尊佛像，卻瀰漫著以真人模擬所呈現出來的存在感。

頭頂梳起高髻，佩戴了菊花飾，又稱天冠台。整體豐腴，有著一張既緊緻又分明的圓臉，似乎處於冥想狀態的半開闔雙眼，挺直的鼻樑配上微小細膩的嘴唇，充滿完好整體感的表情與姿態，令人不假思索地雙手合十，感受到高貴的氣質。這不僅說明了天平時代造像技術的純熟，更傳達了這個時代氣質出眾的理想人物形貌。觀察衣襟的部分，可以發現還穿了一層圓領的裡襯。不論是凝脂般的手心還是纖細的胸飾，都不難讓人直覺聯想到女性專屬的優美。衣服順延著身軀的線條產生優美的衣紋，特別是衣袖的摺紋唯美絕妙。垂落的腰繩在足膝部位繫上蝴蝶結，更優雅地飄曳至足跟部，美不勝收。

面容部分被彩漆上雪白的肌膚，這尊讓後世讚嘆不已的「月光菩薩」，飄蕩著既澄澈、又楚楚動人的印象。特別是臉部的白皙，更增強了祈禱姿態的純粹感與神聖性。但是從袖口殘存的顏料看來，當時〈月光菩薩立像〉其實佈滿了橙橘、綠青與朱紅等斑斕的色彩。

■擁有這座〈月光菩薩立像〉的東大寺法華堂，其本尊佛像為〈不空絹索觀音立像〉。所謂的絹索，是狩獵、戰鬥用的套索，祂正是用套索解救眾生的觀音。其額頭有另一隻眼睛，手臂有八隻，即「三目八臂」的佛像，高度比〈月光菩薩立像〉多上一倍。〈月光菩薩立像〉是本尊的脇侍之一，成對的另一脇侍為〈日光菩薩立像〉。前者（月光）有著女性化的纖細造型，後者（日光）則描上髭鬚，胸襟開敞的衣紋顯得粗獷而男性化。

這些佛教造像因為塑造的技法使得製作成為可能。與金銅佛像或乾漆造像相比，塑造使用黏土，在塑形上更加容易，比較適合追求寫實的表現。

以〈月光菩薩立像〉為代表的天平雕刻，一方面消化唐朝寫實表現的理想，一方面屏除了多餘的造形、裝飾，創造出靜謐中帶有知性美，既均衡又和諧的造形感覺來。同樣保存於法華堂的祕佛〈執金剛神立像〉、屬於同時期的戒壇院《四天王立像》（詳見 **10**），都保有相同的特徵。

然而，「日光・月光菩薩」的名稱在江戶時代以前未留下任何紀錄，傳聞奈良時代似乎被認定為是佛教守護神—帝釋天相對應的神佛。本來「日光・月光菩薩」在佛教物語中是「藥師如來」的脇侍，而現今成為〈不空絹索觀音立像〉脇侍的這兩尊〈日光菩薩立像〉與〈月光菩薩立像〉，有強而有力的一說主張，這兩尊應該是從其他堂移置到法華堂的。另外，龜井勝一郎在《大和古寺風物誌》中指出，兩菩薩的合掌之美無與倫比，「指尖輕輕觸碰，異常柔軟，是非常豐厚的合掌。如此靜謐而溫暖的合掌，究竟從何而來？」可見其觸動人心的力量。（新關伸也）

〈日光菩薩立像〉 八世紀 東大寺・法華堂

〈不空絹索觀音立像〉 八世紀 東大寺・法華堂

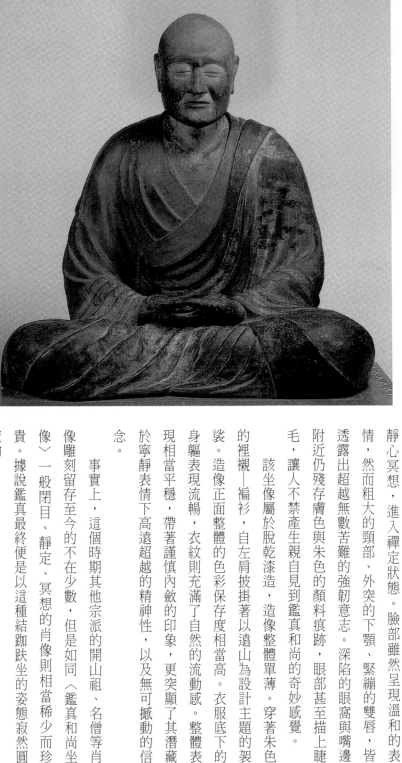

〈鑑真和尚坐像〉

763年（天平寶字7）左右　脫乾漆造　像高81.8公分

奈良・唐招提寺御影堂

12

此乃日本律宗的開山組—鑑真和尚的肖像。鑑真是歷經重重苦難，最後甚至失明，卻不曾忘卻初衷，貫徹到底的唐朝渡日高僧。此像盤腿而坐，手呈定印姿態（譯者註：密教的入定姿勢，兩手掌心朝上、部分平疊，置於肚臍下方。），靜心冥想，進入禪定狀態。臉部雖然呈現溫和的表情，然而粗大的頸部、外突的下顎、緊繃的雙唇，皆透露出超越無數苦難的強韌意志。深陷的眼窩與朱色的顏料痕跡。附近仍殘存膚色與朱色的顏料痕跡，眼部甚至描上睫毛，讓人不禁產生親自見到鑑真和尚的奇妙感覺。

該坐像屬於脫乾漆造，造像整體單薄。穿著朱色的裡襯—褊衫，自左肩披掛著以遠山為設計主題的袈裟。造像正面整體的色彩保存度相當高。衣服底下的身軀表現流暢，衣紋則充滿了自然的流動感。整體表現相當平穩，帶著謹慎內斂的印象，更突顯了其潛藏於寧靜表情下高遠超越的精神性，以及無可撼動的信念。

事實上，這個時期其他宗派的開山祖、名僧等肖像雕刻留存至今的不在少數，但是如同〈鑑真和尚坐像〉一般閉目、靜定、冥想的肖像則相當稀少而珍貴。據說鑑真最終便是以這種結跏趺坐的姿態寂然圓寂的。

■ 鑑真是中國唐朝的高僧。受到與遣唐使同行抵唐的僧侶普照、榮叡之懇求，為了傳布嚴謹正統的佛教戒律，決心親自前往日本。無奈五次渡航皆失敗，鑑真依舊不為所挫，終於以六十六高齡前來日本。在東大寺大佛殿前為聖武上皇、光明皇太后以及孝謙天皇等人授戒之後，整頓僧侶必須恪守的戒律，創立唐招提寺，著手救濟貧民的工作。最後一度也未能返唐，客死他鄉。為七十六歲波瀾壯闊的生涯畫上句點。為了在日本宣導嚴謹正確的佛教教義，鑑真可說是把個人死生拋諸腦後，成就了意志堅毅、崇高廉潔的生命樣貌。其生涯被井上靖撰寫為著名小說《天平之甍》，同時亦拍成電影，躍上大銀幕。在小說與電影中有一個橋段與場面，弟子忍基夢見講堂樑柱斷折，悟出鑑真將死的惡訊，故聚集眾弟子繪製鑑真的肖像畫。〈鑑真和尚坐像〉據傳是以鑑真生前的真人肖像為底稿，於其逝世後火速雕刻而成的。

製作技法與奈良興福寺〈阿修羅立像〉相同（詳見8），都屬於脫乾漆造，是表面塗漆固定的張子造像法。值得特別留意的是，〈鑑真和尚坐像〉在手腕的部位卻是木造的。

〈鑑真和尚坐像〉安置於唐招提寺御影堂「松之間」，每年六月六日開山忌前後都會進行公開展示。御影堂內部還有其他值得大推、必看的部分，例如活躍於昭和時期的日本畫家東山魁夷的障壁畫（譯者註：在和室隔間拉門、壁龕與違棚等壁面所創作的繪畫作品），除了「松之間」的〈揚州薰風〉之外，其他分散於各間，總數高達六十八件。寺院境內還有松尾芭蕉因為追思鑑真和尚，所吟詠的詩句石碑：

「以初夏蒼鬱的綠葉 為鑑真輕拭
失明雙眼的淚滴」；

還有會津八一見到金堂列柱，讚嘆美若希臘帕德嫩神殿列柱曼妙的微弧曲線，所吟詠的和歌石碑：

「映照在大寺 圓柱的 月影
漫踏在芳土上 惹人無限思量」。

（新關伸也）

置於櫃中的〈鑑真和尚坐像〉

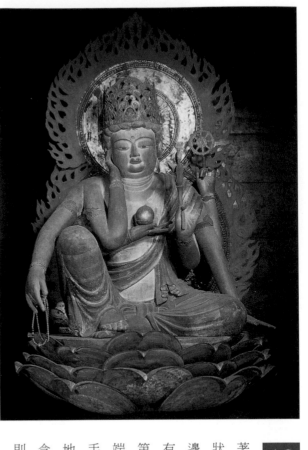

13

立起盤腿而坐的右膝，右手當中的一隻輕輕拄著臉頰，呈思惟相（譯者註：思考狀）。六臂（即六隻手臂）當中的右邊第二手，於胸前托起可以讓所有心願達成的玉石—如意寶珠，第三隻右手則垂放於右立膝的外端，並拎起一串念珠。左邊第一手張開掌心，有如撫摸地面一般地延展手臂，第二手則拿起一枝含苞的蓮花，至於第三手指尖處則頂著可以消彌煩惱的法輪。

同時具有飽滿的量感、豐腴的柔軟、帶有光澤感的緊緻，再加上適度均整的明快調性，讓這個作品既柔美，又帶有勁道。臉部盪漾著神祕的表情，富有官能美與優雅魅力的樣貌，簡直可以視為美的女神。

作為觀心寺珍藏的祕佛，寺方對於開扉展示是相當謹慎保守的，也因此讓佛像的保存狀態極度良好，光背的金綻放著神聖的光輝，周圍火焰邊框的赤紅如同充滿溫暖血氣的紅唇，手中蓮花的翠綠與嫣紅，衣裝上的紋樣等，都保有原初的色彩與圖案。超越了千年的時空傳承至今，依舊美的令人屏氣凝神。

這尊佛像是以木造塗上厚重乾漆的技法，也就是木心乾漆法製作而成的。以木心打造堅實的基礎骨架，其上再以渾厚而柔軟的乾漆加以包覆。最後再施以絢麗的色彩，彷彿像是活著的真人一般，將密宗的特徵—普通真人亦可以即身成佛的概念，傳達的相當真切。

13

平安時代

〈如意輪觀音坐像〉

九世紀前半左右　木心乾漆造　像高108.8公分
大阪‧河內長野市‧觀心寺

如意輪觀音的古梵語為 Cintamani cakra。Cinta 是指如意順心，mani 是火焰般尖頭形狀的玉石寶珠。之所以稱為如意寶珠，是因為它正是可以實現所有願望的寶珠。Cakra 則是指法輪，原本是古印度的武器，象徵破除煩惱的佛法。綜合起來説，如意輪觀音便是手持如意寶珠與法輪，將芸芸眾生自煩擾苦惱中拯救出來，實現心中願望的觀音。

平安時代是橫跨八世紀到十二世紀大半，長達四世紀之久的朝代。當中的七九四年（延曆十三）平安遷都到八九七年（寬平八）宇多天皇末年為止的一世紀左右，也就是九世紀的大部分時間，日本雕刻史特別加以區別並且稱之為「平安初期」。在平安初期裡，作為嵯峨天皇的弘仁時代（810~824）、清和天皇（859~877）的貞觀時代之經典代表作的觀心寺〈如意輪觀音坐像〉，便是挾在這兩個時期間的承和年間（834~847）的作品。一般我們又將「平安初期」製作的密宗佛像全部稱之為「貞觀雕刻」。

與奈良時代塑像、脱乾漆、木心乾漆、金銅、木雕等形形色色材質與技法充斥的情況相比，貞觀雕刻多採用木心乾漆與木雕。然而，在材質與技法單純化的同時，卻逆轉式地從奈良時代那種自然、安靜、明快的樣式，突變為極度強烈，充滿個性表現的佛像造形。新藥師寺的〈藥師如來坐像〉、神護寺的〈藥師如來立像〉，便是典型的範例之作。與密宗傳入的時間點一致，在樣式與表現上有著誇張化趨勢的晚唐作品，於平安初期傳到了日本。這些極具貞觀雕刻風格，具備多樣性與個性化的表現手法，逐步被整合、淬鍊，使得完成度、完整性大為提升，一躍成為主流的正統派。其代表作便是此尊〈如意輪觀音坐像〉。

（大橋功）

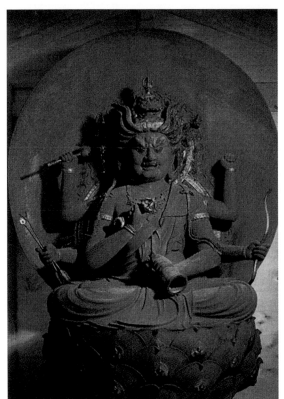

〈愛染明王坐像〉 十四世紀末 觀心寺
如意輪觀音像的左脇侍

14

這是平安時代寫下的書信。書信的書寫文字與石碑刻文的冷峻、展覽會場作品的華麗不同，有著特別的魅力。被慣稱為「風信帖」的這個書法作品，是空海寫給最澄的書信。在這封充滿關切之情的信箋當中，素樸的文字造型與運筆方式，是值得鑑賞與玩味的重點。字體有大有小，忽粗忽細，可窺見起筆收筆如閃電的痕跡。使用的字體乃以行書、草書為基調，至於楷書的使用則跳脫工整的一點一畫組合原則，點畫與點畫之間有著充滿流動韻律感的連結。整個篇章中，呈現了粗線、細線、大字、小字穿插點綴的樣貌。

現今集結為一頁長卷的〈風信帖〉，看來似乎是一件整體性與完成度極高的作品，但卻是由三封不同時間點、不同內容的書信所組合而成的。第一封的第二行下半部，從粗大的「揭」字轉變為細小的「雲」，再變幻為大而纖細的「霧」。再來看這幾個字跟鄰近兩行的關係。無論是右行還是左行，墨量都相當豐沛，不過間距卻有所不同。右行顯得寬鬆，而左行顯得緊密。而且，每一個文字都不是孤立的個體，前後左右的字相互共鳴迴響，像是文字跟文字之間在相互對話一般。〈風信帖〉最值得一看的地方，便是空海在寫信給自己敬重的摯友——最澄之際，同時也將自身的想法、情感呼應於這些文字造形，去做最真切的傳達與表現。

14

平安時代

空海〔七七四年（寶龜五）～八三五年（承和二）〕
〈風信帖〉

九世紀　紙、墨　28.8×157.9公分
京都・教王護國寺（東寺）

■ 廣為人知的真言宗開山祖師—空海，以及天台宗的開山祖師—最澄，兩人是有著深厚交情的摯友。從教義的切磋討論，到會面的探詢等，經常透過魚雁往返的方式來進行。《風信帖》的第一封，是最澄贈與空海《摩訶止觀》，而空海特意函道謝的書信，空海同時邀請最澄來訪，一起討論佛教的教義與因緣。由於第一封封信共通的特質—中段特別豐腴飽滿的線、充滿或快或慢速度變化的運筆方式，則是向顏真卿所汲取的特色。

封的開頭為「風信雲書 自天翔臨」，故被慣稱為〈風信帖〉。至於第二封，是關於預定法談的延期協商，第三封則是預計登門造訪最澄的內容。這些書信雖然不是特意創作出來的書法之作，但是被奉為日本的入木道—即書道的創始，與王羲之「入木三分」的典故並駕齊驅。

詞止觀》，而空海特意一封，是最澄贈與空海《摩特質。字間寬窄、線條粗細、運筆大器等要素，被多數人認為源自於王羲之。三作為遣唐使的空海前往中國本土，不僅將許多的知識見解帶回日本，自己更作為書法的實踐者，熟習所有書體，為日本的書道構築了重要的基礎。也因此，後世的人紛紛學習空海的書法。嵯

三分約為一公分，意指書法相當要求筆力的勁道。

中國六朝時期的文化，對於奈良時代至平安時期的書法有著絕大的影響力。此作品便融合了空海熱切學習的王羲之（詳見 **97**）與顏真卿（詳見 **100**）的書法

峨天皇、空海、橘逸勢等三人，是平安初期赫赫有名的書法大師，被冠稱為「三筆」。（萱紀子）

最澄〈久隔帖〉九世紀
奈良國立博物館

九世紀後半　絹本著色　各183×154公分
京都・教王護國寺（東寺）

〈兩界曼荼羅圖〉（傳 真言院曼荼羅）

15

左：〈金剛界曼荼羅〉　右：〈胎藏界曼荼羅〉

平安時代

左右兩作皆採對稱原理，首先進入眼簾的，是似乎以圓規與直尺描繪出的圓形與長方形。我們再更近距離地端詳一下。

右邊的〈胎藏界曼荼羅〉的中心，是被稱做中台八葉院的部分，可以見到它以蓮花作為造形，正紅色的花瓣非常搶眼。位於中心點的，是手心朝上、大拇指輕輕觸碰、呈法界定印的大日如來。臉部輪廓線加上紅色暈染的陰影，顯得非常艷麗而福態。頭上的寶冠繪製了紅、藍、白、綠的粗捲紋，充滿了迷惑幻想的情調。外圍則是由四尊如來與四尊菩薩所構成。所謂的「胎藏」，指的是被如同母胎一般的蓮花環抱，有著溫柔包覆力量的佛的世界。

仔細觀察這些佛像，會發現其角度、表情各異，但是原則上都是圓臉搭配明顯的眉毛、挺直的鼻樑，輪廓則施以濃厚的暈染陰影，表現出異國風的臉型。

至於左邊的〈金剛界曼荼羅〉，首先會注意到九個矩形中有著大大小小的白色圓形，接著會發現內部其實描繪了無數的神佛。最上層的中央部分，以極大的比例描繪了大日如來像，右手立拳輕輕握住左手的食指，呈現智拳印。圓滿的臉型、赤紅的嘴、炫目的寶飾，瀰漫著華麗與妖艷的氣息。這裡所謂的「金剛」，意思是鑽石，意味著強固的睿智，是智的世界的表徵。

44

■密宗的曼荼羅，是將大日如來解說教義所悟得的境界和真理，透過視覺形象加以表現的圖像。以大日如來為中心，依據嚴謹的規則，配置各尊神佛。

據傳，真言宗的開山祖師空海（弘法大師）之師——惠果，因為密宗奧義難以言語進行傳播，因此指示繪師繪製〈兩界曼荼羅圖〉。奉行「成雙成對，以補全完整的密宗宇宙世界」之教義，曼荼羅圖以二幅一組的方式構成。以大日經為軸的〈胎藏界曼荼羅〉，以及以金剛頂經為軸的〈金剛界曼荼羅〉合為一組，稱之為〈兩界曼荼羅圖〉。

舉行宗教儀式時，會將大日如來像放置於前方中央，右邊掛上〈金剛界曼茶羅〉，左邊則掛上〈胎藏界曼荼羅〉。曼荼羅是佛堂不可或缺的重要的舞台裝置，一方面是宇宙中心的凝縮，另一方面更是大日如來的象徵。印度自古以來，密教的法會舉行之際會興建土壇，並於土壇上放置各種佛像；至於中國，則是將曼荼羅掛在牆上或舖在地上，進行法會儀式。

殘留於護國寺的這件〈兩界曼荼羅圖〉，是最古老的彩色版本，保存狀態佳，據說曾被用於宮中「真言院」的法會修行。由空海自唐朝千里迢迢攜回的可能性很高，也就是所謂的請來品，但是金剛界與胎藏界風格上仍有些出入，所以無法斷定。除此之外，有另一種說法，主張〈金剛界曼荼羅〉是日本製的。現存的古老曼荼羅多為十世紀以後所創作的物件，且幾乎都在日本繪製。

另外，密宗除了「兩界曼荼羅」之外，還有「別尊曼荼羅」等，依照不同的形態、用途與流派，可選擇、使用各式各樣的曼荼羅。（新關伸也）

〈金剛界曼荼羅〉「大日如來」部分　　〈胎藏界曼荼羅〉「中台八葉院」部分

傳 小野道風〔八九四年（意平六）～九六六年（康保三）〕

〈繼色紙〉

947～957年（天曆年間）　紙、墨　13.3×29公分　東京・五島美術館

16

由不同顏色的紙接合起來的作品。雖然紙面不大，然而寬綽的大字與廣闊的餘白相互迴響。使用具有光澤感的雁皮作為原料，再添加一些色彩所製成的紙張，有著優雅的旨趣。這件作品書寫的是《古今和歌集》中的一首歌。切割為上句與下句，揮灑在兩張優雅的紙面上。

文字群集中在紙面中央偏下的位置。每一行的行頭凹凸交錯，似乎可以描出一條假想的、流暢的稜線。不僅左右紙色有所差異，因為上下也挪移錯位，所以視覺上容易產生切割、斷層的感覺；然而文字的配置讓紙面像是墊上茶托一般，充滿了安定感。右紙面最後一字「す」，以及左紙面最終字「那」，分別以一字自成一行的結構，讓整個行末產生了安定感，這是重要的關鍵所在。

試著以手指遮住「す」跟「那」看看。右邊紙面的每一行似乎都朝右側傾斜，左邊紙面則似乎被切離成另一個完全獨立的空間。是否能感覺到，左邊紙面各行的傾斜狀況凌亂不一，且左半部未書寫文字的空白部分過大過多？再把「す」跟「那」還原成原貌看看。各行傾斜的狀況重新取得平衡，左右紙面連結為一個整體，左邊餘白的部分與文字書寫的部分達到調和的境界。

將行頭的位置、各行的長度、行與行之間的間距（行距）加以變化，書寫而成的樣式稱為「散書」。當書寫的位置、使用的文字、大小、線的樣貌彼此完美共鳴、迴響之際，更加突顯了單獨一字自成一行的存在感。

傳 紀貫之〈寸松庵色紙〉 十一世紀末
東京、五島美術館

■平安時代，原本與其他和歌一起收錄於小冊子的這個作品，隨著時間的推移，演變成切割為一首一首，可獨立鑑賞的文學與書法之作。例如把出色的筆跡彙整成相本形式的「手鑑」（範本），或是茶宴中掛飾於壁龕的立軸式書道之作，都是後代的應用與表現方式。也因此，創造出與書寫當時截然不同的視覺空間表現。「繼色紙」或是「半首切」等稱謂，都是由此孕生的體裁。

此件作品在重新裱褙時，在紙面的配置上特別施以錯位的變化。另外也使用了有色差的紙料加以接合，甚至將一些和歌的左仏文句與以更換配置，以追求畫面、構圖上的視覺效果。用字遣辭以及筆觸都有古樸之風，視覺上的構成卻呈現了嶄新的風貌。

這是平假名字體業已成立的時代及其作品，文字的表現上屬於古風，同時取用比較複雜的字形。一般認為，採用古風及複雜的文字，是企圖營造視覺上的表現效果，這是平安時代中期以降所活用的素材與特徵。古歌可以藉由各式書寫方式來加以表現，是平安時代的貴族所接受的教養訓練之一。這個作品由於充分發揮了書法表現的要素，在美術價值上備受推崇，同時作為假名書寫的範本，經常被置於書家左右之側，以利隨時參考。〈繼色紙〉與〈寸松庵色紙〉、〈升色紙〉被併稱為「三色紙」，揭示了現今假名所特有的「散書」樣式之典型，具有舉足輕重的地位。

（萱紀子）

傳 藤原行成〈升色紙〉 十一世紀後半 東京國立博物館

傳 紀貫之〔八七〇年（貞觀十二）～九四五年（天慶八）左右〕

《高野切第三種》

十一世紀中期左右　紙、墨　25.5×54.3公分部分選出　東京・五島美術館

17

最值得仔細觀賞、玩味之處，在於以曲線為基調、簡潔素樸的平假名造形，以及文字與文字之間自然的連結關係，內容則是《古今和歌集》當中的一首。首先，題詞（譯者註：作為和歌、俳句的前書，說明作品的動機、主題與經緯）從紙面三分之一的高度開始書寫，詠者名則從底部往上三分之一的位置開始揮毫。其次，和歌本文的部分從最高的位置開始，占了兩行的空間。整個作品集裡幾乎全部採用如此的形式。

使用厚質地的上等麻紙，紙面灑上雲母砂子。淡雅的色調、泛著光澤的紙面上，映襯著亮黑的墨色。和歌本文開頭的「あしたづの」，以飽滿的墨水揮灑出豐腴的線條。一度霑上墨水之後連續書寫好些文字，文字與文字之間就像流動的線條，不曾間歇地連結著。漸漸地墨量減少，乾涸的線條、枯瘦的線條便會相繼出現。本文左行的「はくものうへ」便形成強烈的對比，纖細的線條柔軟地舞動、串連著，幻化為文字間的距離與律動。本文第一行「あし」的安穩、餘裕，「だつのひとり」堆疊的緊湊感，連綿的線條出色地將文字疏密有緻地繫在一塊兒，彷彿眼睛可以見到的旋律正流動著。作為日常用品的範本，這個作品具有極高的價值。

■《古今和歌集》乃是於九〇五年，第一部由天皇下令書寫的敕撰和歌集。從此以降至今，有為數眾多的寫本（抄本）產生。《高野切本》是所有古今和歌集抄本中，現存最古老的作品。筆者據傳是紀貫之，然而一般認為，此抄本中有三種不同的書寫風格，所以應該來自於三位書家之手。由複數的筆者共同書寫一部作品，稱之為「集體共著」，特別常見於大型的優良書物以及正式性、官方度較強的書籍，藉此我們可以鑑賞到具有當時代表性的書家在書法上的共同演出。

當然，作為敕撰集的內容價值不容輕忽，但是此抄本在美術上的價值更是深獲好評，不過並未保留最原始的書寫體裁。《高野切》原本採用卷軸的形式，爾後被分斷與以保存、鑑賞。所謂「切」，就是指這種被裁斷的書法筆跡。雖然原本的體裁已經不復存在，然而卻因為分割、裁斷的過程，創造出新的空間構成，也讓鑑賞的機會得以增加。《高野切》的名稱，則是來自於羈旅歌，據說與豐臣秀吉贈與高野山文殊院的旅之歌卷頭十七行詩詞有關。

《古今和歌集》成立於十世紀初頭，當時假名尚未成為正式場所使用的文字，依然以漢字、漢文作為文化上的規範與基準。然而，為了補全日常日語的使用，假名文字仍然是需要的。也就是伴隨著日常系統中持續的使用，假名逐漸變化為簡素的造形，在大約一個世紀的時間裡，書寫的方式也被日益加以琢磨、精進。

這個抄本作品寫於十一世紀中葉到十二世紀，正是國風文化，特別是女流文學與假名書法發展的全盛期；漸漸地，追求貴族般極度奢侈、華麗的作品，也就紛紛躍上舞台。《高野切》雖然以端正的造形作為基調，但作為王朝文化的先驅之作，其實也具備了十足的奢華感。因此，〈高野切〉可說是衡量平安中期文學、書法標準的圭臬，佔有極度重要的一席之地。（萱紀子）

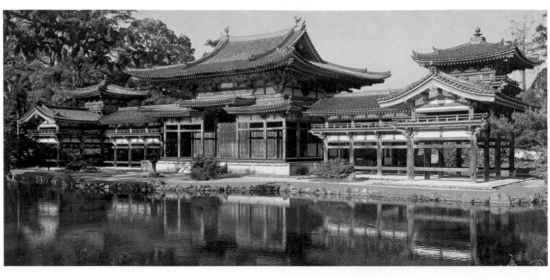

〈平等院鳳凰堂〉

（中堂・兩翼廊・尾廊　四棟）

兩翼廊：二層樓・隔樓則為三層樓・廊切妻造・隔樓寶形造・本瓦葺

尾廊：切妻造・本瓦葺

中堂：一重裳階付・入母屋造・本瓦葺

京都・宇治市

1053年（天喜元）

18

入母屋造（譯者註：請參照 **4**）的中堂上盤據了一對鳳凰像，以中堂為中心，如同鳥翼伸展一般，延伸出左右對稱的翼廊。屋簷下方加添了一層庇檐──即裳腰，所以看起來似乎是兩層的建物；這個特殊的建築造形浮雕於十圓日幣上，因此廣為人知。鳳凰堂建造於水池中的中島，正好像是極樂寶池中浮出水面的樓閣，優雅曼妙的姿態倒映在平靜無波的水面上。

堂內的中央，以鏍鈿為裝飾的須彌壇上方，則安置了佛師定朝所創作的金色〈阿彌陀如來坐像〉。周圍的牆壁、門扉受損相當嚴重，顏色也褪化不少，繪製的主要作品為〈九品來迎圖〉，以及〈阿彌陀如來坐像〉背後牆壁的〈極樂淨土圖〉。〈九品來迎圖〉在描述，生前積善立德的念佛行者，在臨終之際，阿彌陀佛偕同諸菩薩來迎引接到極樂淨土世界的九種情境。另外，從天井到小壁面，都描繪了各式的紋樣或畫作，而且似乎曾經施以鮮豔的色彩。而長押（譯者註：是日本建築常見的部材，在垂直的柱與柱之間，以水平方向進行連結的結構。）上部則配置了五十二尊或吹奏樂器、或凌空漫舞的飛天像浮雕──〈雲中供養菩薩像〉。早年民間盛傳，「如果懷疑是否有極樂世界的存在，就請到宇治平等院感受看看」，由此可見，平等院何等出類拔萃地模擬、再現了極樂淨土的世界。

平安時代後期，關白攝政大臣藤原道長接收了左大臣源重信夫人讓渡的「宇治殿」，而由其子藤原賴通於一〇五二年（永承七）改為佛寺，並命名為「平等院」。是年正好是釋迦入滅後二千年，篤信「末法思想」──「正值佛法衰敗，人心荒蕪，天地變色，世間萬惡蔓延亂竄的末法之年」的賴通，許多少能稍微接近淨土極樂世界一點兒，故於一〇五三年（天喜元）建立了平等院的鳳凰堂。從宇治川東岸望過來，這裡的確彷彿是「西方淨土」的再現。

鳳凰堂這個名稱其實是江戶時代所添附的，興建當時便以通稱阿彌陀堂為名。這個阿彌陀堂所代表的平安時代後期的建築，可以說是和樣建築的終結版。所謂和樣，是指奈良時代以來的傳統樣式，經過平安時代國風文化的洗禮與淬鍊，形塑出屬於大和民族的特殊風格樣式；這是相對於爾後鎌倉時代所輸入多樣化的天竺樣（大佛樣）、唐樣（禪宗樣）等新手法，後來再加以區隔命名的。不久，和樣巧妙地擷取了天竺樣、唐樣等新手法，發展出折衷樣，導致鎌倉時代以降，逐漸看不到純粹的和樣建築。

普遍瀰漫著「末法思想」的這個年代，同時也是淨土信仰盛行的時期，所以皇室、貴族爭先恐後地投入寺院的興建。一〇二〇年（寬仁四），道長先行建立了無量壽院，十一世紀後半到十二世紀，以白河天皇為首的代代天皇、上皇、女院許下祈願，因而紛紛興建了法勝寺、尊勝寺、最勝寺、圓勝寺、成勝寺、延勝寺，即所謂的「六勝寺」，座落於現在京都市岡崎一帶。然而，這些大伽藍（譯者註：請參照1）早已不復存在，因此，包含了庭園與建物，依然能夠殘存至今的平等院，確實是極為重要的存在。

（大橋功）

〈鳳凰像〉

定朝〈阿彌陀如來坐像〉　1053年

定朝〈雲中供養菩薩像〉（局部）　1053年

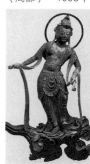

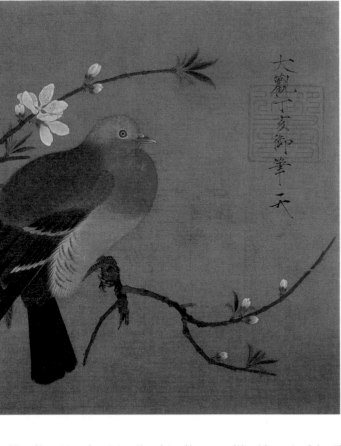

〈桃鳩圖〉

徽宗〔一〇八二年（元豐五）～一一三五年（紹興五）〕

1107年（大觀元）　絹本著色　28.5×26.1公分

個人收藏

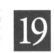

19

一隻鳩佇留在枝頭，寒氣讓羽毛豎了起來，流入了更多的空氣，膨脹而飽滿，讓人分外感受到一股暖意。

這個作品的絕妙之處，在於綺麗的色彩，以及不容忽略的主題─鳩所呈現的量感。採用的是容易流於過度平面化的正側面視點，然而一方面使用隱藏輪廓線的厚塗沒骨技法，一方面在平坦塗色的部分，再以極細的線條描繪出一絲一絲的羽毛，表現出纖細柔軟而蓬鬆的觸感。葉子與花瓣則是部分以沒骨技法描繪，另一些部分則是以勾勒技法留下輪廓線，表現出鮮明的形狀，加強花瓣的寫實表現。

另外，主題─鳩配置於畫面左下方，空出右上方的空間，這種對角線的構圖是徽宗畫風的特徵之一。

似乎稍微挪動一下花朵的位置，整幅畫的印象便會因此改變，在充滿緊張感的空氣中，寫生的表現上又增添了裝飾性的元素。在這個緊張感浮動的構圖中，令人感覺到動勢的是桃樹枝椏的樣態。樹枝的的曲線像是畫弧般地伸展，或連結到其他樹枝，或與鴿子身軀的曲線相互呼應，彼此應和合聲，帶來一種向外無限擴展、延伸的印象。與這個動勢互成對比的，應該就是如同飛鏢正中標的般、渾圓而靜謐的鳩眼。鳩眼靜止、凍結了周圍所有的動作，醞釀出寂靜無聲的氣息。

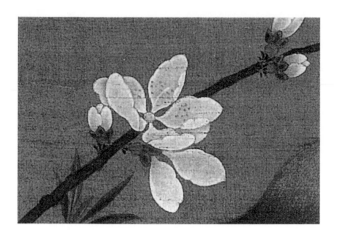

■相對於枝椏的樣態、花瓣的寫實表現，整張作品的背景除了微妙的色彩差異之外，幾乎是什麼都沒有的空間，無限擴散、延展。也正是如此，更突顯了平面性的裝飾美，更澹然鋪陳了風雅天子徽宗對於美的卓越直感與表現，的確不愧為名作。徽宗描繪此圖時正值二十六歲，他是中國北宋最末期的第八代皇帝。

中國到隋唐為止乃以「人物畫」為主流，宋代則以「花鳥畫」與「山水畫」為中心。與「人物畫」相較，「花鳥畫」所描繪的對象更加多樣化，花、葉、莖、各種鳥類的羽毛、腳、嘴喙、眼睛等，質感表現的範圍擴大，技法也有所變化精進。再者，由於「花鳥畫」採用不同於「人物畫」的空間構圖，因此，也促成了對於繪畫在思考上重大改變的契機。

「花鳥畫」在北宋末期左右，也就是徽宗統治的時代步入黃金絕盛期。

徽宗雖是執掌國家大權的皇帝，卻把國政託付給重臣，絲毫不關心政事。但卻在繪畫上有著深厚的造詣，對於文藝的保護、育成充滿熱忱，甚至創辦書畫學校，自己親自指導，是一個多才多藝，擅長花鳥畫的獨特皇帝。

不久北宋崩壞，南宋繼起，徽宗繪畫裡特殊的平面性裝飾美、對角線構圖等造形樣貌，再加入文人式的教養、詩意情緒，融合之後就成為南宋繪畫的特徵。〈桃鳩圖〉可說是啟發中國繪畫史當中的一個頂點—南宋畫僧牧谿水墨畫的原點之作。

〈桃鳩圖〉是從中國傳到日本的「唐物」—舶來品，之後演變為足利將軍家歷代的珍貴收藏—「東山御物」，是中國繪畫經典名作之一。

（小林修）

藤原定信〔一○八八年（寬治二）～一一五四年（久壽元）〕
《本願寺本三十六人歌集》

1112年（天永3）左右　紙、墨　19.8×31.6公分　京都・北村美術館

20

首先閃入眼簾的，是耀眼、散嵌的銀箔。仔細端詳，可以看出紅葉、松針、飛鳥。不同顏色的紙面營造出雄偉大川的波濤起伏。河川中墨線輕快地流動。群鳥是否正要飛渡川岸？

這個作品最值得觀賞、玩味的，是紙的裝飾性、紙與書法的共演，還有嶄新的設計感。右半部的白、黃、茶色的交界線，呈現出擬似自然地形變化的觸感；左半邊色塊的切割線則為直線。顏色對比鮮明的右半部使用柔軟的切割線，色彩對比平穩的左半部則採用銳利的切割線。將不同的要素連結、兜攏在一起，孕生出紙面的緊張感與和緩度。至於揮灑的書法又如何呢？

右半部茶色色塊佔了廣大的面積，但是沒有書寫任何的文字，只在白色與黃色的色塊上揮毫。上段以細瘦的筆尖、俐落的方式運筆，下段則霑上豐沛的墨水，使勁兒揮毫。書寫的文字不僅沒被茶色紙面華麗的裝飾給搶走風采，淡色系色塊上流動的筆線反而成為紙張整體的重點所在。至於左半部，幾乎整個頁面都佈滿了綿延、馳騁的筆線，行距也不大。以急速筆致持續書寫的線條，彷彿粼粼波光中奔流的川水。左半頁的墨色比右半部來的收斂，可以說是為了呈現書法表現的強烈對比效果。

纖細的線、延展的筆致之所以可以淋漓盡致的揮灑，源自於下方優質紙張所提供的後盾。為了讓墨水不過於暈滲，為了讓墨有更好的發色，所以費了不少功夫進行紙張的加工。不僅止於裝飾，凡是施以些許加工的紙則稱之為「料紙」。「料紙」本身便具有工藝上的價值，而且逐漸受到認同、肯定。

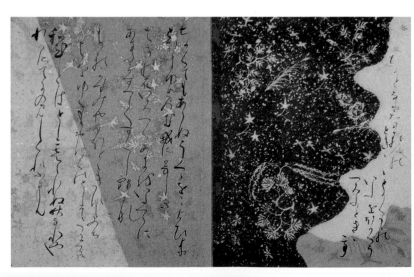

■ 據説《三十六人歌集》乃是慶祝白河上皇還曆之喜—即六十大壽所作，從各方面來看，都極盡奢華之能事。由於是從京都・西本願寺傳來的，所以有如是的命名。先從藤原公任撰寫的歌仙三十六人歌集當中挑選部分和歌，再委任書法家揮毫而成。像是柿本人麻呂、紀貫之、大伴家持、小野

傳　源　俊賴　〈元永本古今和歌集〉　1120年　東京國立博物館

小町等赫赫有名的歌人，其經典作品並收錄在此歌集當中。至於書寫的筆者，都是平安中期的優秀書法家，包括了藤原行成第四代子孫的定實、其子定信、白河天皇的女御—藤原道子等，多達二十人。

使用的基本料紙為唐紙，唐紙是在各種顏色的染紙上，施以幾組固定模式紋樣的紙材。在基本的唐紙上，有的塗上金銀泥，於其上繪製底稿；有的灑上金銀箔或雲母；有的在裁斷、疊合、撕裂之後再與以接合。總之，透過種種的加工技巧，讓紙材本身就成為第一級的工藝品。如果再加上和歌詩句的抒寫，便會幻化出千變萬化的驚艷效果，像是在華麗料紙上跟料紙裝飾水乳交融、難分你我的書頁，淡雅色彩的料紙烘托深沉墨色的書頁等。

一九二九年（昭和四），歌集中的「伊勢集」、「貫之集下」二卷被

分割出來，所以現今的三十六人歌集並未保持製作當時的體裁原貌。從冊子中被切割出來的部分，有的則被裱裝成鑑賞用的「手鑑」，有的則被重新貼成捲軸作品。由於本願寺原本隸屬於石山之地，因此上述被切割出來的部分，被稱為〈石山切〉。〈石山切〉同時作為假名的經典範本，特別受到矚目。總之，此物件結合了文學、書法、美術工藝三個領域，可説是三位一體的傑出之作。

十一世紀中期創造出來的優美樣式，在進入十二世紀之後，漸漸朝向裝飾性、華美風格的方向演變。這個《本願寺本三十六人歌集》當然可説是這個時期最經典的代表作。幾乎同時代所創作的《元永本古今和歌集》，亦可見到料紙與書法的共同演出。這兩個作品都象徵了平安王朝的審美意識，有著無可動搖的地位。（萱紀子）

這件作品是將紫式部的《源氏物語》予以繪畫化，做成繪卷物形式的作品，因此可以同時咀嚼繪畫與書法的箇中滋味。擷取的圖版是「柏木」第二段，在描述柏木向夕霧交代遺言的緊迫場面。畫面中央的柏木，與光源氏的妻子—女三宮互通款曲，因為不倫的關係自責甚深，引發了重病。後來又聽說女三宮出家，柏木病情更加一發不可收拾，其友人夕霧聞之不忍，特地前來探病。以榻榻米綠色為基調的畫面中，柏木衣著的紅、髮色的黑、襖（和室的拉門）與屏風的褐茶底色等，配色及其對比相當鮮明。室內左側的空間由斜側的圍屏區隔開來，中間往觀賞者的方向則拖曳出夕霧的直衣（譯者註：平安時代天皇、大臣、公卿……的平常服）與指貫（譯者註：袴褲）。御簾（譯者註：竹簾，邊緣以綾、緞包覆）、柏木的寢床強調了橫寬，但是左右橫向往畫面前方截取到三角形的構圖方式，也擴大了室內的空間感與景深。

與此圖相呼應的文字部分又如何呢？「柏木」第二段的內容，書寫於八紙四面所構成的紙面上。第八紙的部分，行有高低起伏，運筆大膽。仔細觀看一下放大圖，「なりまされは」此行與「こころのうちに」彼行，近乎堆疊地緊湊排列。然而，每一個文字又確實地保有自身空間，字形雖小，卻有著凜然的氣度。多為不斷筆的連續書寫，線條的粗細對比非常鮮明。

21
繪 傳 藤原隆能〔？～一一七四年（承安四）〕
詞書 傳 寂蓮〔一一三九年（保延五）～一二〇二年（建仁二）〕

平安時代

〈源氏物語繪卷〉（「柏木」的部分）

1170年代 繪 紙本著色 21.9×48.4公分 詞書 紙本墨書 21.8×46.9公分

名古屋・德川美術館

■現今傳存的〈源氏物語繪卷〉為第三、第五卷以及單張作品數枚，一般認為，原作應由十卷所構成。從故事中選取一些場景、畫面，使觀賞者得以同時鑑賞文章與繪畫，是繪卷物的特殊趣味性。文章並非全文的書寫，而是對應於畫作部分所摘錄的文字。

在繪卷物中，書寫文章的部分稱為詞書，是以簡單素樸、曲線形態的假名為基調，經常可以見到行首不兜齊的紙面構成，也就是散書的手法。在詞書中，一方面可以咀嚼故事性的部分，一方面也可以鑑賞到連綿技法所呈現的筆線之美。

在畫作的部分，採用的是稱為「作繪」的方法（譯者註：大和繪的技法之一）。首先，以墨線畫出底稿，再施以彩色，最後於人物的容貌、服裝的輪廓上，再次描上墨線，營造出精緻的完成感。無論登場人物的風采、故事的情景等，都採用近似的模式、類型來描繪。典型的例子，如貴族「引目鉤鼻」的臉型（譯者註：細如線的眼睛，く字形的鼻子），又如故事場景「吹拔屋台」的舞台（譯者註：平安、鎌倉時代繪卷物的特殊室內描寫法。摘除屋頂、天花板，從斜上方往下俯瞰、描繪室內情景的空間手法）。藉由這些處理，讓觀賞者的想像力可以自由馳騁。

不表現人物的任何表情，以喚起物語特有情趣的繪畫技法，成為平安時代貴族們競相追求的喜好與表現。另外，在文字書寫的部分，透過行與行或齊頭、或散列等佈局方式，傳達書寫者的心情與旨趣。前者的繪畫方式被稱為「女繪」，後者以假名為主體的書寫樣式則稱之為「女手」，由此可以窺探出，平安時代的宮廷中，女流文化扮演了十足重要的角色。

〈源氏物語繪卷〉是物語繪卷類別當中最古老的作品，由於可以窺探出平安後期美術領域的整體動向、文化面向的發展狀況，因此具有高度的價值。以畫中所描繪的繪畫作品―即「畫中畫」為例加以關注，可以理解平安時代貴族的服裝造形、流行的日常用品、屏風上所描繪的畫作等，更貼近當時的生活原貌。（萱紀子）

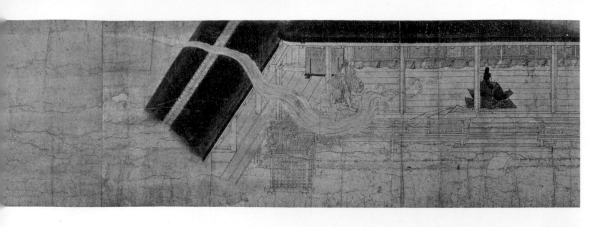

22 〈信貴山緣起繪卷〉（「延喜加持之卷」的部分）

平安時代

作者不詳　十二世紀後半　紙本著色　31.25×1270.3公分
奈良・朝護孫子寺

延喜之帝──醍醐天皇因罹患重病，倒臥病塌。任憑再多的加持、祈禱，也未見絲毫起色。碰巧聽說信貴山有個法力無邊、德高聖潔的命連上人，因此特派敕使前往禮聘入宮。然而，上人因故無法親自前往，卻同時表示，自己在原處祈禱便可求得帝皇病癒康健。到了第三天，命連上人請託毘沙門天的使者──劍鎧護法童子前往天皇的病床枕邊，於是病除痊癒。這便是〈信貴山緣起繪卷〉「延喜加持之卷」的故事。

我們一起從右邊開始觀看這個作品。彷彿穿著由銳劍組合而成的鎧甲，劍鎧童子乘著雲，飛抵降臨天皇養病的清涼殿。然而，童子飛來的方向正好與繪卷物觀看的方向正好相反。那麼，究竟童子自何處飛來？再將繪卷順勢緩慢展開，可以見到一面滾著降魔象徵物的轉法輪，一面在無邊天際飛翔的童子之姿。童子的毛髮與劍刃因為狂風吹襲而立起，似乎可以聽見鏗鏘鏗鏘的金屬聲。法輪嗡嗡作響，作者以充滿速度感的筆觸，描繪出童子在空中飛行的叱吒英姿。

追逐著飛行雲的軌跡，似乎發現起始點在那遙遠的信貴山。與上空充滿速度感的場景呈現極端的對照，在綿延拖曳的雲層下方，悠閒自在的大和繪風格的景致伸展開來。林木點綴著些許紅葉，瀰漫著早秋的氣息。摘採著野菜的母女身影，飛翔在薄暮之中的雁群，正消逝在遙遠的另一端。

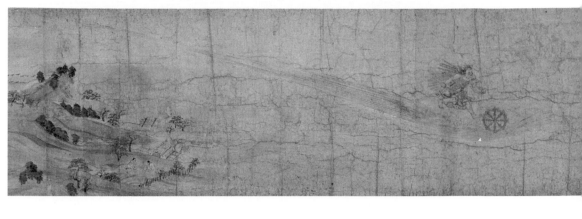

■「緣起」乃指神社寺廟的由來或是靈驗的傳說。《信貴山緣起》便是將平安時代（延喜年間）再興信貴山的修行僧—命蓮的奇蹟故事，繪製成繪卷物的作品。由「山崎長者之卷（飛倉之卷）」、「延喜加持之卷」、「尼公之卷」共同構成；「山崎長者之卷」、「延喜加持之卷」沒有詞書的部分，故事的進行乃以《宇治拾遺物語》的「信濃國聖事」為主軸。

繪卷的形式是由中國所傳來的，在中國，多半將繪卷整體攤開加以觀賞；在日本，則幾乎都是一丁點兒一丁點兒向左捲開攤平，一邊又緩慢將右邊捲起收回地加以觀看。徐徐開展的左側代表未來的狀況與光景，隨著時間的追逐，故事不斷進行演變。將敘事性的時間藝術—文學以及空間藝術—繪畫表現融合為一體，造就了日本獨特的「繪卷物」世界。

隨著場景的開展，畫家的立足點與視線自由自在地進行變化。上述介紹的「延喜加持之卷」，便是以飛行童子的視線為基準，描繪出鳥瞰秋色田園山景的場面。

〈信貴山緣起繪卷〉當中，最負盛名的是「飛倉之卷」，是命連上人驅使其神奇法力，讓金缽載著長者—米倉飛往信貴山的神蹟故事。微微擺動、飄浮在空中的校倉建築（譯者註：將木材橫向組合、堆疊為壁面的建築構造形式。橫材一般稱之為校木，其立體斷面組構為圓形、四角形或三角形。正倉院的校倉造為經典代表。），因為規模過大而幾乎被畫面所切除，然而令人拍案叫絕之處，在於表現地面上瞪目結舌、仰望天空奇景的眾人視線。另外，「尼公之卷」行旅中的場面，在接近目的地的同時，景色突然以快速拉長鏡頭的方式描繪，讓我們產生與旅人一道行腳的氣氛。還有尼公為了探知其弟—命蓮的音訊，於東大寺大佛前祈禱跪拜的場面，在同一個畫面中以「異時同圖」法描繪了複數的尼公之姿，呈現時間的流動與場面的變化。這些都是現今電影中所經常運用的攝影效果或動畫技巧，但卻在如此久遠的繪卷物當中，見到這般出神入化的運用與展現，著實令人震驚、讚嘆。日本動畫的原點，在這裡可以得到發現與印證。（梅澤啟一）

「尼公之卷」（部分）可見到尼公之姿態（左圖）
「山崎長者之卷（飛倉之卷）」（部分）（右圖）

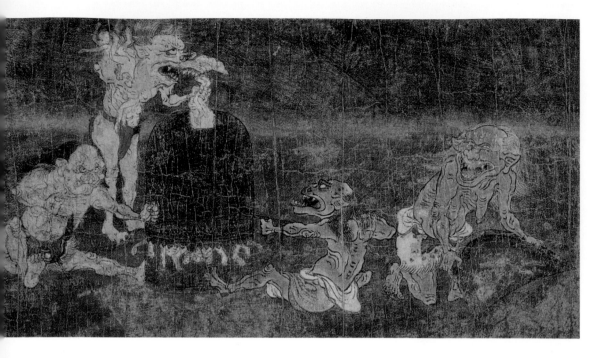

23

〈地獄草紙〉（「鐵磑所」）

作者不詳　十二世紀後半　紙本著色　縱26.2公分
奈良國立博物館

地獄位於人間世界地下二萬里之處，於此閻魔大王審判死者生前的罪行，並命令獄卒鬼施以相對應的刑罰。這裡有八熱地獄、八寒地獄與孤地獄等三大地獄，大地獄可再細分為十六個小地獄，稱之為別所。目前〈地獄草紙〉所殘存的部分，是十六別所當中的幾箇光景。

這裡是稱為「鐵磑所」的地獄，凡是欺騙盜取他人財物的狡猾惡人，都會墮落沉淪到這個地獄。陰暗的地面上安置了一個大鐵臼，二匹鬼用力踩踏步伐、使勁兒拉繩以轉動大臼。另一匹穿著紅色兜襠布的青鬼，用右手緊緊箍住罪犯群，左手則一個緊接一個地將罪犯塞進臼中。大鐵臼的下方，則擠壓出罪人的絞肉並溢出。右端有個三隻眼的白髮鬼婆婆咧嘴大笑，以畚箕撈起溢出的絞肉並溢出。畚箕看似由人骨所作成。專注認真工作的獄卒鬼們分別塗上紅、藍、黃色，面容有著非常奇妙的幽默感，更增添了令人毛骨悚然的氛圍。

〈地獄草子〉中的「雲火霧」

■〈地獄草紙〉一言以蔽之，是由四卷不同調性的部分所組成的。其中，以逼真表現獲得高度評價的，是包含此圖的原家本（奈良國立博物館本）。〈地獄草紙〉繪製於平安時代末，正值政治不安、爭亂不休之際，因此被稱為末世。同一時期的作品還有〈餓鬼草紙〉、〈病草紙〉。

一般認為，〈地獄草紙〉是作為一系列的「六道繪」所創作的。在佛教的世界裡，有著「輪迴轉生」的思想，眾生於死後，因前世累積的德善、業障不同，因此會投胎轉世於六道世界──即地獄、餓鬼、畜生、修羅、人道、天上當中的一界。這些苦痛的連鎖效應，只能依靠阿彌陀如來的淨土思想，方能得到解放與救贖。為此，淨土思想讓眾生了解，墮入地獄道或餓鬼道所必須承受的恐怖罪罰；同時教化世人，人的一生充滿了苦難，是何等虛幻無常。這便是「厭離穢土 欣求淨土」的中心思想，而此「六道繪」便是透過圖解的方式，來闡述如是的理念。至於〈病草紙〉則描繪了形形色色的奇病怪症，足以讓信眾理解人道的苦難。

如果說「欣求淨土」的理想世界是生者現世的願望，並由藤原賴通具體落實，成為宇治川畔由別莊改建為寺廟的壯麗〈平等院鳳凰堂〉（詳見18），那麼正視污穢濁世，以大肆宣揚為目的所描繪的「厭離穢土」之意念，便體現在這些六道繪當中了。這些作品極度寫實，賦予人們畏懼恐怖的印象，卻同時也是觀賞的重點與魅力所在。（梅澤啟一）

〈餓鬼草子〉中的「伺便餓鬼」 十二世紀 東京國立博物館

〈病草子〉中的「霍亂之女」 十二世紀 京都國立博物館

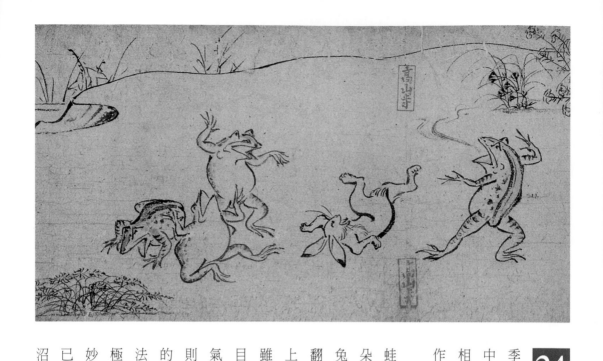

兔子與青蛙正在進行相撲比賽。環視一下周遭的荻草、蘆葦、女郎花搖曳綻放的姿態，季節設定應為秋天。每年農曆七月，作為固定的年中行事，宮中都會舉辦相撲節的活動。從各國召來相撲選手，讓天皇親眼目睹激烈的扭打戰局。這個作品所表現的，應該就是這個節慶的熱鬧活動。

在這個片段畫面的前方，描繪了四場兔子與青蛙的相撲賽事。青蛙狠狠地咬住兔子的弱點——耳朵，這難道不違反遊戲規則嗎？結果如眼中所見，兔子被拋到了空中，兩隻腳在空中划啊划的，整個翻過來摔個四腳朝天。兔子的背到腰一氣呵成地畫上一道粗重的墨線，表現出絕佳的動感效果。青蛙雖然獲得了勝利，但是或許用盡了畢生的力氣，瞪目吐氣，氣喘如牛。以悠緩的線條表現的長長吐氣，就好像漫畫中冒出來的對白一般。欣喜若狂的則是青蛙相撲選手的啦啦隊。兩手高舉、狂喊萬歲的青蛙，雀躍不已、跳躍不止的青蛙，似乎笑到無法自己、腹部緊貼著地面磨蹭的青蛙，形形色色、極盡誇張之能事。利用精采的墨色濃淡，表現出輕妙灑脫的筆觸，的確令觀賞者眼睛為之一亮。勝負已成定局，鏡頭驟然轉向河堤。岸邊描繪了蘆葦、沼澤的光景，將畫面做了緊湊的收尾。

〈鳥獸人物戲畫〉（甲卷的部分）

作者不詳　十二～十三世紀　全4卷　紙本墨繪　縱30.6公分　京都・高山寺

■《鳥獸人物戲畫》保存於京都栂尾的高山寺，據傳出自於鳥羽僧正覺猷之筆。鳥羽僧正是被認定為《今昔物語》故事集的編者——源隆國的兒子，甚早入了僧籍，是具有大僧正地位的高僧。由於在山城國鳥羽莊的證金剛院修行，因此被冠稱為鳥羽僧正。

《鳥獸人物戲畫》由四卷所構成，一般被稱為「鳥獸戲畫」的是第一卷。第二卷是現實的獸鳥、或是幻想的龍獏等動物生態的寫生。第三卷、第四卷則是描繪擬人化的鳥獸，以僧侶、俗人的戲

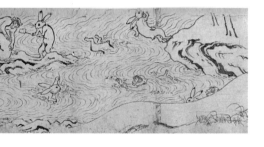

猿和兔游水過河

畫為主，當時的遊戲、賽事、例行節慶活動都穿插表現其中。四卷當中，與僧正在世以及製作年代相符的是甲卷（第一卷）與乙卷（第二卷），但是否出自其手，仍無法確證。

甲乙兩卷最卓越之處，莫過於全卷皆無任何詞書的文字敘述，完全是墨繪的白描繪卷。甲卷從猿猴與兔子於谷川中戲水的畫面開始，擬人化的猿、兔、狐、蛙穿插登場，描繪在賭弓、田樂、相撲、法會等活動當中嬉戲的

光景。這或許是以有趣、諷刺的手法，表現出當時世相的面貌吧？只是沒有具體的事物可以加以佐證。然而奇妙的是，以僧侶之姿登場的猿猴似乎是具有社會地位與權威的象徵階級，兔子與青蛙一般代表一般庶民。甲卷結尾處有著由青蛙扮成的阿彌陀佛，佛像光背的部分則由芭蕉葉映襯，猿僧正則誦經祈福。乾枯的樹幹上停留著貓頭鷹，冷眼旁觀著大白天上演的鬧劇，或許正是鳥羽僧正的化身。

此繪卷當初被紀錄為「戲繪」，此種戲繪一般又被稱為「嗚呼繪」或是「痴繪」。江戶時代，因為傳聞出自鳥羽僧正之筆，也被稱之為「鳥羽繪」。《鳥獸人物戲畫》戲謔、誇張、趣味性的表現與技法，被定位為現今漫畫的起始原點。（梅澤啟一）

〈東大寺南大門〉

1203年再建　入母屋造・本瓦葺　寬29×高25公尺

奈良市

25

走入東大寺的參拜道，首先映入眼簾的，是有著上下兩層瓦簷的龐然建物—南大門。正面有個「大華嚴寺」的匾額，是二〇〇六年配合「重源上人八百年御遠忌法要」所掛舉的。所謂大華嚴寺，正是東大寺的別稱。

走近南大門，會看到二公尺高的六根大圓柱並列成三排，總計十八根大圓柱貫穿至屋頂，支撐著這個龐大的建造物。至於門的高度，如果連同土台的基壇一併計算，則高達廿五公尺。只要一想到任憑風吹雨淋，歷盡千年滄桑卻依舊支撐著這個巨大的建物，便不得不

對其建築工法的高度成熟感到嘆為觀止。

跨入南大門後，仰頭往天井的方向看去，會發現裸露的貫木（譯者註：用以固定水平方向的木材，多用來補強牆壁或地板的結構）等間距地排列延展，雖然只是以單純的木材進行縱橫的交錯組合，卻形塑出充滿韻律感的結構美。整個建造物雖然充滿力量，卻是無骨的架構，唯一用來支撐重力的大圓柱讓人感覺到屬於大陸性格所特有的闊達大器。因為屋簷與土壁之故，內部顯得微暗，仔細端詳柱樑，隱約可見創建當時所塗上的鉛白底色以及上面覆蓋一層丹塗的褪色痕跡。在遙遠的過

往，以白壁、黑瓦簷為背景，塗上朱紅色的列柱，看來恐怕比今日更加雄偉而華麗吧！

我們將視線往下移動，兩旁有著寄木造（譯者註：木雕佛像的造像技法之一。使用二具以上的木材，構築頭部、胴體等主要部分。因為使用複數目較小的素材，亦採用分工作業的方式，因此在素材與時間的使用上更具效率。）、魁梧健壯的巨大仁王像—〈金剛力士立像〉，凜凜生威的模樣，讓人不禁噤聲震懾。放置立像的地方，由於安嵌上棧唐戶，因此從南大門的正面是無法看見的。〈金剛力士立像〉的旁邊有著一對阿形（譯者註：張嘴的形態）坐姿的〈石獅子像〉，正對著大佛殿而安置。

■依據推估，南大門創建於七五六（天平勝寶八）——七六二（天平寶字六）年。創建當初的門毀於九六二（應和二）年的颱風，爾後又再度興建。然而，又於一一八〇（治承四）年平重衡南都討伐之際燒毀，現存的〈東大寺南大門〉於一一九九（正治元）年動工，耗時四年，與〈金剛力士立像〉同於一二〇三（建仁三）年竣工。所需的經費由鎌倉時代的僧侶重源募款而來，並禮聘中國宋朝人陳和卿提供技術上的指導。

　南大門擷取、採用的是中國江南建築的「大佛樣（天竺樣）」形式。因受到僧侶重源留學宋朝經驗之影響，支撐屋頂與屋簷的橫木直接與大圓柱相接合，即以「插肘木」作為建造上的特徵，是適用於巨大木造建築的工法。另外，整個建造物的結構極度合理，充滿雄偉、壯大、豪放的設計風格。簡潔木造結構所散發的美感、內部寬敞空間的確保、排除裝飾性的手法，讓南大門營造出屬於男性特有的簡約之美，與鎌倉時代強固、簡素的武家氛圍相當一致。

（新關伸也）

〈石獅子像〉　十二世紀

　至今殘存的大佛樣建築，還有兵庫縣的〈淨土寺淨土堂（阿彌陀堂）〉、〈東大寺開山堂〉、〈東大寺法華堂禮堂〉、〈東大寺鐘樓〉等。現今已經不復存在、於鎌倉時代再建的〈東大寺大佛殿〉，一般也認為採用的是大佛樣建築樣式。

內部的木結構

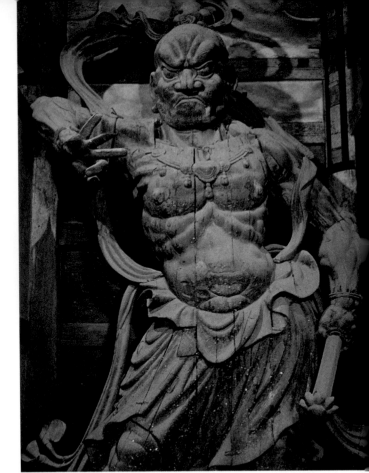

東大寺南大門的內部，安置了兩相對望的〈金剛力士立像〉。兩尊皆超過了八公尺，重達六噸，巨大的體積與重量令人咋舌。雙眉剛猛上揚，睜大的雙眼像是要飛衝出來一般，銳利而充滿殺氣的眼神瞪視著佛敵。咧開嘴見到牙齒的是阿形像，緊閉雙唇、嘴形呈ヘ字型的是吽形像。阿形像右手抱握著武器─金剛杵，左手手掌朝外用力撐開；吽形像左手緊握寶棒，右手手心使勁兒向外推出，呈威嚇對方狀；兩軀立像都表現出勇猛斥退的姿勢。

雖然立像龐然巨大，卻表現出均整、和諧的完美姿態。同時都以一腳為軸，腰部朝此用力扭擰，並踩跨出另一足，繫於腰部的下裳順應著這個動勢，向外隨風搖擺。上半身所穿的天衣，頭上髮髻所繫上的繩帶，都隨風飄揚，飛舞於蒼空。透過這些細微的處理與表現，更平添了動態感，整個造像充滿了生生不息的生命活力。爾後的力士像動不動就表現出刻意的誇張感，這兩尊〈金剛力士立像〉不僅有自然的表現，更讓人咀嚼到從內散發、飽滿生動的逼真與魄力感。

兩尊都是骨骼健壯、肌肉賁張、充滿力量的勇猛力士，觀者無不瞠目結舌、震懾無言。

26

運慶〔？～一二二三年（貞應二）〕
快慶〔一一八三年（壽永二）～一二三六年？（嘉禎二？）〕

〈金剛力士立像〉

鎌倉時代

1203年（建仁3）　木造　像高各8.4公尺　奈良・東大寺南大門

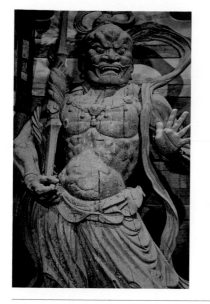

■「金剛力士」一般稱為「仁王」，是庇護寺院伽藍的憤怒相守護神，由阿形與阿吽成對組成。「阿」是古梵語十二母音的最初的開口音，「吽」是結尾的閉口音。因此，密宗以此二字作為象徵世界萬物的起始與終止的符號。相撲的行司（譯者註：相撲賽事中，立於選手之間，判定勝負的角色）在競技之際，也會使用揣摩彼此「阿吽的呼吸」等用語。

然而，如此巨型的木雕到底是如何打造的？將它變成可能的，是寄木造，就是聚集眾多木材進行製作的工法。據說確立這種造佛工法的，是

創造了〈平等院鳳凰堂〉的〈阿彌陀如來坐像〉（詳見 **18**）的佛師定朝。

這個金剛力士由高達三千的檜木部材所組合而成。從檜木的年輪推測，應該是一一九六（建久七）至一二〇一（建仁元）年於周防國（山口縣）所採伐的。從事力士製作的除了運慶與快慶等大佛師之外，還有小工十六人，且創下六十九日便完成的驚人紀錄。不論是從造像完成的飛快速度來看，或是從效率絕佳的分工作業來看，都令人驚訝不已。另外，在製作現場也不斷進行修正微調，以完成力士立像的打造。例如往下方睨視的眼神、手臂彎曲的角度、乳首的位置等，都有挪動調整過的痕跡。

由於平城京以西側的皇宮為上座，因此位於平城京東方的東大寺，其阿吽兩像與一般其他寺院的安置慣例全然相反，且採取兩相對望的方式，這是東大寺〈金剛力士立像〉舉

觀、偏向於平面繪畫性造形的阿形立像被認為出自於快慶之手，至於突顯立體性雕造形的吽形立像則被認為是運慶之作。但是隨著近年來解體修復的工程，赫然發現立像內部存有教典與墨書銘，另外兩位共同參與的大佛師—定覺與湛慶，其功績得以為世人所知。

運慶的父親—康慶自定朝系統出走，以奈良為據點自成一派，成為南都佛師中的一人。與運慶相互競技的快慶，則是康慶的弟子。此流派的佛師，因為採用「慶」作為名號當中的一字，因此被稱為「慶派」。慶派得以揚眉吐氣、興盛發展的契機源自於一一八〇（治承四）年平重衡南都討伐之際，燒毀了興福寺與東大寺。參與復興的浩大工程，著手佛教造像打造的，便是這群代代從事東大寺修復作業，熟知技術工法的慶派佛師們。

鎌倉雕刻寫實主義風格的土壤，可以在這裡找到源頭與養分。（新關伸也）

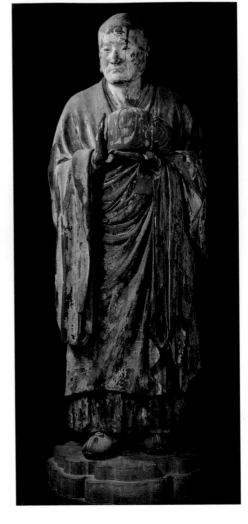

「這真的是八百年前創作的作品嗎？」——幾乎是所有觀看者共同的疑惑與震驚。

雖然有著不少朽壞、損傷的部分，但是那力道粗勁的衣紋所展現的柔軟質感，還有似乎活靈活現佇立在彼端，讓人感受到體溫的逼真表現，無不令人屏氣凝神。

脅侍於〈彌勒如來坐像〉兩側，立於我們右手邊的是無著，左手邊的則是其胞弟世親。

兩人活躍於五世紀印度的西北方，與釋迦同屬印度高僧。在服裝造型的表現上，下著法衣，上披袈裟的姿態、相貌，毋寧說打造的似乎就是日本人的模樣。從突顯寫實表現的重要性這點來看，應該是使用實際穿著如此服裝的真人模特兒來進行製作的。此外，從內側鑲嵌水晶而成的玉眼，彷彿會錯看為真眼一般，以假亂真。

兩像皆於左手掌心放置收納教典的小盒子——圓形寶篋，但世親立像的部分已經佚失；另外則豎起右手手心，依附在寶篋側邊。無著像略呈老態，視線微微向下，令人感受到穩重平和的性格。世親則是有如弟弟般的年輕風貌，遠遠眺望便能感受到剛強直率的人格特質。雖然兩尊皆充滿了靜的力量，但是能看穿事物本質的見識，以及超越凡人的自信表情，皆表露了偉大學者的精神與品格。

27

鎌倉時代

運慶〔？～一二二三年（貞應二）〕

〈無著菩薩立像〉〔右〕
〈世親菩薩立像〉〔左〕

1208～1211年（承元2～建曆元）　木造

像高　無著菩薩立像194.7公分　世親菩薩立像191.6公分　奈良・興福寺北圓堂

■釋迦入滅後，永無止盡的教義論爭導致了部派佛教的分裂，到了紀元前後，演變成以苦行修練為目的，遠離了救濟眾生的初衷。因此，也產生了對於以極少數菁英份子為救濟對象的省思，也就是對於小乘思想（小型乘坐物）之批判。從此時開始，新的宗教理念—提供誰都可以乘坐的大型乘坐物的概念終於誕生，這便是大乘佛教的思想。無著於彌勒門下學習以唯識思想為核心的法相教學，成為大乘佛教唯識派的佛教哲學者。其主要的思想為，「存在於世界的萬事萬物，其實是在個人意識內所創造、產生的，事實上不過是非實態的現象罷了」。然後，更將原本站在大乘批判立場的想法大行教化改造，兄弟二人攜手確立了唯識論的思想，促使大乘佛教得以完成。其後東傳到中國與日本的，便是此大乘佛教，北圓堂為了表達對於大乘佛教完成者—無著、世親兩兄弟的尊崇與敬意，特別製作了這兩尊立像，並且安置於〈彌勒如來坐像〉左右兩側，加以膜拜信仰。

然而，到了鎌倉時代，日本發展出獨特的新佛教，比起佛像，對於祖師—御影的尊像，崇更甚一層（詳見28）。佛像不再成為信仰的對象，其必要性也隨之低落。到了一一八〇（治承四）年平重衡南都討伐，燒毀了大量佛教建築文物，於是大量的造佛需求產生。東大寺、興福寺所需求的天平雕刻復古製作，便委任以京都為據點的圓派、院派，以及奈良佛師的慶派來進行。慶派的佛師康慶等人一邊細心地進行興福寺天平雕刻的修復，一邊道地地涉獵其精萃與卓越之處，爾後便挑起大樑，負起興福寺南圓堂、東大寺等諸佛像的打造任務。

一二〇三（建仁三）年康慶之子—運慶、康慶之徒—快慶聯手打造東大寺南大門〈金剛力士立像〉（詳見26），組成工作團隊著手巨大的寄木造工法，使用玉髓或水晶作為佛像的眼珠等，陸續導入嶄新的創意與做法。其後又完成了興福寺北圓堂〈無著・世親菩薩立像〉等諸像。這些作品結合了天平雕刻的寫實性與弘仁雕刻豐厚的量感，可說是運慶最成熟、圓滿時期的代表之作。（大橋功）

惠日房成忍〔生歿年不詳〕
〈明惠上人像〉

十三世紀後半　紙本著色　145×58.8公分
京都・高山寺

28

萬籟無聲的松林裡，粗壯的樹幹分叉處坐著一位冥想中的僧侶。這位坐禪的僧侶，是赫赫有名的高山寺名僧—高弁明惠上人。松樹的根部處脫放了一雙高木屐，枝椏上掛了數珠與香爐。似乎在象徵這個閑靜的空間一般，香爐飄散出徐緩、呈渦輪狀升起的裊裊清煙。在當時，經常可以見到這種佛教宗派開山祖師的肖像，也就是所謂的祖師像。此祖師像所揭示的明惠上人，還有一個廣為人知的身份，便是華嚴宗的改革者，然而，此肖像畫絲毫沒有裝模作樣、矯揉造作的氣息。因為這是每天親眼目睹上人持續修行的弟子—惠日房成忍所繪製的，可以感受到與上人實際接觸的真實感。之所以不同於其他刻意描繪的祖師像，乃是因為作者將上人與環繞的自然景緻渾然一體地描繪出來。松林遠方白雲浮動，小鳥群舞，栗鼠悄悄窺伺。纏繞於蒼松的紫藤花正綻放著。明惠上人所悟道、力行的境界—將自身與自然合而為一的信念，藉由可視覺的方式表現出來。

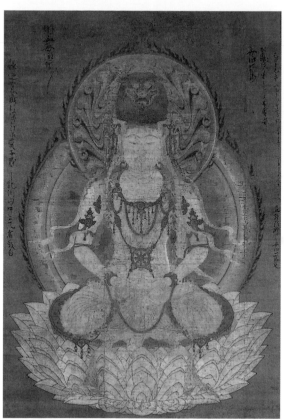

〈佛眼佛母像〉　十二世紀後半　京都、高山寺

■自幼失怙而進入佛門的明惠上人，據傳思念父母之情非常深厚，見到鳥、犬，也以敬重之心待之，因為很有可能是父母輪迴轉生而來的重生之物。在高山寺，與〈明惠上人像〉同樣被指定為國寶的另一個繪畫作品，是被視為眾佛生母的〈佛眼佛母像〉。上人將此作品奉為神佛加持物，掛置於居室，日夜於前讀佛誦經。明惠上人在這個作品的右側寫了

如下的文字。「萬世萬物諸象　唯有佛母知曉　無耳法師之母御前」。所謂無耳法師指的正是明惠上人。上人曾因妨礙修行之由，在此畫作前將右耳以剃刀切落，以示決心。然而，上述說明的〈明惠上人像〉特意將右臉隱藏而不繪。想必上人是將〈佛眼佛母像〉與已故的母親容貌疊合在一塊兒，以一解對母親的思念吧！關於明惠上人，其實有許多的趣聞逸事，

最為人所知的，大概就是將十九歲到六十歲他界期間的四十年，以文字記錄每天的夢境所完成的《夢記》一書。另外，至十八歲為止，跟隨西行法師專注於和歌的研讀與創作。其中一首記載如下。「明亮　皎潔明亮　明亮明亮　皎潔明亮　一輪皎潔明月」。

〈明惠上人像〉繪製於鎌倉時代，如運慶的雕刻世界一般，是追求寫實主義表現的時代。這個時期非常流行肖像畫，可區分成兩個系統。其一為承襲傳統大和繪手法的「似繪」，廣為人知的代表作是〈傳　源賴朝像〉，據傳是和歌詩人藤原定家同母異父的兄長─隆信所描繪的。畫中疊合了纖細的筆觸，再與以上色完成，是稍微帶點兒神經質描法的表現。另外一個系統的代表作─〈明惠上人像〉，則是以近乎速寫的方式，運用大膽的筆觸，活靈活現地加以描繪。一般認為，這是受到當時甫束傳的宋畫影響，所形塑出來的嶄新風貌。（神林恒道）

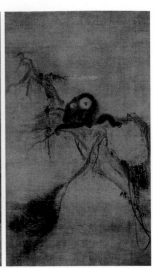
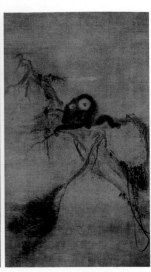

牧谿〔宋末元初（十三世紀後半）〕〈觀音猿鶴圖〉

十三世紀後半　絹本墨畫淡彩　觀音圖172.4×98公分　猿圖・鶴圖174.2×100公分　京都・大德寺

29

這件作品以白衣觀音為中幅，左右幅配以猿、鶴，是三幅一組、絹布墨描的畫作。右幅的猿猴自樹幹分叉處安穩地彎腰，右臂小心翼翼地抱著小猿，親子目不轉睛地朝著我們凝視。左幅的鶴微微張開嘴喙，似乎在尖聲高鳴。中間則是在水畔巨岩上坐禪的觀音圖，觀音半閤著雙眼，完全不為外界所動，似乎與專注修行的禪僧形象相互疊合，讓人深刻感受到精神世界的深奧闊達。另外，三幅擴散延伸的靜謐餘白，將我們的視線導引至無限寬廣深遠的空間。作者牧谿是畫家，同時也是禪僧。

三幅作品對於墨線與墨色的運用非常講究，一再地重複堆疊，展現多樣的技法、巧妙的量感與質感。鶴嘴與鶴足以銳利的筆鋒表現其鋒利與硬度，鶴首至鶴胴的部分則以薄墨施以微妙的濃淡變化，展現羽毛柔軟輕盈的觸感。另外，被雲霧渾融為一體的竹林，其幽長深遠的意境精采絕倫。猿猴是以狂野的筆觸加以輕輕叩打，猿毛則表現出茸毛感的輕柔，與乖靜的凝視表情形成強烈對比，更增強了畫面整體的靜謐寂寥感。與此相對照的，白衣觀音線描的表現，締造了中幅幽玄靜止的印象。白衣的形態，僅只以豐富、有彈力、具延展性的流暢線條加以描繪，讓人感受到衣服柔滑的質感。一筆一筆的細膩線描、筆壓強弱的控制、運筆時急時徐的微妙變化，讓包覆住坐禪觀音姿態的衣形更顯自然流暢。牧谿針對三幅不同的主題與對象，選用不同的表現技法以進行精確的描繪，一方面將主題對象的寫實性作了淋漓盡致的發揮，更將三幅畫作加以統整調和，表現出神入化的深奧精神世界。

■ 水墨畫起源於中國，於盛唐時期確立了技法。日本與中國之間由於禪僧的交流、渡來以及貿易，十三～十四世紀為數不少的作品流通到日本。水墨畫的神髓並不僅止於客觀的描寫，直觀地掌握描繪對象的技法，重視畫家的心性、態度、精神性等內在表現的價值，與禪宗悟道的精神不謀而合，因此水墨奠定了禪宗繪畫的基盤。而觀音像的恆常靜謐，便與坐禪的禪僧之姿相互疊合。白衣觀音對於禪僧而言，是至高無上、卻又無比親近的菩薩。在禪宗畫當中，作為慈悲與母性象徵的白衣觀音，是不少水墨畫經常出現的繪畫主題之一。

水墨畫因為將墨視為藝術並加以探究，因此誕生於中國。與過去以來偏重於輪廓線與色彩的傳統畫法不同，藉由墨與水的調和來變化墨色，採用不同的運筆方式直接關注線與面的表現，運用飛白、渲染等繪畫性的效果，成就了水墨畫獨特的描繪技法。將墨色的濃淡進行階段性、層次性的鋪陳，以表現出色彩的變化稱之為「破墨」；畫家隨意而行，不侷限於毛筆，將各式物品蘸上墨水，輕叩描繪的技法則稱之為「潑墨」。也有以手、足霑墨塗抹的作品。但是，這並不是無視於主題對象的外形，而是將眼中映射的自然形貌，配合內部蘊藏的哲學性、文學性、宗教性等精神世界的內涵，

去加以直觀感受、表現的技法。〈觀音猿鶴圖〉當中，微妙的墨色濃淡表現出幽深的大氣雲霧與岩石肌理，觀音衣袍上如同呼吸般自然流暢的線條引人入勝，以麥桿筆描繪出的猿猴、樹葉粗獷狂野，應用暈染技法表現出來的鶴首渾圓飽滿，羽毛則充滿柔軟感、空氣感，還有竹林融入大氣雲霧展現出幽深的縹緲感等，都是水墨畫技法爐火純青的表現。

在室町時代畫壇中享有高度評價的牧谿水墨畫，經過時間的流轉與洗禮，繼續深刻地影響了桃山時代的長谷川等伯、江戶初期的俵屋宗達，其價值與重要性無須贅言。（小林修）

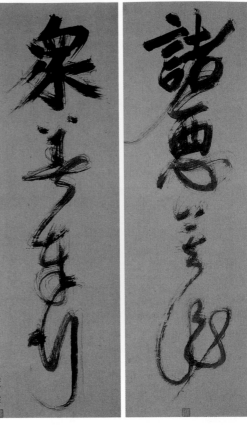

30

創立佛教的釋迦牟告誡眾生，「不可行惡，請多積善。若能如此，心必澄淨。這是神佛的教諭」。這個作品寫的便是前二句。

「諸惡莫作」「眾善奉行」——整個作品可以見到因墨水乾涸，導致墨線斷裂，或是毛筆與紙面相互揪扯的情況，第一眼看去，總覺得粗暴狂野。然而，這不單單只是一件狂野的書法作品。如果只是不假思索地一口氣書寫完畢，或許很容易流為暴走的書法，可是這件作品絲毫看不出這樣的破綻。與其說文字的力道朝外揮灑，不如說是力量是向內凝聚的。雖然運筆的速度相當快，但是可以窺知筆壓的變化被駕馭、控制在最小的範圍之內。線條幾乎沒有粗細的變化，運筆方向轉換之際，找不到任何過度的抑揚轉折。據說使用的是竹筆。事實上，只要手部產生些微的動作，立刻會透過筆反映在紙面上。因此我們可以想像，心緒狀態的穩定、呼吸狀態的控制，這些保持身心靈高度平衡的調整能力，才能確保這個作品所呈現的、安定的運筆軌跡。

一休這件作品所釋放的氣魄究竟為何？強勁的筆觸、大器的運筆等，與其他優異的書法作品有著極多的共通要素。然而，筆觸也好，造形也好，其實都是最終呈現出來的結果，即便一味追求探究，恐怕還是無法真切感受到一休作品的精髓。或許我們可以藉由筆跡作為線索，思考一休企圖要傳達的氣魄、勁道，究竟是一種外顯的結果？還是內在的、本質性的精神面向？

30　室町時代

一休宗純〔一三九四年（慶永元）～一四八一年（文明十三）〕
〈七佛通戒偈〉

十五世紀　紙、墨　各133.3×41.4公分
京都・真珠庵

■一休畢生深入鑽研佛教教諭，努力讓自身成為禪的實踐者。力求內心安定，心緒統一。不受萬事萬物的束縛，專注於修行的累積，以開啟悟道之路。揮筆書寫之際也是如此，總是充滿了氣運。飽含氣魄、一氣呵成的運筆，同時具備了讓觀賞者集中精神的驚人力量。一休厭惡地位、名譽，是個不媚俗、不攀附權貴的人。有一說提及一休生於京都，是後小松天皇的皇子。孤高的生命方式或許存在著難以令人理解之處，但是觀看此作品時，可以想像他所追求的境地。我們所熟悉的一休和尚機智故事，是江戶元祿年間才開始流傳的。

　禪僧透過修行，開啟悟道之路。寫書法時，並不使用一般社會流行的範本，也不企圖表現書寫的純熟技巧。另外，平常執筆練習時，也不以規範的學習、技法的精進為目標。因此，與禪有關的書蹟，稱之為「墨蹟」，以作為區別。

　到了室町時代，書道範本的傳承蔚為風潮，各種流派的書法業已確立。鎌倉時代到南北朝時代的歌人——藤原定家的書法，更成為當時爭相學習的主流。這是以文字筆記的實用性為優先考量，充分運用毛筆外擴特性的書寫方式。在如是的時代背景下，禪宗自中國傳入日本，在書法的領域中也深受中國禪僧的影響。另外，重視個人獨自實踐的禪，也受到中國北宋書人的影響，展開個性化的表現。不受任何書道流派拘束的書寫方式，成為多數禪僧追求的目標。一休便是其中具有獨特個人表現的人物，他的作品也成為留給後世最好的禮物。《七佛通戒偈》是一休遺作中最具代表性的作品之一。同時代的墨蹟，還有同為禪僧的宗峰妙超之作。（萱紀子）

一休宗純〈尊林號〉1453年　東京、畠山記念館

〈龍安寺石庭〉

31

作者不詳　作庭年不確定　京都市・右京區

這個石庭東西約廿五公尺，南北約十公尺，於僅只七十五坪的地基上鋪滿白砂，配置十五個石頭，屬於枯山水庭園。所謂枯山水，就是不使用水池、引水道等真實的水，以白砂代替水，岩石象徵山岳，修剪低矮的樹木則視為丘陵或山巒，總之，將大自然凝縮成最小限度的世界，並且以極簡的元素作為象徵性的表現。然而，龍安寺的石庭連樹木都完全不使用，也沒有任何礫石堆或是假山。純粹以白砂和石頭表現單調的空間，南邊與西邊兩側砌上了油土塀，帶點生鏽色調的土牆更烘托、突顯了白砂與灰石的純粹。油土塀是將泥土與油蘇菜籽油揉和後搗硬，於上添附屋簷的築地塀。由於土牆外側比內側庭園的底面低了八十公分，由此可知，石庭是在斜面上傾倒大量沙土與以堆高填平後，才開始打造的。自方丈朝南興建的這個石庭，西（右）側的土牆自我們面前朝內側漸低，另外，石塊的配置也從方丈側往石庭深處漸低，這乃是利用肉眼的錯覺現象，強調庭園的景深。

至於這個石庭，究竟蘊藏什麼意涵呢？有一說是，母虎生了三隻小老虎，其中一隻非常猙獰兇猛，為了讓三隻小老虎都能平安渡河，母虎以三次半來回的方式叼著小老虎過川，這便是中國傳說故事——虎子渡河的故事。而〈龍安寺石庭〉便是在表現這個饒富哲理與趣味性的故事。高聳的石塊與低矮的石塊組合配置，以各組石群為中心，在白砂上疏扒出平行直線或弧線的波紋，看起來像是表現母虎小心翼翼地保護著小虎，左閃激流，右避漩渦的姿態。當然還有其他派別的說法，例如茫茫無際的汪洋上浮現了島嶼等，任何的觀照與解讀都有可能，任憑觀賞者以直觀、自由的方式去加以感受與詮釋。

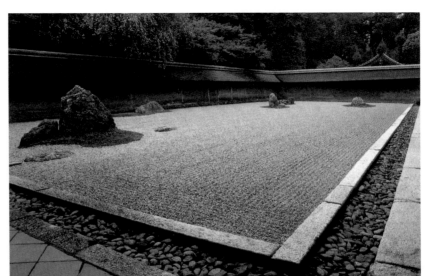

油土塀（外側面）

■ 龍安寺開山、創建於一四五〇（寶德二）年，擔任初代住職的，是妙心寺的五世住持——義天玄承。龍安寺原本並非寺院，是室町幕府的管領、守護大名，同時也是「應仁之亂」擔任東軍總帥的細川勝元，接收德大寺家的別墅後改建而成。至於龍安寺的石庭，究竟何時，何人所建，眾説紛紜，至今依舊不定、不詳。雖

然相阿彌建立説相當有力，但是幫應仁之亂燒毀的大伽藍進行復興工程的般若房鐵船、江戶時代的小堀遠州都是傳聞中的造庭者。不管何人，最初造庭於室町末期，在這個時間點上，基本的架構與形態已經確立；爾後，歷經數次的改修，演變為為今日的樣貌。

室町時代末期前後的代表性庭園，還有大德寺大仙院的假山枯山水庭園、妙心寺胎藏院方丈的枯山水庭園，以及山口縣的常榮寺庭園。

大德寺大仙院的假山枯山水庭園，在表現蓬萊山的瀑布與河川流入大海的樣貌，一方面表現出雄壯有力的氣勢。至於妙心寺胎藏院方丈的枯山水庭園，據説出自於狩野元信之手；而山口縣的常榮寺庭園，則傳聞是雪舟所作。由此可知，枯山水庭園在室町時代的禪宗寺院裡，得到特別的重視與發展。

然而，南北朝以降的禪宗寺院，仿效宋朝的五山十剎等級制，將處於高位階的五山稱之為叢林。當時，

南禪寺立於上位，天龍寺、相國寺、建仁寺、東福寺、萬壽寺被封為京都五山，以寺胎藏院方丈的枯山水幕府為後盾，與公家交好，形成了崇高的禪林文化，也就是五山文化；同時作為幕府文教、學術中心，機能與地位皆大幅提升。應仁之亂後，幕府權威與叢林聲勢衰弱，取而代之的，是原本位於叢林下階的林下禪院，這些禪院的幕後支持者多為地方大名、豪族、商人等階級。如果説，締造了叢林鼎盛巔峰的是夢窗國師一派，那麼林下禪院的核心便是大燈國師一派。大燈開創了大德寺，其弟子閑山慧玄則創立了妙心寺。龍安寺的開山住持義天玄承，也是參與林下禪院的禪僧之一。（大橋功）

〈慈照寺觀音殿〉（銀閣）

1489年（延德元）　二層・寶形造・柿葺　京都市・左京區

32

東山慈照寺的觀音殿，一般稱為銀閣，由室町幕府八代將軍足利義政所建造。看過相片的，或是第一次實際造訪的，有些人會發出難掩失落的感嘆：「怎麼回事？原來沒有貼覆銀箔啊！」同為大家所熟知的金閣，是室町幕府三代將軍足利義滿所興建的鹿苑寺舍利殿，兩者在通稱上、造形上雖然有著相當高的類緣性，但是親眼目睹銀閣質樸素淨的外觀時，難免會有出乎意料的感覺。

觀音殿採用的建築形式是寶形造，也就是四個屋簷面交集至頂端一點的形式。屋簷是以薄木片疊合、鋪排，也就是所謂的柿葺，為兩層樓的建造物，現今仍承襲、保持創建原初的形貌。平面由八點二乘以七公尺的長方形構成，下層為「心空殿」，是與書院造近似的和風住宅式樣；上層為「潮音閣」，是採用禪宗樣（唐樣）的佛堂，正面、側面的柱間壁皆為三枚，稱為方三間，在這裡安置了觀音像。

「當初預定貼覆銀箔，但因為幕府財政吃緊而未能實踐」一說，與「原本便無貼覆銀箔計畫」一說各有支持者，但是由於建造業主義政未能等到完工便辭世，因此無法確認。然而，觀音殿並無任何貼覆銀箔的痕跡，因此毫無疑問地，自創建之初便是如此的樣貌。不論如何，充分利用自然景緻，渾融於迴遊式庭園的觀音殿，其簡素的形象，事實上也擄獲了不少人的青睞，好感度與金閣寺恐怕無分軒輊。此外，方丈與觀音殿之間有個鋪滿白砂、謹慎打造的抽象庭園，稱為銀紗灘。與環繞的大自然相互輝映、對比，呈現出洗鍊、雅致的美學意識。

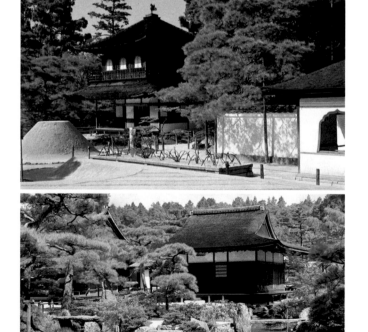

■室町幕府八代將軍足利義政將政權交付嗣子—義尚之後，便選擇於東山月待山麓，興建以庭園為中心的住宅式山莊。這片土地原本是平安時代中期天台宗名剎淨土寺的所在之地，即便時至今日，仍保留原初的地名。但是，「應仁・文明之亂」(1467~1477) 造成淨土寺燒毀殆盡，義政便於這片跡地興建宿願已久的山莊—「東山殿」，翌年並移住於此。最後正開始著手觀音殿的建築之際，一四九〇（延德二）年，義政終究未能見到其完工便與世長辭了。

　義政喜好書畫、茶道，過著風雅的生活，同時也促成了東山文化的開花結果。東山文化與足利義滿鹿苑寺（金閣）為中心的貴族式、華麗絢爛的北山文化截然不同，以幽玄、寂寥、枯淡等美學意識作為基調，最後亦浸透到京都的庶民文化當中。現在一般將北山文化與東山文化併稱室町文化，慈照寺的觀音殿（銀閣）與鹿苑寺舍利殿（金閣），無疑是室町文化特質具有象徵性、指標性的存在。

　時至今日，依舊可以眺望京都城市光景，於山麓展開的東山殿庭園，當初是仿效同樣隔著京都城市聚落，遙相對望的西山之西芳寺所興建的，因為西芳寺是足利義政極度嚮往、憧憬的目標。因此，與西芳寺如出一轍地利用山麓，於上部打造庭園，山上設置了超然亭，山麓搭蓋了西指庵，與西芳寺的縮遠亭、指東庵遙相對應。另外，東求堂替換了西來堂，觀音殿則對應了琉璃殿，其憧憬與用意一目瞭然。

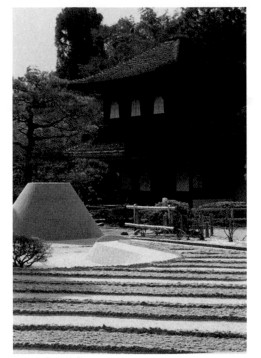

向月台與銀紗灘

　不過，造訪慈照寺最令人印象深刻的，或許是方丈前以白砂扒疏成階梯紋樣的銀紗灘，以及堆砌成圓錐台形的向月台。一整面白砂所映照出來的世界，就像是銀世界一般，讓人聯想到這或許就是銀閣的緣由。不過東山殿創建當初，這片白砂其實是常御所或會所的所在之地。一直到江戶初期寬永年間（1624~1644），伴隨著方丈的興建，開始鋪上了砂石，向月台也隨著代代住職的接手、交棒，慢慢地堆高砌大，演變成今天的形貌。

（大橋功）

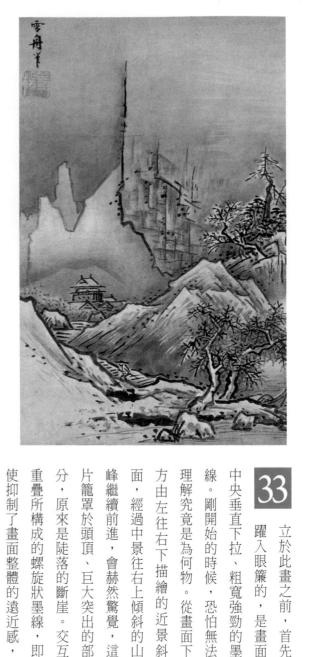

立於此畫之前，首先躍入眼簾的，是畫面中央垂直下拉、粗寬強勁的墨線。剛開始的時候，恐怕無法理解究竟是為何物。從畫面下方由左往右下描繪的近景斜面，經過中景往右上傾斜的山峰繼續前進，會赫然驚覺，這片籠罩於頭頂、巨大突出的部分，原來是陡落的斷崖。交互重疊所構成的螺旋狀墨線，即使抑制了畫面整體的遠近感，但是還是將觀賞者的視線引導至中央遠景的樓閣。

另外，藉由強勁陡直的筆致、遠景急峻的山脈、寒冬枯凍的樹木，還有強烈對比的靄靄白雪，將彷彿凍結的冬季山脈之嚴寒冷峻，淋漓盡致地表現出來。另一張〈秋景山水圖〉，則以集中構圖的方式，佔了極大比例的畫面上部空間加添了柔和的色階，畫面下部的近景，將悠閒鄉間的情景描繪出來。與〈冬景〉形成迥異的對照，彷彿可以感受到秋天點上漸層色彩的黃葉、紅葉，表現出溫暖風情與濃厚人間味的光景。

〈秋冬山水圖〉原本應該是四季山水圖四幅當中的兩幅。作者雪舟未能滿足於寺院當中所傳習的畫業，遠渡至明代的中國，進入當時蔚為山水畫主流的浙派學習水墨畫，並汲取李在等人的畫風，描繪了〈四季山水圖〉。雪舟在一年的磨練之後，確信自己已經無法到達更高深的境界，便確立、懷抱著自信返日，以相同的題材，立基於自我獨特的自然觀，重新構圖繪製的，便是這個〈秋冬山水圖〉。

33 室町時代

雪舟等楊〔一四二〇年（慶永廿七）～一五〇六（永正三？）〕
〈秋冬山水圖〉（冬景山水圖）

十五世紀中～十六世紀初　紙本墨畫　46.4×29.4公分　東京國立博物館

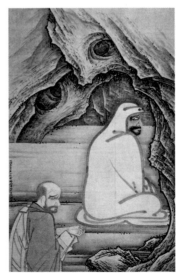

■出身於備中國，也就是現在岡山縣的雪舟，少年時代進入京都的相國寺，跟隨周文學習水墨畫。如拙・周文的系譜流派重視精神性的表現，而非繪畫技法，繪圖的既是僧侶，鑑賞的亦是僧侶，屬於禪宗寺院一步未出的禪林文化。以詩畫軸為重心，為了讓作者以外的禪僧得以增寫贊辭，故於畫面上部保留大塊的餘白，未能將山水畫視為獨立的繪畫加以發揮。雪舟對此感到不滿，轉而追求南宋院體畫寫實而縝密的表現。此派由如拙引入日本，是南宋時代中國宮廷畫家集大成的精華。

與幕府公家交好、權勢威望盛極一時的叢林寺院爾後步入衰途，取而抬頭的是接受地方大名、豪族、商人庇護的林下寺院。造成這個大逆轉的決定性事件，便是「應仁之亂」所導致的京都破壞、毀滅。一四六七（應仁元）年，雪舟搭乘遣明船遠渡明朝的中國，一四六九（文明元）年歸國之後，並未回到京都的原來據點，反而在大分開設了天開圖畫樓，其後以山口為中心，輾轉停留美濃、能登等地，描繪現在所謂寫生畫的真景圖。當時在各地作育英才，大大影響了爾後的水墨畫、漢畫諸派，還有障壁畫的系譜流派。其他的代表作以〈慧可斷臂圖〉為首，描述「達摩於少林寺面向洞窟石壁坐禪修行之際，僧侶慧可懇請達摩收他為徒，未能如願，於是自行將左臂切斷以示堅決意志，終於得以入門」的故事與場面；另外著名的還有〈山水長卷〉、〈破墨山水圖〉以及〈天橋立圖〉。（大橋功）

雪舟等楊 〈秋景山水圖〉（上圖）

雪舟等楊 〈惠可斷臂圖〉 1496年 愛知、齊年寺

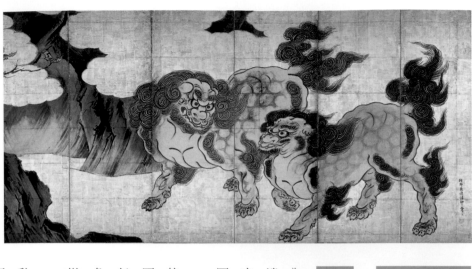

狩野永德〔一五四三年（天文十二）～一五九〇年（天正十八）〕

〈唐獅子圖屏風〉

十六世紀後半　六曲一隻　紙本金地著色　222.8×452公分　東京・三之丸尚藏館

像是目瞪口呆一般，將眼睛畫得其大無比的唐獅子圖屏風。屏風是為了遮蔽吹風或外人視線的日常傢俱用品，飛鳥時代自中國傳來，平安時代發展為宮廷、貴族宅邸不可或缺的文物道具。到了室町時代，原本每扇各有一個畫幅邊框的形式，演變成六扇共用一個畫緣，由於整個畫面不再被加以切割，因此確立了日本獨特的、大畫面的屏風畫形式。而且，由於屏風可以摺疊，易於移動，因此可以置放於戰營，鼓舞即將出兵打仗之武將的士氣，發揮激勵的功能。

這個屏風描繪了飄搖浮動的金雲、險峻的岩壁，以及睨視著周圍、橫行霸道的兇猛獅子。力道強勁的表現非常出色。兩頭獅子的面相相當猙獰、威嚴而有壓迫感，可以領略戰國武將背後用來裝飾的「陣屋屏風」，是何等充滿魄力與殺氣。兩頭獅子的雄偉壯碩，確切牢實抓著地面、魁梧有力的四肢，其勇猛的形象、樣貌無須贅言。而受風逆勢捲起的尾巴、鬃毛，則以漩渦的形態描繪，彷彿燃燒的火焰一般，讓人感受到獅子的強韌意志力。

畫面中央的獅子看似回頭凝望著另一頭獅子，但是另一頭獅子完全不為所動，看似毫不在乎地向前行進。然而，如果我們將屏風摺立成原初的狀態，兩頭獅子的臉部會分折為三、四個屏風扇面，而且正好在屏風中央的位置，兩頭獅子互望相視。因此，兩頭獅子的關係並非不對等的對應關係，而是象徵著意志的統一。

另外，整個作品帶有一種與金色背景融合協調的淡紅色調，中央的獅子略偏青綠，似乎是意圖加強畫面緊張感所做的安排與處理。

■ 狩野永德是先後奉侍於織田信長、豐臣秀吉兩大梟雄，立於安土桃山時代頂點的畫家。狩野派於一四○○年中葉始於正信，第二代元信之孫──永德則確固了狩野派的磐石。永德添加、運用了無停頓的明確筆法，還有如〈許由巢父圖〉、〈巢父圖〉所見，配置了無法全株納入畫面的巨木，這種大膽而創新的構圖方式，大大影響爾後的畫壇。由於受到當權者信長、秀吉的賞識與畫邀，因此擊退了長谷川等伯所率領的長谷川派，稱霸畫壇。繪師集團狩野派肩負了指導畫壇的重責大任，永德扮演舉足輕重的棟樑角色，在當時非常活躍。他同時看穿了野心勃勃企圖一統天下、充滿旺盛精力的戰國武將的欲求，

創造出與其霸氣相稱相通的強勁筆鋒，以及恢弘大器的作品規模，造就雄偉華麗之繪畫世界。這種樣式也完整，巧妙地反映出桃山的時代精神。

〈唐獅子圖屏風〉是一五八二（天正一○）年「本能寺之變」後，據傳作為和議的證據信物，由秀吉贈與毛利偏好的、威風凜凜的畫題為主。的方的陣屋屏風，因此是以戰國武將所確，這個作品瀰漫著陣屋屏風應有的狂野、粗暴的氣魄，宣示了戰國武將統一天下的強烈意志、殲退敵軍的雄心壯心。

有著狩野派天才之稱的永德，其存留至今的作品非常稀少，我們可以想像，充斥了大量金碧輝煌障壁畫的安土城、與秀吉有因緣關係的聚樂第、大坂城等，都存有永德扶搖直上、晉升畫壇巔峰的大作，可惜戰火摧殘，早已化為灰燼。但是從碩果僅存的大德寺塔頭聚光院方丈的襖繪〈四季花鳥圖襖〉、信長贈與上杉謙信的〈洛中洛外圖屏風〉（上杉家本）來看，便可窺知其規模之大。

〈唐獅子圖屏風〉被認定為障屏畫黃金期之安土桃山時代最具代表性的屏風畫，現今被認為是將聚樂第壁貼畫加以改造的作品，至於創作當時的畫面構成是否為此，則尚無定論。

（小林修）

狩野永德〈巢父圖〉 十六世紀後半
（〈許由巢父圖〉之中） 東京國立博物館

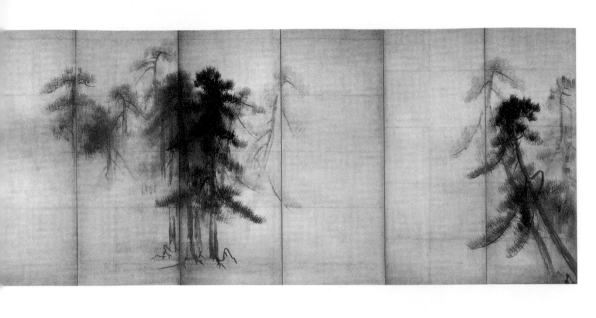

長谷川等伯〈一五三九年（天文八）～一六一〇年（慶長十五）〉
〈松林圖屏風〉

十六世紀末　六曲一雙　紙本墨畫　各155.7×346.5公分　東京國立博物館

35

是籠罩著煙雲？還是瀰漫著霧雨？無論為何，總覺得在彼時彼地，確實有著似曾相見的記憶，那片如此令人熟悉、懷念的松林。

好像從雲霧中靜謐浮現的松林，走到這個作品前，任誰都會無意識地駐留下腳步，暫時一動也不動。似乎是什麼都沒有的松林，卻絲毫無須道理一般，教人感受到彷彿日本原生的、土俗式的信仰。是第一次面對畫作，對於神聖空間所產生的悸動與情感嗎？松樹的部分先以粗硬的麥桿筆飛快而自然地加以描繪，從濃厚的墨色幻化成淡薄的墨暈，餘白飄散在畫面當中。餘白佔了畫面大半的面積，隨處隱約散綴著金泥，大氣裡含著微細黯光，帶著單一墨色的濕氣，畫面中交織著飽滿的水、氣、光。

現實中我們應該有類似的經驗，籠罩著雲霧的自然風景中，樹木的色彩漸漸褪去，隨著大氣的流動，景深開始迷離幻惑，樹木若隱若現。左隻屏風的第一扇上方，描繪著朦朧的靄白雪山，在無邊無際的餘白中，醞釀出曲折而多層次的景深。〈松林圖〉以初冬包覆在冰冷大氣中的松林為主題，探求濃淡墨色所醞釀的各種可能性與美感呈現，是富含思緒、詩情的水墨畫傑作。

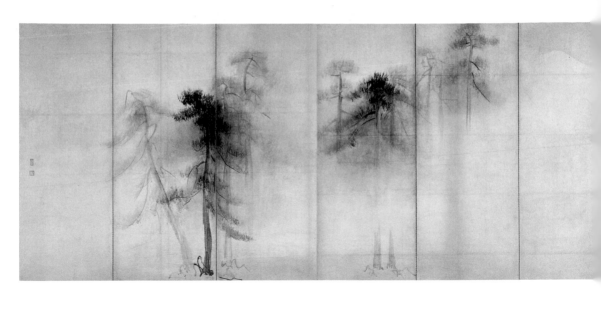

■仔細端詳〈松林圖〉，作品上下有裁切的痕跡，紙張接接縫處也有不自然的接痕。另外，採用比一般屏風薄了許多的紙張，因此推測，應該是將原本障壁畫的底稿或襖繪，重新裁接成屏風形式的作品。

這個作品繪製於桃山時代，此時正是在大幅金箔面上彩繪「花鳥畫」，描繪金碧障壁畫的狩野派達到顛峰之際，等伯作為率領長谷川派的核心人物，獲致了作為京城繪師的社會公認地位。然而，等伯對於茶道大師—千利休致力追求的「和靜清寂」—自然狀態下的簡素、寂寥、素樸、枯淡之美有著深刻的共鳴，因此我們可以想像，他懷抱著對於出身地—能登七尾的靜謐氛圍的想望，並投射在自身的作品當中。

致力學習中國畫僧—牧谿水墨畫的等伯，在五十多歲描繪〈松林圖〉的同時，也在自身撰寫的「畫說」當中，反覆記述了渴望描繪「靜謐畫作」的心情。與此強烈對比的，是彷彿鷹爪緊抓地面的松樹根部形狀，讓人感受到強烈堅定的意志。對於左隻屏風的第一扇上部，周圍以薄墨渲染，描繪出溫和與典雅的雪山。與此強烈對比的，是彷彿鷹爪緊抓地面的松樹根部形狀，讓人感受到強烈堅定的意志。對於言，其畢生代表作意外的竟是「靜謐畫作」的〈松林圖〉。

以燦爛奪目的金碧障壁畫、金箔底屏風為主要工作的等伯而言，其畢生代表作意外的竟是「靜謐畫作」的〈松林圖〉。

絲毫無矯飾的雪山、自然流動的大氣，大地的強韌樹根、牢牢緊抓大地的強韌樹根、自然流動的大氣，或許正是領軍長谷川派的等伯所追求、實踐的生存之道與生命形式。（小林修）

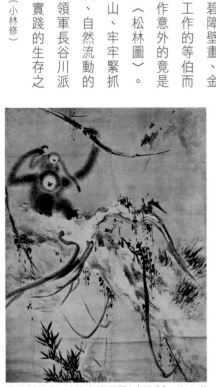

長谷川等伯　〈枯木猿猴圖〉（部分）　十六世紀　京都、龍泉庵（牧谿〈猿圖〉參照 29 ）

野野村仁清〔活躍於江戶時代前期〕

〈色繪雉香爐〉

十七世紀（江戶時代前期）　高18.1長徑48.6寬12公分　石川縣立美術館

36

這是雄雉造形的香爐。大小等同於可以抱在懷中的實際雉鳥。上下二分為背部與腹部，背部是爐蓋，上方有四個半月形的穴孔，是為了讓香爐煙霧飄散而特地打造的。鳥尾整個空心，燒製時為避免作品拖垂，以二根小支柱加以支撐，可見到留下的痕跡。

臉部的部分有著緊緊閉闊且力道強勁的彎曲嘴喙，兩根短棒所做成的雞冠，以嚴肅的表情凝視著前方。緊實的頸部與胸前的輪廓線，呈現出曼妙的 S 形曲線。再加上尾端下方似乎可以搖晃的微彎稜線，可以窺知作者仁清反反覆覆以手指撫觸，使之有柔軟觸感所做的工夫。

雄雉依照臉、胸、羽毛、尾巴等不同部位，散嵌著斑斕繽紛的色彩。陶器表面所使用的顏料稱之為釉藥，將之與黏土、灰加以混合後形成液體，施加於器物並加以燒製，便可以完成玻璃質感的表面。特別是上了萌蔥色的眼球與外圈的赤紅，親手勾勒的金線，相互烘托彼此的色彩。另外，羽毛的部分以黑釉藥為底，以醞釀出補色的對比效果，雄雉敏捷銳利的臉部表現相當出色。

加綴萌蔥色，一枚一枚的羽毛特別勾勒上金彩邊緣，賦予優雅又豐富的面部表情。底部的中央與上蓋的內側，押上了以括弧框名的印章，據說這是第一件於京都窯場刻印署名的作品，可以感受到仁清自許為藝術家的意志與豪氣。

野野村仁清〈色繪雌雉香爐〉 十七世紀 石川縣立美術館

所謂香爐，是焚香用的器具，多為陶瓷器或銅等金屬材質。日本遠從六世紀的推古天皇時代至平安時代，香爐便成為佛具、衣類焚香（譯者註：薰香）的日常用品，經常被使用。另

外，此時期的貴族、附庸風雅之士經常焚燒香具有香味的白檀等香木，並且喜愛玩上一段聞香猜猜看的小遊戲。

京都正式成為廣為人知的陶瓷器產地，是桃山時代的末期，也就是十六世紀末的事情。丹波國野野村出生的清右衛門，先前往京都粟田口修行陶藝，後至仁和寺門前開設御室窯，燒製茶宴所需的陶器道具。仁清便是擷取、合併仁和寺的「仁」、清右衛門的「清」，由仁和寺封授的名號。生歿年代不詳，但推定為活躍於江戶時代前期的人物。

仁清以中國、韓國作品的仿效、摹寫為基底，再以鐵分較高的釉藥描繪畫題，即所謂的「鏽繪」；或是以赤、青、黃、綠、紫等多彩的上顏料，施以「色繪」；總之，將形形色色的紋樣以繪畫的方式表現出來。他以嶄新的設計，提供茶人「鑑賞用的茶道具」，於是我們可以觀察到，從陶藝職人轉換成藝術家，自實用機

能轉變為美感呈現的蛻變過程。仁清的技法深獲茶道大師金森宗和賞識，其意匠、設計也為爾後琳派的尾形光琳、乾山等人承繼。自此時開始，有了西—有田的柿右衛門，東—京都的仁清之雙才抗衡的稱謂與局面。

這件〈色繪雉香爐〉作品，其實是雄雌成對製作的，雌雉採取的是回頭凝視、雉尾陡直翹立的動態姿勢。另外，臉部亦以色繪的技法上色，至於身軀整體則覆以銀彩，所以帶有古拙雅致的色調與氣息。（金山和彥）

蓋內側可見「煙出穴」與「仁清印」

87

〈風俗圖屏風〉（彥根屏風）

37

作者不詳
1624～1644年左右（寬永期）　六曲一隻
紙本金地著色
94.5×278.8公分
滋賀・彥根城博物館

這個小尺寸的屏風，描繪了江戶初期的風俗面貌，場域設定為京都的遊里（譯者註：風化區）—六條柳町附近，登場人物為生活在遊里的人們。

這個屏風有著巧妙的佈局與構圖，可以自右而左瀏覽、讀取到特殊的生活語言。右邊二扇描繪的是戶外，左邊四扇則是室內的情景。右邊二扇的人物看來是因為出入來往而巧遇，拄著刀斜立的年輕人是穿著奇裝異服的歌舞伎者，與右邊留著直髮的遊女（譯者註：在風化區工作的女子）交談著，遊女身後則尾隨著見習少女—禿（譯者註：成為遊女之前的實習生）。第三扇的另一位見習少女—禿，似乎在跟家人報告屋外的狀況。靠近我們這側的遊女正在寫情書，內側則有拄著手肘，側耳傾聽禿女報告屋外動靜的女性，還有一名正在看信的男子。整個作品中只有這位男性剃著代表成人的月代髮型（譯者註：前額至頭頂剃光的造型），因此這兩位應該是家中的主人及其妻子。左邊兩扇有一群遊女與若眾正在玩雙六（譯者註：雙陸棋）的遊戲，還有合奏三味線

的盲目法師與遊女，旁邊的見習少女—禿則捧著聞香道具。這裡所描繪的三味線意指琴，雙六代表圍棋，信函象徵書，山水圖屏風意指畫，這些正是中國士大夫等知識階級的教養—琴棋書畫的比擬。

遠眺整個畫面，由於登場人物姿態各異，充滿變化，因此絲毫不會看膩。在畫面中可以見到各式各樣「鏡像關係」的應用，例如人物相互間相似形、線對稱、面對稱等模式，醞釀出令人愉悅舒暢的節奏感。

右邊的紋樣等細部描寫非常細膩精緻，顯示作者應是超越水平的優秀畫家。另外，整體的構圖、群像構成亦安排的相當巧妙。右邊三扇共五人，左邊三扇共十人，雖然人數配置上有所偏頗，卻絲毫沒有不均衡的感覺。其祕密便蘊藏在右側五人與左側十人，可以以等同大小的圓弧囊括包覆進去，而右邊均採站姿的四人，更增強了觀者的印象，擴張了原本的存在感。

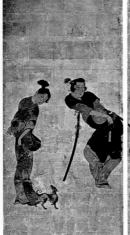

■這件屏風繪因為是彥根藩主井伊家的家傳文物，因此以「彥根屏風」之名為人所知，但是至今作者仍無法特定。從畫中畫的水墨山水圖的技法表現，以及人物描寫的特質傾向來看，應該是幕府的御用繪師—狩野派的實力畫師所作，這一點已成定論。受到此作品在人物表現上的深刻影響，同時代發展出不少模仿作品，例如〈紙牌遊樂圖〉，可見〈風俗圖屏風〉完

〈紙牌遊樂圖〉　十七世紀　京都、藤井永觀文庫

成時引發了高度的關注與迴響。另外，背景以金地作為餘白處理的方法，與同時代的狩野山雪、俵屋宗達相同，屬於近世的特色。

這個作品的舞台—六條柳町，是當時享有絕高人氣、演出遊女歌舞伎的遊女們所居住的場所，與歌舞伎盛行的常設舞台—四條河原町並列為京都的文化重鎮。然而，唯恐歌舞伎的興盛引發風俗敗壞與庶民抬頭的幕府，因恐懼、反感而多次施加彈壓，終於在一六二九（寬永六）年頒發禁止令，一六四〇年六條柳町整個搬遷到島原。面對如此高壓支配的統治體制，一部分的年輕族群開始身穿奇裝異服，挑起群體暴動，這樣的年輕人，一般就稱為「歌舞伎者」，帶有「傾斜」、「超出（正常範圍）」的意涵。這件屏風畫最令人矚目的，應該就是那位歌舞伎者了吧！旁邊帶著洋犬的遊女挽著髮髻，那是當時一位名為出雲阿國的年輕女性，因為歌舞伎的演出造成舉世狂熱轟動，也因此帶來男裝偏好的流行風潮。此後，一般女性開始挽上髮髻。帶著洋犬散步，成為當時流行時尚的表現與指標。

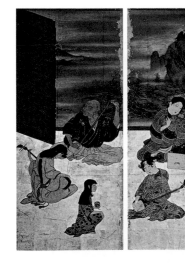

這個作品所描繪的，應該就是晚期六條柳町的風貌。登場人物的表情、姿態，讓人不自覺地嗅到一股倦怠、無力、斷念的氣息，或許正反映出特殊的時代空氣與氛圍吧！（泉谷淑夫）

〈桂離宮〉

十七世紀　入母屋造・柿葺　京都・西京區

38

池子的對角佇立著排列成雁行形的大型書院建築，也就是如同飛翔在空中的雁形隊伍，側斜並列。自右而左分別為古書院、中書院、樂器之間、新書院。以檜木與杉木薄板作成的柿葺屋頂微妙地相互疊合，由障子與板戶構成的壁面順勢後退，連成簡潔俐落的立面。吟釀出造型之美的，還有一個重要的元素，便是高床（譯者註：架高的地板）構造。古書院的地板下方挑空處，鋪排了壁面並上色與以隱藏。中書院、新書院地板下方挑空處，改為架構突出的簷下。為了讓通風狀況更好，隨處加添、張掛細竹柵籬，形塑出美麗的裝飾。

最前方的古書院採用入母屋造樣式的屋簷，屋簷三角形的破風處則張架了格子柵籬。前方設有廣緣（廣簷），再往前延伸，則搭設了使用竹簀子為素材的月見台。這是為了觀月與賞庭所設計的露台，營造出親近自然的開放感。

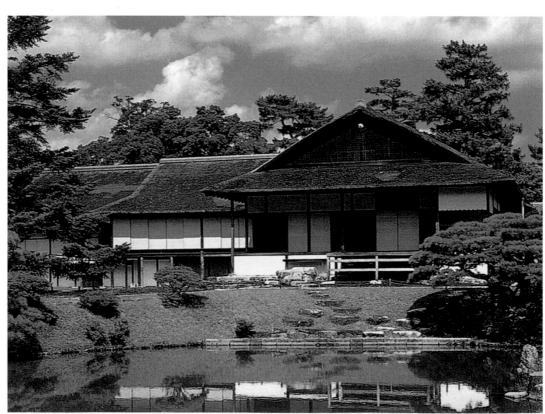

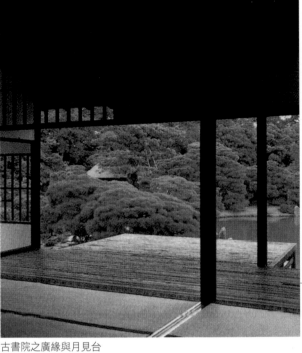
古書院之廣緣與月見台

■桂離宮原本是後陽成天皇的弟宮——八條宮智仁親王與智忠親王兩代所興建的別墅，明治維新之後，由於八條宮家絕嗣，因此變成皇室的離宮，現在為宮內廳所管轄。

桂離宮所在之處自古便是廣為人知的風景名勝地。將桂川的水引進，建造了配置大大小小中島的水池，堆砌假山，在可以眺望整體庭園的位置興建數棟書院。以紫式部《源氏物語》作為庭園設計的主題，是可以享受巡遊樂趣的池泉回遊式庭園，園中也巧妙搭建了茶亭。建築物是以傳統的書院造為基調，再加添茶室風味的元素，形成數寄屋風（譯者註：茶室風格）的書院造，是極其簡素的風格。靈活應用自然型態的素材，像是白木的樑柱、茅葺、板葺的屋簷，完全沒有任何彩色或雕刻等裝飾。桂離宮最出類拔萃、引人入勝之處，在於建築與庭園巧妙的空間構成、完全不重複的意匠與多樣化的表現。

一九三九（昭和十四）年，德國建築師布魯諾．陶特造訪桂離宮，對於離宮屏除一切無用之物，忠誠實現機能之美的特質深深感動，並讚嘆其為「貫穿古今、橫跨東西的頂級建築」。另一方面，則評論日光的東照宮（詳見 39）充滿「威嚴與壓迫感」，是「珍奇的古董品」。自此以降，桂離宮被廣泛視為蘊含洗鍊、簡約之美的建築，東照宮則多被看待成俗艷的建造物。

然而，這只是陶特個人偏頗的看法。在同一個時間點，建築的觀點經常有可能落於截然不同的兩個極端，表現在相互對照的建築物件上。這種客觀持平的態度，或許才是正確評價的起點。（新關伸也）

中書院緣側

〈東照宮陽明門〉

1636年　樓門・入母屋造・銅瓦葺　栃木・日光市

39

從下方石階往上眺望東照宮社殿入口的陽明門，龐然鼎立的大屋簷、遍佈樓門整體的各式裝飾，觀者無不為金碧輝煌的色彩而傾倒讚嘆。

屋簷以青綠色的銅瓦堆砌，四個簷角延伸出彎翹的曲線，形塑出豪壯華麗的唐破風，正面的破風掛著德川家康神號「東照大權現」的匾額，可以讓觀者從下方直接仰視。樓閣的圓柱漆成白色，向外突出、用來支撐巨大屋簷與高欄的組木則漆以黑底。黑白的強烈對比，施加其上的金箔、極彩斑斕的裝飾，卻絲毫不顯得花俏刺眼，反而存在著協調的氣派。

進入正面入口，左右兩側放置了背著弓矢、帶著刀劍的隨身護衛武者立像；再往裡側一點兒，阿吽的狛犬相向而立。抬頭仰視內部的天井，可以看到蜷曲著身軀的白龍。

再往細部端詳，立柱與橫貫全部都做了雕刻，上端的屋簷下方刻有鳳凰、龍、蟠龍、麒麟、高欄的扶手則雕有唐子，支撐高欄的組物上有唐獅子，下方有中國聖人的故事，羽目板上則刻有花鳥。總之，建築整體極盡能事地佈滿立體與鏤空雕刻等裝飾，反映了家康生前率先學習的儒教之政治理念。

目不暇給、精采絕倫的建築與藝術表現，令人看到渾然忘我，忘卻了時間，不知不覺日暮西山，這便是「日暮門」的由來。

■日本有句俗諺──「未見日光，勿言絕美」，觀光名勝地──日光的象徵，便是這個〈東照宮陽明門〉吧！東照宮是祭祀江戶幕府開山祖師──德川家康的靈廟，社殿入口的樓閣便是陽明門。此門面向南邊且精心打造，屋頂往正上方延伸的軸心線可達北極星閃爍之處。

東照宮由第二代秀忠所創建，一六三六（寬永十三）年再由第三代家光與以改建，演變成絢爛豪華的社殿樣貌。據說寬永大改建花費了金五十六萬八千兩、銀百貫目、米千石，動員總數高達四五〇萬人，相當於現在數百億日圓的金額，其規模之龐大可以想見，可以說是政府驅使、威信，讓傑出工匠傾注最頂級的技能，所造就的一大事業。尤其是這座陽明門，就耗費了黃金二萬三千四百八十七兩。極盡奢華之能事的東照宮營律，與幾乎同時代的歐洲巴

洛克樣式的建築之美，有著異曲同工的微妙之處。

據說陽明門採用的建築樣式為「唐樣」，也就是中國傳來的禪宗建築樣式，是凝聚精妙技巧的式樣。然而，此唐樣並非實際的中國風，而是當時日本人對於中國抱持無限憧憬、想像，所孕生的異國情調之建築樣式。

陽明門滿布了過剩的中國風主題裝飾，因此引發了隱蔽建築機能之美的批判（詳見38）。然而，衡量美的基準原本就具有各式各樣的指標。聚集了工藝精粹之美的東照宮，事實上也是展現日本美學意識的建築之一。

（新關伸也）

鶴鳥展翅飛翔。不是一隻、兩隻。而是群鶴展翅翱翔，悠然降立。其雄姿大量使用金銀來表現，紙面佈滿華麗的氣息。畫作的作者是俵屋宗達；以畫作為底稿，於上書寫文字的則是光悅。

鶴鳥彎弧的長頸所延伸的方向、豐厚雙翼的伸展範圍、細長鶴足所形成的餘韻等，紙面上存在著各種動態的要素，相互共鳴、唱和。開展的鶴翼上，文字也展翅翱翔。豐腴大器，有著大膽的運筆。此時出現了乘鶴輕舞的連綿字體。文字的大小、墨線的粗細、雙翅的方向即便各有所異，充滿大量變化。鶴首與行列的高低、墨量的多寡，但是如同鶴群的飛翔與佇立姿態存在著整體感一般，書法字形的緩急變化也創造出一致性。請特別矚目墨量豐沛的文字集團所產生的視覺效果。中央部分的粗體「源 宗于」以及下方細小的「朝臣」以一行書寫，視線會將「源宗于」及其左右行墨量豐沛的粗體字形連結成文字群。「秋來」「風濃」「源宗于」「常盤」等各文字群自右上緩滑落下，再次急速攀升。沿著鶴繪形塑的流動感所書寫的文字，醞釀出另一個層次的律動感。與運筆順序迥異的書法構圖於是更加突顯，跳脫了出來。

40

江戶時代

書　本阿彌光悅〔一五五八年（永祿元）～一六三七年（寬永十四）〕
下繪　俵屋宗達〔活躍於17世紀前半〕
〈鶴下繪和歌卷〉（部分）

十七世紀　彩箋墨書　34.1×1356.1公分　京都國立博物館

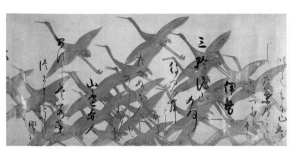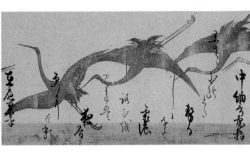

■這件作品所書寫的，是卷〉、〈鹿下繪新古今和歌卷〉等。每一部作品都是繪畫與書法的精采競演。光悅不只擅長繪畫與書法，蒔繪、陶器的製作也相當優異，是一個跨足多領域，相當活躍的人物。

最為人所津津樂道的著名事蹟，便是移居到德川家康封賜的洛北鷹峯廣大土地，與至親好友共同成立了藝術村，實踐理想的生活型態。另外，光悅與近衛信伊、松花堂昭乘並稱寬永時代的「三筆」，足以窺知其書道功力與成就。

桃山時代至江戶時代的文化人，不只是模仿過去的作品，往往增添一些創作性與新鮮味。企圖從混亂的安土桃山社會脫離，迎向嶄新的創作表現之姿態，是各領域作品的共通之處。

三十六歌仙的和歌三十六首。三十六歌仙是精通和漢文藝、擅長管絃之音的藤原公任精心挑選的三十六人。他們所吟詠的和歌在平安中期以後，大大成為書法運用的題材，經常在和歌卷、色紙等作品中出現。

很明顯的，光悅的這件書法之作不單僅是記錄三十六歌仙的和歌，同時，也必須追求與白紙上書寫文字截然不同的感覺。一方面不能輸給底稿的畫作，一方面也不能扼殺它。與其說與底稿畫作共生，不如說可以見到書與繪的相互競演。為了咀嚼箇中的起承轉合，最好能夠從卷首的冒頭細細瀏覽到卷尾。

俵屋宗達描繪底圖，光悅於其上揮毫的作品，其他著名的還有〈四季草花下繪和歌卷〉。

至於從「書寫和歌」的歷史脈絡來看，這個作品又有什麼樣的定位呢？光悅採用平安時代以來最具代表性的和歌做為題材，藉由自身的書法表現，或是應用於蒔繪、陶器的呈現手法，來進行和歌的再表現。因此，跳脫了僅只傳寫歌仙和歌的消極態度，尋找到新的出口，開拓出嶄新的和歌表現世界。（萱紀子）

俵屋宗達草稿　本阿彌光悅筆〈鹿下繪新古今和歌卷〉斷簡
十七世紀　靜岡、熱海市、MOA美術館

41

金色背景的空間中，描繪了異樣風貌的神佛。頭頂獸角，耳尖豎直，蓬髮倒衝，面貌有如蝙蝠。右邊的神佛抓著孕生出風的袋子，左邊的神佛則揹著太鼓，兩手握著鼓棒。其實，右邊的是風神，左邊的則是雷神。風神與雷神在佛教的世界裡，被定位成千手觀音菩薩的眷屬；所謂的眷屬，以更平易的口語來說，便是奉侍神佛的貼身保鏢，所以多被賦予力大如牛、兇神惡煞的形象。至於這個風神雷神作品，又如何被表現呢？不覺得有著若干詼諧幽默的成分嗎？身軀鬆弛，實在很難說是骨骼粗壯、肌肉結實的猛男，肢體動作也顯得輕飄飄。在寬闊無際的天上空間，風神好像在跳繩，雷神彷彿沉醉於舞蹈的樂趣中。

因此，這個畫面擺脫了傳統風神雷神充滿憤怒感與緊迫感的形象，取而代之的，是難以言喻的、豁達舒暢的解放感。

這個作品所採取的形式為二曲一雙，即左隻右隻可各自摺為兩折，再由左右兩隻共組一對屏風，如此的形式，在宗達之前未曾見過。宗達將風神雷神配置於屏風的兩端，其效果在屏風折立時突顯出來，特別是增強了風神與雷神面面相對的感覺。另外，為了讓空間看起來更加寬敞，特別施加了一些技巧與訣竅。

仔細觀察，會發現雷神背負的太鼓、風神繚繞的天衣飄帶，部分是被裁切於畫面之外的。因此，我們的視覺想像力會將眼界拉寬拉遠，會感受到畫面外的空間持續外放延伸。除此之外，畫面內的空間感也隨著視側風神的奔馳跳躍帶入了中央，並持續左進，而位於左側的雷神奮力跨出左足，使勁兒踩踏，企圖遏止其向外遁逃，因而孕生出充滿動感與活力的態勢來。

41 俵屋宗達〔活躍於十七世紀前半〕

〈風神雷神圖屏風〉

江戶時代

十七世紀前半　二曲一雙　紙本金地著色　各154.5×169.8公分　京都・建仁寺

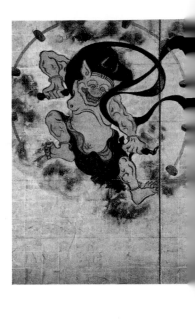

俵屋宗達　〈白象圖〉
杉戶繪　1621年
京都、養源院

■俵屋宗達在這幅作品的畫面中，除了風神、雷神與飄雲之外，其他什麼都沒畫。雖然有人說，這個作品的發想源自《北野天神緣起繪卷》，亦有人指出，與三十三間堂〈風神・雷神像〉存在著影響關係，但是宗達的作品確實從原本的佛教故事性中切離、獨立出來。捨棄了原有的故事性，僅藉由主題來構成畫面的方法，還可以從宗達的其他作品看出一些端倪，例如於養源院中所描繪的、沒有普賢菩薩的〈白象圖〉。諸如此類的畫作，是賦予不知曉故事性的觀者純粹眺望畫面，感受單純視覺樂趣的自由。從創作者的角度而言，勢必需要在自我的追形功力上建立足夠的自信，否則根本無法做到。以此作品為例，整個畫面除了風神、雷神與雲之外，任何的添加與安插都顯得多餘。但是，這終究是一個成功的嘗試。成功的印記與證明繁多，例如敬仰、珍愛此作的尾形光琳曾經加以摹寫；光琳歿後，再出酒井抱一臨摹；也由此經緯孕生出琳派的系譜。另外，在佛教美術當中以紅色來表現的雷神，在宗達筆下變成了白色，或許他所描繪的，是與佛教世界迥異的其他神佛也不一定。

然而，被指定為國寶，且廣為人知的這個作品，事實上並沒有可以證明為宗達所繪製的落款。但是，這個畫作所表現的確實是「宗達親筆之國寶」所特有的風格，這個評斷似乎是無庸置疑的。宗達於京都經營繪畫工房—「俵屋」，為町繪師，經常與書道大師—本阿彌光悅共同創作，同時也繪製了養源院的障壁畫，朝廷甚至授與他卓越技術者的職位與稱號—「法橋」，可見其社會地位之崇高。至於他傳奇的一生，至今仍瀰漫著謎樣般的色彩。（泉谷淑夫）

〈雷神像〉〈風神像〉　1164年　京都、三十三間堂

久隅守景〔活躍於十七世紀左右〕
〈納涼圖屏風〉

十七世紀　二曲一隻　紙本淡彩　各149.7×166.2公分　東京國立博物館

42

頂著稻草葺成的屋頂，不起眼的低矮房舍，自屋簷向外延伸搭蓋的葫蘆棚下，舖蓆而坐的農夫一家正享受著傍晚的舒適涼意。夫婦與孩子遠眺的夕空，浮現了一輪巨大的朦朧之月。

父親穿著襦袢，趴在蓆上，以手拄頰。母親披散著直髮，穿著腰卷（譯者註：貼身內襯長裙）。孩子則是微脫上衣，光著膀子。一家人完全不忌諱他人眼光，非常放鬆悠閒，正眺望著上昇的月亮。

這個作品帶給觀賞者全然平靜安祥的心情。

夏天傍晚的朦朧之月，以淡淡的、模糊的墨色加以表現；農舍的屋簷與向外搭出的葫蘆棚之間，留下了縹緲的餘白。隨著暮色的悄然降臨，人們似乎忘卻了白天的酷熱，感覺到沁心的涼意。瓢簞（葫蘆）與瓜葉以墨色暈勻推淡的方式，表現出霑滿夜露的濕潤模樣。

乍看之下不太起眼的這幅作品，如果仔細端詳人物的表現，將會驚艷於纖細的筆觸與細膩的描寫。雖說如此，卻絕不流於神經質的細微，運用自由伸展的描線，分別刻畫出男女與孩童的姿態。半裸的女性唇部點上迷濛的朱紅，一頭柔順的長髮垂落，隱隱約約可以看到髮絲間豐腴的身軀。

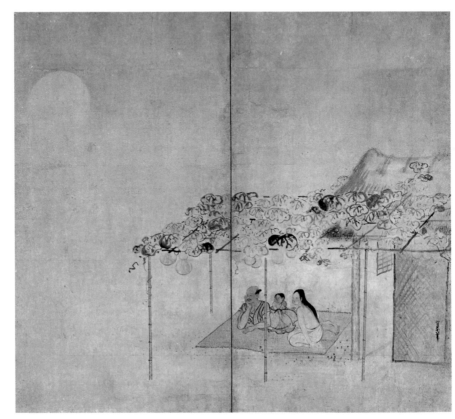

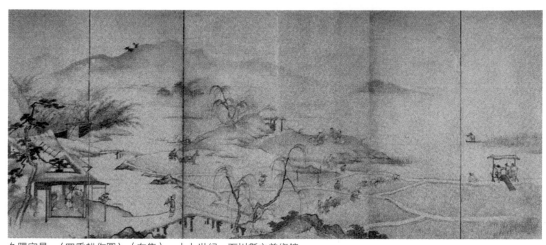

久隅守景　〈四季耕作圖〉（左隻）　十七世紀　石川縣立美術館

■ 這個畫面的發想據說是來自繪畫作品吧！

作者久隅守景，與當時畫壇第一把交椅狩野探幽的姪女結婚，也是探幽門下接班人──四天王畫師當中的一人。據傳探幽埋首於皇居御殿「賢聖障子」描繪之際，驚見守景〈納涼圖屏風〉並大為震怒，甚至斷絕師徒關係。之後音訊全杳，但是傳言守景曾經短暫停駐金澤，晚年則在京都度過餘生。

狩野派是皇室以及將軍家的御用繪師，多描繪中國的聖人君子。久隅守景雖然描繪的是狩野風的漢畫，卻特別偏好農民、庶民之日常生活主題──「四季耕作圖」。〈納涼圖屏風〉便是在守景的反骨精神下，所孕生而出的風俗畫傑作。

於當時廣為流傳的和歌──「葫蘆棚簷下乘涼，男穿襦袢，女著腰卷」，作者為豐臣秀吉的正室北政所之甥──長嘯子、木下勝俊。原本是若狹的藩主，關原合戰之際，從家康託管的伏見城臨陣脫逃，而以沒收領地作為改易處分。之後，剃髮隱棲，浸濡於風雅之道，度過餘生。這首和歌收錄於《若狹少將勝俊朝臣集》，並添記下述的文字──如是的納涼，正是「天下的至樂」之事。

至於提及這個作品乃為國寶，想必不少人會大感詫異吧！

一般對於國寶的既定印象，不外乎會聯想到高雅、端正的優秀之作。然而，這件作品絲毫沒有虛飾之氣，僅只是自然而忠實地反映庶民生活，同時使用充滿人間情味的自然筆觸。套用現在的流行語，或許可說是「療癒系」的

（神林恒道）

果然是一尊充滿幽默氛圍的佛像。粗糙的刻痕、暴凸的雙眼、偌大的口鼻，怪異的面容令人印象深刻。馬頭觀音菩薩多半是擁有三頭六臂，額頭有縱目，牙齒向前暴凸的神像，然而這尊佛像並沒有上述的特徵。之所以稱為馬頭，是有如大口吞食草料的貪吃馬，也就是在胸前彎曲食指與無名指，所做出的合掌動作。馬頭觀音菩薩是滅除眾生的無知與煩惱，將眾生所有的煩惱吃光，救濟眾生的意思。簡單地說，馬頭觀音菩薩是滅除眾生的無知與煩惱，有如岩石肌理般的立面，讓表現意圖更具效果性地呈現出來。

雖然褪了色，但身體為紅色；雖然不至於令人感到恐怖，然而往上斜吊的眼睛顯示了忿怒相；毛髮倒衝，頭上還安置了馬頭。手結馬頭印，也就是在胸前彎曲食指與無名指，所做出的合掌動作。之所以稱為馬頭，是有如大口吞食草料的貪吃馬，將人們所有的煩惱吃光，救濟眾生的意思。

因此這座立像，是將眾生的苦惱吞噬精光，使眾生得到救贖。於一整株原木上進行切割，巧妙活用裁切後有如岩石肌理般的立面，讓表現意圖更具效果性地呈現出來。

雖說這是一個忿怒相的菩薩，然而仰月形的嘴角、素樸稚拙的微笑，讓面容同時充滿慈愛。即便有著粗糙的刻痕，但包覆身體的柔軟衣裳、安靜合掌佇立的姿態，總讓人覺得充滿親近心與安祥感。這種表現，一方面具有訓誡人心的嚴峻，一方面又有包容眾生的慈愛。這大概就是神佛的大慈悲心吧！

圓空嘗試在木頭上刻印出佛心的慈悲，然而表現相當稚拙。其實，圓空欲求的是超越表象技巧的心靈表現。圓空佛即便有著忿怒相的面向，但也總是帶給我們溫暖的微笑，與心靈上的安祥平靜。

江戶時代

圓空〔一六三二年（寬永九）～一六九五年（元祿八）〕

〈馬頭觀音菩薩立像〉

1676年（延寶4）　木造　像高112公分　名古屋・龍泉寺

■一六三二年於美濃國出生的圓空，一六六三年左右出家，於富士山、白山、伊吹山等靈峰修行，以修行僧、修驗者之姿行旅天下。手持鉈刀，從創作出所謂的木端佛的作品。也就是說，在佈道活動中，持續祈願、救濟、製作木雕佛像。六十四歲時，在現今的岐阜縣關市池尻彌勒寺下的長良川畔入定。畢其一生，雕刻了十二萬尊的佛像，以岐阜縣、愛知縣與埼玉縣為中心，目前全日本現存的作品約五千尊。

圓空初期作品的運鑿相當慎重，習慣、上手之後，〈馬頭觀音立像〉左右開始，出現了被評為「俗稱粗削」的奔放、大膽雕刻技法，開啟了圓空獨特的審美世界。另外，到了晚年時期，或許是因為必須火速雕刻眾多的佛像，因此接合處殘留雕刻的痕跡，像容、眼鼻流利簡潔地雕鑿，形的神像與佛像順勢產生。附帶一提的，木地人形使用的是面海山林所孕育的木材，是飽含溫度與慈悲的素樸人形。

因為如是的時代背景，雕刻神像與佛像的遊行僧應運而生，一生漂泊行旅的圓空，也在後半生找尋到足以發揮自我獨特個性的舞台。（梅澤啟一）

神社、祠廟需要修復或重建，對於神像與佛像的需求也暴增，因此木地人利用杉木、檜木、建築的廢材等自然形態的素木，有效且自在地活用木紋與樹節，並締造了可觀且優異的成果。

戰國爭亂後的江戶時代初期，隨著土地的開發、人口的增加，各地

〈馬頭觀音〉像　十二世紀　絹本著色　190.5×93.3cm
波士頓美術館

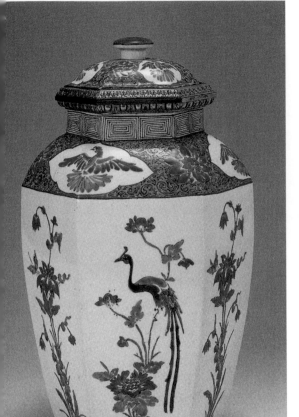

六角壺的側面，交互描繪著鳳凰與牡丹花。牡丹花採左右對稱的構圖，至於繪有鳳凰的立面上，則由上而下配置了牡丹、鳳凰、牡丹、牡丹，描繪出輕快而富律動感的紋樣。以最下方的牡丹為基點，紋樣採用往右上盤旋的構圖方式，留下了左上方的餘白，孕生出紋樣與餘白的對話。

圈圍起鳳凰、牡丹的廣闊餘白，據說是柿右衛門樣式特有的構圖，為了烘托主題的高雅質感，特別運用了「餘白之美」的作法與風格。在主題花鳥的空隙處，加入如同米汁汁般的乳白色素地，形塑出靜寂而安定的構圖。如果減少、壓縮圖案紋樣，預留過多餘白的話，整體的均衡和諧感將破壞殆盡，因此以鐵分含量高的赤褐色釉藥—「口銹」作為輪廓線，加添於壺蓋、壺肩的繪窗口以及鳳凰的胸前，讓餘白過多的空間產生緊湊聚集的效果，發揮突顯紋樣的功能。再使用所謂「赤繪」的四色顏料—赤、茶、萌黃（綠）、群青（青），以朝往花鳥先端的方向漸進式地描濃—即「濃塗法」，營造高雅立面的色階感。除此之外，壺首勾勒了雷紋圖樣，在壺蓋與壺肩蓮花與唐草紋樣的中間，預開了三處的窗繪，窗繪中央繪製了展翅飛翔的鳳凰，串聯起六角壺側面花鳥圖樣的連續性。壺蓋部分的金屬裝飾，據說是從伊萬里輸出至歐洲後，在歐洲當地添飾上去的。

44

酒井田柿右衛門〔四代或五代〕
〈色繪花鳥文六角壺〉

江戶時代

1670～1690年代　高33.1　口徑13　高台徑13.2公分　佐賀縣立九州陶磁文化館

■肥前的瓷器—有田燒因為從伊萬里港輸出，因此也被慣稱為伊萬里燒。

所謂瓷器，乃是使用鐵分低的陶土、黏接成形的，足以窺見精心製作的痕跡。

一千三百度以上高溫所燒製的白色硬質素地物。

另外，六角壺器形的形塑，乃以板作法為基礎，是六片延板狀的黏土板作法。

柿右衛門樣式的特徵主要為「濁手」，是一種質感極佳、擁有深度韻味的乳白色素底。而所謂的「濁」，是指有田地方將米研磨後所形成的汁液。酒井田家代代相傳的古文書—《土合帳》中記載，採集有田地方的泉山、白川谷、岩谷川內的三種石材，以六：三：一的比例加以調合，便可形成濁手的原料。一般來說，有田燒的發色是帶青的白，至於濁手，則是兼具透明感與溫暖度的乳白色。而線描紋樣的外側與內部全面塗抹色彩的「濃塗法」，是非常精巧纖細的工作，在上了赤、黃、青、綠等顏料後，再以低溫燒製完工。此色繪一般也稱為赤繪，酒井田家代代相傳的《赤繪之具覺》中詳盡記錄了調劑。

由於中國在一六四○年代發生明朝、清代的內亂，導致身為龍頭窯場的景德鎮荒廢停產，一時之間斷絕了輸出歐洲諸國的瓷器貨源。於是，經營陶瓷器輸出的荷蘭「東印度公司」不得不尋求替代品，進而注意到伊萬里燒。一六五九年到一六七○年代，柿右衛門樣式以輸出用的色繪瓷器進駐了世界市場。之後的元祿年間（1688~1704），增飾了鮮豔奪目的金彩所創造的金欄手樣式，從伊萬里大量輸出海外。

到了十八世紀前半葉，德國的邁森窯、荷蘭的台夫特窯、英國的切爾西窯開始著手伊萬里燒的忠實模仿品；再加上濁手的素材調合不易，導致有田燒的輸出生產量漸減，並走向了十九世紀的衰退期。然而，有田燒在十二代酒井田柿右衛門手中復活，現在傳承給十四代的酒井田柿右衛門，確立了濁手經典作品的再現。（金山和彥）

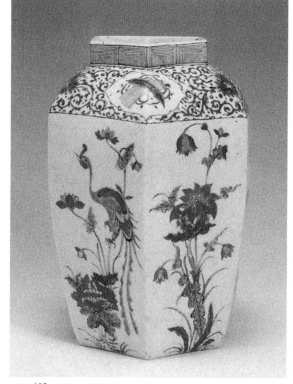

《色繪花鳥文六角壺》 十八世紀中葉 仿切爾西窯
佐賀縣立九州陶磁文化館

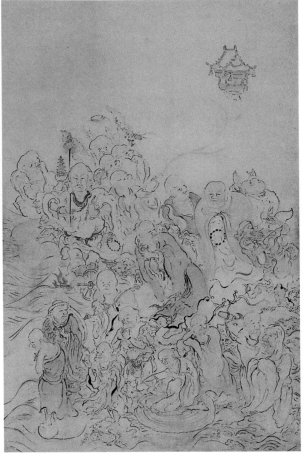

由的性格使然吧！

指墨，毋寧說展現了毛筆所無法捕捉的、自由闊達的氛圍。這或許是池大雅天生的、豁達自鳥、山水等所有的畫題。指頭畫動輒帶給大家驚訝出奇、有如雜技般的印象，然而池大雅的法。一般的指頭畫大概侷限於墨竹的題材，至於這位指墨名手──池大雅，則是擴及人物、花

這張作品稱為指頭畫，不使用毛筆，而以指甲、手指甚至手掌描繪，是一種特殊的畫衣服上可以發現金泥繩，海濤波浪的部分則使用銀泥線，但現在幾乎都燒盡了。個畫面瀰漫著熱烈歡騰的氣氛，不論是群像的表現、畫面的構成，都充滿力動感。羅漢們的塵上。每一名羅漢都加以個性化的描繪，彷彿是幽默表情人物的大遊行一般，百看不厭。整獅、駕駛火燒車、唱頌呪文操控蛤蟆、水瓶變出魔術樓閣等怪誕行為百出，熱鬧非凡，甚囂

45

羅漢（或稱阿羅漢）是指佛教悟道的修行者。常見十六羅漢、十八羅漢，而此作描繪的是修得佛教正果的五百羅漢集團渡海前來的光景。羅漢信仰在禪宗系統中相當盛行，這件襖繪便存放於京都宇治的禪寺──黃檗宗的本山萬福寺。無論怎麼說都是神通法力、自由自在的羅漢，因此不論是海上步行、乘

45

江戶時代

池大雅〔一七二三年（享保八）～一七七六年（安永五）〕
〈五百羅漢圖〉（部分）

十八世紀　紙本淡彩　全8幅　各180×115公分　京都・宇治市・萬福寺

■眾所週知的，池大雅與與謝蕪村同為日本「南畫」的集大成者。南畫是江戶時代自中國傳入的新畫法，不書，而是有著深厚教養作為基礎所創拘泥於細部的描寫，側重於自由的表現手法。此畫正是如此，也就是所謂的趣味感與吸引力。在稍早的室町時技術面雖不突出，但卻擁有緊扣人心代，將當時傳入日本的「漢畫」與以「和樣化」的是狩野派的繪畫；但到了江戶時代產生粉

本主義（譯者註：摹寫主義）的現象，弟子僅只摹寫老師的範本作品，職業畫家的臨摹陷入形式主義的困境。反對這種樣式，堅持回復藝術原本的創造性，便是南畫的主張。開啟南畫之扉的，是稱為士大夫

的知識階級，也就是文人。他們所追求的，並非信手拈來、隨意塗鴉的繪作的繪畫。也因此，南畫被稱為「文現也興致高昂，所以留下不少在日本風，同時對於西洋近代的寫實主義表家。而且，池大雅也學習了日本傳統的土佐派、俵屋宗達、尾形光琳等畫人畫」。

但是，如果以中國定義的文人畫家來看待池大雅，還是會產生一些問題。池大雅確實學習了文人畫家的精收、轉化而來的，也因此創造出屬於精心研究和洋漢各種繪畫後消化、吸文人畫不僅止於單純追隨流行，而是各地旅行所描繪的真景圖。池大雅的

神性，但他終其一生依舊是個職業畫他自己獨特的文人畫風格。（神林恒道）

池大雅　〈岳陽樓・醉翁亭圖屏風〉（左、右亭細部）　十八世紀
東京國立博物館

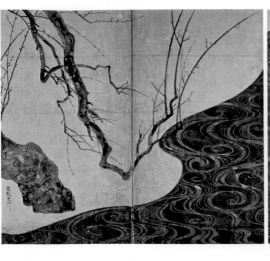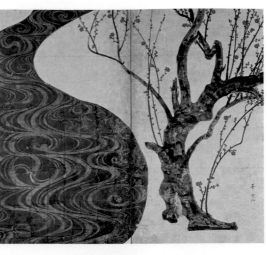

〈紅白梅圖屏風〉

尾形光琳【一六五八年（萬治元）～一七一六年（正德六）】

十八世紀初期　二曲一雙　紙本金地著色　各156.6×172.2公分　靜岡・熱海市・MOA美術館

左右成對的金地屏風，中央安置了柔軟、飽滿的暗沉色面。色面中間全面佈滿了漩渦模樣，彷彿在搖曳晃動。從S形彎曲的輪廓線、深重的色調、引發流水聯想的波狀紋樣來判斷，這個色面似乎是抽象化的川流。畫面的兩端，描繪了半掩半露的兩株梅樹，從紅白花綻放這點來觀察，季節應為早春。如此一來，畫面中央搖曳晃動的色面，便是冰雪融化後水量大增的河川吧！即使如此，將中央的河川分割為兩個畫面來表現，的確是大膽的構圖方式。但是，如果將左右兩隻各自挒立為兩折，中央的河川與兩端的梅樹都會向前挺出，傳達出兩者皆為主角的訊息。

梅樹因為在春寒料峭之際率先開花，因此自古以來被視為緣起佳、好預兆的象徵。再加上花色由紅白共同組成，因此特別具有可喜可賀的意涵。左側的白梅，從厚實的樹幹、枝椏垂落的狀態看來應該是老樹，卻返老回春似地突然高高彈躍起樹枝末端。右邊的紅梅，從樹幹彎曲的程度、稍嫌細弱的樹幹看來應該是年輕的樹，突起伸展的一部分枝椏彷彿壓抵豐沛而飽滿的河川，極盡能事地大動作彎曲。似乎是河川為梅樹帶來無限的活力與元氣，因此有部分的觀賞者，將水流視為女性的身軀，而梅樹則視為是男性的軀體。另外，兩株梅樹隔著中央的流水遙相對望，將水流解讀為時間無常地流逝，那麼似乎也可以窺見光琳晚年「再綻放一次光華」的渴望與想法。易言之，老邁的白梅面對青春無敵的紅梅，心中油然升起的感傷、惆悵，藉由彈躍的枝椏來作投射與表現。

■這件屏風相當費神地堆疊各式各樣的小功夫與小技巧。將左右兩隻屏風折立並稍微拉開間距，會赫然發現與平面圖版的呈現截然不同，立體的空間感應運而生。切離成左右兩扇的河川，也因為左右兩隻屏風適度地拉開間距，因此流暢完美地連結起來。而將主要畫題切割成兩個畫面的大膽構圖，也可以在〈夏草圖〉屏風中見到，可説是光琳獨特的自我風格表現。另外，金地（底）的餘白部分，究竟是地？是空？還是光？有形，還是無形，全賴觀賞者的想像。關於金地的部分，根據近年的科學調查，認為很可能並非使用普通的金箔，不過倒是與作品的價值、本質無關，姑且不作探討。如果湊近一些觀賞，會發現梅樹樹幹的部分使用了「垂溜上色法」（譯者註：日本画的技法之一。塗上第一層基本色之後，於將乾未乾之際，再滴垂其他的顏色，以產生暈染的效果。一般認為是俵屋宗達的創新技法，琳派也經常使用。）這是一種善用墨色渲染的偶然性的技法，同時也可以利用一些紋樣的趣味性。左右兩棵梅樹的樹形，在畫面的邊端被裁切，畫面外兩株看不到的部分樹形，據説可以兩相互補。我們可以試著將屏風左右對調，或是上下稍微錯位，將可確認互補的玄機。

光琳是京都為數不多的吳服（譯者註：和服）商——雁金屋的次男，前半生因為有家中雄厚財力作為後盾，因此學習能樂、謠曲，過著優雅的生活。三〇歲時父親他界，仰仗遺產而無固定工作，且偏好女色，持續風花雪月的日子。最後終於陷入經濟短絀的困境，此時才開始認真立志走向繪畫之路。不久朝廷授與「法橋」之崇高職位與封號，光琳也製作了前期的代表作〈燕子花圖屏風〉。之後前往江戶，一方面奉侍於大名家，一方面學習雪舟、雪村的水墨畫，再返抵京都新建畫室，全心投注俵屋宗達〈風神雷神圖屏風〉（詳見 41）等大作的摹寫，摸索、確定了自身的前進之路。到了最晚年，描繪的畢生畫業集大成之作，便是此幅〈紅白梅圖屏風〉。（泉谷淑夫）

尾形光琳 〈夏草圖屏風〉
江戶時代 根津美術館

〈銹繪染付梅圖茶碗〉

尾形乾山〔一六六三年（寬文三）～一七四三年（寬寶三）〕

書　造化功成烆兔毫　乾山省書（印　尚古）

1710年代　高7.8×口徑10.2×高台徑5.4公分

東京・梅澤紀念館

47

器形本身並不特別強調個性化，以平穩的曲線打造容器的徑寬。也因為如此，圖繪表現的自由度大為增加。容器整體施以白化妝法（譯者註：陶器的一種裝飾法。在上釉之前，先塗上一層細緻的白土，讓素地變成純白色。），再以濃黑的墨色表現梅枝的姿態樣貌。黑與白的對比，更加烘托出運筆的力道強度；同時，淡色調的梅花營造出容器表面的遠近感。另外，梅樹枝椏伸展的樣貌，是充滿速度感的線條表現；相對的，梅花凜然綻放的姿態，則是面的表現。動與靜相互交織融合，表現在茶器的圖案描繪上。

我們試著旋轉茶碗看看。如同左頁的圖示，茶器的另一面出現了書法文字。如果是看圖版相片的話，器皿上的書畫只能以正面或背面單一的方向加以鑑賞。但如果將茶器放置於手中，將可以從各個不同的方向加以觀察。乾山所處的時代，對於茶道具的追求不僅止於器物本身的意匠、設計，更重要的是細細咀嚼、共享茶會舉行之際的時間與空間。因此，當我們把茶器置放於手中旋轉、端詳時，可以看到圖案逐漸將舞台讓渡給文字，文字又逐步將場域傳遞給圖案的過程，產生過渡、轉換的趣味性。此外，放在手掌心持握的感覺，啜茶之際觸碰到嘴唇的觸感，都值得細細玩味。一般來說，晉升為名器並變為美術館蒐藏品之後，如此的鑑賞方式簡直是天方夜譚；因此只能任憑自己的想像力無限擴張延伸，鑑賞假想世界中的立體茶碗吧！

■尾形光琳・乾山兄弟出生於京都屈指可數的吳服商—雁金屋，自幼沐濡在華麗衣裝與工藝品圍繞的環境中。

由於得天獨厚，與文化人有不少頻繁而深入的接觸，因此以本阿彌光悅為首的大師級書、畫、陶等之接觸、薰陶，便成為他們教養培育的重點所在。兄—光琳以畫家之姿，自成一派。弟—乾山的作陶生涯，則始於跟隨野野村仁清學習正宗的作陶法，而仁清如前面篇幅（詳見 **36**）所介紹，是於仁和寺門前開窯的京燒宗師。

一八九九（元祿十二）年冬，乾山於京都的鳴 開窯，初始之際的彩繪由光琳執筆。以商品的角度來看，由於乾山的圖案比較樸拙古雅，所以炫目明亮的光琳彩繪較受歡迎。

一七〇四（寶永元）年光琳前往江戶之後，乾山開始縝密地鑽研彩繪，並提升自我繪製的能力。也從此時開始，乾山的自我獨特風格逐漸萌芽、茁壯。一七一二（正德二）年一方面再次受到返回京都的光琳之影響，一方面乾山也積極熱情地投入創作。

這個作品可視為此時期的經典代表，被定位成乾山發揮整合性潛力與能量的具體之作。不僅只是陶的

隨野野村仁清學習正宗的作陶法，而部分，連詩畫贊全部都出自於乾山之手。而乾山最擅長的，是使用孟加拉紅色顏料所產生的金屬繡色，以及採用吳須顏料所孕生的青藍色手感與外觀。

印章則使用「尚古」的黑印。所謂尚古，源自於乾山開設於鳴瀧泉谷的窯場，當中設置了居所—「尚古齋」，從中可以窺見其尊古的信念。

至於乾山的名號，也因緣於窯場的地理因素。如果以京都城為中心，窯場正好位於西北邊，也就是乾的方位。在這塊土地上，他熱情奮勇地投注畢生心力於陶器的創作上。

而被稱為「琳派」的主流當中，矗立於中心點的則是兄—光琳。乾山跟隨在兄長光琳旁側，受到很大的啟發與影響，但同時也開創了以「白化妝」為首的創意技法，構築出屬於自己獨特的藝術風格。在工藝的領域當中，除了陶器之外，也有非常傑出的蒔繪作品遺留於世。（萱紀子）

小田野直武〈不忍池圖〉（一七四九年（寬延二）～一七八〇年（安永九）〉

1770年代　絹本著色　98.5×132.5公分　秋田縣立近代美術館

48

此圖是被稱為「秋田蘭畫」的江戶時代洋風畫。最靠近我們的前端部位放置了花卉盆栽，右後方可看見部分的樹幹。背景的不忍池浮現一座有著弁天堂的小島，更後方的遠景則描繪了池子週邊的民房與樹木。然而，這既不能說是靜物畫，也不能說是風景畫，總之是相當奇妙的搭配組合。再來觀察一下構圖，前景的花卉盆栽似乎要溢出畫面外一般，描繪得龐然碩大；中景只有簡略化的水面，遠景則加以模糊淡化，刻意突顯前景與遠景的對比。如此的構圖，與自然流暢地將視線從前景帶到中景，再引導至遠景的西洋式構圖法截然不同。另外，畫面前端的主題傾斜集中於右側，造成不均衡的危險構圖，而僅在左側以砍斷的樹橄勉強支撐。至於芍藥的花、葉，精細到幾乎可說是執拗的地步，仔細端詳，右端含苞待放的花蕾上，還畫上兩隻螞蟻。理應當隱藏在最前端盆栽陰影處的白色花盆，卻以明亮的色彩、光線呈現，透露出生澀不純熟的技巧。整合上述諸多要素，的確可以覺察到一些奇妙的細節、未經消化的描寫，然而作者非比尋常的努力奮鬥，卻透過畫面傳遞到觀賞者的眼睛與心坎裡，這也成為一種獨特的魅力，將我們團團包覆。對於習慣正統日本繪畫—不使用陰影，以花卉作為裝飾，背景則以餘白處理的當時人們而言，這個作品無疑地帶來驚奇與新鮮感，想必也是受到滿心歡迎的。

如果與西洋的寫實繪畫相比，的確可以覺察到一些奇妙的細節、未經消化的描寫，然而作者非比尋常的努力奮鬥，卻透過畫面傳遞到觀賞者的眼睛與心坎裡，這也成為一種獨特的魅力，將我們團團包覆。對於習慣正統日本繪畫—不使用陰影，以花卉作為裝飾，背景則以餘白處理的當時人們而言，這個作品無疑地帶來驚奇與新鮮感，想必也是受到滿心歡迎的。

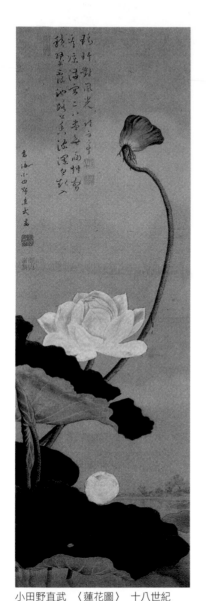

小田野直武　〈蓮花圖〉　十八世紀
神戶市立博物館

■ 小田野直武是秋田藩的武士，擅長繪畫。一七七三（安永二）年，受到招聘前來秋田的蘭學者（譯者註：江戶中期以降，以荷蘭語研究西洋學術、文化等學問的日本學者）、同時也是發明家的平賀源內所啟發，對於西洋畫的描法大開眼界。爾後，受命於藩主佐竹義敦（曙山），前往江戶直接、正式學習西洋畫的畫法。由於江戶時代的日本處於鎖國狀態，所以學習西洋畫的過程中，必須仰仗荷蘭傳入的貴重洋書銅版畫的插畫。所謂「學習」，是源自於模仿，因此直武開始拼命模仿西洋畫的遠近法以及陰

絕了後路的洋風表現，經過司馬江漢、梵谷等日本主義流的西洋畫家。這些過程中的轉折與變化，是非常豐富而有趣的。

（泉谷淑夫）

影法。不過在這之前，直武涉獵的是當時畫壇的主流—狩野派的畫法，因此他日後所投入的洋風畫樣式中，也不得不帶有迥異於傳統西洋寫實繪畫表現的風格。事實上，與直接前往西方，在西洋畫家的直接指導下，打好紮實的基礎，進而習得西洋流繪畫技法的明治時期以降畫家相比，直武這種稚拙的表現，也是無法避免的結果。但是，相信也有人偏好這種看來稚嫩笨拙的秋田蘭畫吧！

「秋田蘭畫」所代表的意義，在於桃山時代以來，因為鎖國而斷生、運用的重要法則；甚至不久之後，再度漂洋過海，逆向影響莫內、竇加、

漢、亞歐堂田善等先驅者的研究，以極短的時間建立起洋畫堪於鑑賞的個性表現，並讓洋風畫斟於可接受的完成度。但是，這個巔峰期非常短暫，僅侷限於安永年間（1772~1780）。

作為核心畫家的小田野直武繪製了一七七四年出版的《解體新書》當中解剖圖的插畫，然而此時直武西洋畫的修行時間僅有短暫的六、七年而已。不過，直武〈蓮花圖〉所確立的對比式的遠近法構圖，卻成為日後葛飾北齋、歌川廣重浮世繪風景版畫再

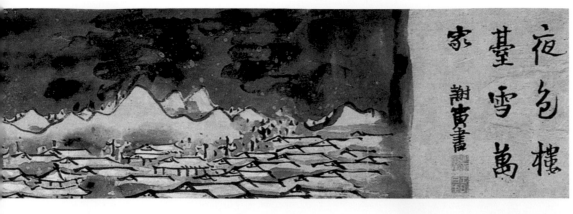

與謝蕪村〔一七一六年（享保元）～一七八三年（天明三）〕

〈夜色樓台圖〉

1778～1783年左右　紙本墨畫淡彩　28×129.5公分　個人藏

49

飄著雪、積滿雪的寂靜深夜，從遠處樓台鳥瞰古都聚落，所描繪出靄靄雪光中冬雪聚落的景緻。所謂樓台，是指為了眺望美景所興建的、高於一般聚落的料亭，人們可在這裡設宴聚會，飲酒作樂。

這件作品描繪著冬雪景色，然而卻不是單純的風景寫生。令人印象深刻的，是遠方永無止盡、深沉夜空中的幽黯。飄著雪的漆黑夜空顯得冰冷，濃濃淡淡交錯的聚落突顯了深夜的幽黯，同時也讓黯淡夜多了一些兒溫暖的感覺。與此相對照的，是山巒與屋頂的靄靄白雪，散發著皎潔美麗的光輝。

這個作品也似乎傳遞著作者蕪村的呼吸與氣息，隨著畫面中的稜線、聚落的形狀而起伏，順著筆鋒的抑揚而充滿生氣。畫面自左側往右下，從右邊朝左下，綿延的屋瓦層層疊疊地交錯、流動，充滿了層次感與流動感。畫面中央偏左處，正好是瓦海自左、自右彼此疊合相交的地方，與山巒稜線高低起伏的律動相互呼應，使觀賞者感受到充滿活力的躍動感。畫作右側題了詩—「夜色樓台雪萬家」，落款為蕪村六十三歲以後的畫號—「謝寅」，屬於晚年的傑作。詩作的部分，是同為畫家與俳諧師的蕪村，遙想往日饗宴的心情，激發出繪畫動機所著手揮灑的作品。從樓台眺望冬雪景色的畫面，讓我們的視覺印象無限延伸、膨脹。

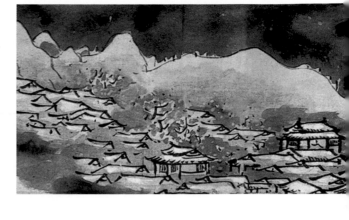

原本在水墨畫中，皎然白雪是以上色後所餘留的紙面白來作呈現。然而這個作品卻以背景色所塗抹的顏料—胡粉來作白色部分的處理，是顛覆水墨畫法的新嘗試。胡粉是室町時代以降，以板甫牡蠣所作成，是日本特有的繪畫用白色顏料。塗在背景上的胡粉於未乾之際，再以筆蘸墨色，使用「垂溜上色法」（譯者註：日本畫的技法之一。塗上第一層基本色之後，於將乾未乾之際，再滴垂其他的顏色，以產生暈染的效果。）表現雪雲的深黑，而紛飛飄落的白雪則以灑落的胡粉來作呈現。山巒與屋頂的白雪，異在胡粉背景上先塗上薄墨，再度施上一層胡粉。另外，在數處屋簷下方

之不受限於水墨畫的傳統畫法，自在融合其他技巧，突顯深夜的幽黯，醞釀出畫面中帶有光輝感的雪白。

蕪村同時揮毫了與畫題相互輝映的詩句，這便是所謂詩書畫一致（一體）的樣式，乃汲取自中國文人畫的脈絡。以《八種畫譜》、《芥子園畫傳》等技法書為範本，淬鍊出對於日本風土、自然流變的感受力與心境之表現，使池大雅、與謝蕪村為代表的南畫領域得以成熟。特別是在江戶中期，當大家一味摹寫狩野派等傳統流派大師的作品，喪失充滿蓬勃朝氣的創造力之際，重視個性表現的嶄新繪畫—南畫應運

而生，讓畫壇吹入幾許新鮮的氣息。

與大雅舒展卻帶有張力的表現相較，蕪村的特徵在於自由閱達之中保有細膩巧緻的表現。其絕佳的例證為〈十便十宜帖〉，是中國文人李笠翁將別墅伊園生活的怡然之處、四季變化的曼妙吟詠成詩—「十便十宜詩」，再以詩的內容意境為主題所描繪出來的繪畫作品。這是因應訂作之要求，由大雅描繪生活點滴風貌，由蕪村描繪自然光景，所攜手合作的經典之作。（小林修）

■據說這個作品所描繪的場所，是蕪村特別鍾愛的住居所在地—京都，這裡同時也有他持續前往、特別偏愛的料理茶屋。柔軟起伏的稜線延伸入聚落，讓人聯想到東山，此說似乎已成定論。蕪村或許正身處畫中哪個樓台，享受著賞雪之趣也說不定。

池大雅・與謝蕪村　〈十便十宜帖〉　大雅「釣便圖」（上圖，局部）
蕪村「宜曉圖」　1771年　鎌倉、川端康成紀念會（下圖，局部）

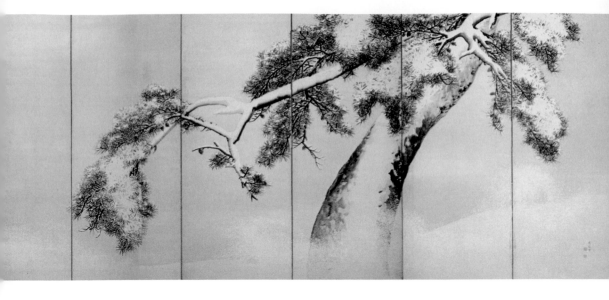

純粹以墨色描繪的六曲一雙屏風，左隻與右隻帶來截然不同的對比印象。右隻的屏風以畫面斜角的構圖，表現存在感相當巨大、突出的強勁雄松；左隻屏風的右側描繪的則是柔軟、帶有圓潤感的雌松，左邊則挨著一棵樹幹較為細弱的小松；整對屏風似乎象徵著夫婦與子三棵松樹。

樹形以大膽而富裝飾性的方式加以變形表現，再利用墨色的濃淡變化，以線描的方式自然且忠實地描繪針葉，塗描後餘留的白色紙面則用來呈現積雪的情況。雄松的雪，牢實地黏附在既長又粗的針葉隙縫間，相當紮實而緊密；雌松的雪，則是綿密鬆軟地堆積在小枝椏上，以迥異的積雪方式描繪出大自然的情境，藉此表現雌雄松樹的不同氛圍。

針葉以線描的方式完成，樹幹與枝椏則是使用面的表現技法──「片面暈塗法」，表現樹皮的質感、枝幹的渾圓、積雪的陰影。這是一種同時將毛筆兩側各蘸上濃淡兩種墨色，再以平壓筆毛、牽引筆桿的方式，一筆描繪出具有明暗、立體感的技法。這是應舉企圖跳脫過去以往筆、墨的操作方式，在裝飾性的畫面上寫實地掌握樹幹等渾圓造形，所嘗試具有獨特意識性的「付立」畫法（譯者註：不使用輪廓線的一種沒骨法。一氣呵成地以色彩描繪物形，使輪廓線跟色彩完全不分離地一筆帶過，同時表現出輪廓、陰影與立體感）。

圓山應舉〔一七三三年（享保十八）～一七九五年（寬政七）〕
〈雪松圖屏風〉

1787年（天明7）　六曲一雙　紙本淡彩　各155.5×362公分　東京・三井紀念美術館

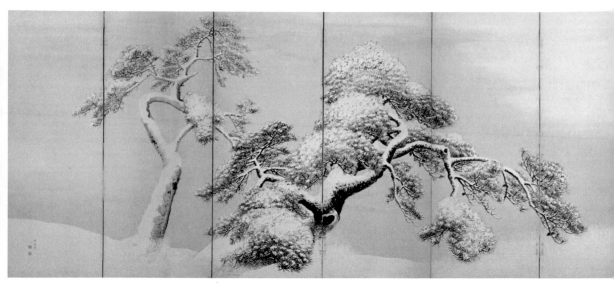

■〈雪松圖屏風〉是圓山應舉的財力後援者—京都富商三井家族所預約訂製的作品。松樹自古以來象徵長壽與節操，作為值得慶賀的畫題向來備受尊崇，而且有許多畫作都描繪著如是的主題。

不同於傳統流派的習畫方式—將狩野派、土佐派的大師之作奉為圭臬並加以臨摹，應舉將寫生視為重要的繪畫要素，以留下諸多寫生畫作而聞名。而他對於繪畫對象的性質與構造，總仁確實理解之後才進行描繪，這種實證主義的精神，來自於應舉對於中國與西洋博物學的興趣。另外，在修業時代接觸到被稱為「眼鏡繪」的一點透視圖法，對於應舉的寫生提供了不少支持的力量。但是，如同雪松圖所示，應舉所著重的不只是單純的寫生，他將素描力導入，以卓越的裝飾技法構築出自我獨特的繪畫世界。原本，松的寫實性與佈上金泥的無機背景易於產生對立的感覺與關係。於是，應舉使用鋪灑金砂的裝飾技法加以描繪，無機的背景因為灑上的金砂而幻化為帶有光輝的新雪，松樹與背景融為一體，令人感覺到晴朗澄澈，又充滿緊張感的大氣流動。

圓山派的始祖—應舉在追求寫生畫的同時，也將尾形光琳、俵屋宗達等人所擅長的既存裝飾手法導入，創造出易於理解的畫風、流派，因此獲致新興富裕商賈的支持，促成圓山派驚人的成長。爾後繼起活躍的吳春，將應舉所完成的「付立」、「片面暈塗法」加以洗鍊，確立了圓山四條派樣式美的技法與地位。（小林修）

左棵樹的局部　　　　右棵樹的局部

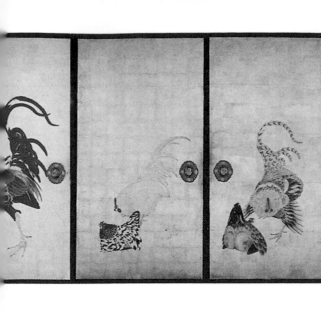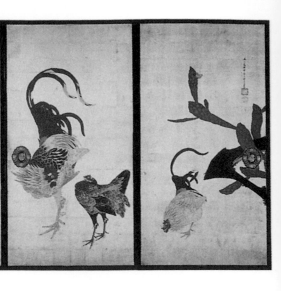

伊藤若冲〔一七一六年（享保元）～一八〇〇年（寛政十二）〕

〈仙人掌群雞圖〉

1790年（寛政2）　紙本金地著色　襖全6面　177×91.5公分　大阪・西福寺

51

穩當地緊抓地面的腳令人印象深刻。鮮明的雞群或振翅、或高鳴、或飛衝而出，畫滿了六面的襖扇。特別是從右邊數來第五面，公雞的姿態逼真，彷彿歌舞伎演員在舞台上誇張亮相的模樣，充滿了一觸即發的緊張感。仔細觀看，會發現雞爪、歡聲雷動的熱烈反應，即將引起台下觀眾鱗狀肌膚、雞冠、雞所特有的細部表情都被徹底地描繪殆盡，突顯了雞隻的存在感。另外，因為雞隻不同的姿態、動作使得羽毛的形狀、疊合的模樣產生變化，甚至躍翹起尾巴羽毛等，總之將身旁隨處可見的雞隻化為絢爛作品的主角，淋漓盡致地加以發揮。右邊數來第二扇的雞，表現出兩相對望的模樣，羽毛的形狀像是纏捲住身軀一般彎曲，強化了兩雞對峙的緊張感。而畫在左右兩端，在當時相當珍貴的仙人掌，其左扭右折的姿態與雞尾羽毛的躍動感精采呼應、迴響，營造出整個襖面的華麗感。

襖繪因為襖扇拉合以及重疊狀態的改變，讓描繪完成的圖像造形產生多樣的變化與美感呈現。這個襖繪作品在擁有整體造形之美的同時，每一面襖扇都是獨立的作品，無論是哪一種開合方式，都可以預見其完整的美感呈現。在看起來堅硬強固，似乎可以將所有物體返彈回去的金地平板世界裡，若冲藉由纖細緻密的描繪方式，以及強烈搶眼的雞群形態，創造出調和廣闊、獨樹一幟的自我世界。

■江戶時代中期，出身工商之家的學者輩出，締造了日本文化史上別具意義的劃時代。若冲是京都廚房─錦小路的蔬菜批發商「桝源」家中的長男，廿三歲時繼承家業成為家督，二〇代中後期開始於狩野派繪師的門下學畫。然而，對於單純摹寫老師的範本感到厭倦與不足，於是著手宋元畫的學習，最後拋卻所學，選擇自學的方式，以寫生繪畫作為畢生追求的目標。傳言若冲於庭院中放養數十隻雞，並開始進行徹底的觀察，歷經數年的磨練，終於可以精確掌握、描繪雞隻所有瞬間的姿態。四十歲展開隱居的生活，專心成為正式的畫家，自學並確立了自己獨特的畫風。透過寫生以精確貼近對象物的方法，會讓我們聯想到圓山應舉，但是應舉以「形似」為主，而若冲則以「寫意」為重。若冲不僅止於形態的追求，更探究內在的本質性，〈貝甲圖〉對於捲貝模樣的描寫，便具有超越自然之美的存在感。

若冲認為，藉由觀察可以透徹地了解事物的樣貌，如果能進而掌握潛藏內在本質的「神」，手便會自動揮使繪筆，描繪出眼中所見、心領神會的對象世界。〈仙人掌群雞圖〉將雞隻瞬間的姿態昇華到深入生命本質的美好形態，這是藉由他獨特的審美意識所形塑而成的。襖扇上所描繪的，正是與「神」交會，即心領神會後的雞群之姿。

若冲將自己比擬為江戶中期黃檗宗的僧侶─賣茶翁。賣茶翁晚年毅然決然捨卻僧籍，於京都展開賣茶的生涯，追求一種超然的理想生活。若冲抱持著皈依於禪的強烈意識，因祝融之禍移居到京都深草石峯寺門前時，決定將自己的作品變賣為一斗米，藉此奉納五百羅漢石像於寺院中。十八世紀的江戶時代，想必人們對於京都的藝術文化依舊抱持著深切的反省與期待吧！此時眾多畫家反對形骸化、學院式的狩野派，也因此孕生出若冲，以及同時代充滿個性化表現的畫家，例如長澤蘆雪、曾我蕭白等人。（小林修）

伊藤若冲　〈貝甲圖〉（「動植彩繪」的部分）
1761～65年　宮內廳（上圖，局部）
雌鳥之腳局部（下圖）

喜多川歌麿〔一七五三年（寶曆三）～一八○六年（文化三）〕

〈婦女人相十品 吹玻璃鳴具的少女〉

1790年代（寬政前期）　大判錦繪（浮世繪版畫）　約39×26公分　東京國立博物館等

52

穿著散落著櫻花的紅色市松模樣（譯者註：以兩種以上不同顏色所排列而成的棋盤狀紋樣。江戶中期歌舞伎演員佐野川市松率先以此紋樣作成袴服，因此稱為市松模樣。）之華麗振袖（譯者註：未婚女性的禮裝用長著，袖丈極長且飄逸），年輕女孩嘴裡反覆吹著玻璃鳴具。玻璃鳴具是當時流行的玻璃製玩具，末端外擴的管子前端有片薄膜，吹的時候會發出「波空波空」輕輕的聲音。從充滿氣質的臉龐以及服裝看來，應該是富裕商賈的千金小姐。深閨少女天真的表情掌握的非常巧妙。

少女的姿勢、一絲不亂的端正髮型、振袖柔軟的曲線營造出畫面的律動感，同時也孕育出整體的調和感。

背景的部分施以奢華的雲母粉（譯者註：於版木先上一層膠或糊，刷摺到宣紙上，再於紙面灑上雲母粉。待乾燥後，再刷除多餘的粉末。請參照 **53**），和服的色彩與模樣雖然華麗，卻不會過美而不當，仍保有優雅的品味與氣質。

歌麿對於僅止於關注女性姿態之美的描繪感到厭倦，因此努力嘗試深入了解對象物的性格，甚至潛入對方的內心世界來作畫。足以支撐如此做法的，便是銳利的觀察眼了。他從不放過眼睛、嘴巴的細微表情，掌握日常生活中看似平常、微小的女性姿態動作所代表的意義，以豐富自身的表現能力與技巧。

118

喜多川歌麿〈畫本蟲撰　蝶與蜻蜓〉1788年　千葉市美術館

■ 所謂的錦繪，是指木版多色刷的浮世繪版畫。因為如同織錦般華美而多彩，故得此名。浮世繪版畫最初為黑白無彩，是繪師直接以肉筆畫所描製而成的；然而現在只要提到浮世繪，幾乎都專指錦繪。附帶一提的，浮世繪便是描繪浮世，即現實世界的作品。

浮世繪必須經由分工作業來進行，包括畫師繪圖、刻版師雕版、刷版師刷摺完工三個重要流程。而將社會大眾所欲求的東西加以揣測想像，提出創意概念，以唾手可得的形態提供給世人，這便是出版商的責任。上述四者與江戶庶民若能情投意合、步調一致，便能誕生出浮世繪名作。以歌麿為例，如果欠缺了出版商蔦屋重三郎，一切將無法開始。蔦屋是個極為熱心的人，在歌麿尚未成為門下食客之前，便一直善意且慷慨地接應他。讓歌麿在浮世繪史上締造屹立不搖的頂尖地位與絕高評價的，正是與此出版商—蔦屋重三郎共同攜手合作的狂歌繪本與美人畫。

所謂狂歌繪本，就是將狂歌結合浮世繪的圖文作品；而〈畫本蟲撰〉就有如極致奢華的動植物圖鑑，其技巧的細緻可說是木版畫的至高境界。

不過，歌麿藝術的精髓還是在於大首繪。所謂大首繪，是指如同這幅作品一樣，將焦點集中於人物上半身的錦繪，這是當時用於描繪人氣演員肖像畫所採用的形式。於是，歌麿將大首繪延伸應用於美人畫的創作。與當紅畫家採取全身像的方式突顯美人的魅力相較，歌麿的嘗試，具有劃時代的意義。

因為松平定信以肅正風氣為由，推動「寬政改革」，使得浮世繪也面臨了嚴峻的限制。例如不得繪製足以看出究竟為何許人也的特定有名美人，也因為這些侷限，反而讓歌麿立於有利的處境。也就是確立了非特定對象，具有普遍女性存在意義的美人畫領域。他的美人畫不僅贏得了當時的絕大人氣，對於後進的繪師們也產生絕對巨大的影響力。（松岡宏明）

119

東洲齋寫樂〔活躍於一七九四年（寬政六）～一七九五年（寬政七）〕

〈三代目大谷鬼次的江戶兵衛〉

1794年（寬政6）　大判錦繪（浮世繪版畫）　約39×26公分　芝加哥美術研究所等

53

一七九四（寬政六）年五月，於河原崎座上演的歌舞伎——「戀女房染分手綱」（譯者註：「愛妻依色分染韁繩」）的戲碼。江戶兵衛是受鷲塚八平次之委託，於京都四條的河原襲擊奴一平並奪財的角色。此作品據說是江戶兵衛威嚇奴一平的場景。向前突伸的脖子、怒目而視的姿態飄蕩著奇特的震撼力，從懷中伸出並於胸前撐張開的兩隻手，讓人感受到恫嚇的威力。

寫樂的畫絕對說不上技巧好，毋寧說有些拙劣。其象徵可表現在該作品的兩隻手上，彷彿畫壞的素描狂亂飛舞。但是，這卻是寫樂最受歡迎的作品。

他的作品長久以來帶給觀賞者一貫的觀感，即無論是哪一個演員的肖像畫，都飄蕩著一股哀傷的感覺。即便是「江戶兵衛」這種邪惡化身的角色，在威嚇感與震撼力的同時，不知是心理作用還是如何，總是潛藏著哀愁落寞的氛圍。也因此增添了作品的厚度與深度，彷彿可以將觀賞者捲進充滿魅力的漩渦中，無法自拔。

令人毛骨悚然的臉、變形且過小的雙手，形成不均衡的對比，奇妙的是，卻反而散發難以抵擋的魅力。

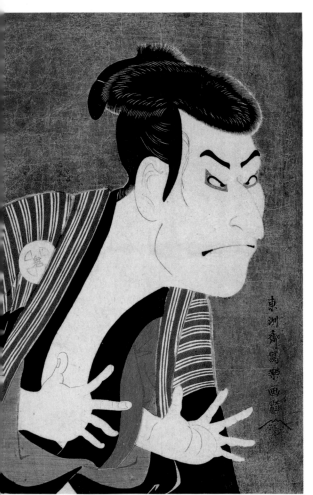

120

歌川豐國〈役者舞台之姿繪〉1794年
東京、平木浮世繪財團藏

■東洲寫樂是個傳奇性的人物，以透徹的觀察力捕捉演員的表演質感、技藝格調、所詮釋的角色性格，因此獲得舉世的高度評價。與過去其他畫家的人物畫相比，他的肖像畫超越了美醜，挖掘個別演員的外表與內在，再將觀察的結果重新構成表現，可說是劃時代的新指標。另外，江戶兵衛突出的兩隻手所流露的怪異荒誕，也呼應了當時江戶歌舞伎所揣摩的人世間的可笑與怪誕。

一七九四（寬政六）年春天開始十個月左右的時間，密集地發表自己的浮世繪版畫作品，之後立刻從浮世繪界消聲匿跡，是充滿謎樣般色彩的繪師。現今已被驗明正身，幾乎判明為阿波的能劇演員齋藤十郎兵衛，但是由於作品擁有特異且壓倒性的存在感，充滿無法抵擋的魅力，因此仍然包覆著一層謎樣般的媚惑與色彩。現

在確認為寫樂之作的有一四四張作品，其中包含〈江戶兵衛〉等最早發行的演員肖像畫大首繪二十八張，除了極盡誇張表現之能事外，將變成八平次的家臣。而江戶兵衛本身是無賴漢、盜賊集團的首腦，因受八平次臨時委任襲擊一平，故並非「奴」。

至於〈役者舞台之姿繪〉，則是當時寫樂的勁敵—歌川豐國所繪製的，同樣在描繪大谷鬼次的江戶兵衛這個角色。擷取的應該是同一個場面，但是包含兩手的突出模樣、衣裝等，皆有截然不同的細部處理。

（松岡宏明）

這一系列的作品，背景都使用雲母摺的技法，成為具有代表性的特徵。所謂雲母摺，是將花崗岩所含的雲母磨成粉，在刷版時加入雲母粉的技法（詳見 52），會產生如同鏡面般、散發金屬光澤的曼妙效果與魅力。

這個作品長久以來被稱為「奴江戶兵衛」，根據最近的研究指出，不要冠上「奴」是比較妥當的說法。因為奴是武家奴僕的意思，若冠上奴，將變成八平次的家臣。

酒井抱一〈夏秋草圖屏風〉

一七六一年（寶曆十一）～一八二八年（文政十一）

1821年（文政4）　二曲一雙　紙本金地著色　各166.9×184公分　東京國立博物館

54

銀地屏風的右隻描繪著夏天的草花。旋花纏繞著伸展自如的綠芒草，百合與仙翁花潛藏在葉蔭之下，黃花龍芽自草叢中探出頭來，形塑出三角形的構圖。芒草呈依偎垂落狀，是因為被驟雨打濕的關係。右上方描繪的水流，依然留存著激烈驟雨的餘韻。左隻的屏風描繪著秋天的草花。結著綠色小果實的爬山虎（藤蔓）催紅了葉，葉片或正或反的葛狂舞著花朵，芒草穗串迎風飄逸，遠處的紫藤靜悄悄地橫臥，這些秋草沿著畫面的對角線延伸，形成右下往左上的斜向構圖。因為秋風使勁兒地往上狂吹，產生了激烈的動態感。背景的銀地部分，右隻突顯的是灰濛濛的雨空，左隻暗示的是深夜的幽黯。

這個作品的誕生存在了有趣的原委。當時幕府將軍家齊的生父——一橋治濟蒐藏了尾形光琳模仿俵屋宗達〈風神雷神圖屏風〉的摹寫版本，進而委託抱一在屏風背面繪製另一個作品。對抱一來說，可以與他仰慕敬重的光琳並肩而立，的確是令人欣喜若狂、千載難逢的機會，於是抱一絞盡腦汁地凝聚出精心巧妙的創意與佈局。

首先與華美絢爛的金地相對，背面屏風選擇帶有淡然古雅氣息的銀地；風神的背面安排被暴風狂吹的秋草；雷神的背面則描繪讓驟雨打濕的夏草。於是，屏風的表裡分別為金與銀、天與地、神與自然的巧妙對比。再從兩者的描寫力來看，光琳呈現的是明快而強勁的神佛姿態，抱一所著墨的是纖細雅致的自然草花。這種生命流轉的虛幻無常表現正是抱一的獨特原味，為了巧妙提味，與其選擇鮮豔奪目的金地，不如帶有朦朧幽黯感的銀地來的更加適合。

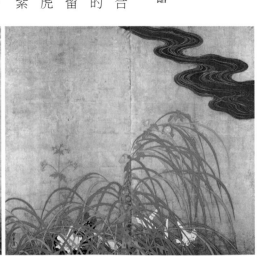

藝術家雜誌社 收

100 台北市重慶南路一段147號6樓

6F, No.147, Sec.1, Chung-Ching S. Rd., Taipei, Taiwan, R.O.C.

姓　　名：　　　　　　　　　　性別：男□ 女□ 年齡：

現在地址：

永久地址：

電　　話：日／　　　　　　　　手機／

E-Mail：

在　　學：□ 學歷：　　　　　　職業：

您是藝術家雜誌：□今訂戶　□曾經訂戶　□零購者　□非讀者

客戶服務專線：(02)23886715　E-Mail：art.books@msa.hinet.net

藝術家書友卡

感謝您購買本書，這一小張回函卡將建立
您與本社間的橋樑。我們將參考您的意見
，出版更多好書，及提供您最新書訊和優
惠價格的依據，謝謝您填寫此卡並寄回。

1.您買的書名是：＿＿＿＿＿＿＿＿＿＿＿＿＿＿＿＿

2.您從何處得知本書：

　□藝術家雜誌　　□報章媒體　　□廣告書訊　　□逛書店　　□親友介紹

　□網站介紹　　　□讀書會　　　□其他

3.購買理由：

　□作者知名度　　□書名吸引　　□實用需要　　□親朋推薦　　□封面吸引

　□其他＿＿＿＿＿＿＿＿＿＿＿＿＿＿＿＿＿＿＿＿＿＿

4.購買地點：＿＿＿＿＿＿＿＿＿＿市（縣）＿＿＿＿＿＿＿＿書店

　□劃撥　　　　　□書展　　　　　□網站線上

5.對本書意見：（請填代號1.滿意　2.尚可　3.再改進，請提供建議）

　□內容　　　　　□封面　　　　　□編排　　　　□價格　　　　□紙張

　□其他建議＿＿＿＿＿＿＿＿＿＿＿＿＿＿＿＿＿＿＿＿

6.您希望本社未來出版？（可複選）

　□世界名畫家　　　□中國名畫家　　　□著名畫派畫論　　　□藝術欣賞

　□美術行政　　　　□建築藝術　　　　□公共藝術　　　　　□美術設計

　□繪畫技法　　　　□宗教美術　　　　□陶瓷藝術　　　　　□文物收藏

　□兒童美育　　　　□民間藝術　　　　□文化資產　　　　　□藝術評論

　□文化旅遊

您推薦＿＿＿＿＿＿＿＿＿＿＿＿作者　或　＿＿＿＿＿＿＿＿＿類書籍

7.您對本社叢書　□經常買　　□初次買　　□偶而買

酒井抱一　〈秋草鵪圖屏風〉　十九世紀前半葉
東京、山種美術館

■如果有外國人問及抱一：「日本的寶物為何？」，相信他會不假思索地回答：「是四季的流轉」。抱一正因為如此摯愛日本的四季變化，因此描繪了如〈秋草鵪圖屏風〉等各式各樣表現形式的四季花鳥，包括屏風、畫卷、掛幅等。其中的代表作便是這個〈夏秋草圖屏風〉。此屏風與光琳的〈風神雷神圖屏風〉曾經是極具一體感的正反面屏風，但因為保存與展示上的考量，現在是切離、獨立的狀態。如果要再現當初的原貌，通常會與一般屏風的立放方式相反，將中央折線的部分往前方挺出。如此一來，右隻上部的水流感覺像是往深遠處流逝而下，左隻的葛葉會產生被強風吹襲，紛飛到遠處的感覺。

抱一是姬路藩主酒井家的次男，生於江戶，三十歲後半拋卻武士的身分出家，爾後沉浸於俳諧、能樂等風雅世界，終於在關東的江戶再興琳派，是一個擁有特殊經歷的人。年輕時也曾經是活躍的浮世繪師與狂歌師，因此抱一的世界裡，也充滿詼諧戲謔的獨特深層韻味。對於光琳的傾心醉倒始於四十多歲，因此於一八一五年特地舉行光琳百次忌日的法會，並發行《光琳百圖》。然而，抱一擁有與光琳迥然不同的古雅與纖細，不僅止於〈夏秋草圖屏風〉，還將光琳的金地置換為銀地，描繪了〈波圖〉、〈紅白梅圖屏風〉等作品。透過這些作品，我們可以感受到抱一柔軟而風雅的生命型態，以及他內蘊機智的精神。（泉谷淑夫）

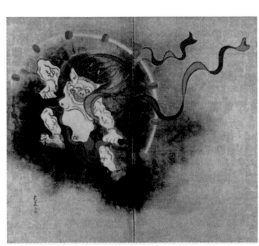

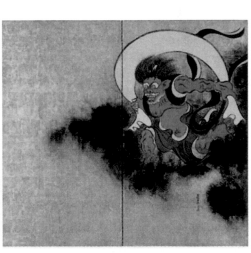

尾形光琳　〈風神雷神圖屏風〉　十八世紀初期　東京國立博物館

葛飾北齋〔一七六〇年（寶曆一〇）～一八四九年（嘉永二）〕
〈富嶽三十六景「神奈川沖浪裡」〉

1831～1833年（天保2～4）　橫大判錦繪（浮世繪版畫）　約39×26公分

長野・松本市・日本浮世繪博物館等

55

像是鷹爪般恐怖滔天大浪的表現手法，是北齋眾多描繪海景的作品當中，特別具有強大吸引力的一幅。將富士山放入畫面的系列作品〈富嶽三十六景〉全四十六幅當中，此件作品與〈凱風快晴〉、〈山下白雨〉並稱「前三強」，傑作之稱當之無愧。

畫面中彷彿惡魔化身的大浪，伸出巨大的魔掌向載浮載沉的小船襲擊，這是千鈞一髮、驚悚萬分的一瞬間。幾乎就是以五千分之一秒的超高速按下快門所拍攝的瞬間。在照相機尚未發明的年代裡，北齋精確掌握瞬間動勢的超強眼力令人懾服。也令人不禁聯想，這個光景在兩秒鐘之後，又會幻化為何等模樣？另一方面，富士山絲毫不為海上異變所動，在狂暴怒吼的大海對岸，平靜安穩地鎮座守護著，醞釀出有如動靜對比的蒙太奇效果。而近景濤天大浪的三角形，與遠方富士山的微小三角形態類似，產生近與遠的鮮明對比。如果以左下角為圓心，左側邊軸為半徑畫圓，與畫面對角線相交的兩

點正好是大浪的前端以及富士山的山頂。因為幾何學式的精心安排，讓我們的視線自然地從波濤移轉到富士山。

小舟也好、船上的人們也好，對於排山倒海襲擊而來的滔天大浪完全莫可奈何，只能將身子僅僅貼住船槳，任憑浪撲海嚙。彷彿自己也坐在船中感受千鈞一髮的瞬間，北齋以較低的視點捕捉狂亂雄偉的大自然力量，並將畫面中的富士山以不變應萬變的姿態，卓越展現其風範與格局。

■包含了這件〈神奈川沖浪裡〉的
〈富嶽三十六景〉系列畫作，是北
齋作品當中最廣為人知且熟悉的。
一八三一（天保二）年甫出版之際，
因為奇特的構圖，再加上大量使用當
時自西方傳入不久的化學染料—柏林
藍（普魯士藍），讓嗜好新物的江戶
人愛不釋手。另外，也盛傳了一些小
故事，例如：梵谷在寫
給弟弟西奧的信件中對
於這件作品大為激賞；
印象派的作曲家德布西
也在工作室掛了這幅
〈神奈川沖浪裡〉，醞
釀出源源不絕的靈感，
因此創作了經典樂章—
交響曲『海』。

　北齋如同其「畫狂
人」的稱號，畢生追
尋嶄新的表現，使得畫
風不斷產生變化。這種
喜新厭舊的特質，可以在九十三次的
遷居、三十多次的改名中得到印證。
雖然說北齋的印象多被鎖定於描繪富
士山的浮世繪畫師，然而像他一樣，
能描繪出繁多類別的畫師，實在無人
能出其右。舉凡演員肖像畫、豪華的
出版品、流行小說的插畫、美人畫、
博物畫、奇想畫、漫畫、名勝畫，探
索的主題一再變換，並且屢屢獲致成
功。其專攻領域之廣泛，毋庸置疑的
素描功力與畫面處理的優異質感，讓
所有的畫師都望塵莫及。北齋不僅是
日本繪畫的大師，同時也是世界的巨
匠。一九九九年美國《Life》雜誌進行
了一項問卷調查—「千年來留下重要
業績的世界人物一○○人」，北齋正
是躋身激烈排行的唯一日本人。

（松岡宏明）

葛飾北齋《北齋漫畫十編「大人遊戲之百面相」》
1819年　津和野、葛飾北齋美術館（上圖）
梵谷　唐基老爹　1887年　巴黎羅丹美術館（左圖）

畫中的主角鷹見泉石是江戶時代著名的蘭學者（譯者註：江戶中期以降，以荷蘭語研究西洋學術、文化等學問的日本學者），為古河藩（今茨城縣古河市）的家老（譯者註：江戶時期協助藩主執行藩政的重臣）。

渡邊華山將臉部的輪廓線與以暈塗，勾勒出幾乎讓人不會意識察覺的淡淡線條，在形體的表現上則是依據微弱光影，添加微妙的濃淡變化，伴隨著立體感來作呈現。變化較大的下頷、喉頭連接到頸部的形體，則以微妙的濃淡變化加以描繪，特別是下顎處的細繩沿著臉形

56

勾勒，強化了空間感。至於眉、鼻、唇、耳等各部位的描寫相當準確，隱藏在衣服底下的頸部到肩膀亦謹慎加以描繪，讓觀賞者可以想像形體之間的連結與形態。這種以臉部為中心的形體表現，乃受到西洋畫深刻巨大的影響，屬於立體性的描寫。然而，服飾的描繪則與立體描寫的臉部稍微不同，對於胸部立體感的呈現並沒有那麼拘泥、講究，主要順著筆鋒以及手的狀態，簡潔施以滑順、淡雅的淺藍紫色。至於衣服的凹凸皺折，則以華山獨特的、充滿氣勢的線條一氣呵成地完成。

這個作品的特徵，可說是融合了以臉部為中心的西洋立體表現，以及服飾平面而簡潔的日本傳統描寫技法。然而，即便使用迥異的表現方法，上從侍烏帽子、繞過下顎的細繩、到胸前的綁帶、再延伸至太刀這股暗沉色調的動線，還有巧妙切割的衣服線條所營造的律動感，讓整個畫面帶點兒緊張感，卻不失統一性與調和感。同時，深入觀照家老兼蘭學者的泉石之性格與人品，以極度逼真的描寫，更著重於內面性表現的方式，其實蘊藏著日本傳統肖像畫的傳統美學意識。

56

渡邊華山〔一七九三年（寬政五）～一八四一年（天保十二）〕

〈鷹見泉石像〉

江戶時代

1837年（天保8）　絹本淡彩　115.5×57.3公分　東京國立博物館

■渡邊華山出生於田原藩（現在的愛知縣田原市）的江戶藩邸。為了解救當時藩內的窮困，應同藩文書官員之央求，十六歲開始憑藉繪畫才能繪圖販售。因為在江戶南畫家谷文晁門下習畫，因此決心立志成為畫家。

南畫源自於對中國文人的無限想望與憧憬，奉南宗畫為圭臬，始於京都，以池大雅、與謝蕪村等極具個性化與獨特表現的畫家為集大成者，江戶則於稍晚的時間點開始盛行。江戶的南畫家多為武士，同時也從事官職，繪畫的旨趣因此有所出入，兩者相較，京都南畫家所揮灑的線條，保有更柔軟的表情。

的確，在這件作品當中，華山的線條著實僵硬了一些，享受南畫特有趣味感的風情蕩然無存，主角人物—泉石傳達出一股嚴峻肅穆的氣息。然而，如果我們轉換一下視點與看法，或許可以將侍烏帽子、繞過下顎的細繩、延伸到衣服的僵硬線條解讀為鎖

國時代的日本面對外來的強大壓力，華山所顯示出來對於海外情勢的關心，以及他強韌的意志與信念，可說是超越南畫樣式的獨特畫法。華山因為批判政府的對外政策，因「蠻社之獄」事件而入獄，不久便被迫在田原仕所過著蟄居的生活。期間回顧自我生涯，將心境上的轉折、人生的無常與中國黃粱一炊的故事相互疊合，繪製了〈黃粱一炊圖〉後自殺身亡。

華山多數的時間被切割、運用於

藩務、儒學、蘭學，因此專注於畫業的時間並不多。然而，他總抱持著遠離世俗、作畫享樂的文人姿態，不曾間斷、念茲在茲地惦記著繪畫。〈鷹見泉石像〉所表現的西洋畫技法，是華山從三十歲左右利用處理藩務的空檔，從蘭書中以透視圖法表現的銅版畫等插畫為範例自學而來的。對華山而言，繪畫與其說是一門學問，不如說是發現未見的、嶄新的事物，並加以詮釋、表現的一種意識。（小林修）

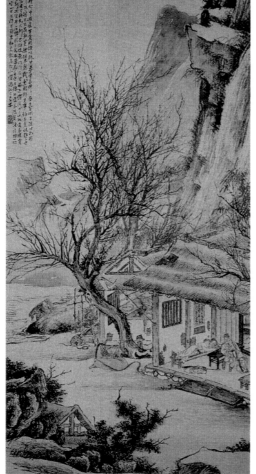

渡邊華山〈黃粱一炊圖〉1841年　個人藏

橫跨隅田川的大橋（現在的新大橋）夏日驟雨的情景。因為突然降下大雨，人們慌張的爭相走避。對岸的深川安宅地區一帶煙雨濛濛，僅以單色的淡薄剪影方式加以處理並省略。水平線更加傾斜，再看看木橋彎曲的線條，彷彿喝醉般，有一種說不上來的不安席捲而來。

儘管如此，卻又瀰漫著靜謐的沉穩，總覺得有一股舒暢的感覺。彷彿是慌亂的景象，但人世間又是如此悠然。彷彿黯淡低沉的氛圍，卻又充滿蓬勃的生命之美。兩股相反的感覺來回盪漾，是一幅不可思議的作品。

畫面中沒有絲毫多餘的描寫，簡潔的調性貫穿全圖。反觀西洋畫，向來將投射到視網膜上的所有景物進行巨細靡遺地描繪，故東西方繪畫各自保有截然不同的旨趣。也正因為這件作品極其質樸素淨，所以在觀賞者觀看的同時，隨著感受性的啟動、擴散，作品可謂進入真正完結的境地。觀賞者面對畫中的情景，總可以喚起屬於自身所特有的回想或感受。這是繪畫應有樣態的高度境界。作者並非將眼中所的光景，以極度逼真的寫實手法來作呈現。人們在驟雨情境中所感受到的點點滴滴，從畫面中緩緩地浸濕、滲透出來。

廣重的作品復甦了消逝的近代日本各地情景，同時靜靜喚醒伴隨而生的情感與思緒，召喚人們的鄉愁，勾起人們旅行的心緒，確實是激起絕大共鳴與迴響的「絕景」。

順便附帶一提，右上角印上「名所江戶百景」系列名與題名，相對應的左下角則印上「廣重畫」的簽名。右上角畫面外有著「改」與年月等文字，這是所謂的「改印」，也就是官員的檢閱印，至於左下角畫面外所蓋的，是出版商的印章。

57

江戶時代

歌川廣重 〔一七九七年（寬政九）～一八五八年（安政五）〕
〈名所江戶百景「大橋安宅的驟雨」〉

1857年（安政4）　大判錦繪（浮世繪版畫）　約39×26公分　山口縣立荻美術館、浦上紀念館等

歌川廣重 《東海道五拾三次之內 庄野 白雨》
1833年 神奈川、砂子之里資料館

■所謂浮世繪版畫，是先畫出底稿，在版木上以雕刻刀刻畫出底稿圖案，然後多次反覆刷上墨色或顏料並按壓於和紙上，所製作而成的多色刷木版畫。浮世繪的三大畫題為「美人畫、演員畫、風景畫」，廣重當初其實也描繪了美人畫與演員畫。不過，在發表了〈東海道五拾三次之內〉（一八二〇・文政三年左右）系列作品後，確立了名所繪師的地位。這個〈名所江戶百景〉系列，可說是廣重晚年的集大成巨作系列。所謂名所，是指自古便流布著傳說或有歷史淵源的舊跡，或是景觀極度優美的名勝，而且多數是被吟詠為詩歌的場域。然而，浮世繪中登場的名所，也有不少是因為伴隨著街道的新開發、新整頓，而發展出名的場所。

〈名所江戶百景〉系列的多數之作，作品上部都有暗黑雲雨的存在，使用的是無焦點的模糊技法，是一種需要高度技術的刷版術。此種技法獲致了高度的評價，因為它擁有作為版畫的優異構成力，驟雨傾注而下的線狀雕刻表現與不規則的曲線，更突顯了這種技法的效果。另外，將從天而降的雨，以線性的表現方式加以描繪的，就只有日本。在其他國家的雨景畫作中，不會以諸多直線來描繪降雨。或許這可以說是漫畫式表現的開端吧！

廣重經常會被拿來跟葛飾北齋進行比較。實際上生存於同時期的兩人，有著微妙的對手關係。北齋的「動」對上廣重的「靜」。北齋的風景似乎有著腕力競賽時扳扭壓倒的奮力一搏，而廣重所做的，僅只是靜默地凝視，然後悄悄地湊近風景吧！

─ 松岡宏明 ─

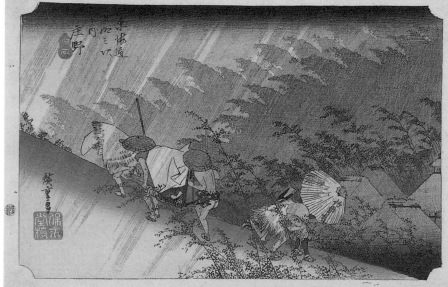

高橋由一〔一八二八年（文政十一）～一八九四年（明治廿七）〕
〈鮭〉

1877年（明治10）左右　紙、油彩　140×46.5公分　東京藝術大學美術館

58

切下正面半身的鮭魚，以稻草繩吊掛在牆壁上。這是自江戶時代起便於歲末之際使用，現在也作為正月特別商品，擁有絕高人氣的新卷鮭；以此為描繪對象，高橋由一創作出這幅油畫。

此作品描繪之際，照片依舊是貴重之物，而且僅只是黑白小尺寸的規模而已。這幅油畫作品想必讓大家震驚不已吧！眼前有條沉甸甸的鮭魚，彷彿伸手可及，也有鮭魚的肉質觸感，湊近一聞也飄散著味道。作者為了讓大家一目了然地理解油畫的優異性，以精確而逼真的摹寫技巧表現，藉由眾所熟悉的鮭魚，以實際比例大小加以描繪，讓觀者確實感受到油畫的價值與意義。

鮭魚正中央切片處帶有光澤，彷彿附著一層油脂，看起來非常可口。這個部分的顏料比較薄，僅只輕淡地著色。未著底色的洋紙上塗了一層淡朱色，再於其上描繪筋骨，有一部分則以白色調配朱色，僅只是擦刷一般地塗上顏色。作者將半透明的油畫顏料透過堆疊的方式，有效地加以應用。至於稻草繩、鮭魚頭、鮭魚皮則顯現出乾硬的模樣。是利用油畫顏料特有的黏性加以厚塗，最後再細緻地描入魚鱗，巧妙地融合合一體，創造出細緻密實的繪畫肌理。

到十九世紀中為止，縱向細長的畫面在西洋油畫中是非常稀少的。然而相反的，日本因為長久以來有傳統的掛軸形式，因此是司空見慣的事情。因為畫幅乃是依循當時人們所習慣、熟悉的形式，因此更強化了鮭魚並非實物，而是畫中物的衝擊感。

現存十件以上把鮭魚描繪得唯妙唯肖的油畫。在攝影、影像極度氾濫的現代裡也許難以想像，但當時或許是為了滿足看似實際物體所帶來的不可思議與驚喜，享受心理世界中的酒菜佳餚之需求，作者才著手繪製了多件類似畫作。

■幕府末期至明治初期，高橋由一可說是將鉛筆畫、水彩畫、油畫等西洋畫技法紮根於日本的先驅者。

出生於江戶，身為下野國佐野藩武士的高橋由一，自幼便展現繪畫才能，並獲致家人認同支持，因此在狩野派門下習畫。隨侍於藩主的二十多歲時，因為得以接觸西洋製的石版畫，對其逼真的描寫力大為震驚感動，因此決心學習西洋畫。後來進入幕府所設立的西洋畫研究機構—洋書調所畫學局習畫，已是三十多歲中期左右的事情。當時關於油畫的研究，必須從翻譯洋書、親手製作畫材開始，是非常踏實的土法煉鋼模式，連指導者—川上冬崖在技術上也很難稱為精通。由一無法滿足於這裡的摸索，因此特地前往橫濱的外國人居留地，接受畫家查爾斯·華格曼的指導。

迎接明治維新的到來，同時也邁入四十歲的由一，希望把西洋畫介紹給更多人，因此在明治六年開設畫塾後，便固定每個月舉辦展覽會。幾乎同一時間，五姓田芳柳、跟隨華格曼習畫的兒子義松，開始聚集一般庶民，舉行充滿震撼力的「芝居繪」（譯者註：描繪劇場、舞台、演員的繪畫總稱）表演。

明治九年，政府創立了工部美術學校，推動西洋美術的教育。擔任指導者的是義大利的馮塔內希（Antonio Fontanesi），而由一也經常造訪馮塔內希，並將兒子源吉送入工部美術學校就讀。在〈鮭〉這幅作品中，可以找到由此管道所習得的質感表現。

之後，由一奉納為數不少的油畫給四國琴平的金刀比羅宮，也接受公部門委託，進行東北地方土木事業的寫生，並出版石版畫，總定在諸多領域中相當活躍。

同時，更獨自構想了螺旋狀的展示場「螺旋展畫閣」，類似現今紐約古根漢美術館的造型，為了促成建案的落實，也數度向政府核心人物請願、協調。雖然說「螺旋展畫閣」的美夢未能實現，但是高橋由一力促、創造民眾與美術邂逅的機緣，這種認真積極的姿態與精神，著實令人動容。（赤木里香子）

高橋由一〈淺草遠望（關屋之里）〉1878年
香川、琴平、金刀比羅宮

59

這是不屬於這個世界的神祕光景。金色的天空裡密佈著雲，左下方佇立著險峻的岩山，深處則沉浸於幽黯之中。雲隙間灑下了光束，光芒中靜立著觀音菩薩。觀音菩薩為了悟道不斷修行，是拯救眾生的存在。為了表現輕薄、富麗

色的天空裡密佈著雲，左下方佇立著險峻的岩山，深處

觀音靜聞眾生的祈願，如同隨風飄動的柳樹，觀音靜聞眾生的祈

衣物流動飄逸的樣子，作者以柔軟的線條加以描繪，穿戴於全身的寶石、金飾等燦爛奪目的飾品，也非常細膩謹慎地施以色彩。依據法華經之說。三十三觀音的姿態各異其趣，由於此觀音左手持有柳葉，因此被認為是「楊柳觀音」的變形。如同隨風飄動的柳樹，觀音靜聞眾生的祈願，並幫助眾生如願，是慈悲的觀音。

依據岡倉天心的記述，觀音右手倒晃著水晶水瓶，而滴落下來的就是「創造之水」。以白色的軌跡描繪滴落的聖水，最前端則浮現包覆於光球中的嬰兒姿態。腳邊的聖水形成小小的水流翻捲著，纏繞在嬰兒光溜溜身上的細布讓人聯想起臍帶。

嬰兒一面合掌，一面抬頭仰望觀音。觀音的表情也做了回應，溫柔平穩低垂的眼睛，流暢的眉毛與鼻樑，淺淺微笑的紅唇具有女性特質。彷彿母親無邊無際的慈愛，傾注到剛誕生的嬰兒身上。這可以說是描繪孕育萬物之母，也就是創造之源的作品吧！

作者狩野芳崖於過世數日前，依舊持續提筆進行這件畫作。以過去自己所描繪的、有著相同構圖的觀音圖為基底，一再重複修改，連細節都極為要求講究，竭盡全力地進行眼前的繪製工作，令人肅然起敬。

59

明治時代

狩野芳崖〔一八二八年（文政十一）～一八八八年（明治廿一）〕
〈悲母觀音圖〉

1888年（明治21）　絹本著色　196×86.5公分　東京藝術大學美術館

■大家應該聽過「日本畫」這個名詞吧！明治初期，為了與「洋畫（西洋畫）」相互抗衡，所以創造出「日本畫」這個新名詞。明治一〇年代中期，東京大學的御聘外國人教師菲諾羅沙，與其擔任文部省官員的學生岡倉天心，共同主張必須保護即將被西歐化吞噬殆盡的日本固有美術，並且必須力促嶄新藝術樣式的開創。兩人為了實現理想，寄與狩野芳崖無限信賴與厚望，義不容辭地援助芳崖。

芳崖出生於山口縣下關市，是毛利家支藩的「御用繪師」之子。後來赴江戶木挽町狩野家習畫，轉眼間便嶄露頭角。江戶城本丸再建之際，大廣間的天井畫便是由芳崖所擔綱的。爾後的明治維新導致失業，陷於貧困泥沼中的芳崖，只能仰賴住在鄰近之處的菲諾羅沙。

菲諾羅沙的繪畫論主張，能撼動觀賞者的畫題設定、線條、色彩、濃淡等總合的整體表現非常重要。他鼓勵西洋畫風的空間表現，同時也推薦西洋顏料的導入使用。但另一方面，菲諾羅沙與岡倉天心也非常重視古典研究，屢屢前往各地進行古美術的調查，芳崖也都一同隨行。在奈良、京都全面而詳細、親眼見證的佛像，其深刻留下的容貌印象，在〈不動明王圖〉、〈悲母觀音圖〉都可以找到痕跡。

另外有一派說法，認為這個觀音乃是以中國唐代的觀音圖、西洋聖母子像或天使像作為範本（詳見《西洋美術101》21拉斐爾《西斯廷聖母》）。嬰兒的模特兒則是芳崖的長孫。至於岩山的描寫，則是運用與弟子們一起攀爬妙義山時所做的鉛筆速寫。

承載了菲諾羅沙與岡倉天心的期待，預計到東京美術學校（現今的東京藝術大學）執教的狩野芳崖，卻沒能等到學校開設，便留下此作撒手歸西，徒增無盡的惆悵。（赤木里香子）

狩野芳崖 《不動明王圖》
1887年 東京藝術大學大學美術館

淺井忠〔一八五六年（安政三）～一九〇七年（明治四〇）〕

〈收穫〉

1890年（明治23）　油彩　69.5×98.3公分　東京藝術大學美術館

秋天柔和的陽光灑落一地，從黃褐色的畫面中，似乎飄逸出一股泥土的清新氣息。位於兩端的兩個人將收割的稻穗加以綑綁，以木齒耙將稻穀敲落。中央的少女則將敲落的稻穀放入竹篩搖晃。分工並各自專注投入自身工作的三個人，靜默地咀嚼收穫的喜悅，不忍有絲毫時間被浪費，持續默默努力工作著。

與人物的配置、姿勢相互呼應，背後疊起巨大的稻草堆，樹幹枝椏刻意安排了些許的傾斜，將我們的視線引導到遠方的樹林與天空。農婦前方放置的畚箕、右邊角落的茶壺、竹篩與竹籮將整個畫面凝聚、收斂起來。右後方的籬笆、遠方的稻草堆，突顯了整個大地的遼闊。農民的勞動，必須在大自然恩賜的前提下方能確保成立，因此是崇高莊嚴的。這件作品便是靜靜謳歌著如是的信仰與感念。

是否曾經看過類似的畫作呢？或許浮現在腦海中的，是法國畫家米勒的〈拾穗〉。在〈拾穗〉發表約卅年後，迎接文明開化的日本，也開始描繪類似的油畫，禮讚與自然共生的農民姿態。

明治九年前來日本，在工部美術學校肩負指導重任的義大利畫家馮塔內希，非常醉心、傾倒於米勒等人的巴比松畫派。身為馮塔內希學生的淺井忠，便恪守老師「與自然為友」的教誨，不斷提醒、期許自己，貼近於充滿詩情的米勒畫境。

這幅作品描繪的是淺井東京下谷自家附近的光景。雖然也有可能是看著相片描繪的，但依舊可以窺探出淺井的強烈意圖與意識，例如在構圖與色彩上下盡工夫，以提升更精準的完成度。

■淺井忠是出生於江戶的佐倉藩士之子，在當時依舊是農村的千葉佐倉度過少年時期。以畫家為職志，在留英歸國的國澤新九郎的畫塾—彰技堂習畫，明治九（1876）年，進入甫開校的工部美術學校就讀。包括了淺井等許多學生，都深深為馮塔內希的人品以及堅定確實的指導著迷，敬慕並尊奉為終生老師。兩年後馮塔內希因病歸國，因為排斥繼任的教師，淺井與小山正太郎休學，自組繪畫團體。

淺井忠 〈綠柳〉 1901年 京都市美術館

不久之後，因為菲諾羅沙與岡倉天心提倡日本傳統繪畫的獨特性與優異性，工部美術學校受到波及導致廢校，西洋畫甚至被諸多展覽會排擠，冷冽寒冬於是到來。為了與不利的狀況相互對抗，小山等人於明治廿二年創立了「明治美術會」。

油畫雖然起源於西方，但是不能僅只追求寫實的功力，還必須講求繪畫的主題性與表現力，因此出現了一批以日本歷史、傳說為題材，或是描繪神佛姿態等宗教畫的洋畫家。此時，淺井選擇了同時代的農民，作為關注與表現的題材。

爾後，與黑田清輝等人的新派相對，明治美術會的畫家被稱為舊派，或者是脂派，脂派之名源自於該派作品的畫面經常呈現茶色系之故。然而，淺井的作品還是被認同為不流於庸俗，清淡之中卻依然保有深度與旨趣。

明治卅一年，作為舊派代表的淺井獲聘為東京美術學校的教授，兩年後赴法，在巴黎東南方孕生巴比松派的村莊埋頭寫生，留下佈滿清新光線的風景畫。

自法國返日之後，擔任京都高等工藝學校（現在京都工藝纖維大學）的教授，一直到逝世為止，活躍於諸多領域。一方面汲取新藝術的風格導入圖案的設計，讓工藝界吹入一股清新的風潮；一方面於自家開設聖護院洋畫研究所，明治卅九年創立「關西美術院」，培育洋畫界的新世代。安井曾太郎、梅原龍三郎便是從這裡展翅飛翔的。（赤木里香子）

〈老猿〉

高村光雲（一八五二年（嘉永五）～一九三四年（昭和九））

1893年（明治26）　木雕　像高90.9公分　東京國立博物館

61

有著魁梧健壯體格的猿猴從岩石垂下腰，側扭著身體，凝視著遠處的天空。這件雕刻作品，是以一整棵的巨木挖鑿、雕刻而成的。捲曲的猴毛，炯炯發光的眼球，用力抓住岩石的猴爪，處處都是精心雕鑿的。這些卓越的寫實表現，證明了高村光雲的高超本領。

從表情、姿勢、筆直一字的嘴形、寬大的肩背來看，與其說是老猿，不如說是壯年的猿猴，或者說看起來像人。那麼，這隻猿猴究竟在做什麼呢？

仔細端詳，會發現牠左手緊握著大型禽鳥的羽毛，旁邊飛散著微小的羽毛。事實上，這是讓奮力抓到的大鷲不小心脫逃後的瞬間樣態。似乎還隱約傳盪著心臟的鼓動、粗暴的喘息。

於美國芝加哥萬國博覽會展出的〈老猿〉，在會場上正好與俄羅斯的出品作相互對望。由於俄羅斯皇室的徽紋為「雙頭鷲」，因此被視為老猿緊盯著鷲，引發意料之外的熱烈迴響，而成為趣談。

光雲在著手這件作品的初期，正好是愛女因病往生的時間點，因此意志消沉了一陣子。然而，在葬禮過後，一夕之間轉念發憤，認真投入該作品的創作，從中獲得勇氣與激勵，此時正值光雲四十一歲之際。

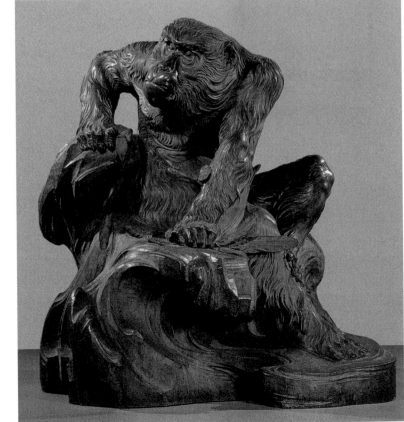

■因應一八九三（明治廿六）年美國芝加哥萬國博覽會的舉行，日本農商務省欲藉此宣傳日本的傳統美術與工藝品，所以委託光雲製作木雕作品以茲展出。這個出品作便是〈老猿〉。

材料特別精心挑選樹齡千年以上的七葉樹，是從栃木縣發光路（鹿沼市）採伐運送而來的。七葉樹原木當時的金額是三圓，但是運費、其他雜費零零總總合計，要價兩百圓以上。原本預定善用七葉樹的白皙以及泛銀光的木紋，雕刻出白猴的作品，一旦挖鑿之後，才發現是意料外的茶褐色材質，因此臨時變更為野生老猿的創作。猴子模特兒則是從淺草的猿茶屋借來的。

高村光雲一八五二（嘉永五）年誕生於江戶淺草，幼時名為中島光藏。進入佛師高村東雲門下學習，潛能深受肯定，因此被老師的姊姊收為養子。然而，明治初年力尊神道，興起廢佛毀釋的佛教排擠打擊運動。以佛像雕刻維生的佛師頓失工作，光雲僅能靠著洋傘傘柄、玩具木型的雕刻勉強糊口。此時，以日本風俗、花鳥為主題所製成的象牙雕刻—根付受到西洋人的熱烈歡迎，訂製的

高村光太郎 〈西鄉隆盛像〉 1898年 上野公園

請求單如雪片般飛來。然而光雲不為所動，依舊堅持創作木雕。一八八九（明治廿二）年，立志復興日本美術的東京美術學校校長岡倉天心邀請光雲前來任教，此時雕刻科僅傳授木雕單領域。高村將佛像雕刻所培育出的傳統技術、西洋雕刻的寫實表現加以同化，也就是嘗試進行和洋融合的工作，對於木雕的近代化貢獻良多。其代表作有宮中收購的〈矮雞置物〉、上野公園的〈西鄉隆盛像〉等。光雲的長男則是雕刻家兼詩人，名氣非常響亮的高村光太郎。（新關伸也）

高村光雲 〈矮雞置物〉 1889年 宮內廳三之丸尚藏館

〈湖畔〉

黑田清輝〔一八六六年（慶應二）～一九二四年（大正十三）〕

62

1897年（明治30）　畫布、油彩　69×84.7公分　東京國立文化財研究所

穿著和服，凝視遠方的年輕女性。背後平靜的水面擴展開來，對岸森林的遠處，有著綿延的山巒。坐在湖岸岩石上的女性，輕輕盤捲的髮髻裝飾著素樸的髮櫛（譯者註：用以梳理、固定、裝飾髮型的小梳子）與髮簪。襟口寬鬆的和服，有著令人聯想到水色白波紋的圖案。感受湖面吹來徐徐涼風的女性，偶然停止手邊秋草紋樣團扇的搧動。瀰漫著憂鬱與陰霾氣息的表情，深深留在觀賞者的心裡。

從江戶時代起，和服之姿的美人畫便是浮世繪的基本人氣款，許多的作品描繪著精心打扮外出，觀賞煙火或是享受捕螢樂趣的女性姿態。與此相對，這件作品不僅只是一幅油畫，它描繪的是廣闊自然中毫無矯飾的女性形象，這一點是截然不同的。她不僅只是近似素顏的女性，其內心的動搖反映在彷彿盪漾著漣漪的表情上，可說是一種非常近代的表現方式。

此作品的油畫畫法也是嶄新的。為了描寫陰影，明治初年的油畫會將背景加以暗化處理，塗上混合了黑顏料的色彩。但是這幅作品為了表現肌膚上的微妙陰影，混合了青綠色、紫色，閃爍著帶有濕潤感的光輝。

看的出是什麼季節嗎？滿溢的光線、森林與山巒的顏色、女性的樣態，在在透露出夏天的訊息，然而卻沒有夏天青空中的積雲。取而代之的，是令人感受到不安定的山間天候。畫面整體瀰漫著淡藍的色調，使用滑順流暢的筆觸，將日本人再熟悉也不過、以肌膚感知的濕潤大氣表現得淋漓盡致。

黑田清輝〈朝妝〉1893年（燒失）

■畫中的湖，是避暑勝地箱根的蘆之湖。明治三〇（1897）年，黑田清輝與日後結為連理的女性一同造訪此地。依據夫人的回想，於湖畔寫生的黑田對著走到身邊的她（指夫人）說⋯「坐到那邊的石頭看看⋯⋯好！明天開始就好好學習這個嘍！」。所謂學習，黑田使用的是法文 étude 這個字，是美術用語中「練習」、「習作」的意思。〈湖畔〉以炭筆畫上草圖，再直接上色，花費一個月的時間才大功告成，可以説是遠遠超越習作的正式作品。由於當時黑田家族反對兩人的婚姻大事，因此畫中也投射出女子不安、動搖的心境吧！

鹿兒島薩摩藩士家庭出生的黑田，被擔任明治政府要職的伯父收為養子，十八歲時被安排赴法學習法律。由於受到在巴黎認識的畫家山本芳翠等人先進達人的鼓勵，決定改當畫家，廿歲時進入拉斐爾·柯倫（Raphael Collin）的門下席畫，甚至還獲選進入官辦的「沙龍展」。明治廿六年歸國後，與同門的久米桂一郎共同開辦「天真道場」畫塾，不再著手過去日本畫、西洋畫被視為基本功的範本臨摹，展開石膏像、裸體模特兒素描的學習模式。

明治廿八年，黑田清輝以滯歐期間的創作〈朝妝〉參加第四屆內國勸業博覽會，因為裸體畫引發醜聞大騷動。但從結果論來看，因為這個事件強化了黑田洋畫界的存在感，以他為首的畫家群被稱為新派，獲得正式而普遍的認同。這派畫家受到印象派的啟迪與影響，多用紫色，所以被稱為紫派或外光派，明治廿九年時共組「白馬會」。

創作〈湖畔〉的翌年，黑田清輝被聘任為東京美術學校的西洋畫科教授。此時期描繪諸多習作，一再推敲、設定畫面的構想，進行了大型作品〈智·感·情〉、〈昔日物語〉的創作。（赤木里香子）

喬治·比克所繪裸體畫騷動的諷刺畫 1895年

藤島武二〔一八六七年（慶應三）～一九四三年（昭和十八）〕
〈天平的面容〉

1902年（明治35） 畫布、油彩 197.5×94公分 福岡・久留米市・石橋美術館

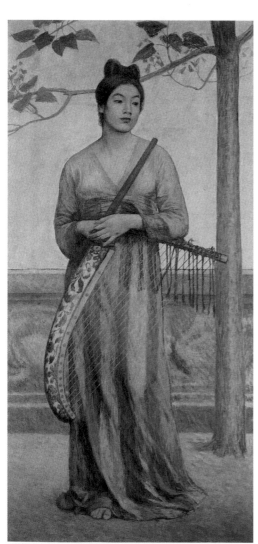

63

穿著薄衣衫，手上拿著東西的女性，在樹下佇立著。

髮髻高高的梳起，沒有衣襟的筒袖上衣（譯者註：沒有垂袖的衣服）搭配長裳裙，胸部下方繫上帶子，這種裝束是中國唐代女官的樣式，於日本天平時代從中國引入。女性的舉止打扮彷彿宮中女性一般，極度優雅。

與人物的曲線相對照，背後的樹木長得筆直、挺拔。這大概是晚春至初夏綻放淡淡紫色花朵的桐樹吧！遠處的低牆所雕刻的浮雕，是執掌天之四方的神獸、玄武與朱雀等主題，看起來有點兒模糊。背景塗上單一的金色，看不太出景深的效果。也正因為如此，會讓觀賞者的注意力完全集中於人物的部分。雖然光線的來源曖昧不明，陰影的部分也不予特別強調，但是可能因為在鮮明的輪廓線上做了勾勒的動作，因此更加突顯女性凜然的表情。

女性交疊的雙手拿著像弓箭一樣彎曲的外框，上面裝飾了異國風味的唐草紋樣，繃引著幾條弦。這是被稱為箜篌的古代豎琴，中國、朝鮮、日本都使用這種樂器。其音色或許可以想像為歸結畫面整體，帶點兒青色的亮灰色調。

此作品並不是作為天平時代風俗之說明、考證的歷史畫，而是對於久遠的過往與物語自由遙想後所描繪出來的圖像。如同題名所示，這正是緊閉雙眼所浮現的天平容貌。

藤島武二〈耕到天〉1938年　岡山、倉敷市、大原美術館

■鹿兒島出身的藤島武二，其母親的祖先是島津家專屬的繪師，是擁有天賦異稟的畫才。原本在家鄉跟隨四條派的畫家學習；前往東京之後，進入川端玉章的門下，其繪製的日本畫也曾經在展覽中獲獎；爾後轉向洋畫領域，師事山本芳翠。

不久，與同鄉的黑田清輝相互交流，參加明治廿九（1896）年第一屆白馬會展覽。並在黑田強力的推薦下成為東京美術學校的副教授，在同校指導學生。

在這個作品著手的前年，藤島率領學生前往京都、奈良進行修學旅行。此時正值正倉院展開寶物調查之際，藤島因千載難逢的因緣際會得以實際看到筅筷，引發創作的動機。

正倉院的〈鳥毛立女屏風〉（詳見[9]）、上品蓮台寺本〈繪因果經〉當中，都有手持筅筷女性像的描繪，可以確定的是，這些作品帶給藤島不少的提示與靈感。然而，這幅油畫中瘦長臉型的女性，與英國拉斐爾前派所描繪的女性形象非常近似，因此有人認為，是受到十九世紀末流行於西歐之象徵主義的深刻影響。（請參照《西洋美術101》[48]　米雷〈奧菲莉亞〉）

藤島於明治卅五年第七屆白馬會展覽上展示了這件作品，詩人蒲原有明特別寫詩加以讚嘆，並刊登於與謝野鐵幹・晶子所發行的雜誌─《明

星》當中。當時，藤島擔任《明星》雜誌以及晶子的詩集《拂亂的髮絲》之封面設計，汲取、應用當時大為流行的新藝術圖案，蔚為風潮。讀者不僅閱讀到熱情奔放的詩歌，同時也因為藤島纖細、流暢、華麗的繪畫世界而深受魅惑。

明治卅八年，藤島以文部省留學生（譯者註：即教育部公費生）的資格渡歐，在油畫的正宗發源地充分地學習。白馬會解散後，以明治四〇年創辦的文部省美術展覽會（文展）為舞台，一直到昭和初期，都是活躍於第一線的畫家，並且留下如〈耕到

天〉一般、裝飾性較強的作品。

（赤木里香子）

藤島武二「與謝野晶子的表紙繪」
1901年　鎌倉文學館

64

青木繁（一八八二年（明治十五）～一九一一年（明治四十四））

〈漁獲〉

1904年（明治37）　畫布、油彩　70.2×182公分　福岡・久留米市・石橋美術館

全身曬成赤銅色的裸男們行走於海濱。瘦長的身軀扛著細長的魚叉，合力抬起巨大的鯊魚。應該是歷經激烈格鬥後所擒得的漁獲吧！雖然意氣風發，卻難掩筋疲力盡之態，裸男們踩在白色的浪花中，自右往左移動，水平線與金色的光輝突顯了天際。這是描繪神話誕生之際，自然與人類最原初的關係的繪畫主題。

畫面到處殘留塗抹的痕跡，草稿留下的縱橫線條依然可見。人物的輪廓線一再重複且粗獷地勾勒，不拘泥於細節，展現動態的強勁力道，甚至可以感受到畫家的呼吸。

明治卅七年夏天，甫從東京美術學校畢業的青木繁，與畫學生兼戀人的福田多禰、日後成為畫家的同鄉友人坂本繁二郎等人展開寫生旅行，於千葉縣房總半島的布良海岸停留了一段時日。有一天，坂本在稍遠的海濱親眼目擊到少見的捕魚大豐收。當晚聽說這幕光景的青木，眼中閃爍著異樣的光芒，隔天早上便一氣呵成地將心中浮現的影像，直覺快速地揮灑在畫布上。

老少摻雜的群眾中，有一位白臉的人物凝視著畫面外的我們。據說是展覽會出品後再添加上去的，而且是福田多禰的面容。當我們的目光交會到白臉人物時，我們也將被深深捲入作品與畫家間親密而濃烈的關係。

■福岡縣久留米出生的青木繁，於東京美術學校西洋畫科就學時，師事黑田清輝。勤跑上野的博物館與圖書館，彷彿飢渴般地大量閱讀東西方的古典文學，以孕育自身的想像力。明治卅五（1902）年，在黑田主導的白馬會展覽見到藤島武二的〈天平的面容〉，大受刺激與啟發，翌年於白馬會展覽展出〈黃泉比良坂〉等，以古代世界、神話為創作動機的作品群，獲得獎項的肯定與嶄露頭角的機會。

次年，〈漁獲〉出品第九屆白馬會展覽會，受到以詩人蒲原有明為首的文學者之強力認同與歡呼，時值廿二歲的青木一躍成為火紅的人氣王。此時的文學界與美術界，熾烈讚揚自我的覺醒，瀰漫著明治浪漫主義的風潮。〈漁獲〉可以說是這股風潮中，立於頂點的最高傑作。但是，發表當時受到作品未完成的強力批判，並非普遍性地獲致好評。

〈漁獲〉發表翌年，青木與福田的兒子—幸彥誕生，生活陷於極度窮困的境地。好不容易出現想要買畫的人，青木卻因為價格無法妥協而拒賣，這種桀傲不遜的態度，導致他陷入孤立無援的狀態。作品不如自己預期的高度評價，只能乾著急，聽說最後心理狀況也出了問題。之後力圖崛起，於明治四〇年東京府內國勸業博覽會發表了〈海神的顏色 深海之宮〉，僅獲得三等獎。絕望到谷底的青木因父親逝世之故返回九州，從此與妻子福田、骨肉至親斷絕情分，自我放逐，最後因肺結核而辭世。

好長一段時間被忽略、忘卻的天才畫家，一直到昭和二〇年代成為大家所津津樂道的傳奇人物，時至今日，依舊受到強烈矚目。（赤木里香子）

青木繁 〈海神的顏色深海之宮〉 1907年
石橋美術館（上圖）
青木繁 〈黃泉比良坂〉
1903年 東京藝術大學
大學美術館（中圖）
青木繁 〈自畫像〉
1904年 東京藝術大學
大學美術館（下圖）

戰並實現了自然的描繪方式。

的落葉位置以及配色的技巧呈現廣闊的空間，精采地挑

地面的線條與陰影。完全不描繪任何的線索，透過飄散

在展覽會出品、展示的期間，畫家除卻了原來標示

覺地上下、左右地移動。我們一方面讚嘆樹木巧妙的配

置、樹葉一片片逼真的描寫，同時也會為畫面整體所醞

釀出來的靜寂深深打動。

當我們緩緩地瀏覽一面一面的屏風，視線將會不自

被引導、滯留於此。

的樹木之間，兩隻小鳥於地面嬉戲著，我們的視線將會

相同的位置上，則有一棵催黃了葉的小栃木。兩株矮小

椏。右隻屏風的左側有一棵濃綠的年輕杉木，左隻屏風

是右隻屏風中央一帶，小鳥駐留的櫟樹伸出細瘦的枝

有著凹凸不平樹幹的是櫟樹，纖瘦伸展的是欅木。僅僅

方式，所以比較高處的枝椏並不會進入視線範圍。僅僅

採用比人的眼睛稍微高的視點，也就是稍微俯瞰的構圖

空間裡，所有的聲音似乎都被吸捲了進去。

樹幹、落葉漸漸消失。在這個摸不著邊際的廣闊、深邃

迷失在這個瀰漫著薄霧的森林裡。隨著步伐越走越遠，

神，不自覺地側耳傾聽。彷彿一不留神，就會

站在這個巨大的屏風前，想必人們將會屏氣凝

65

65

明治時代

菱田春草〔一八七四年（明治七）～一九一一年（明治四十四）〕
〈落葉〉

1909年（明治42）　屏風（六曲一雙）　絹本著色　各157×362公分　東京・永青文庫、熊本縣立美術館（寄託）

■長野縣飯田出生的菱田春草，前往東京後先於狩野派門下學習，明治廿三（1830）年進入東京美術學校就讀。在校長岡倉天心的指導下，與學長橫山大觀努力鑽研，畢業後成為母校的講師。

明治卅一年天心因為醜聞事件離職，春草也決心與師同進退，毅然決然地辭職，加入天心創設的「日本美術院」。這個名稱事實上包含了等同於大學研究教育機關的意涵。

當時春草等人受到西洋畫的刺激，嘗試導入新的手法。在日本、東方的繪畫世界裡，通常會以輪廓線勾勒出對象物的形狀，然而他們卻試圖以「沒線描法」──即以墨色、顏料等色面徹底地描繪對象物，僅藉由色彩來表現光線與空氣的穿透性與流動感。這種新的畫法被世間譏稱為「朦朧體」，慘遭強烈批判。

所謂朦朧，意指模糊、迷濛、不清晰的狀態，春草的〈菊慈童〉可說是典型朦朧體的範例。經營不善的日本美術院爾後搬遷到茨城縣五浦，大觀、春草、下村觀

菱田春草　〈菊慈童〉
1900年　飯田市美術博
物館

山、木村武山等四人同時跟進，在瀕臨太平洋的研究所裡，埋首、專注於創作。

明治四〇年文部省省美術展覽會開辦，春草總算在這個官辦展覽的機制中獲致好評。克服了二十多歲時失明的危機，以當時居住的東京代代木、武藏野的風景樣貌為題材，繪製了〈落葉〉並參加第三屆文展，榮獲最高榮譽。此作成功之處，在於融合日本傳統繪畫中的線與色之技法，以及西洋繪畫中的景深與空間感的表現，揭示了兼具裝飾性的近代日本畫之可能性。〈落葉〉展現了前所未有的明快、清新風格，擄獲了眾人的眼光與肯定。然而，前景看漲的春草卻在短暫的兩年後，以三十七歲的年輕之姿遠離人世，留給眾人無限的惋惜與惆悵。（赤木里香子）

荻原守衛〔一八七九年（明治十二）～一九一〇年（明治四十三）〕

〈女〉

1910年（明治43）　青銅　像高98.5公分　東京國立近代美術館

66

上半身採取的姿勢為雙手交疊於背後，胸向後仰，斜側著臉仰望天空。下半身擺弄的姿勢為膝蓋以下緊貼固定於地面，右膝稍微向前突出，看似膝行貼近前方。往上與往前的兩股方向有機結合的重點在於極度扭曲的腰部。有如螺旋狀運動回轉姿勢的一瞬間，各部位連結的完美無縫，孕生出精采絕倫的緊張感。如果實際嘗試擺弄這個姿態便能體會，這個姿勢是非常嚴酷艱難的，連職業的人體模特兒，大概也無法持續超過五分鐘。

另外，這座女性青銅像也表現了嘴部半開闔的忘我表情，以及眼神凝視的彼端—對於遙遠未來的憧憬。或許可以解讀為面對嶄新近代的到來，渴望從舊有因襲、桎梏中解放，具有象徵意涵的的女性之姿。然而，還有一件更重要的事情。那就是這個作品內部所蘊含的，點點滴滴充沛、飽滿的生命力。帶給我們這種直覺感受的，是雕刻所特有的塊量表現，而這種直覺的感知能力，則來自於我們的觸覺。以我們的眼睛、視覺去捕捉人事物或景象，其實是一種間接的感知。讓我們覺察、反思這件事情的，正是法國雕刻家羅丹。而首先理解此藝術觀的日本人，便是荻原守衛。

■這件青銅雕像作品〈女〉，是荻原生涯的最後一件創作，在他逝世半年後，參加第四屆文部省美術展覽會，獲致三等獎。模特兒為岡田翠，作者以自身思慕相馬良（黑光）的思緒、情感為發想，創作了這件作品。這件作品在暗示，企圖掙脱明治封建束縛，自由獨立翱翔的年輕女性。在這件作品當中，我們見到精確的人體構造上的塑模、雕刻之美，同時在日本近代雕刻的起跑階段，讓人感受到相對應的豐沛生命力。在雕刻的範疇裡，這是第一件被指定為重要文化財的作品。

荻原守衛生於長野縣南安曇郡東穗高村（現在的安曇野市）的農家，與同鄉出身，並於東京新宿創立麵包

荻原守衛 〈文覺〉 1908年　東京國立近代美術館

坊—「中村屋」的相馬愛藏以及其妻相馬良（黑光）為摯友。荻原原本在小山正太郎的不同舍學習繪畫，因為對東京美術界失望而赴美，後來再前往法國，受到羅丹〈沉思者〉（詳見《西洋美術101》58）深刻啟迪，立志成為雕刻家。進入茱麗亞學院後，短期間便綻放出雕刻才能的燦爛花朵。

一九〇八（明治四十一）年歸國，以碌山為號，於「中村屋」附近興建工作室。一方面大力介紹羅丹、西洋美術，讓世人理解其真諦與價值，同時

投入不拘泥於細部，飽含生命感的作品製作，以〈文覺〉入選第二屆文展並獲獎。

當時的「中村屋」是年輕藝術家聚集、有如沙龍般的場所。荻原頻繁進出相馬家，對於深受丈夫不貞之苦的黑光有著特殊的憐惜與情感，所以將自己的思緒轉化為青銅像〈女〉的創作原動力。然而，歸國後兩年便罹患肺結核，年僅三十一歲便猝死。其遺作因為有志之士的奔走、蒐集得以保全，並於荻原故鄉穗高興建「碌山美術館」，予以展示。

荻原與高村光太郎是最先把羅丹介紹到日本的雕刻家。他們信仰羅丹的雕刻思想，對於當時僅追求表面寫實，喪失內在生命力的文展雕刻多所批判。同時也深刻影響了戶張弧雁、中村悌二郎等年輕雕刻家。除了創作之外，荻原亦有代表性的著作—《雕刻真髓》，雖然他英年早逝，但這些都是遺留給後人最好的禮物。（新關伸也）

萬鐵五郎〔一八八五年（明治十八）～一九二七年（昭和二）〕

〈裸體美人〉

1912年（明治45）　畫布、油彩　162×97公分　東京國立近代美術館

67

腰際捲上紅布的半裸女性橫臥在草原上，俯視畫面外的觀賞者。深綠、黃綠的草原與腰布的紅、裸肌的膚色形成強烈的組合。眼鼻的輪廓線粗而黑，連鼻孔與腋毛都塗成黑色，令人錯愕震驚。

茂盛的植物、彎曲成く字形的肘、膝、腕充滿幽默感，足部則保有現實的強勁力道。另一方面，草原遠方的樹木則大膽地加以單純描繪。

充滿生氣的鮮活筆觸與起伏讓人聯想到梵谷；色彩的對比、人體的平面處理、鮮明的輪廓線使人想起馬諦斯；捲腰布的裸婦之姿則叫人聯想到高更的大溪地女性。其實萬鐵五郎自身也在日後明白表述，受到上述畫家的影響。

這個作品是萬鐵五郎就讀於東京美術學校的畢業製作。依循所學的學院派式製作方法，重複進行模特兒寫生與習作，一再推敲、安排構圖，並讓當時新婚的妻子擔任模特兒，躺在畫室窗戶外側斜立的木板套窗上，擺出姿勢以便做畫。從近距離的寫生描寫，到後來動心、傾向於遠離對象來描繪，於是萬鐵五郎開始將造形加以變形，強調色彩，並將場景、背景置換成看似故鄉岩手的草原與山峰。裸婦頭上謎樣般的粉紅雲朵，重複出現於這個時期的自畫像，據說是不安定的精神象徵。

這個作品的成績名列十九名學生中的第十六名。萬鐵五郎最後還是拒絕參加畢業典禮。其實，從他刻意提出讓周遭眾人錯愕、驚嚇的作品這件事情來看，或許對他而言，已經圓滿達成他所追求的畢業意義與行動。

■這件作品對於廿世紀的日本美術而言，可謂初試啼聲的前衛之作。過去以來乃是以穩健、寫實描寫的裸像婦為主流，這個作品出現之後，產生前所未有的突破與大躍進，從此開始致力追求畫家的個性表現。

這個作品繪製的是年秋天，萬鐵五郎與岸田劉生、齊藤與里等人共組木炭會。成員中的高村光太郎早已於明治四十三（1910）年發表了「綠色的太陽」美術評論，主張只要想描繪綠色的太陽，就盡情揮灑，不需多慮。並於同年創刊的《白樺》雜誌中，對於自我的解放大力讚嘆、謳歌，陸續將歐洲的近代藝術透過文字與圖像大力介紹。深受影響的年輕畫家集團，於是成立了

木炭會因為批判陷入僵直化危機的文

以法文木炭（fusain）為名的團體。

在當時的日本，要親眼目睹同時代的西洋美術簡直就是癡人說夢，所以必須仰賴刊載了小圖片的雜誌與書籍的海外輸入。

特別是一九一一年倫敦刊行的 Eina 著《後印象派（Post Impressionsts》，對於當時的畫家而言，幾乎就是武林祕笈或是攻略手冊。萬鐵五郎以其銳利的洞察力，看穿後印象派、野獸派的本質，嘗試從自身的內面性當中抽取本質元素，藉由這個作品加以實驗，並促成開花結果。

部省美術展覽會，因此被報導為年輕世代標榜反抗的社會性事件，的確吸引不少觀眾前來看展。然而由於會員間的對立，不久便面臨解散。

之後，萬鐵五郎受到立體派的強烈吸引，著手節制色彩的幾何學畫面構成，〈倚立者〉受到熱烈的

關注。此外，他對南畫、日本畫也抱持興趣，不斷摸索日本新油畫的技法與表現，四十一歲因病辭世。

萬鐵五郎病歿後，其畫論被編輯出版，當中有一段話語—「不需要模仿自然。表現出自己內在的自然即可」，足以透徹表達他奉行的信念與價值。（赤木里香子）

萬鐵五郎 〈倚立者〉 1917年 東京國立近代美術館

高村光太郎〔一八八三年（明治十六）～一九五六年（昭和卅一）〕

〈手〉

68

1918年（大正7）　青銅　像高39.2公分　東京國立近代美術館

這件手部雕刻作品，規模比實際物體大了一倍以上，仔細端詳，手指的動作樣態相當複雜。食指與中指筆直地往上伸展。大拇指似乎在推壓般，使勁兒地彎曲向外。與其相對的，小指頭非常放鬆地呈現自然的彎曲，無名指受到連帶影響，也微微曲折。手背浮現鮮明的血管、筋脈。五根手指都有各自不同的動態與變化，遊走於緊張、弛緩之間，達成微妙的平衡感與統一性，構築出完美的造形。

「手」是非常適合用來表現人類多樣情感，引發創作動機的主題。它複雜的動作樣態如同手語一般，存在著各式各樣表現的可能性。這個作品雖然是以青銅打造的，卻能讓人感受到彷彿血液循環流動般的人類生命感，以及作者內部的精神性。

這個作品的創作發想來自於佛教的施無畏印，手心朝前，傳達的是無須畏懼，請安然放心的意思，據說高村光太郎是以自己的手作為觀察、模擬對象而創作的。這件作品擷取了手印這個東洋的佛教元素，並融合了西洋的寫實與生命力表現，可以說是非常獨特的雕刻作品。

150

■ 高村光太郎是高村光雲（詳見 **61**）的長男，出生於東京下谷。自幼便受到父親木雕技藝的訓練、培育，一九〇二（明治卅五）年自東京美術學校雕刻科畢業，專攻木雕。不久，見到雜誌上介紹的羅丹〈沉思者〉（請參照《西洋美術101》**58**），受到巨大的衝擊，毅然決然立志一切從頭學起，再次進入東京美術學校的洋畫科就讀。爾後，接受西洋美術史授課教師岩村透的建議，於一九〇六（明治卅九）年前往紐約，在夜校學習一年多的素描與雕刻。之後，再赴英國倫敦學習雕刻，頻繁出入大學圖書館與大英博物館，積極學習西洋文化。期間造訪留學巴黎、專攻學習西洋文化的荻原守衛，高村光太郎得以一償夙願，直接接觸羅丹的作品，沉醉傾倒於生命爆發力的存在感與官能性。

一九〇九（明治四十二）年歸國後，高村光太郎糾葛、掙扎於西洋近代雕刻與日本傳統雕刻之間，過著與

創作漸行漸遠的頹廢生活。一直到一九一四（大正三）年與長沼智惠子結婚，高村光太郎在精神上獲得支持與安定的力量，終於重拾創作的意圖與欲念。這件〈手〉的作品，是高村光太郎三十五歲時製作的，從傳統的佛像手印中汲取創作所象徵的原點與動機，並刀圖追求羅丹所象徵的西洋雕刻之精神。高村光太郎遺留的經典代表作，還有青銅鑄造的〈腕〉、木雕的〈鯰〉等。

高村光太郎最大的功績，包括《羅丹的話語》等翻譯出版、作品介紹，還有美術評論活動的投入。最著名的其中一篇文章，是刊載於文藝雜誌《昴》的美術評論──「綠色的太陽」。在這篇經典論述中，他強力主張，藝術家應該從過去「再現自然」的寫實主義繪畫中跳脫，改而重視藝術家自身個性表現的絕對性價值，對於爾後的日本藝術家而言，是極具劃時代與前衛意義的評論。

（新關伸也）

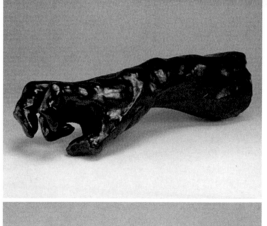

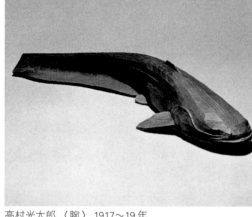

高村光太郎 〈腕〉 1917～19年
岡山、倉敷市、大原美術館（上圖）
高村光太郎 〈鯰〉 1926年
東京國立近代美術館（下圖）

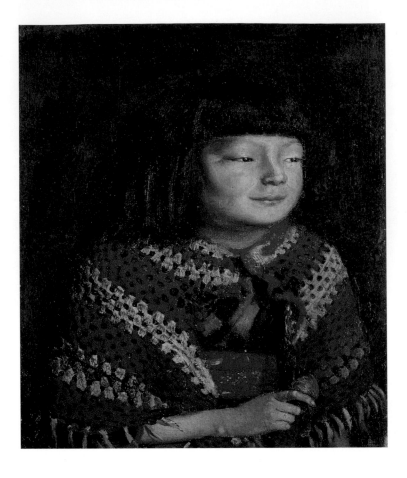

岸田劉生〔一八九一年（明治廿四）～一九二九年（昭和四）〕

〈麗子微笑（手持青果）〉

1921年（大正10）　畫布、油彩　44.2×36.4公分　東京國立博物館

69

漂浮在暗沉的背景上，留著河童頭小女孩的上半身肖像畫。奇妙的寬臉，異樣的細長眼睛，有如古代佛像不可思議的微笑，令人留下深刻的印象。或許有人會產生陰森森、毛骨悚然的恐懼感。黝黑的眼珠散發著生命的光芒，似乎擁有靈性的力量。

與頭部相比，顯得過於細瘦的小女孩右手裡，拿著類似柑橘類的小圓果實。帶有光澤的的綠色果皮，與披肩的紅、腰帶的朱相互輝映，產生裝飾性的效果。細緻精密描繪的手織披風，無論是單個的編目，還是成串的排列紋樣，都令人感覺到手感與重量。並非全面性地詳盡描繪，留下一些筆觸，並且意圖性地施以部分的變形。在這裡，畫家所追求的，並非正確描寫形狀這個意義層面下的寫實。

大正七年夏天到昭和四年六月，岸田劉生以油彩、水彩、炭鉛筆等大量描繪長女麗子的肖像畫，光是油彩畫就有廿件以上。以畫筆捕捉愛女之姿的岸田，不拘泥於外表的形態，以自己獨特的繪畫語言，表現「內在之美」與「無形之美」，大大改變自己的畫風。這件作品正好處於改變的過渡階段，在寫實與裝飾兩個面向上，創造出絕妙的平衡感。

■岸田劉生是近代日本記者界的開拓者—岸田吟香的兒子，出生於東京銀座，於黑田清輝主導的白馬會葵橋洋畫研究所習畫。不久，透過雜誌《白樺》接觸到西洋美術的新潮流，明治四十五《1912》年，加入萬鐵五郎、高村光太郎等人的木炭會，發表了深受梵谷、塞尚影響的作品。

不久之後，岸田劉生認為如果要重視屬於自己所獨有的、對於自然的看法，必須嘗試順應對象物體細密描寫的欲求，因此將這種觀點與做法導入妻子、友人的寫實肖像畫或是靜物畫當中。麗子誕生之際，與朋友組成「草土社」的團體，由於當時居住於代代木，所以執拗地埋首於週邊赤土、草的觀察與描繪，以北方文藝復興精密寫實的描寫為目標。從代表性畫家—丟勒〈請參照《西洋美術101》15〉所習得之逼真性，便應用於麗子肖像畫系列中最早的作品〈麗子五歲之像〉。

然而，大正五年被診斷罹患肺結核，必須轉地治療的岸田劉生，不再將眼中所見之物再現式地加以描寫，反而試圖追究事物自體存在的神祕性，在過早來臨的晚年，研究浮世繪初期的肉筆畫、中國的宋元畫，並嘗試具有自我獨特性的表現。

這個作品的左隅有著「大正十年十月十五日」的日期。這個時間點正好是居住於神奈川縣鵠沼海岸，逐步恢復健康狀態的劉生，其生涯中最充實的創作活動時期。圖中的披肩是麗子的玩伴，同時也是經常擔任劉生模特兒入畫的村莊小女孩—松的衣物，後來與麗子的天鵝絨流行衣物交換所得來的，是畫室的寶物。由於長年使用，導致毛線有些疏落或褪色，但是對於岸田劉生而言，還是極度具有魅力的。（赤木里香子）

岸田劉生 〈麗子肖像（麗子五歲之像）〉
1918年 東京國立近代美術館（右圖）

岸田劉生 〈道路、土推與塀（切通之寫生〉
1915年 東京國立近代美術館（左圖）

李奧納多・藤田嗣治〔一八八六年（明治十九）～一九六八年（昭和四十三）〕

〈五位裸女〉

1923年（大正12）　畫布、油彩　169×200公分　東京國立近代美術館

70 **14**

五位裸女排成一橫列。由於五個人、影完全沒有交會、重疊之處，因此產生平面性的視覺觀感。五位裸女交互穿插高低位置，自然地整合為W字形，衍生出律動感與統一感。

而且，每一位裸女的的臉部與身體的角度、髮型、手腳的姿勢各異其趣，不會產生無趣、單調的感覺。背景是有著厚重顏色與紋樣的繡帷，中央配置了一張床。床褥深處的黑色空間讓畫面收斂、緊湊化，同時烘托裸女肌膚的白皙。床上坐著的貓、右下角的幼犬都經過精心推估、安排，緩和了畫面的緊張感。如果我們湊近畫面，凝視裸婦的眼睛，會發現以極細筆尖的面相筆（譯者註：日本畫的一種繪筆，用於勾勒眉毛、鼻子等細線）勾勒出纖細的描線，同時還有被稱為「乳白色畫肌」的費心處理，也就是可以細細咀嚼在底色特別下工夫的半透明肌理。

藤田嗣治的裸體畫保有提香到馬奈之西洋繪畫裸女像的脈絡，同時也加入鈴木春信、喜多川歌麿等人所代表的浮世繪美人畫的傳統。不過，這件作品恐怕會讓我們更直覺地聯想到波蒂切利的《維納斯的誕生》（請參照《西洋美術101》14）。特別是中央的裸女，其姿勢與軀體的表現，與上述的維納斯像極為類似。波蒂切利的作品當中，也以線描為主體，平面化的處理為其特色。西方人能接納藤田的裸女像，或許正因為原本西方就具有如是的根源與土壤。

■藤田嗣治與巴黎的不解之緣，或許可以追溯到十四歲時創作的水彩畫，被遴選為日本中學生的代表作，並進軍一九〇〇年巴黎世界萬國博覽會展出。由於在日本畫壇始終未能嶄露頭角，廿六歲的藤田懷著野心抱負前往法國，是值一九一三（大正二）年。不久因為時逢第一次世界大戰，因此好運接踵而至。一九二〇年代之後，但進入一九二一年，藤田嗣治首次於備受畫壇矚目的重要舞台—秋季沙龍展，發表了裸女像，其流暢細膩的極細線描法、細緻的乳白色畫肌深獲好評，被讚譽為「油彩畫的奇蹟」。

據說當時造訪會場的畢卡索，為了探究其技法的祕密，還特地前來關注這件作品。此後，乳白色的裸女成為藤田嗣治的代名詞，河童頭、粗框圓形眼鏡、留著一撮小鬍子的外型，再加上愛貓成癖、熱愛化裝表演的藤田嗣治，一躍而成「巴黎的寵兒」。在巔峰期後所發表的作品便是這幅〈五位裸女〉。對藤田嗣治而言，這是他首次發表的裸女群像，同時也成為他的代表作之一。

在巔峰期創作的〈畫室中的自畫像〉中，我們可以窺見藤田當時的創作狀況，以及充滿自信的表情。在這水漲船高的局勢中，面對一九二三年秋季沙龍展，藤田嗣治充分準備

藤田嗣治 〈畫室自畫像〉 1926年 法國里爾美術館

當時的巴黎也有其他國家的畫家，像是夏卡爾、史丁等人，被稱為巴黎派。在這個團體中，藤田嗣治與莫迪利亞尼並駕齊驅，享有絕佳的人氣與地位。藤田嗣治後來於第二次世界大戰的混亂局勢中回到日本，協助軍方進行《阿圖島玉碎》等巨幅戰爭畫。然而，此事卻在戰後引發眾人的非難，藤田嗣治再度離開日本，一九五五年歸化法國，五九年改信天主教，最後拋卻藤田嗣治之名，與祖國訣別。

（泉谷淑夫）

竹內栖鳳〈斑貓〉

〔一八六四年（元治元）～一九四二年（昭和十七）〕

71

1924年（大正13） 絹本著色 81.9×101.6公分 東京・山種美術館

畫面上所描繪的，就僅只是一隻貓。蜷曲著背，舔著毛，眼睛往上飄，注視著畫面外的我們。似乎下一個瞬間將採取行動。包括身軀的柔軟度，層層疊疊細線所描繪出來的柔細貓毛，簡直跟實際見到的貓咪沒有差別，以假亂真。金色發光的眼底搭配綠色的眼珠，貓咪嚴峻的視線叫人不敢輕舉妄動。眼珠深處縱長纖細的一抹深藍，似乎潛藏著強韌的生命感。

貓眼之所以如此細長，是因為正處於光線強烈的時間點。周圍的空間沒有絲毫多餘、累贅的東西，僅只留下餘白，颯然塗上的黃土色與金泥，讓人感受到平靜溫暖的陽光。而讓整個畫面產生聚斂、緊密效果的，是擷取了絕妙位置的落款，也就是畫家的署名與用印。

這件作品不單只是技巧性相當特出，整幅畫作飄蕩著一股難以言喻的氣度與風格。擔綱扮演模特兒的貓咪，似乎也意識到自己特別的存在。

前往沼津度假時，在散步途中，畫家發現青果舖前的這隻貓，頓時嘟嚷著「哈哈！徽宗皇帝的貓在這兒呢！」。彷彿擅長花鳥畫的風流天子──中國北宋徽宗筆下的貓，出現在畫家眼前。畫家後來便無理央求店家，將貓咪帶回京都的畫室，日以繼夜地陪伴、玩耍、觀察，勞心費神地重複寫生，再進行正式作品的創作。完成後沒多久，貓咪便消失無蹤，徒留這件作品。

■當橫山大觀與菱田春草在東京掀起新畫風的同時，竹內栖鳳也在京都獨自展開日本畫的革新運動。

竹內栖鳳出生於京都，家裡經營餐館，最先師事幸野楳嶺，學習以圓山應舉為宗師之圓山四條派的寫生風格，並研究狩野派、雪舟、與謝蕪村等作品，學習寫意表現。當時的畫號為「棲鳳」。明治十七（1884）年，京都府畫學校北宗畫科在學中，便榮獲第二屆繪畫共進會的獎狀，以新進作家之姿獲致認同。明治十九年，受到造訪京都之菲諾羅沙演講之刺激，參加當年創立的京都私立青年繪畫研究會，作為新世代重視實物寫生的畫家，展現了驚人的活躍能量。

明治卅三（1900）年巴黎萬國博覽會之際渡歐，深受柯羅、泰納的作品感

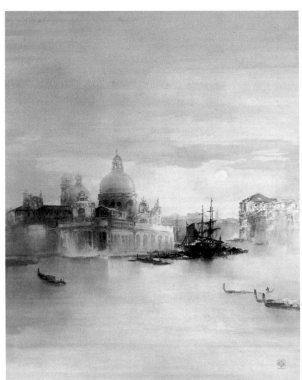

竹內栖鳳　〈威尼斯之月〉　1904年　大阪、高島屋史料館

動歸國。改號為「栖鳳」，接連發表展現寫實表現與空氣遠近法等純熟效果的作品。〈威尼斯之月〉便是當時他所擅長的西洋風景，乃是為友禪染的大鵝絨所描繪的水墨畫底稿。

融合東西方繪畫的折衷樣式，曾經有一段時間被稱為鵺派，也就是集結了各種動物的部分元素，像是怪物一般曖昧繪畫的輕蔑用語。針對如此

的批判，栖鳳則是強調，當時的西洋繪畫與日本的水墨畫存在著類似的旨趣，雖然畫法各異，但在寫意的表現上，卻是東西互通共容的。

不落入形式的真寫實，萃取本質的寫意表現。這個作品便是追求如是的理想，確切地表現出貓的性情。這個作品力求精心的細緻描寫後，進而將陰影潛藏化，如同書法一般一氣呵

成地收尾，確立了輕妙灑脫的畫風。

栖鳳長年奉獻於教學傳承，在私設的畫塾—竹杖會以及京都市立繪畫專門學校指導後進。在這裡所培育出的逸才，更進而催生、確立了近現代日本畫的脈絡與流變。（赤木里香子）

157

可謂京都名物的舞妓之姿，從衣飾、化妝到座立的一舉一動，都謹慎認真地處理。背景部分的日本庭園，也可說是人工之美的極致表現。

這幅作品是以南禪寺天授庵的庭園作為背景，描繪坐在岩石上的舞妓。雖然是充滿京都情調、平凡通俗的創作動機與主題，但是畫家卻不斷在探尋形塑繪畫世界的方法，同時也展現了某種程度上的極限。

舞妓之姿幾乎看不到陰影，在平面化處理且塗白的面容與雙手上，畫家以獨特纖細的輪廓線加以勾勒。和服的皺折、衣布重疊的部分，都以流動的線條加以表現，省略了身軀渾圓的立體感，僅在白底的衣料上突顯紅、藍、綠的圖案紋樣。和服的色彩與庭園的假山、池中的睡蓮、草皮的點描相互共鳴迴響。但是，卻幾乎沒有立體感與遠近感的存在。岩石、樹木全部各自樣式化，彷彿和服上規律性重複的紋樣。一切都像色彩鮮明艷麗的和服織物，富含裝飾性。

然而，絕不單純僅只是圖案的重複表現。舞妓與庭園做了清晰的對比，散落鑲綴的色彩與造形其實經過估量計算，以取得畫面的和諧均衡。前景的人物與以放大處理，以畫面上端作為遠景的空間加以構圖，可見於義大利文藝復興初期的壁畫。我們可以很明確地指出，畫家以一張完整作品的整體性來考量畫面構成，是深受西洋畫影響的結果。

另一方面，這張作品同時也讓我們重新檢視、察覺，在悠久歷史中所確立的日本傳統，其色彩與造形又是如何被安排、營造的。易言之，作為一種新鮮的表現方式，我們再次發現了傳統的價值，以及畫家所開創的嶄新藝術語彙。

72

大正時代

土田麦僊〔一八八七年（明治二〇）～一九三六年（昭和十一）〕
〈舞妓林泉〉

1924年（大正13）　絹本著色　219×103公分　東京國立近代美術館

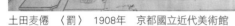

土田麦僊　〈罰〉　1908年　京都國立近代美術館

■新潟縣佐渡農家出生的土田麦僊，於明治卅六（1903）年，也就是十六歲時進入京都寺廟，展開僧侶修行之路。然而，因為志在畫業而離開佛門，先後於鈴木松年、竹內栖鳳門下習畫，並進入京都市立繪畫專門學校鑽研、學習。首次出品文部省美術展覽會的作品—〈罰〉，有著承襲自栖鳳的清新、寫實特質，獲致絕佳的評價"

在學中，由於對於西洋美術也有高度的興趣，與同好開辦團體展，結交犀利尖銳的美學者為友。其胞弟土田杏村，爾後也成為著名的折學者。

掌握最新的西洋美術與美學趨勢，橫跨後印象派與日本古畫，廣泛學習、創作的麦僊，於大正七（1918）年與結交多年的好友—村上華岳、小野竹喬、榊原紫峰，共同創立「國畫創作協會」。至昭和三（1928）年解散為止，為京都一帶的個性派年輕畫家提供了挑戰與實驗的舞台。作為前線指標性的存在，麦僊在當時極為活躍。

在「國畫創作協會」第一屆展覽會，他結合了雷諾瓦的影響與桃山時代障壁畫的裝飾性，發表了作品〈湯女〉。大正一〇～一二年，與同好一齊渡歐，一方面理解同時代的畫家究竟以何為標的，一方面透過西洋藝術的學習，探尋日本畫新的可能性。

歸國後，於翌年的大正十三年出品第四屆展覽，參展的作品便是此幅〈舞妓林泉〉。面對融合西洋繪畫形式與日本裝飾性的如是課題，〈舞妓林泉〉無疑實現了和諧共容的目標，精采地呈現出具有完整度的新形態。

（赤木里香子）

土田麦僊　〈浴女〉（部分）　1918年　東京國立近代美術館

速水御舟〔一八九四年（明治廿七）～一九三五年（昭和一〇）〕

〈炎舞〉

1925年（大正14）　絹本著色　120.4×53.7公分　東京・山種美術館

73

深不見底的幽黯中，鮮豔的火焰搖曳晃動，如漩渦一般往上燃昇。在妖魅的火光中，各種顏色的飛蛾撲向烈焰，繞著火柱呈螺旋狀地盤旋飛舞。位於上端的飛蛾，彷彿被烈焰先端吹動，一邊被上昇的氣流吹彈，一邊則被上昇的氣流吹彈，一邊則被染成火紅色。只要一觸及火焰便會灼傷，但飛蛾卻是無法抗拒命運地撲向火光，這是一個象徵性的幻想世界。

幽黯與烈焰的對比，更平添了作品的神祕性。在非常細緻的絹底上，以帶朱的墨色表現深不可知的幽黯，連畫家也坦承，「這是無法再度呈現的顏色」，是苦心竭慮所創造的結晶。朱紅火焰的週邊施以金泥，藉以突顯激烈燃昇的煙霧。飛蛾的振翅之姿如此真實，正是因為巧妙地運用暈染的技法與效果。墨與朱、繽紛的飛蛾色彩，醞釀出裝飾性的效果。

大正十四年夏天，與家人停留在輕井澤的速水御舟，為了這件創作進行了綿密的觀察與紀錄。每晚焚薪生火，以群聚的飛蛾為描繪對象進行寫生；甚至捕捉飛蛾，在室內精心描繪。從飛蛾種類的特定這件事情來看，便可以理解這是何等嚴謹苛求的過程。不過，最後的完稿不僅只是實際的飛蛾，同時也描繪了空想世界的飛蛾。另外，焚薪生火的寫生也全數沒有被保留下來。畫家所參考的，是平安時代的繪卷物以及佛畫的火焰（請參照〈地獄草子〉「雲火霧」**23**）。

觀照自然事物，極致追求寫實表現，讓御舟看到另一個神祕而幻想的世界。為了表現出這個幻象，畫家時而將形態與以單純化、抽象化，時而意圖性地將傳統樣式導入創作，以進行嶄新的嘗試與突破。

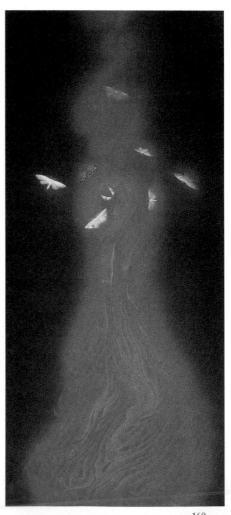

速水御舟　〈京之舞妓〉1920年　　東京國立博物館

■東京淺草出生的速水御舟，十四歲時進入松本楓湖的畫塾，一方面摹寫日本與東洋的古典畫作，並與同門夥伴舉行讀書會，相互砥礪投入寫生的練習。一方面持續於老師擔任顧問的巽畫會出品參展，同時加入師兄今村紫紅與安田靫彥所主導的紅兒會，受到顛覆藝術既定樣式的反骨藝術家—紫紅深刻的影響。

紫紅經常告訴御舟，「日本畫不能如此墨守章法，必須要掙脫、破壞才行」。廿歲時御舟加入以紫紅為中心的赤曜會，與小林古徑、前田青邨等新銳日本畫家相互交流。兩年後因為紫紅的急逝導致該會解散，但承繼紫紅顛覆思想的御舟，始終保持著革新的態勢，力圖改變，不讓自己的藝術流為固定的形式。

爾後，御舟穩定地以日本美術院展（簡稱院展）作為主要的發表場域與舞台，移居至京都，展開以〈洛北修學院村〉為代表之風景畫創作，由於大膽揮灑深色群青與綠青等顏色，創造出潛藏共鳴感的神祕風景畫，因此獲得高度的評價。然而，當他的畫業步上軌道的大正八（1919）年，卻在東京父母家門前發生市內電車撞擊事件，因而失去了左腳；因為交通事故的契機，讓御舟轉而朝向自我獨特的、嚴謹細密的描寫方式。據說，也受到當時洋畫界深受矚目的岸田劉生等人的草土社之影響。

大正九年〈京都舞妓〉這件作品中，有著極度精密細瑣的描寫，甚至讓不少人感受到醜陋的嫌惡感，世人議論紛紛。橫山大觀甚至還強烈主張，要將御舟自院展中除名。

大正十二年春天至九月，御舟滯留於埼玉縣平林寺，足不出戶，剃髮日夜參禪，展開深切的自我追尋。在主觀的、美的世界裡覺醒，並將這個神祕幻想世界加以再詮釋、再實現的，正是〈炎舞〉這件作品。其後，參考了大和繪、琳派等作品，創作出結合裝飾性表現，同時充滿蓬勃生命感的名作〈名樹散椿〉，遺留給後世追思遙想。（赤木里香子）

74

橫山大觀〔一八六八年（明治元）～一九五八年（昭和卅三）〕

〈夜櫻〉

昭和時代

1929年（昭和4） 屏風（六曲一雙） 紙本著色　各177.5×376.8公分　東京・大倉集古館

橫山大觀
〈生生流轉〉（局部）1923年　東京國立近代美術館（下圖）

籌火映照著滿開的山櫻。其震撼力叫人屏氣凝神，豪華絢爛是最貼切的形容。

熊熊火焰的朱紅、松樹的青綠、隱約可見夜空的深青，散發著天然礦物顏料所特有的澄澈光輝。松綠、穹蒼、櫻白等色彩，加添了燒烤貝殼所製成的胡粉。堆疊著濃墨的群山剪影，以綠青色過火燒製後的深黑勾勒輪廓，醞釀出安定寧靜的厚重感。

右隻的屏風，雖然沒有春風的吹拂，松蔭下卻飄落著櫻花花瓣。左隻的屏風，在搖曳火光中上升的煙霧，將我們的視線引導至山際，一輪白金之月在山巒間探出頭來。山巒的輪廓線有著鮮明的圓弧，遠端的樹木彷彿符號般，被賦予單純化的形態，我們的視線又再次被牽引至細微緻密描繪的櫻木與松樹。

在描繪這件作品之前，橫山大觀數度往返上野公園，觀察滿開的櫻花，但他絕不僅止於摹寫櫻花的形態而已。受到岡倉天心的啟發，橫山大觀認為美術表現的重點在於理想性的投射。於是他擷取室町時代大和繪屏風、桃山時代障壁畫的畫面構成，大膽地突顯裝飾性，因而成就了這件豪爽快意之作。

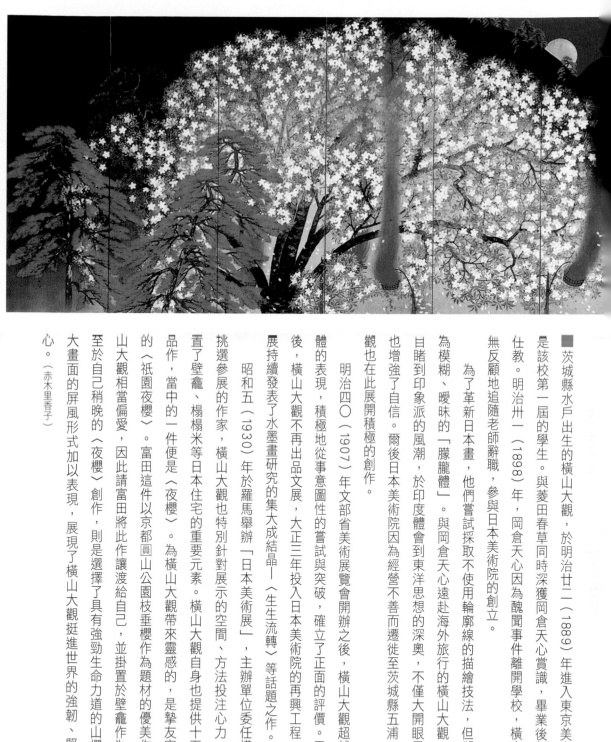

茨城縣水戶出生的橫山大觀，於明治廿二（1889）年進入東京美術學校，是該校第一屆的學生。與菱田春草同時深獲岡倉天心賞識，畢業後便於母校仕教。明治卅一（1898）年，岡倉天心因為醜聞事件離開學校，橫山大觀義無反顧地追隨老師辭職，參與日本美術院的創立。

為了革新日本畫，他們嘗試採取不使用輪廓線的描繪技法，但卻被貶稱為模糊、曖昧的「朦朧體」。與岡倉天心遠赴海外旅行的橫山大觀，在歐美目睹到印象派的風潮，於印度體會到東洋思想的深奧，不僅大開眼界，同時也增強了自信。爾後日本美術院因為經營不善而遷徙至茨城縣五浦，橫山大觀也在此展開積極的創作。

明治四〇（1907）年文部省美術展覽會開辦之後，橫山大觀超越了朦朧體的表現，積極地從事意圖性的嘗試與突破，確立了正面的評價。天心逝世後，橫山大觀不再出品文展，大正三年投入日本美術院的再興工程，並於院展持續發表了水墨畫研究的集大成結晶—〈生生流轉〉等話題之作。

昭和五（1930）年於羅馬舉辦「日本美術展」，主辦單位委任橫山大觀挑選參展的作家，橫山大觀也特別針對展示的空間、方法投注心力，精心安置了壁龕、榻榻米等日本住宅的重要元素。橫山大觀自身也提供十五件的出品作，當中的一件便是〈夜櫻〉。為橫山大觀帶來靈感的，是摯友富田溪仙的〈祇園夜櫻〉。富田這件以京都圓山公園枝垂櫻作為題材的優美作品，橫山大觀相當偏愛，因此請富田將此作讓渡給自己，並掛置於壁龕作為裝飾。

至於自己稍晚的〈夜櫻〉創作，則是選擇了具有強勁生命力道的山櫻，並以大畫面的屏風形式加以表現，展現了橫山大觀挺進世界的強韌、堅毅企圖心。（赤木里香子）

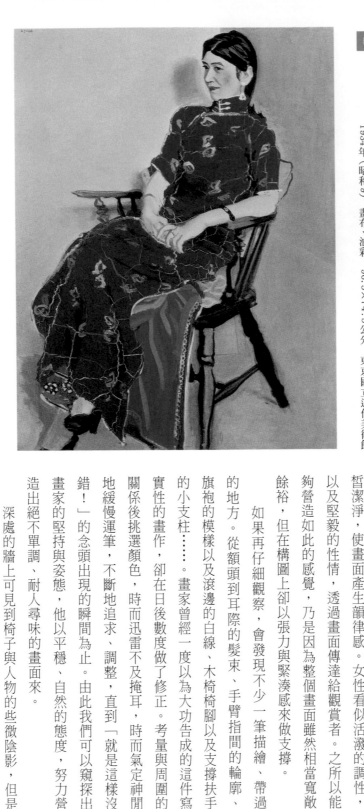

安井曾太郎

〔一八八八年（明治廿一）～一九五五年（昭和三〇）〕

〈金蓉〉

1934年（昭和9）　畫布、油彩　96.5×74.5公分　東京國立近代美術館

75

將畫面切割為斜角，鮮豔奪目的藍躍入眼簾，這是坐在椅子上女性的旗袍顏色。從斜前方捕捉的面容，輕輕疊合的雙手，明亮的色調令人印象深刻。特別是頭髮與錶帶的黑，映襯出膚色的白皙潔淨，使畫面產生韻律感。女性看似活潑的調性，以及堅毅的性情，透過畫面傳達給觀賞者。之所以能夠營造如此的感覺，乃是因為整個畫面雖然相當寬敞餘裕，但在構圖上卻以張力與緊湊感來做支撐。

如果再仔細觀察，會發現不少一筆描繪、帶過的地方。從額頭到耳際的髮束、手臂指間的輪廓、旗袍的模樣以及滾邊的白線、木椅椅腳以及支撐扶手的小支柱……。畫家曾經一度以為大功告成的這件寫實性的畫作，卻在日後數度做了修正。考量與周圍的關係後挑選顏色，時而迅雷不及掩耳，時而氣定神閒地緩慢運筆，不斷地追求、調整，直到「就是這樣沒錯！」的念頭出現的瞬間為止。由此我們可以窺探出畫家的堅持與姿態，他以平穩、自然的態度，努力營造出絕不單調、耐人尋味的畫面來。

深處的牆上可見到椅子與人物的些微陰影，但是並非用來說明距離與位置的關係。我們或許可以這麼說，畫家殘留幾處看似未完成的部分，來作為他意圖性的自我表現。

■在中國語文當中，金蓉是指如同芙蓉一般美麗的女子。這是模特兒小田切峯子的愛稱。在日本佔領中國東北地方，建立滿洲王國時，旗袍在日本也盛行一時。出身於銀行世家的名媛，穿著時尚的旗袍，展現洗鍊、典雅的品味。安井曾太郎、峯子與訂製這幅畫作的侯爵—細川護立素為舊識，所以此畫所追求的，或許可說是猶如本人翩然現身的真實感。

創作當時，深深迷戀青藍色旗袍的安井在顏料尚未乾透的時間點，一再堆疊、塗抹上另一層的顏料，導致畫面不僅顏料顯得厚重，甚至很快就產生裂痕。畫家本人倒是不以為意，甚至笑稱「裂痕彷彿衣料紋樣一般，難道不巧妙有趣嗎？」。〈金蓉〉結實強勁的造形特質，或許正源自於作者不因些微突變而動搖的自信與自負。這些裂痕的部分，目前正著手修復中。

出生於京都木棉批發商家庭的安井，自明治卅六（1903）年開始，於聖護院洋畫研究所、關西美術院接受淺井忠的指導，較同門的梅原龍三郎早一步遠赴法國，時值十九歲。在巴黎茱莉安學院師事約翰·保羅·羅蘭斯，埋首於裸體模特兒的素描。不久受到塞尚強烈的影響，大正三（1914）年歸國後，開始摸索個性化的創作風格。

昭和五（1930）年左右確立了「安井樣式」，這件作品同時也是讓安井樣式獲得正面評價的決定性代表作。使用鮮豔的色彩，同時併用黑白兩色，讓畫面孕生出強烈的對比效果；並以大膽省略以及刻意強調的技法，創造出變形的樣式。一方面汲取西洋的繪畫技法，一方面尋求日本美意識的表現，安井與梅原成為「日本油畫」的催生者，並引領昭和前期的洋畫界開創出嶄新的局面。（赤木里香子）

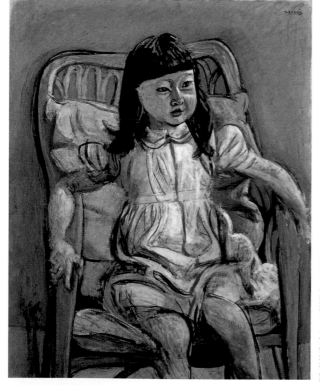

安井曾太郎〈孫〉1950年
岡山、倉敷市、大原美術館

緊張的瞬間，凜然冷峻的空氣瀰漫著整個畫面，甚至飄散到畫面之外。穿著振袖和服的女性伸出握著扇子的右手，其動作姿態找不到絲毫的間隙。凝視前方的雙眼，緊閉的雙唇，緊握的左手，盪漾著令人舒暢愉悅的緊張感，可窺探出這是舞蹈的舉止動作。

和服以朱色代表染紅的天空，在日光的映照下，五彩斑爛的雲彩散置於衣袖與裙擺。其藍、綠的色調，與穿梭飛舞於梧桐綠葉間的鳳凰和服腰帶巧妙地相互輝映。造成緊湊、收斂的視覺效果的，是有著金色梅花圖案的帶繩，

76

以及鹿子絞的帶揚的朱赤色調。雖然色彩相當豐富華麗，然而畫作整體卻有一種令人非常舒暢、潔淨的印象。由於選用的媒材是絹地，因此描繪出來的服飾有著直接而真實的柔軟度與艷麗感。

女性的右手將長曳的振袖大大盤捲、裏懸於手腕部位。下一個瞬間，或許便以迅雷不及掩耳的速度，展現流暢、俐落的動作。正因為如此，所以這件作品總讓人感受到動中有靜、靜中有動的交錯變化。

所謂的「序之舞」是能劇的舞事之一，適用於美女之靈、神仙、草木精靈的舞蹈。畢其一生持續描繪女性姿態樣貌的女流畫家上村松園，在橫跨二十年的歲月裡，唯一僅有的興趣便是能樂。畫家針對此幅畫作，做了如下的自我表述：「序之舞是非常靜謐、雅致的演出，因此我意圖表現出優美之中帶有堅毅，不容侵犯的女性氣質與風度」。

不僅止於此，這件作品纖細巧妙地處理了所有的細節，同時也將松園的「理想女性形象」投射其中。內在精神潛藏了強韌的意志，緩慢而舒暢的持續舞動姿勢，正是她追求、重視的生命價值。

76

昭和時代

上村松園〔一八七五年（明治八）～一九四九年（昭和廿四）〕

〈序之舞〉

1936年（昭和11） 絹本著色　233×141.3公分　東京藝術大學大學美術館

■與鏑木清方並列為近代美人畫家雙璧的上村松園，作為一名女性畫家，具有令人無法遺忘的存在感。在無法想像女性得以在社會上嶄露頭角，甚至活躍於畫壇的時代，松園時而被視為奇形異類，時而遭受阻礙迫害。內心想必飽受煩惱、苦痛所煎熬。也因為一步克服、超越接踵而至的困境，所以她才能描繪出宿願中的理想繪畫──「絲毫沒有卑俗氣息，散發出清新澄澈氣質，有如馨香珠玉一般的作品」。

松園生於京都的葉茶屋，但於出生前父親便早逝，由母親一人胼手胝足地養育松園及其姊姊。自幼便喜好繪畫的松園，雖然受到親戚的反對，但是在母親的支持與激勵下，十二足歲時便進入京都府畫學校，因此認識了老師鈴木松年，並轉到他的私人畫塾習畫。爾後獲授「松園」雅號，十五歲時便獲致第三屆內國勸業博覽會一等獎的榮耀，展現早熟的才華與

能力。

其後松園陸續接受幸野楳嶺、竹內栖鳳等人的指導，一方面藉由摹寫來研究寫姿的女性肖像，但因為慮及「長曳袖的翻轉營造出美妙的曲線，賦予繪畫更真切的生命感」，因此變換成富裕世家名媛的大振袖。以兒媳為模特兒，穿上入嫁時的振袖，委託京都髮藝最優異卓越的店家梳理出氣質最高雅的文金高島田髮型。特別是為了描繪出髮髻的豐厚量感，必須謹慎拿捏後方與左右側邊的造形，方能不損及雅致性，松園殘留了為數不少的素描，可見其苦心積慮之處。（赤木里香子）

明治卅六（1903）年葉茶屋停業後，松園專心致力於畫業，卻於大正中期左右陷入經濟困境。大正七年在文部省美術展覽會出品的〈焰〉，是以歌謠曲目「葵上」為原點，描繪出因為嫉妒而陷於狂亂困境的女性悲壯淒美之作。跨越了這個時期的摸索與糾葛，松園得以蛻變到另一個圓熟的畫境。

世後，松園投入了這件大型的創作──〈序之舞〉。原本預定的是短留袖之姿的女性肖像，但因為慮及「長曳

繪畫──「絲毫沒有卑俗氣息，散發出清新澄澈氣質，有如馨香珠玉一般的作品」。

她以中國或日本的古代典籍、江戶時代或當時的庶民家庭生活為題材，端正地描繪女性的姿態樣貌。

大和繪、浮世繪，並在諸多的展覽會中屢獲大賞。

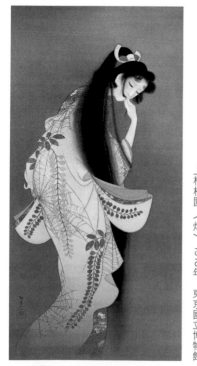

上村松園　〈焰〉　1918年　東京國立博物館

一直扮演著守護與支持角色的母親過

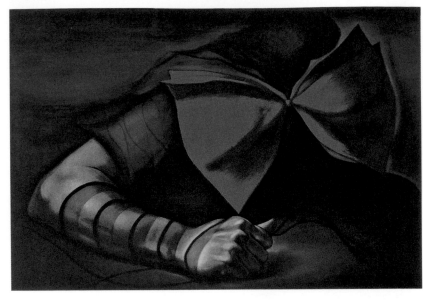

岡本太郎〔一九一一年（明治四十四）～一九九六年（平成八）〕

〈悲慘的胳膊〉

1936年（昭和11）製作、後燒毀、1949年再製作　畫布、油彩
111.8×162.2公分　川崎市岡本太郎美術館

77

這件作品是一九三六年岡本太郎於巴黎留學中所描繪的。似乎預知悲慘的戰事即將撲嚙而來，是一件讓人強烈感受到沉重苦悶時代空氣的作品。

最先會見到巨大的紅色蝴蝶結逐漸逼近。在藍黑色的背景中，彷彿顫慄著、漂浮而上的紅絲帶，使勁握住拳頭的的右手臂猛力向前伸出的魄力，令觀賞者不自覺地繃緊神經，用力了起來。不僅如此，手臂呈現帶狀刨挖的衝擊性印象，沒有描繪頭部，僅將紅色緞帶與黑影緊緊結合，而暗黑的陰影無法判別究竟為何，便以蜿蜒翻騰的形態逐漸消逝於背景中。

無法確定是桌面還是地面，只感覺到遍體鱗傷的身軀吃力而拼命地向前拖曳。深藍色的衣服上，浮現了與手臂隱約關聯的帶狀模樣，畫面前方與傷口的斷面相互連接，黑色的紐繩不斷起伏波動。

這是何等強烈的印象。支撐著岡本的激烈情感與信念，在這個作品中絲毫沒有保留地宣洩而出。

當時岡本參加了以康丁斯基、蒙德里安等人為首的抽象藝術團體，但是對於岡本來說，此種與現實世界沒有直接關聯，著重於純粹造形實驗的方式，似乎存在著一些無法滿足的缺憾。這件作品或許可以說是面對這種不滿足，所作出的果敢挑戰與顛覆。

另外，這件作品也在超現實主義中心人物安東・布魯東的推薦下，參加了國際超現實主義巴黎展，獲得高度的評價。

今日的藝術
不應該是技巧卓越
不能是賞心悅目
不可以是舒服愉快

■這是一九五四（昭和廿九）年，岡本太郎的主要著作《今日的藝術》當中有名的一小段論述。很難以三言兩語描述的岡本生涯，卻出乎意外地凝縮在這段短小的字句中。；而他深深植根於生存的藝術觀，也明確地表達、傳遞出來。易言之，藝術並非單純的技術、裝飾或療癒，它在經常追問、探索自己究竟為何者的同時，也必須不斷改變、突破自己，所以是一種確認現實存在的行為。岡本素來要求自我「此時此地」、竭盡所能地活著，因此就如同他風行一時的經典名言——「藝術就是一種爆發」，至今仍深刻烙印在人們的腦海中。

岡本在二次大戰前，於世界藝術中心的巴黎積極貪婪地吸收了當時最先端的現代藝術樣式、思想與動向。他不僅在巴黎創作，同時也在巴黎廣泛地學習哲學與民族學。因為對於學術理論的熾烈關心，因此與巴黎的知識份子喬治‧巴塔伊等人廣結善緣，累積了作為思想家所必備的鑽研與探究成果。

因為與繩紋陶器衝擊性的邂逅，讓岡本的藝術總是關照到社會、歷史等面向，一般認為，這與他長期以來的思想與學術之探求、累積，有著不容漠視的因果關係。

戰後岡本依舊引導著日本前衛藝術的走向。另外，以大阪萬國博覽會（1970）為首的《太陽塔》，也延續貫穿著他的獨特自我定位。無庸置疑地，這些將永久地殘留在人們的記憶中，不容磨滅。（大嶋彰）

岡本太郎
〈明日的神話〉
（幅約30M大壁畫的局部）1968年
所在不明　2003年被發現、東京、澀谷恆久設置預定
（上圖）
岡本太郎
〈太陽之塔〉
1970年
大阪、吹田市、萬博紀念公園
（左圖）

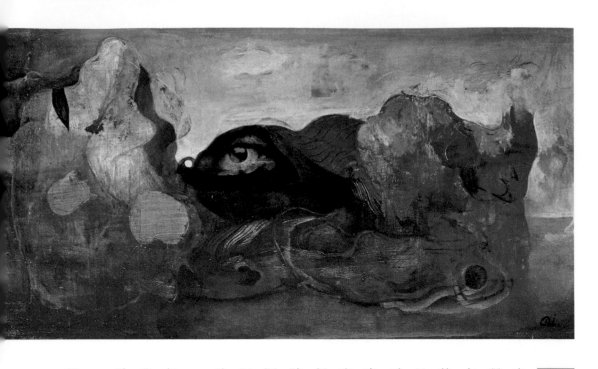

乍看之下，似乎是通往異次元世界、門戶大開的入口。由入口進入的黑暗空間中，有一隻異常寫實的眼睛向上翻動、凝視著我們。如果從題名的「風景」來看，畫面右端地平線的上方，所延伸擴展開來的，應該就是天空了。天空中所瀰漫的也許是雲、或者是空氣層，與前景物體的形、色相互連動，似乎一再重複地塗色、抹除，讓畫面瀰漫著不具穿透性的層次，產生沉重苦悶的感覺。前景的幽暗空間中，置放了無法判明的異樣形體。看似交纏的硬直樹枝，也彷彿是骨骸或岩石。眼睛下方橫放的物體上有著令人發毛的三個小洞。眼睛究竟是這個不明物體的一部分，還是又有什麼東西偷偷隱藏在陰暗處，總之反而更強化了令人毛骨悚然的氣息。

也許原本畫家描繪的是實際存在的物體，但在繪製的過程中，逐漸產生變形，而演變成我們眼中所見的形象。由於此畫作創作的時間點，正好處於獅子系列畫作進行的階段，因此一般認為，這件作品描繪的也是獅子；而那隻凝視的眼，正是靉光自身的眼睛。

靉光〔一九〇七年（明治四〇）～一九四六年（昭和廿一）〕

〈有眼睛的風景〉

1938年（昭和13）　畫布、油彩　103×190公分　東京國立近代美術館

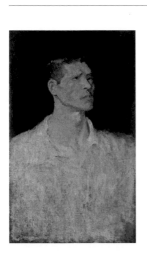

靉光〈西西〉1936年（上圖）
靉光〈自畫像（白衣的自畫像）〉1944年　東京國立近代美術館（下圖）

■這件作品被封稱為日本超現實主義的一個巔峰。超現實主義是描繪日常生活中絕不會相佐共存的一些事物，以喚起我們無意識持續逃避的下意識世界，以及不合理、非現實的世界。

它為人們的日常意識、精神、存在方式、生命形態帶來強大的衝擊，使用了比較激烈的、略帶荒謬的舊態變革的手法。為了實現這些表現意圖，其

他的日本藝術家多半選擇一些形象、意義容易把握、傳達的對象物，極盡所能地逼真描繪。靉光則將周遭的物境。於是，在自虐的自我否定行為模式下，以獅子作為人類存在的象徵，以此為素材進行系列創作，並走到批判自我、批判人世的獨特超現實主義境界。也因此產生了這幅〈有眼睛的風景〉。

一九四四（昭和十九）年受軍方徵召，昭和廿一年時值三十九歲之際，於上海陸軍醫院因戰病死他鄉。其獨特的畫風不歸屬於畫壇的任何主流，被稱為「異端的畫家」。即便在軍方的強制脅迫下，卻連一張戰爭畫都不願動筆的靉光，也被稱為「抵抗的畫家」、「黑暗谷底的畫家」。（梅澤啟二）

世，所以漸漸與週遭的人事物無法圓融共存，創作也因此面臨瓶頸、困境。於是，在自虐的自我否定行為模式下，以獅子作為人類存在的象徵，以此為素材進行系列創作，並走到批判自我、批判人世的獨特超現實主義境界。也因此產生了這幅〈有眼睛的風景〉。

靉光作品最大的特徵。

在，便遭受強烈的質疑與衝擊，這也是靉光作品最大的特徵。

如此一來，成為問題點的存在，便遭受強烈的質疑與衝擊，這也是靉光作品最大的特徵。

式下，以獅子作為人類存在的象徵，

體設定為幻想的、無法特定的事物。

所能地逼真描繪。靉光則將周遭的物

圓融共存，創作也因此面臨瓶頸、困

世，所以漸漸與週遭的人事物無法

靉光在印刷廠擔任圖案工匠，同時以畫家為職志，自十八歲起便在各展覽會嶄露頭角，獲獎無數。在創作的過程中，從傾倒、崇拜於梵谷、盧奧的風格，逐漸轉向超現實主義的畫風。一九四三年與麻生三郎、松本俊介組成「新人畫會」，繪製一系列堅定牢實的〈自畫像〉。然而，隨著爾後戰火氣氛的日益濃烈，畫家們被強制積極協助、投入戰爭。於是，追求表現自由的超現實主義等前衛繪畫慘遭壓制。官方的理由是，會讓戰場後方的民眾陷入不安。

靉光雖說積極吸收近代、現代繪畫的養分，卻或許因為不擅長待人處

在棟方橫跨眾多領域的工作中，這是他「板業」（譯者註：版畫畫業）中最具代表性的大作。在東京上野的東京國立博物館，看到天平時代的乾漆佛興福寺〈須菩提像〉而深受感動的棟方，以此為靈感，作出釋迦十大弟子的木板雕刻。其後，為了打造成屏風形式，左右再增添文殊與普賢菩薩，演變為十二尊的構成，在配置上細心琢磨推敲，創造出豐富的變化與律動感。

棟方近視極深，雕刻木板時，將臉湊近到眼鏡幾乎貼到木板，一邊哼唱著軍艦進行曲，雕刻刀刃則是一瞬也不曾停歇，以猛烈的速度持續雕刻。他堅持將版畫寫為「板畫」，因為與其說是做版，不如說是與板格鬥，這樣的概念、印象較為貼切。草稿只是作為記號，所刻鑿出來的線條又是另一番樣貌。這件作品可謂一氣呵成地在短短一週內便大功告成。絲毫不浪費貴重板木的棟方，板木上緣的天地、左右側的留白都竭盡所能地使用。畫面中白與黑的色調美妙調和，表現出栩栩如生的生命躍動感。

79

棟方志功〔一九〇三年（明治卅六）～一九七五年（昭和五〇）〕

〈二菩薩釋迦十大弟子〉

昭和時代

左隻屏風（自左而右）：〈普賢菩薩之柵〉、〈目犍連之柵〉、〈須菩提之柵〉、〈摩訶迦葉之柵〉、〈舍利佛之柵〉、〈優婆離之柵〉

右隻屏風（自左而右）：〈羅睺羅之柵〉、〈阿難陀之柵〉、〈阿那律之柵〉、〈富樓那之柵〉、〈迦旃延之柵〉、〈文殊菩薩之柵〉

1939年（昭和14）、1967年刷　木版畫　全12冊　各94.5×30.3公分　鎌倉・棟方版畫美術館

■棟方的作品風格，深受兒時青森生活經驗與記憶的影響，可歸納為三類。第一類是津輕地方的歌舞伎演員肖像畫之風箏。幼時家中貧困，買不起風箏，於是在店家靜靜觀察、凝視畫像風箏的製作，因此習得當時學校美術教育所排擠，認為是邪道的誇張變形手法。第二類是睡魔祭典的影響。粗描的墨線、鮮豔的原色色彩構成，再加上氣勢磅礴到躍出畫面的奔放感，充滿力道的人物躍動感，還有令人心生愛憐的稚拙表現，都貫穿在他往後的藝術風格中。第三類則是兒時住家附近的善知鳥神社的繪燈籠。繪燈籠上所描繪的牡丹，從一株樹上綻放出紅、黃、紫等各種顏色的花朵，讓年幼的棟方發現，繪畫並非單純摹寫出現實的狀況，而必須創造出虛構的美來。

一九五五（昭和三〇）年，這件屏風等作品獲致第三屆聖保羅雙年展版畫部門的最高榮譽，翌年也在威尼斯雙年展獲得國際版畫大賞，從此確立了「世界的Munakata」之地位。與美術流行趨勢無緣的鮮明激烈表現，幾乎找不到西洋影響的日本土俗表現，卻孕生出具有普遍性的美感，為不具絲毫先入之見的歐美人，帶來視覺上的新鮮感與驚艷性。雖說如此，日本美術界的反應還是相當遲鈍的。原本版畫在日本便被視為不具重要性的藝術，再加上棟方的風格、經歷與畫壇的審美意識、認知截然不同，因此未能在日本綻放風采。一直到一九七〇（昭和四十五）年，國家授與文化勳章，終於讓他從「世界的Munakata」回歸到「日本的棟方」，並獲得了一般國民的絕大人氣與支持。即使時至今日，棟方展依舊每年會在不同的地點舉辦，可見他藝術上的功力深植日本，並且能夠觸動日本人的心弦，引發超越時空的感動與共鳴。（松岡宏明）

〈渾齋近墨〉

會津八一〔一八八一年（明治十四）～一九五六年（昭和卅一）〕

1941年（昭和16）　紙、墨　圖錄20.9×15公分　題字部分13.9×2.5公分　春鳥會

80

作為六十歲的還曆紀念，會津八一於銀座的鳩居堂畫廊發表了書畫作品。展覽會相當盛大，幾乎所有的作品都被訂購一空。一方面對於獨學自成一格的作品，得到多數人的賞識感到欣喜；另一方面，作品也因此散落他處，讓會津八一無限落寞感傷。因此，決定出版《渾齋近墨》這本書的動機，一方面是藉由作品集的製作，成為回憶的種子；另一方面則是分享給渴望擁有的群眾。

會津八一經常在看板或題詞上大力揮毫，因此遺留許多書籍封面的題箋。堂堂裝飾於封面的題字可說是著作整體的顏面。從起始的三點水部首，一筆一筆往左方移動；右邊的縱長一豎則是朝右下使勁兒延伸。盡情往右上上昇的「齋」字，整個中心置於右側。左下餘留下來的空間，則讓渡給第三個文字「近」。形體稍小的「近」的「辶」字邊，終筆時特意增強橫向的力道。「墨」字中央的四個點，盡情地橫斷了紙幅。時而偏左，時而倚右的動態感文字，由充滿抑揚頓挫的線條所構成，精采地貫穿字行的中心軸。是頑強、擰轉的運筆方式。

■厭煩書壇的書道作品，將歌壇盛行之和歌引以為戒的會津八一，終其一生，非常堅持「做我自己」這件事情。不侷限於單一領域，舉凡文學、書法、繪畫、陶藝製作、古美術研究諸多分野，會津八一發揮了他豐沛的才能，可說是昭和時期最富代表性的文人之一。《渾齋近墨》是網羅其書畫作品，首度付梓的刊行物。書中包含四十八件書畫創作，以及記述出版原委與自我想法的序文。即便被邀請揮毫，也不願意當場立即、隨性書寫的天生性格，讓會津八一坦言未來的計畫，勢必在作品累積到一定程度之後，再來考慮舉辦展覽。

揭載於此書的作品，書法包括了漢書與和歌，繪畫則有墨竹圖，甚至也包括了達摩圖。除了單純的書法作品之外，也有繪畫中增添贊文的書畫創作。形式豐富多樣，有匾額、軸、帖……等。《渾齋近墨》的出版，讓無法購置原作的人因此有了鑑賞的機會。在會津八一的創作歷程中，是深具意義的轉折點。

會津八一的自我要求，可以在「學規」的信條中窺見端倪。「一、挚愛生命。二、觀察週遭，瞭解自我。三、以學藝怡情養性。四、每日應有嶄新面目。」這些信條可以在他全面性的學藝活動中得到印證。

即便只是以漢字書寫信封的收件人姓名，會津八一依舊一點一畫地聚精會神，不曾馬虎。另外，和歌的創作則相當堅持以假名來抒寫。強調音韻與文字共鳴的自詠歌當中，即使文字惬意地逐一散落書寫，鑑賞者卻無法輕快流暢地瞬間一覽而過。

因為透過謹慎的運筆，紙面上呈現出用心揮灑的筆線痕跡，同時也營造出視覺上的綿延與餘韻，值得細細咀嚼玩味。（萱紀子）

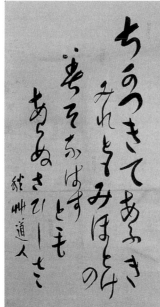

會津八一〈歌書〉1942年　新潟市、會津八一紀念館（左圖）
會津八一〈清水公俊宛書簡〉1943年　清水一美氏藏（右圖）

這幅畫的主角，是佔據了畫面上半部的青空。天高氣爽，呈帶狀的卷雲散佈於蒼空。使用具有透明感的輕薄顏料，數度重複刷疊的藍與綠，以及帶著淡桃色的白，表現出輕飄飄的雲層觸感，與天際間的遼闊。

畫家註明了這是「午前的畫」。時間點無法確認，但山際間滿佈穿透的光線。眼見天空漫佈的色彩饗宴，畫家自白：「彷彿聽到音樂一般」，心情極度愉悅。地面上也飽含豐富的色彩。淡紅色的山巒，深綠色的林木，黃色的琉璃瓦，朱紅色的樓閣，交織而成的正是中國首都北京的景觀。

昭和十四年起連續四年，梅原龍三郎六度造訪北京，皆投宿於北京飯店的五樓客房，為的是描繪眼下的眺望景觀—長安街與紫禁城（故宮）。畫面中央偏右下方的巨大城門，正是天安門。

這件作品選擇以紙張作為媒材，不僅使用油畫顏料，而且將日本畫的岩石顏料加上油摻調後上色。這是梅原龍三郎意識到大和繪與琳派的傳統，將豐潤而豪奢的色彩導入油畫創作的挑戰結果。

梅原龍三郎〔一八八八年（明治廿一）～一九八六年（昭和六十一）〕
〈北京秋天〉

1942年（昭和17）　紙、油彩、岩石顏料　88・5×72・5公分　東京國立近代美術館

■梅原龍三郎出生於京都，來自以友禪為首的絹物批發商家庭。明治卅六（1903）年起，於聖護洋畫研究所與關西美術院習畫，接受淺井忠的指導。至此的經歷，與安井曾太郎幾乎同出一轍，兩人於昭和前期並駕齊驅，並開啟「安井・梅原時代」的序幕。

比安井稍晚，於廿歲前往法國留學的梅原，抵達巴黎不久便接觸到雷諾瓦的畫作，激動不已地在心中吶喊「這正是我夢寐以求，在夢中見到的繪畫！」。之後，與安井在同一所學院就讀，有幸受到當時滯留巴黎的高村光太郎賞識，肯定其才華，因此開始於光太郎的畫室進行創作，得以接觸嶄新的繪畫潮流。

翌年明治四十二（1909）年，在沒有任何推薦信的情況下，梅原龍三郎鼓起勇氣拜訪雷諾瓦，並得到他的激以上，也因此形塑出風格獨特的色彩、造形、線條、內勵，說「在你（梅原）的身上可以見到色彩」。之後，梅原便親近雷諾瓦，接受他的薰陶。以〈黃金項鍊〉為首之滯歐期間的作品，都展現了雷諾瓦深刻的影響力。

大正二（1913）年歸國，在白樺社的主辦下推出個展，因血與小説家長與善郎、民藝運動推手柳宗悦等派的表現超脱，挖掘自幼在京都豐厚的文化、傳統中孕育的內在色彩感覺，創作出具有濃厚獨特性的作品。

小説家長與善郎評論梅原，是個「個人味兒幾乎

過於濃烈的男人」，其作品間。

昭和十九（1944）年，梅原與安井被聘任為東京美術學校的教授，確立了無可撼動的地位。即便第二次世界大戰之後，梅原龍三郎的人氣始終高揚，未曾衰退。

「大器、豐厚、溫暖、豪華」的偏好程度是一般人的一倍韻」。〈北京的秋天〉可説是經典中的經典。在漫長的繪畫生涯中，梅原的巔峰期可説是滯留於北京的這段期

（赤木里香子）

梅原龍三郎〈黃金項鍊〉1913年
東京國立近代美術館（上圖）

有著紅色雙眼的黑犬，矗立於畫面前方，以異常的巨大體積加以描繪。陰森森的幽暗深夜裡，不知是否感受到不尋常的氣息，四隻腳僵直使勁兒地定在原地。背景的町屋聚落，仿彿舞台的佈景一般，有著強烈的明暗交錯，筆觸相當大膽狂野。畫面採用大膽的上下二分法，如此的畫面構成醞釀出強烈的戲劇性效果。正好如同能劇演員停止動作的瞬間，空氣中飄蕩著緊迫感。

黑犬的毛色濃黑亮麗，背景則是一再重複堆疊、刮削的白，形成強烈的對比，下層則是褐色的底色，像是地熱一般滲出擴散。似乎畫布本身就棲息著生命，而這個生命凝縮於黑犬的雙眼，充滿爆發力地噴出，為了突顯與綠屋簷之間的互補性，因此以朱紅色來強化眼珠的靈魂感。

須田國太郎究竟是將自己什麼樣的思想，藉由導入或是投射的方式，表現於黑犬的眼神？這件作品在日本近代繪畫中佔有重要一席之地的理由，在於藉由一隻黑犬，來象徵西洋繪畫與日本繪畫傳統相互碰撞的現實。面對西洋繪畫壓倒性的量感與空間表現，日本畫如何自處？如何找尋到存在的必然性？在這件作品中，揭示了答案的一個可能性。看似僅只是塗抹、堆疊的犬隻的黑，散發出靜謐中強烈的存在感。新型態的日本繪畫當中所潛藏的矜持、自恃，顯露於如同獅子般勇猛的尾巴中。

須田國太郎〔一八九一年（明治廿四）～一九六一年（昭和卅六）〕
〈犬〉

1950年（昭和25） 畫布、油彩 91×73．3公分 東京國立近代美術館

■須田國太郎出生於京都，十九歲起開始自學油畫，同時也展開諧曲的學習。諧曲的創作可說是須田畢業的志業，比起繪畫，須田確實有著足以自負的潛能與才華。對須田而言，東西方審美意識的融合可說是終其一生的課題。不久，須田進入京都帝國大學，鑽研美學與美術史。大學畢業論文為「寫實主義」，研究所則以「繪畫的理論與技巧」作為研究課題，由此多少足以窺見，須田認為繪畫創作者需要理論的訓練作為支撐的力量。畢業後，在大學負責美術史的課程講授，成為一流的理論家。須田國太郎可說是日本近代罕見的，以理論與實務之統合為目標的畫家。

須田國太郎批判性地認為，日本近代多數的畫家，通常會選擇某一個畫派作為學習、模仿、歸屬的目標，也因此容易將自己侷限在比較小的格局中。於是，只是片面性地認識某個流派，沒有任何立論的根基，也不曾思索這個流派之所以形塑的脈絡與歷程。須田抱持著如是的思想，開始遍歷五年之久，主要持續在西班牙普拉多美術館進行提香、葛雷柯作品的摹寫，藉由實作的方式，嘗試深入理解美術史的演變歷程。歸國後，持續走在摸索的道路中，力圖將西洋的傳統素材—油彩，與讓自己生根茁壯的日本繪畫表現進行融合。

一般認為，須田的繪畫作品存在著水墨畫的類似性，卻又同時保有油畫顏料精心處理的質感。例如〈小提琴〉這件作品，反而將主題的小提琴全部塗上暗黑色，看似畫面中開鑿出空穴一般。背景則採用西洋技法，厚重、狂野的筆觸。與西洋寫實主義的立體感、明暗表現截然不同，須田國太郎的小提琴絲毫沒有這些元素的痕跡。須田國太郎的暗黑，或許正擔負著連結東西方藝術通路的重要角色。（大嶋彰）

須田國太郎　〈小提琴〉　1933年
奈良市、中野美術館

〈愛〉

上田桑鳩〔一八九九年（明治卅二）～一九六八年（昭和四十三）〕

83

1951年（昭和26）　屏風（二曲一隻）　紙、墨　134.5×159.2公分　個人藏

作者見到孫子爬行的姿勢，而醞釀出這件作品的構想。透過毛筆，作者企圖表現的與「品」字無關，重點在題名中已經揭示，正是作者的「愛」。憑藉這個提示再來端詳作品，會赫然發現，自右下朝左上三個部分的配置，確實像是嬰孩跌跌撞撞、搖搖晃晃的爬行樣態。

創作者以繪畫性的發想作為基礎，藉由書法的線條作為表現手段，進行這件作品的挑戰。作者企圖在這件作品傳達的訴求，是跳脫長久以來大家習以為常的製作手法－遵循既定的書法規則，以文字為表現主體；相反的，藉由作家主觀性的著眼點、構想以及表現手法，將可以創造出作品截然不同風貌。如果我們嘗試將這件作品以繪畫的方式加以凝視、眺望，將可以清晰掌握到豐富而有趣的可看之處，包括構圖、造形、運筆、色彩、甚至到「愛」的氛圍。

使用的僅只是單純的墨色，卻因不同的運筆狀況，醞釀出色調上的變化。墨色的渲染與乾涸效果，孕生出紙面上的動態感與立體感。大量的餘白不加任何的處理，僅只是靜謐地駐留；這些大量的白，與書寫的線條、塊體形成強烈又具深度的對比。右下方的三個塊狀物體，朝左上方爬升。各個塊狀物體的底線，將視線引導至左上部大量的餘白。各個塊狀物體上方寬裕舒暢的線條，則將我們的視線連結到作者署名落款的文字。最後按押的朱紅色印章，將無彩色的畫面整體做了收斂與統合。

這是一件書道的作品。

乍看之下，似乎寫著「品」字。然而、作品的題名為「愛」。如果習慣於現代美術作品鑑賞的人，相信不會有太大的驚訝。然而，這件作品發表於一九五〇年代的書道世界，其引發的震撼效應不可同日而語。在很長的一段時間裡，如果選擇李白的漢詩為題材，題名便是「李白的詩一首」；如果連續書寫萬葉集中的數首和歌，那麼題名便為「萬葉集粹選十首」，這些都是常見的慣例。按照這個恆例邏輯，書寫了「品」字，題名便應當設定為「品」。

桑鳩以此作參加了「日展」的徵選，結果在極度重視古典表現的本展組織中引發強烈爭議與非論，最後無緣晉級得獎作品之列。

上田桑鳩究竟依循什麼理論或概念，進而大膽探究、嘗試這種前衛性的表現呢？長久以往，書道便延續著「臨書」的重要學習法。仔細端詳卓越的書蹟並加以臨摹仿效，以習得運筆的方式、造形的法則等。桑鳩在自身的著作《臨書研究》中，表達了對於臨書的觀察與看法。「（臨書的重要）」

桑鳩認為，書道的目的在於發揮作者個性化的藝術性表現。結果在於，藉由前人優異書道作品之臨摹，發現、挖掘自身的本性，進而創造出順應自身本性的書道形態，並歸結於如是的表現」。這件作品，不屬於任何先進達人的模仿，以獨特的自我表現為目標，明晰地展現桑鳩的臨書觀。

這種前衛性的表現，始於大正時期到昭和初期。上田桑鳩的老師──比田井天來正是這股前衛風潮的先驅。天來認為，書道的目的在於發揮作者個性化的藝術性表現。桑鳩在天來門下，在不忘卻自身主體性的原則之下，專注投入於古典書道的研究。一九三三（昭和八）年組成書道藝術社，並創辦了《書道藝術》雜誌。

比田井天來與上田桑鳩從藝術造形的觀點，積極追求書道的獨特自我表現的活動，伴隨著戰後社會再生與自我回復的力量、趨勢而順勢開展。桑鳩的〈愛〉，可以說是在一連串的動盪與變革下所萌生的理解與創新，在近代書法的脈絡中，這件作品具有舉足輕重的地位與意義。（萱紀子）

比田井天來〈五言絕句〉
1914年　書學院舊藏

〈第十八屆奧林匹克運動會官方海報〉

龜倉雄策〔一九一五年（大正四）～一九九七年（平成九）〕

84

1962年（昭和37）平板印刷、海報　103×72.8公分

這是捕捉陸上競技起跑的瞬間，充滿緊張感、速度感與戲劇張力的海報。這件一九六四年東京奧運的官方海報，被委任的是平面造形設計師龜倉雄策。龜倉為了製作這張海報，特別起用攝影師早崎治，以及從事當時新興專業領域的攝影導演村越襄。

龜倉雄策央求村越兩件事情。其一為起跑的表現，使用望遠鏡頭，以人物相互交集疊合的畫面進行攝影。其二則是至少以千分之一秒的快門速度，掌握動作瞬間赫然停止的畫面，其餘的則任憑村越處理。

攝影的對象並非真實的奧運選手，是駐日的美軍士兵。穿著的運動服，為避免特定國家的指涉，由村越襄自行設計的版本替代。關於攝影的彩排多達五十次，完成六十張的攝影作品。龜倉雄策直覺適用的，就僅只這一張。他將攝影原作重新擷取並放大，因此粒子顯得相當粗大狂野。也因此更增添了海報的逼真度與震撼性。

182

■一般說來，海報的設計製作必須先有業主（依賴主）的存在與委託，由藝術總監（ＡＤ）統籌全局，在平面造形設計師、廣告創意人、插畫家、攝影師等聯手共同作業下，著手進行。當然，也有一人兼任幾個部分，或全部一手包辦的狀況。這件作品便是在東京奧運組織委員會的依賴之下，龜倉兼任ＡＤ與設計師的工作，負責整體之構想與logo的設計，至於攝影工作的部分，則交由村越與早崎負責。

海報的製作精準、深刻地考驗著ＡＤ的著眼點與審美意識。這件作品營造出非常強烈的衝擊與印象，其要因之一，乃是因為龜倉選擇了陸上競技起跑瞬間的畫面。

當時世界各國奧運海報未曾使用過任何的攝影作品。另外，這件官方海報由三部曲共同組成，其他兩件分別是游泳與聖火跑者的主題。因為這次系列海報的成功，爾後的奧運大會開始大量採用海報連作。回顧奧運海報的發展歷史，此次的東京奧運正好立足於轉換期，宣告從此拉開了奧運海報現代化的序幕。

龜倉雄策著手投入官方海報所獲致的成功，也把平面造形設計的世界推向更輝煌成熟的時代巔峰。（松岡宏明）

龜倉雄策 〈第十八屆奧林匹克競技會官方海報〉
1964年（左圖）1963年（右圖）

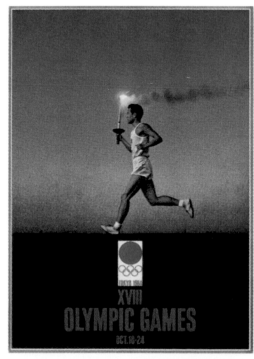

黑得發亮的巨大紙面上，黃金的筆跡舞動著，浮現出鮮明強烈的對比。龍躍動著巨大的身軀，充滿逼真的震撼力。事實上，草書體的「龍」字也生龍活虎地躍動著。

但是，當我們真實佇立在這件作品前，我們可以確認的不是舞動的龍，也不是發現草書體的「龍」，而是感受到靈魂的氣息與躍動。

這件作品必須跳脫概念式的理解法則，重點不是「描繪著一條龍」，也不是「書寫著龍」。同時，這件作品也不歡迎大家以構圖、色彩等分析的態度觀看。在凝視這件作品時，我們只需要直覺、充分地感受它的躍動感，自然而然地，我們的視線便會從整體移向部分，游離於部分與部分之間，衍生出部分與部分的關聯性，然後自然地再次被引導到畫面的整體觀照。

起伏重疊的筆跡，往紙面上方頂高之後降下，沿著紙面底部爬行的線再次彈跳而上，在深黑的背景中釋放、散發。時而起伏的線條，時而靜止不動的點，我們的視線來回游移盤旋，凝視成為一種動態的動作。這正是森田子龍所說的「游動的骨架」。

森田子龍〔一九一二年（明治四十五）～一九九八年（平成一〇）〕
〈龍〉

1965年（昭和40）屏風（四曲一隻）　紙、顏料、漆　166×312公分　兵庫縣・寶塚市・清荒神清澄寺

法蘭茲・克萊因《歐加斯特・迪伊》1957年 鱷淵收藏

■是畫龍、還是寫龍，這些並不是偶然的一致性或瀟灑的表現結果。森田子龍師事上田桑鳩，不斷探究、嘗試書道表現的可能性。另一方面，則在京都大學井島勉教授的門下，深究藝術思想，並跟隨久松真一學禪。因為諸多面向的學習與思考，讓他不斷昇華自身創作的境界。

他所追求的，是「從一切的形式中脫離，直到能夠自由無礙地汲取、表現形態為止，同時成為無的主體」。當他執筆時，一切將幻化為無。而支持這個態度的，正是佛教「空」的思惟。書寫文字的時候，並非企圖主體性地表現自我，而是忘卻、超越文字的形式與限制，自然無礙地抒寫。這件〈龍〉的作品，無疑是最佳的呈現與寫照。

一九二〇年代，比田井天來提倡了主體性的自覺，由弟子上田桑鳩繼承，其後由森田的活動開拓出更寬廣的可能性。主體性的自覺，促成了一九四五（昭和二〇）年比田井南谷的作品〈電的變奏曲〉之誕生，以此作為開端，催化了「不寫文字的書法」之趨勢。看書道……等。

第二次世界大戰後，東洋的書道與西方的繪畫展開熱烈的交流。一九五〇年代，森田追根究底鑽研美學理論與禪的思想，另一方面與井上有一、江口草玄等人組成「墨人會」，積極舉辦座談會、展覽會與研究會。在墨人會的作家當中，也有不少人企圖掙脫文字束縛，渴望獲致解脫，所以從事遠離文字的創作。然而，如果追求的是表現的根基與本質，最終仍必然性地回歸到文字本身的關照上。

另外，森田也發行了雜誌《書之美〉、《墨美》，作為自身思維、嘗試的發信基地。在雜誌《墨美》當中，揭示了森田遠大的七個抱負，例如，在近代藝術的思想上確立了書道的價值與重要性，從全藝術的視野觀

一九五三年於紐約近代美術館，舉辦了森田子龍的「新日本抽象書法」展，可說是宣告第二波日本主義到來的先驅。森田子龍因此與當時蔚為西洋繪畫風潮的抽象表現主義畫家—傑克森・帕洛克、法蘭茲・克萊因相識，鞭策自己在思索與製作上有更完好的表現。六〇年代以降，他再度專注於繪畫與書道的個別領域，主導一連串的相關活動。（萱紀子）

〈有回轉儀的風景〉

長谷川潔（一八九一年〔明治廿四〕～一九八○年〔昭和五十五〕）

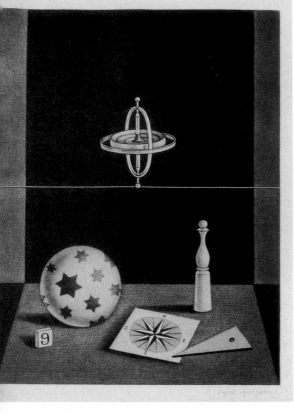

1966年（昭和41）　銅版畫（黑的技法）　35.5×26.5公分　京都國立近代美術館等

86

繃緊的白色細線上，瞬間靜止停留的是回轉儀。下方擺置了球、三角板、方位圖等，沒有過度的自我主張，僅只是靜默地佇立在自己的位置上。背景非常簡潔，甚至有些缺乏現實感；因為主題物陰影的存在，強化了景深的感覺，將現實感再度拉回。

描繪的主題並沒有特別珍奇，其組合、配置的方式，透露出長谷川潔對於美、真理的信仰，同時也暗示了神的存在。回轉儀據說是象徵性的自我投射。

沿著畫面左下朝右上的對角線，剛好切過數字籌碼的左角，同時貫穿球體表面最大星星的兩個頂點。自右下往左上的對角線，則是順沿著三角板的短邊，兩條對角線交會所形成的倒三角形，其頂角的部分恰好穩當地納入回轉儀。繪畫的全數主題物，也涵蓋在兩個等邊三角形的範圍中。如此精準計算的構圖，因為方位圖位置的傾斜，替畫面帶來適度的變化。事實上，這個回轉儀是以略朝左下的角度靜止的，如果目不轉睛地凝視，會發現回轉儀微妙地產生搖晃，帶來些微的暈眩感。

無庸置疑地，創作者描繪了現實存在的物體，但卻又將我們誘導到彷彿並非這個世間的非日常世界，是一件飄蕩著神祕感息與不可思議氣息的作品。

長谷川潔〈草花與魚〉 1969年　橫濱美術館

■在法文中，帶有「黑色樣式」意味的銅版畫技法，是一種無彩色的畫面表現，散發出天鵝絨般的質感；好像從暗黑的深淵中自行發光，主題物群漂浮而上，凝視片刻，會產生陶然沉醉的氣氛。長谷川潔的銅版畫通常會將半調子的階段數加以設限，將黑色加深到最大極限，明亮的部分亦特別增強，以產生強烈的反差效果。這種技法發揮了暗示性的、精神性空間的角色，可說是將東洋獨特的繪畫空間，以近代的視點與方式重新加以構築。而且，乍看相同的黑色，仔細端詳將會發現微妙的配色變化，這正是東方世界裡「墨有五彩」的精緻感覺。長谷川潔說，「世間凡事凡物皆順應宇宙的基本法則。宇宙充滿著韻律。」，因此他企圖藉由可視的世界通往、觀照不可視的世界，表現出言語無法表達的宇宙真理。

銅版畫發明於十七世紀的荷蘭，是十八世紀盛行於法國、英國的技法。它是將銅版面整體施以龜裂的毛刺刻紋，製作出讓墨水能夠積存的粗面，再將這些毛刺刻紋與以刮削、整平，形成泛白、印留下的部分。十九世紀後，因為照相的發明導致銅版畫技法的急速衰退，甚至連技術、道具都遺失殆盡。長谷川以近代版畫的方式使之復活。在法國長達六十多年的歲月中，長谷川持續不斷地創作，將東洋與西洋的精神與審美意識、東西方的版畫技法，以獨自的方式加以融合。

一九七二（昭和四十七）年，法國國立貨幣·獎牌鑄造局將他的肖像用於錢幣的浮雕與鑄造。在法國的貨幣發行史中，他是繼葛飾北齋、藤田嗣治之後，第三位躍上幣面的日本畫家。（松岡宏明）

長谷川使用的十七世紀型木製銅版畫印刷機
東京藝術大學大學美術館

彷彿井然掛置、排列的梵鐘，分別以左前方三座、右後方三座的方式進行配置。無論左右方，皆採取前小後大的形體，以逆遠近法的方式描繪層層山巒。左方深綠色調的大山巒右側的稜線延伸到右下方的玲瓏小山，小山再與波濤紋層層相繫，並以流暢的韻律將右後方的三座山巒一舉推起，形構出充滿流動性的構圖。左方與右方山巒之間湍流、動態的波濤紋，以月亮為中心，自畫面兩端朝天空席捲揚起，形塑出巍然壯大的風景。

層疊的山巒表現出四季的變化，在一個畫面中交織出時間的流轉。倘若真的能夠實際端坐於屏風前方靜視，想必可以忘卻現實世界裡時間的流逝，讓自身遁入虛擬的畫中景象。當我們的身體與視線有所移動時，映入眼簾的角度與景象亦將有所變化，可以體驗到與繪畫虛擬世界融為一體的自然演出。

從創作者逆遠近法的選擇，我們可以瞭解，這件作品強調的是平面性的表現，以及裝飾性的效果。然而，樣式化所營造出來的視覺美感，並非僅止於單純而表面性的裝飾。事實上，作者將日本詩歌傳統中，伴隨四季變化所產生的雄大深遠的日本山脈之美，收斂、凝縮於乍看單純的表象中，故深奧的精神內涵更值得我們細膩探究。

加山又造〔一九二七年（昭和二）～二〇〇四年（平成十六）〕
〈雪月花〉

1967年（昭和42）屏風（六曲一隻）絹本著色　168.8×355.7公分　個人藏

■ 第二次世界大戰後，日本畫在民主化、自由化的壓倒性風潮中，成為前近代的陳腐之物，被投與否定的視線與立場。而出生於京都，祖父為狩野派的畫師，而父親是西陣織染織圖案設計師，在極度重視傳統價值的家庭長大的加山又造，便面臨了必須設法再生日本畫的沉重課題。

初期的作品多描繪鹿、狼、烏鴉等動物。或許是背負再生日本畫使命的加山，將自身的不安與不確定感，寓情於動物的形象來作為表現與宣洩。加山又造積極涉獵西洋的古典繪畫與近現代繪畫，藉由形形色色的實驗，企圖展現日本畫的樣式美。

此時期的代表作作為〈冬〉，以揉紙的技法營造荒涼山巒的皺褶肌理表現，同時也投射出加山對於時代澀相的觀照與感應。無論加山如何進行實驗來改變作品風格，他始終關注、掌握人們潛藏於時代深層的特殊情感，並勇於追求樣式美的創新表現。

〈雪月花〉可說是日本畫再生運動中，具有舉足輕重地位的一個到達點。原本就受到宗達、光琳等屏風深刻感銘的加山，三十歲以後開始正式投入屏風畫的創作，〈雪月花〉正是其重要的豐碩成果。在大阪府河內長野市金剛寺見到一雙屏風形式的〈日月山水圖〉，其逆遠近法的效果、四季流轉的時間表現等，完全沒有絲毫勉強、苦鬥痕跡的作風讓加山深深動容，於是積極將此樣式轉換、內化成屬於自己的風格。

加山又造認為，所謂的樣式，是從一連串的摹寫當中，研磨、淬鍊出屬於作家自身的典型生命力與澄澈的形式樣貌。他從琳派開始，橫跨漆藝、染色的技法，甚至研究噴槍等表現，其實驗性的創作發表屢屢引發觀賞者的驚嘆。

爾後，加山又造挑戰了謳歌生命的大膽裸體繪畫，展現了未曾被聚焦觀照的人類愛慾，同時也展開水墨畫、版畫、陶藝、和服圖案設計等多元領域的活動。（大嶋彰）

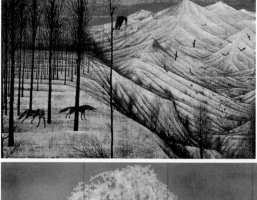

加山又造
〈冬〉1957年
東京國立近代
美術館
（左圖）

加山又造
〈巨櫻〉
1986年
個人藏
（下圖）

〈作品（黑地白圓）〉

吉原治良〔一九〇五年（明治卅八）～一九七二年（昭和四十七）〕

1968年（昭和43）　畫布、油彩　194×259公分　京都國立近代美術館

88

龐然白淨的圓，並非精準的正圓，而是保有晃動感與餘裕感的圓。先以黑色顏料塗於底部，以保留些微白底的手法創造出圓形，黑底分外分明地突顯白圓的浮現，產生鮮明的視覺印象。

初見吉原治良的作品，會聯想到前衛的書畫，帶有即興創作的濃厚氛圍。然而，其實他在構想階段便歷盡各種試行錯誤，為了營造出平滑的繪畫肌理，細膩用心地藉由滴垂、渲染、揚抑等手法來達成。

色彩的部分，分別以白圓的領域、黑地的領域雙方向相交相競的方式，表現出相互連動的緊張感。單純至極的圓，保留了左下方〈字形的凹陷，讓人感受到圓形蘊含的靜寂中，同時潛藏著無限的可能性。

貼近作品觀察，會發現圓形的周圍數度以畫筆緩慢地撫觸，可以找尋到為了獲致安定平穩的繪畫肌理，不斷在黑白境界線來回游移、追求的筆跡，甚至可以發現鉛筆底線的痕跡。由此我們可以理解，作者透過嚴謹緻密的計算，掌握畫面的整體均衡感，進而確實精密地進行塗色的工程。

吉原治良在個展之際曾經表示，「近來淨是畫這些圓形的作品。因為很簡潔便利」，由此可知，作者並未賦予圓形過度的意涵。或許吉原治良深切感受到，圓形不僅是單純明快的形體，同時因為每個圓形不盡相同，各異其趣，因此醞釀出造形上的多樣性與無限的可能性。這個觀察與體會，與人生的哲理亦有相互應和之處。

■吉原治良於一九五四（昭和廿九）年成立「具體美術協會」。由於藤田嗣治曾經為他指點迷津，期許吉原不要過度受到他人影響，因此具體美術協會便以「不模仿他人！做別人沒做的事情！」作為標語，身為指導者的吉原傾全力促成該會的推展。吉原同時作為一名畫家，積極探尋跳脫過去創作型態的表現，在歷經魚、超現實主義印象、臉、鳥、人、線性抽象、非定形繪畫等五花八門的主題與表現之後，一九六〇年代後期開始投入「圓」作品群的創作，並獲致高度的評價。

吉原年幼時，曾經因為極度渴望巨幅的白紙，因此在家中上漆未乾的白色牆壁上，大肆描繪了諸多的圓形，而被斥責地狗血淋頭。或許也正因為如此的兒時經驗，讓吉原成就了一系列「圓」的作品。雖然創造了無數的圓形作品，吉原卻依然感嘆，終其生涯，「無法畫出令人滿意的圓。無法畫出完整的線。這意味著，必須從這些最基礎的部分重新出發」。畫中存在的搖動不穩之白線，反映出作者自身漫漫無際的不安，同時也提供了與猶豫迷惘的自己對話的場域空間。

具體美術的崛起與活動，正好與一九五〇年代興起於法國的非定形繪畫（以不定形為主題的前衛、非具象繪畫運動），以及於美國展開的行動繪畫的活動時期相互重疊。吉原很早便與非定形繪畫美術評論家米歇爾・塔皮耶深交，也因此讓戰後日本前衛美術運動的代表—具體美術，得以於國際間嶄露頭角，並獲致相當程度的評價。另外，據說從行動繪畫的創始者—傑克森・帕洛克的畫室，發現具體美術協會所發行出版的機關誌—《具體》第二期與第三期，顯示兩者之間相互有所交流與影響。

吉原治良一九七二年逝世後，具體美術協會便面臨解散的命運。然而他們對於戰後日本現代美術的貢獻與功績不容漠視，至今仍保有高度評價。（金山和彥）

吉原治良
〈UNTITLED〉1962年
東京都美術館（上圖）

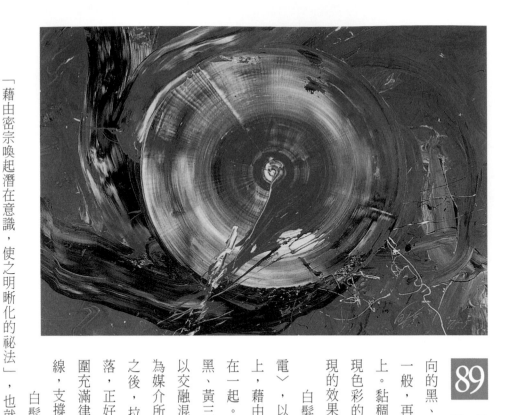

這件作品是作者白髮一雄激烈揮舞雙腳所創作的行動繪畫。朱色底，不固定方向的黑、黃描線奔馳其上，彷彿要消抹這些線條一般，再以木板氣勢磅礴地畫圓，覆蓋於線條之上。黏稠的顏料藉由足部與木板的拉曳拓展，呈現色彩的堆疊、緊湊與熱鬧，這是畫筆所無法表現的效果。

白髮一雄的另一件作品〈普門品 雲雷鼓製電〉，以明度反差極大的黑、白、黃配置於畫面上，藉由即興行動的行為讓所有的色彩交織融合在一起。而這件〈真理的祕密〉，則選擇了朱、黑、黃三色，巨大的圓彷彿吞噬這些色彩一般與以交融混色，我們可以觀察、解讀到，以白色作為媒介所孕生的漸層效果與過程。在描繪了正圓之後，拉提木板之際偶然造成了顏料豪快的滴落，正好宣告創作的終止與完成。另外，圓形周圍充滿律動感的細白筋線、以及肉筆描繪的粗描線，支撐了這個充滿力動感的主題。

白髮一雄是密宗的僧侶，他認為創作就是

「藉由密宗喚起潛在意識，使之明晰化的祕法」，也就是透過修行，將潛藏的念力喚醒，使人們徹底地從事內面性的改變。〈真理的祕密〉是言密宗的核心信念，是召喚大自然「空・風・水・火・地」的咒文。作品中的正圓是神佛之姿的顯現，底部渾沌的畫面象徵著備受煩惱所苦的世間萬物，因教諭的勸化而邁向澄淨安穩的境界。

白髮一雄〔一九二四年（大正十三）～二〇〇八年（平成二〇）〕
〈真理的祕密〉

1975年（昭和50）畫布、醇酸樹脂顏料　182×259公分　兵庫縣立近代美術館

白髮　雄〈曾門品　雲雷鼓擊電〉1080年　茨城縣近代美術館

■ 白髮一雄以「足繪畫家」的封號闖蕩畫壇，廣為人知。他的創作方法如下。從畫室中央的天花板將繩索垂落而下，腳下踩著巨幅的白底畫布。凝視著腳底的畫布，白髮一雄以湯匙取出罐中的顏料，氣勢恢弘地將顏料甩落到畫布上。接下來，雙手緊抓垂落的繩索，兩腳一蹬躍上半空，一邊晃盪，一邊以腳一氣呵成地塗抹顏料進行創作。使用的是以聚乙烯化合物樹脂為主，具有流動性的醇酸樹脂顏料，以西洋深紅或中國紅等紅色顏料為底，上頭再投擲黑、黃、白等顏料。腳部不斷重複激烈運動進行作畫，最後再於餘白處以唯一的肉筆簽名完成創作。歷時大約十五分鐘左右可以完成。白髮一雄針對自己的創作形式表示，「希望留下充滿速度感的行動軌跡」，「只憑藉一根繩索，無意識地在畫布上爬行滑動，在自我迷失的狀態中，探尋自身的潛在意識」。

白髮一雄身為「具體美術協會」的畫家成員，頗負盛名。「具體美術協會」由吉原治良於一九五四（昭和廿九）年成立，以「至今無人所為的創作風格」為職志、宗旨，旺盛的活動力持續到一九七二年為止。白髮一雄歷經「新製作派會」的洗禮，並參加一九五二年金山明等人的「0（零）會」、吉原治良等人舉辦的「現代美術懇談會」。自一九五五年起，於第一屆具體美術展與野外美術展發表一連串的行動表演藝術與繪畫作品，例如「丸太」與「泥」等系列，引發不少的矚目與迴響。

（金山和彥）

創作中的白髮一雄

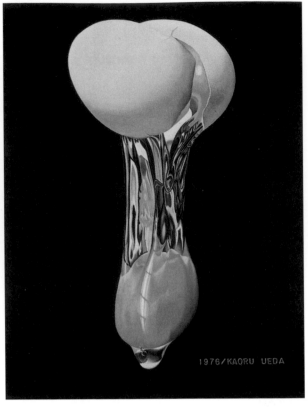

1976/KAORU UEDA

在純黑的背景前，清晰地浮現破殼而出的蛋白與蛋黃瞬間落下的光景。乍看似乎是攝影作品，其實是精巧描繪的畫作。整個畫面的長邊超過兩公尺，是龐然巨大的畫作。作者上田薰為了這件作品，進行了精密完整的前置準備作業。首先，是不厭其煩地敲破蛋殼，反覆以相機拍攝破殼的樣貌。為了掌握破殼稍縱即逝的瞬間，特別將快門的速度提升，採用高速攝影的手法。其次是將拍攝為幻燈片的圖像以投影機投射在巨大的畫布上，開始描繪其形態。此時配合實際上的需要，將複數的畫像集結組合，調整為想要的形態。也就是說，並不是攝影作品原封不動地再現，是藉由人的眼、手與以再構成的畫像。蛋黃光輝閃爍的部分，正好投影出上田畫室的窗戶。背景不再描繪多餘之物，純粹以單一的黑色處理。也因此創造出不可思議、充滿驚奇的空間。

產生驚異感的原因可分析如下。例如，它鮮明地記錄了人眼難以捕捉的瞬間映像。但如果僅只是這麼單純的原因，那麼對於習慣觀看攝影作品的人來說，也就絲毫不足為奇了。另一個關鍵性的因素，是敲破蛋殼的瞬間動作乃是習以為常的日常行為，把大家不會特別留意的日常瑣事設定為表現對象，而且以超乎預期的巨幅尺寸加以描繪。從黑色背景上昇浮現的異樣形貌，帶來了衝擊性、驚愕感，甚至是不自覺的噗嗤一笑。

90

昭和時代

上田薰〔一九二八年（昭和三）～〕

〈生蛋B〉

1976年（昭和51）　畫布、油彩、壓克力顏料　227×182公分　東京都現代美術館

■一般説來，如果我們見到極度真實、唯妙唯肖的繪畫作品，大概會説出「哇！好像照片」之類的話吧！當然，這些語彙隱含了「彷彿真人真物」的意涵。也就是説，我們的眼睛早已完全習慣於攝影、影像等視覺體驗。我們會發現，電視、電腦、手機、海報、文宣品等，我們眼睛所觸及的情報多數為影像或攝影。但反觀環繞於週遭的現實物體，我們反倒沒有特別透過自己的雙眼去凝視它、注意它。在旅行途中，與其説是以我們的肉眼眺望風景，還不如説多半是透過相機的視窗、液晶畫面來觀看並取景。到巨蛋觀看運動賽事，與其説足以肉眼關注場內的一舉一動，不如説是盯著巨大的螢幕（資訊顯示面板）來觀戰。早於這種普遍現狀產生的三十多年前，上田薰或許可説是早就做了預言的動作，揭示了視覺認知上的問題。究竟我們該把它視為時代與文明的警鐘？或是純粹享受它造形上的冒險？或許大家自有詮釋與選擇。

　繪畫的歷史有一個很重要的面向，可視為是模仿的歷史。過去長久以來，畫家的勁敵是鏡子。十九世紀後半，攝影進而勇奪了勁敵的寶座。一九七〇年代美國大為風行的超級寫實主義繪畫，將寫真的視覺效果直接導入巨大的畫面，引發了負面的醜聞爭議。同時身兼設計師的上田，將這些手法結合了海報式的處理，確立了更簡潔，卻更具衝擊力的表現世界。除了雞蛋之外，上田還以冰淇淋、果醬、肥皂泡、河川流水面等為主題，極力追求多樣化的寫真視覺表現。在這裡值得矚目的，是這些作品皆透過人的手加以描繪。如果是透過電腦加工處理的攝影作品，那麼或許就不會引發觀賞者這麼強烈的好奇與興趣了。（泉谷淑夫）

上田薰〈肥皂泡F〉
1979年（左圖）
上田薰〈冰淇淋B〉
1974年（右圖）

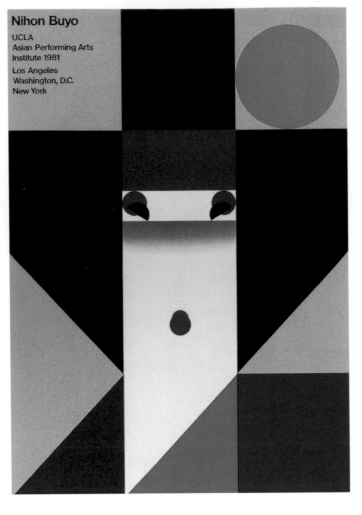

Nihon Buyo

UCLA
Asian Performing Arts
Institute 1981

Los Angeles
Washington, D.C.
New York

本的四角形加上後來加工、添附的三角形、圓形，創造出純粹簡單的幾何形態表現。

色彩也相當簡單，藉由精密計算的配置與面積安排，賦予觀賞者強烈的視覺印象。漆黑的頭髮、淨白的肌膚、和服的紅、綠、靛藍形成鮮烈的對比，髮型下部的暗灰色、背景的淺駝色、髮簪的水藍色、微透粉紅的彩妝緩和了上述鮮烈的色彩，整體顯得優美而調和。微量的粉紅乃是施以漸層色階的結果，醞釀出高雅細緻的氛圍。無彩的黑灰白與高彩度的顏色相互映襯，飽滿中帶有和諧。

文字微小，將宣傳內容集約到最低限度，成為畫面中美妙的裝飾。

91

這是為洛杉磯加州大學亞洲表演藝術會館量身打造，用來宣傳日本傳統藝能實演與工作坊開辦的海報。

作者以極盡可能的單純形、色，表現日本舞蹈女性舞者的表情。B全開（103×72.8cm）的畫面中，切割為縱向三等分、橫向四等分，共計十二個方形區塊。十二個方塊中，有的再以對角線二分為三角形，原

91
田中一光〔一九三〇年（昭和五）～二〇〇二年（平成十四）〕
〈日本舞蹈〉

昭和時代

1981年（昭和56）　平版印刷、海報　103×72.8公分　UCLA亞洲表演藝術會館等

■日本美術在本質上，便具有強而有力的設計性格。在西方，存在著區別繪畫、雕刻等「純粹美術」與工藝、設計等「應用美術」的傳統；甚至存在著「應用美術」的位階低於「純粹美術」的藝術觀。反觀日本，從起始點開始便沒有如是的區別，甚至我們可以說，實用性與美的表現的結合，正是日本傳統的特質所在。十六世紀大為盛行的屏風就如同今日的隔間（隔層），障壁畫就好比今天的滑門。而十八世紀浮世繪從製作到販賣，其流程與方法事實上是相當商業化的。海報正因為與日本民族的藝術氣質相當符合，同時與俳句、短歌一般，有著剝除多餘元素，力現素樸、簡潔的性格，再加上海報可以肩負壁面裝飾的角色，因此與日本的傳統十分契合。

田中一光的作品可說是位於上述演變的延長線上，不僅擁有設計領域中明確而實用的目的，同時也滿佈高度洗鍊的美感與令人莞爾的趣味性。

他出生於日本歷史的故鄉—奈良，於京都度過學生時代，在大阪為自己開拓出設計師跑道，爾後將陣地移往東京，創作出許多優異的設計作品。他的作品中有著古都的「雅」、大阪商業之都的現實感，並潛伏著江戶「瀟灑、漂亮」的氣息。其發想的泉源可說源自「琳派」的啟迪。

田中一光的設計工作橫跨海報、logo、標誌、書籍設計、展示、包裝、書法、紡織品、新字體的創造等諸多分野。這些作品不僅存在著卓越、特出的造形感覺，更重要的是，田中深刻理解自己國家的歷史、文化、傳統，他可以說是將這種自文化、傳統等內涵積極引導到作品中，淋漓盡致加以發揮、外顯的先驅者。

（松岡宏明）

田中一光〈水〉
1979年（左圖）

田中一光
〈島根縣立美術館
標誌〉1998年
（右圖）

野口勇 Isamu・Noguchi〔一九○四年（明治卅七）～一九八八年（昭和六十三）〕

〈Black・Slide・Mantra〉

1992年（平成4）　黑花崗岩　高3.6×寬4公尺　札幌市・大通公園

92

這件命名為〈滑行的咒文〉的作品，是雕刻，是遊戲器材，同時也是有著卷貝般曼妙螺旋造形的多面體構造物。使用的素材是非洲產的黑花崗岩，由複數個部分所構成。希望創造出讓孩童盡情遊戲的空間，野口勇表示，「希望這個溜滑梯，是仰賴於數十萬、甚至數百萬的孩童的小屁股而完成的」。因為孩童長年累月的滑溜，黑崗岩一點點兒地磨蝕，為作品增添更雋永的光輝。正如同一再奉誦的咒文，這件作品也因為週而復始的滑溜行為，被賦予了生命力。這件作品被設置於大通公園，是野口勇負責的札幌市萌沼公園計畫的一環，權責單位秉持、遵行著野口勇的遺志，為了確保兒童的遊戲空間，將車道予以遮攔後安置於此。

如同這件作品所揭示的，它遊走、穿梭於雕刻與遊具境界，而野口勇也正是一位獨立的、悠遊於雕刻與社會性道具之間，從事廣闊領域活動的雕刻家。他的才華也具體表現於公園景觀設計之中，藉由環境的雕刻工程，創造出人與人之間嶄新的連結。這些連結多半包含了「時間的經過」這個概念，例如他所設計的巴黎聯合國總部的庭園，據說也是精確估算境內樹木的成長情況，三十年後再與以加工完成的。

■野口勇的父母親分別為日本人與美國人，如此特殊的出生背景，讓他經常在思考、追尋自身的定位。也因此讓他超越國籍、民族與歷史，正視人類共通的、最根源的本質，並付出更多、更炙熱的關心。舉凡公園、遊戲場的景觀設計、紀念碑、現代舞的舞台裝置設計等，依循形形色色的條件，改變、創造出空間的新型態，也因此解放、改變了人們習以為常、長久被制約的行動模式，孕生出新鮮的依存關係。

當舞蹈家瑪莎·葛蘭姆（Martha·Graham）創作出自神話獲致靈感、題材的〈國境〉，並委任野口勇進行舞台裝置設計時，令人跌破眼鏡的，野口僅只使用了一條繩索。野口勇試圖表達的並非繩索即是雕刻，而是繩索運動下所創造出來的空間，當然也包含了瑪莎·葛蘭姆的舞蹈所幻變的神祕空間本身，都集合而成就了這件雕刻作品。這種空間上的幻變來自於日本庭園的靈感與概念。野口勇曾經針對龍安寺的石庭（請參見[31]）做了如下的表述：

野口勇 〈國境〉瑪莎·葛蘭姆的舞台裝置　1935年

六〇年代後期的現代雕刻世界裡，開始廣泛地從自然界與環境週遭汲取素材，大地藝術、地景藝術等作品如雨後春筍般地出現，創造出一種能夠同時體驗整體場所、空間裝置的風潮。然而野口勇卻在更早的時間點著眼於環境的關心與關係，其先驅性獲致了高度的肯定與評價。另外，八〇年代開始於各城鎮都會大量隨性設置的雕刻作品，不僅與所處的生活環境格格不入，甚至還造成雕刻公害的問題。再回頭看看野口勇的作品，在孕生與眾人的緊密連結這一個面向上，便可說是相當具有前瞻性的。

「坐在屋簷底下眺望石庭，庭園變成點綴著小島的無垠無際海面，這是我們所想望的，何等無限的風景與樣貌」。也就是說，野口勇認為，自行創造出連結「關係」的想像力本身，才是真正的雕刻作品。

（大嶋彰）

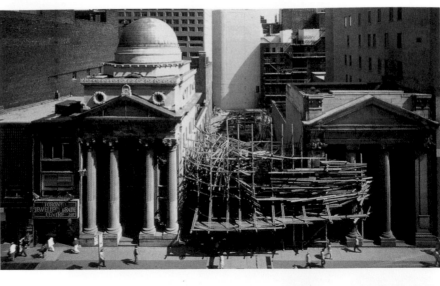

93

川俣正〔一九五三年（昭和廿八）～〕

〈多倫多計畫〉

1989年（平成元）　建築用廢材　加拿大・多倫多・殖民小酒館公園（Colonial Tavern Park）

在多倫多繁華鬧區上，夾雜於兩棟歷史性建築物中間的閒置空地，大量廢棄的建材堆置、滿溢，充滿了不合時空的弔詭氣息。或許會讓人感覺是施工中的建築工地，然而仔細一瞧，工地現場卻沒有任何建築基盤、柱樑等構造支撐。相信不少人會驚慌失措地詢問，究竟發生了什麼事情？平日慣見的、充滿秩序規律美感的都市空間中，赫然出現大量傾巢而出的廢材，層層堆疊錯落，如同怪異的巨大鳥巢一般，甚至侵入鄰接兩側的歷史性建築物。看到這幅光景，想必有不少人會火冒三丈吧！據說當地的媒體以「視覺感官的恐怖主義者」來介紹這個物件。

其實這片空地原本佇立著赫赫有名的爵士音樂俱樂部。俱樂部被拆解、夷平之後，其廢材保管於建物解體業者之處，作者特地情商、借取這些廢材，以著手該計畫的推展與製作。同時約定計畫結束後，將全數歸還這些廢材給業主。川俣正與當地住民直接面對面溝通、交流，為了喚起大家過去曾有的記憶，於是開始組合、堆列這些廢材。此巨大裝置與鄰接兩側的歷史紀念性建築格格不入，純然是充滿異質性的元素與概念的集合體。作者企圖嘗試的，藉由曾經解體過的建築，突顯內部所蘊含的歷史記憶，也就是喚起大家的共同記憶。於是，觀賞者或許可以深入其境地歷經從製作到解體的連續性時間，體驗到日常生活中無法實現的時空與記憶的交錯。不可避免的，此計畫引發一些無法理解的批評與責罵聲浪，但不可諱言的，同時也喚起了超乎想像的、居民之間濃密的溝通與交流。更重要的是，市街中心突然出現龐然異物的記憶，將永遠烙印在人們的眼睛與記憶中。

約於一九八〇年代起，川俣正開始正式發表作品、嶄露頭角，並以迅雷不及掩耳的速度，成為活躍於世界現代美術舞台的藝術家。以歐美為中心所運轉的現代美術世界中，日本的年輕創作者可以獨當一面，在世界各地進行大型的整體空間計畫（以所處之地的整體空間場域為對象，所進行的作品設置與配置），對日本美術界而言，可說是具有劃時代意義的重要事件。

川俣正作品所關注的焦點，圍繞在都市、建築甚至是我們內在的意識，他試圖挖掘、發現這一切，並將這一切直接加以表露、展現，因此帶給世界各地的人不少衝擊。隨之而來的，是動搖各地居民長久以來的既定意識，自主性地進行再發現的動作，企圖尋找、建立不同面向的嶄新關係。也因此世界各地對於川俣正計畫的請託依賴，總是絡繹不絕。

川俣正的作品與近代美術截然不同之處，在於作品本身與特定場所無法切離的特殊關係。相對於可以移動的雕刻與繪畫作品，川俣正所進行的作品的重點在於連結該場域的物體、記憶與事件，並藉由人與人之間的互動牽繫，作品方能完成與實現。而意義最為深遠的，在於作品與建築的連結關係。一般而言，建築用的資材、廢材，都屬於藏匿於內部、不可視的內部組織。以人體來做比喻，就如同筋肉、血液甚至排泄物。就常理而論，我們習慣將表面與以加工美化，而至於不可視的內部則加以隱蔽，但是川俣正的作品卻逆向操作，將內部加以赤裸裸地坦露。甚至像是咬破內部組織一般，任其流竄溢出。這些光景正摧毀著理想表象世界與日常現實世界的境界線，卻也意外地醞釀出獨特的美感來。

同時，川俣正的作品不同於其他藝術家，他們關注的重點在於試圖表現自我的內在層面或心情表現。相對的，川俣正的作品會因為觀看者的不同，連結關係的不同，而產生各種偶然的情況或新鮮的關係。對於川俣正而言，我們與「社會」積極互動下所產生的牽繫與連結，正是他著眼、投入的嶄新美術工作。（大嶋彰）

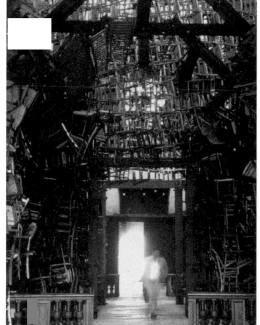

川俣正 〈椅子的迴廊〉 1997年
醫院內、聖路易禮拜堂

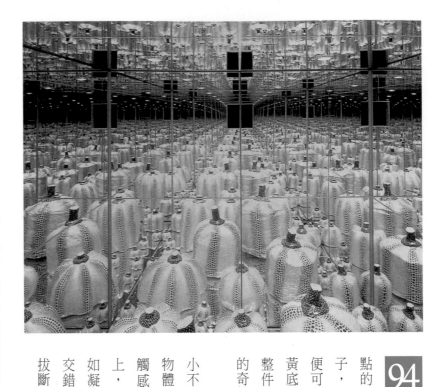

〈鏡子房間（南瓜）〉也被稱為「無限擴展的鏡子房間」。進入到布滿黃底黑點的房間，會發現一個由鏡子所構成的巨大箱子，鏡箱的壁面上有個四方形的開洞，從洞中便可窺探到這件作品。鏡箱映射出房間壁紙的黃底黑點，同時也投映出觀賞者，層層相映的整件作品融合一體，產生彷彿被吸入圓點世界的奇妙感覺。

鏡箱的內部也貼滿了鏡子，地上擺置了大小不一的南瓜物體，顯得相當擁擠。這些南瓜物體也有著黃底黑點的圖案，並呈現了凹凸的觸感，這些南瓜物體映射在鏡箱內部的鏡面上，當觀賞者透過方形開洞窺探內部時，便有如凝望萬花筒一般，被淹沒在無垠無際、縱橫交錯的南瓜群中。南瓜造型各異其趣，被粗野拔斷的蒂頭，被賦予多樣的表情、面貌。

扮演著鏡子房間詭計角色的四面合鏡，表現出「永遠的重複」這個主題。遠方有如深邃海底的空間無限延伸，在那無限的盡頭，南瓜的形影終於逐漸變小，最後消失蹤影。同時，從方形洞口探頭進去窺探的觀賞者，自己的臉也會投射於內側的鏡子壁面上，將與南瓜走上共同的命運。

作者與南瓜的邂逅始於小學生的時代，在祖父的農田裡看見又大又醜、不規則形態的南瓜，為其粗壯堅韌的生命力深深著迷。南瓜的生命力與草間被賦予的人生課題，有著相互映照的依存關係。

草間彌生〔一九六〇年起開始活躍〕
〈鏡子房間（南瓜）〉

1991年（平成3）　鏡、鐵、木、石膏、發泡苯乙烯、壓克力顏料　200×200×200公分
群馬・涉川市・原美術館（別館）

草間彌生在藝術表現上的原點，據說可以追溯到兒時見到不斷增殖的圓點、網狀等模樣的幻覺，還有對於男性性器官的恐懼。為了克服這些幻覺所產生的恐怖與強迫症的行為，她反而期許自己持續創作出這些主題的繪畫，或是以布、填充物做出男性性器官軟雕刻的立體作品。藉由這些創作行為，將自己的恐怖要因與以幽默化，讓自己的意識得以找尋到安樂之地，這是為了生存所必要的自我治療。因此，草間為這種超越自我恐懼的方式加以命名，稱之為藝術創作的心理療法。

草間彌生生於長野縣松本市，一九四九（昭和廿四）年京都市立美術工藝學校日本畫科畢業後，展開油畫、水彩、拼貼等多元素材的創作。一九五七年隻身前往美國，時值紐約普普藝術的全盛時期，草間因此與賈德（Donald Judd）、約瑟夫・康乃爾（Joseph Cornell）深交，不僅止於繪畫，並著手於軟雕刻所集積而成的立體作品，甚至成為以裝置為首的環境藝術先驅人物。草間在美國大為活躍的同時，也與歐洲的Enrico Castellani、Lucio Fontana 等人以「沉默」為主題，出品了Group Zero的展覽會。一九六五年起，更參與被稱為裸體秀、肢體繪畫等超越尺度的表演活動，引發激烈的醜聞效應。一九七三年返抵日本後，不僅止於美術界，也跨足至時尚設計與小說，成為非常活躍的人物。

（金山和彥）

草間彌生 〈南瓜〉（局部） 1981～84年（上圖）
外觀（下圖）

盂〔西元前十二世紀左右〕

〈大盂鼎・銘〉

西周前期（康王 紀元前1126～51年）　紙本墨拓
36×47.5公分　上海博物館

95

許多文字井然有序地羅列著。這個時代的文字，以象形字體居多。例如「天」，為一個人將兩手橫向伸展的站立之姿；「王」則是象徵權力者的鉞之簡化形態；「月」是懸浮於夜空的一彎新月。大量使用流暢圓滑的曲線，使得整件作品充滿柔軟的調性，而獨立的每一個個文字，又呈現出落落大方的性格。

這些拓印出來的文字篇章，是鑄刻在左頁青銅器作品上的文字。厚重的結構，均整的造形，深深烙印的鑄刻文樣，即便隨意挑選，也都具有相當高的鑑賞價值。製作這件青銅器作品的，是名為盂的優秀武將。從這件作品來看，我們可以確認紀元前的古老時代，青銅器的相關技術與意匠已經相當純熟。完整度極高的青銅器在當時被視為重要寶物，小心翼翼地傳承後世。青銅器內側鑄印著密密麻麻的文字，拓印後便便是這件書跡。

為何硬度極高的青銅器，卻可以表現出自由度極高的線條之美？其做法是先於黏土版等柔軟的素材上雕刻文字，做出鑄印青銅器所需的原型。然後再將熱熔的青銅液體注入，使文字清晰浮現。不只是曲「線」的展現，如果仔細端詳其中，會發現彷彿整體均勻塗抹所形成的的「面」之表現，可見原版製作的過程中，投注相當程度的功夫與技術。如果以石材直接刻印，將無法達成如是的表現。青銅器上刻印的文字被稱為金文，與器形、紋樣、設計相互映襯、呼應，因此從素樸到洗鍊的造形皆有，呈現出多樣豐富的變化。與毛筆書寫的書跡不同，金文有著獨特的文字表情，值得細細咀嚼玩味。

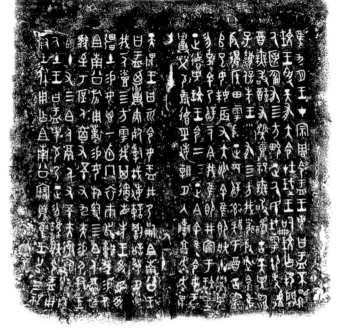

204

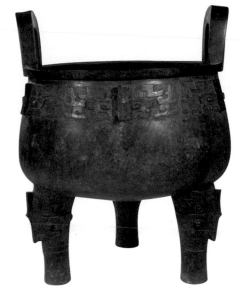

〈大盂鼎〉

■兩耳三足、青銅製的深
器稱為鼎。青銅器的製作始
於中國最古老的王朝—殷商
（西元前一七○○～西元前
一一○○年），延續至西周
（西元前一一○○～西元前
七七○年），大為盛行。除
了作為食器之外，也用來作
為供奉神靈祭品的祭器，同
時也是遺留、傳承給後世子
孫的寶物。這件〈大盂鼎〉

高九十公分以上，算是最大
等級的鼎之一。

如果仔細閱讀鑄印在青
銅器的銘文，可以詳盡地瞭
解製作的年代、作者的相關
資料以及當時社會的狀況。

銘文起始處敘述了「此乃九
鼎首度將全文加以鑄刻，開

器本身的厚重感、鑄造技術
的精確、質樸的紋樣、威嚴
凜凜的銘文、均整的字體，
都反映了盂的權威性與堂堂
風範。西周初期作品的銘文
多為概要式的文字敘述，此
於質疑他人的價值與能力的
意義層面上。（萱紀子）

月，周王命盂所作」。內容
的部分，是對於擔負治理國
家重責大任者之策命書，也
就是辭令書。在現代的社會
中，辭令書依然是最高等級
的官方文書。是公職任免、
重要職務委任之際，由最高
責任者所交付的文書。〈大
盂鼎〉便是將策命書的全文
鑄印在青銅器的內側。

〈大盂鼎〉無論是青銅

啟了另一種新風潮。書體也
從前期的素樸、強勁風格，
漸漸轉變為均整洗鍊的調
代相傳的寶物，鼎的用途
其實非常廣泛。〈大盂鼎〉
製作的年代，剛好是周朝推
動以九鼎象徵王位繼承的時
代。據傳楚王曾經以鼎的大
小輕重來質疑周王，這個故
事後來就演變成「問鼎中
原」、「潛圖問鼎」等成
語。意思是輕視在位者，想
篡位取而代之。現今則多用
性。

從日常生活的食器到代

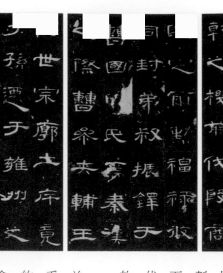
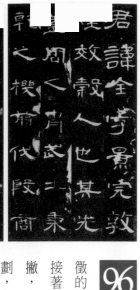

96

朝水平方向延伸、擴展，結構寬敞，充滿餘裕，朝向水平方向延伸、擴展著。無論哪一個文字，總是保留一處別具特徵的一筆劃。例如「室」（第三頁第一字）的最後一筆、緊接著的「世」的一橫畫、「分」（同頁第三行第二字）的左撇，存在著筆壓強弱的變化，堂堂隨著墨筆進行的方向揮灑而出。這些特殊的一筆劃稱為波磔，是典型的隸書最具經典代表性的特徵。隸書這個書體，乃是充分利用毛筆豐富的柔軟性，所完成的洗鍊樣式。

每一個文字僅只一處的特殊波磔，形成視覺上的重點，並且肩負起文字整體的平衡角色。請試著覆蓋、隱蔽波磔看看。文字將瞬間失去重心並傾斜，同時與上面的文字、左右的文字產生偏離、錯位的效應。如果回復了原本的波磔，將會發現極小的元素竟超乎想像地發揮小而美的整合力量。往橫向也好，朝斜角也罷，平穩揮灑、延伸的波磔，誘發了向外擴展的視覺張力，因此讓人感受到比物理性的實體還要來的更大的文字規模。

那麼，波磔以外的筆劃又做了什麼樣的安排呢？既然波磔是每一個獨立文字的主角，其他的筆劃，則盡其所能地輔助主角的完滿演出。平穩的曲線、雖短小卻精幹的起伏，藉由各式各樣線條的共同演出，才完成了這些美妙的書法篇章。

〈曹全碑〉（「因」字不損版）

作者不詳　185年（中平2）刻　紙本墨拓　28×16公分　上海博物館

立碑全貌

一行四十五個文字，計廿行，由八四九個文字所構成的這件碑文作品，內容在讚揚曹全這位人物的豐功偉業。曹全是陝西省郃陽縣的首長官吏，屢屢討伐不忠於國王的叛眾，彌平暴動，有著優異的統治能力。此碑文並未註名曹全的歿年，由此推斷，應該是曹全在世時便打造完成的。石碑的背面刻印著與建碑工程有所關聯的人名，使用的字體比正面略小，字形也比較渾圓。在建構頌揚國王、統治者功績的紀念碑時，書寫家也被要求以洗鍊的樣式落筆揮毫。此碑採用的是隸書

的典型樣式—八分隸，緊密的一點一畫之組合，實現了落筆大方的筆勢與文字樣貌。

原碑是後漢所建立的。漫長的歲月中，被埋藏於暗無天日的地底下，一直到明朝萬曆初期，才於陝西省郃陽縣出土。時至今日，〈曹全碑〉的書．碑保存狀態依舊完好，可與之相提並論的物件相當稀少。它與同時代的〈禮器碑〉並稱為隸書典型雙雄。以波磔為特色的隸書，其造形文字造形與運筆方法的確立，與毛筆正式成為筆記用具的時代幾乎一致。

拓本上之所以浮現白色的文字，

是因為取自於碑文。在石碑的表面上覆上薄紙，將刻印的文字、模樣複印出來，這便是所謂的拓本。由於刻印在碑文的文字優美曼妙，因此被製作成大量的拓本，以供鑑賞，或是學習整個原碑的型態，但是難以觀察文字的細部處理。右頁的拓本，則是提供給書法學習者的版本，以手持折本的形式製作，這種形式被稱之為帖。

拓本跟石碑上的書法在手感上截然不同，製作成帖的形式後，行的構成與文字配置也會產生不同的變化性與趣味性。因此，中國的書蹟常做成拓本，醞釀出與原碑風味迥異，別具價值的嶄新作品。（萱紀子）

〈禮器碑〉 156年刻
東京國立博物館

97

如果由眾人共同創作一本文集，而我們被委託撰寫前言，而且要求是手寫稿的話，大部分的人會謹慎思考究竟要如何抒寫，從文章的構思，到文字本身的練習，都會仔細斟酌、推敲。《蘭亭序》這篇書法，便是製作某本詩集時，由王羲之這位書法家所撰寫的序文。被視為不朽名作的《蘭亭序》，據說是第一手草擬的底稿。

文章的起始之處寫著「永和九年歲在癸丑」，在中國的會稽山山麓，四十名貴族人士聚集吟詩，在遊宴中寫下了一些詩作。在精心佈置的曲水邊，自上游載浮載沉地漂來一些酒杯，散坐於水邊垂下腰的文人雅士們，在酒杯漂到面前時必須做完一首詩，將杯中玉液一飲而盡後，再將酒杯置回曲水，隨波逐流而下。而遊宴中所創作的詩句最後集結成冊，成為一本詩集。《蘭亭序》就是詩集的序文。序文的內容從宴會的時間、地點、樣貌開始描述，也談及自然與人生的變幻無常。

文章中出現了一些錯字，並直接於其上進行修正；終端的部分也出現了以墨塗黑的箇處。一般而論，既然是為了集結許多力作的詩集所撰寫的前言，照理應當是不會出現寫壞的部分。王羲之向來被公認為謹慎用心的人，無論字句或是字體，都幾經推敲斟酌後定案。然而，卻往往不敵最初所揮毫的作品。暫且不論文章的內容，筆跡的自然度是無法漠視的問題。

一般說來，此類的作品會先擬底稿，然後再進行謄寫的動作。草稿自然是輕鬆自在，但是重新謄寫時，往往會戰戰兢兢、屏氣凝神。在書法的世界中，一般認為重新謄寫的作品價值性較為卓越，而底稿因為不盡純熟，故不被視為是好的作品。然而從另一個角度來看，草稿往往忠實反映，故不被視為是好的作品。然而從另一個角度來看，草稿往往忠實反映，展現了作者的心情、狀態，沒有絲毫勉強的成分。無論是作者的王羲之，或是眾多《蘭亭序》的觀賞者，想必可以深切感受到手稿的優異之處吧！

97

中國東晉

王羲之〔三二一年（太興四）～三七九年（太元四），有諸多說法〕

〈蘭亭序〉（神龍半印本）

353年（永和9）　紙、墨　約25×7公分　北京・故宮博物院

論及中國書法的歷史，絕對不能忘卻王羲之，可見王羲之書法擁有絕大的影響力。然而，能證明是王羲之真蹟的作品，卻是一件也未能留存。據說是唐太宗酷愛王羲之的書法作品，除了大量蒐集王羲之的真筆之作外，更下令死後這些作品必須全數與他一起合葬。我們現在所見到的王羲之的書法，不是他人摹寫的版本，便是石碑上的拓本。

■ 時間演進到

十七世紀，明朝的董其昌高度評價〈蘭亭序〉，認為〈蘭亭序〉字行的流動性與文字之間的迴響度（章法）為古今第一絕。右邊的文字一旦發聲，左邊的文字便會展現相互應和的默契。有些字形小巧，有些字體則碩大，順應手部的自然揮動，一氣呵成地流暢書寫，字字句句都自然無偽地符合書寫法則。如果是小心翼翼地充分準備、精準揮毫的話，無法展現出如此的風格。

由於大家都想鑑賞王羲之優異的書法，想傳承給後世、想摹寫學習、想共同擁有，因而許多傳本應運而生。「神龍半印本」、「張金界奴本」、「褚臨本」、「定武本」便是頗具代表性的〈蘭亭序〉諸傳本。隨著時代演進不斷被臨摹、複製的〈蘭亭序〉，也逐漸出現了與原本旨趣大相逕庭、原味盡失的版本。書法作品的價值評斷，不同版本的〈蘭亭序〉評價伴隨著研究的歷史腳步不斷前進。以王羲之為典範的晉朝書法，成為後世書法家競相學習的經典圭臬。

（萱紀子）

「定武本」的部分（左圖）
「神龍半印本」的部分（右圖）

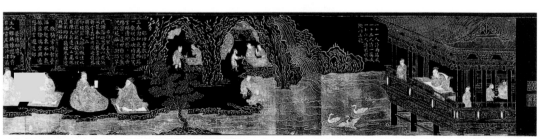

〈蘭亭休憩圖卷〉（局部）「曲水之宴」的樣子描寫

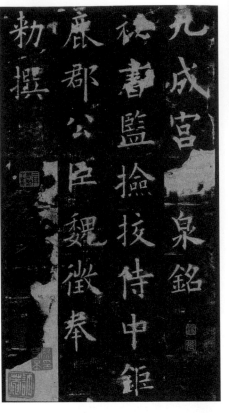

98

瀏覽也罷，抑或是放眼整體凝視，都可以觀察到出神入化的調和度與均衡感。

一起來仔細端詳幾個文字吧！第二行第六個字「侍」，由人字邊與旁邊的寺所構成。人字邊的第一撇短小精幹，第二畫則向下拉曳延長。側邊的寺字部分，第二畫的一直豎顯得修長而突出，三筆的橫畫則將空間均等地加以切割，中央的那筆橫線穩健紮實地承接分別來自上下的縱畫，同時與人字邊保持著必要而妥當的間距；這個側邊寺字中央的橫線扮演著極度重要的橫樑角色。有著動態感的均衡，也可以顯著地從第三行第二字的「郡」中觀察到。左側是往右肩揚起的三筆橫階，右側則是朝右橫與右下使勁兒延伸的耳部首，最後往下方拉長的一豎，乃是扮演文字全體骨架的重要支柱。

這件書法作品大部分的文字是以瘦長的字形作為基調，但卻不是單單做了縱長延伸的工夫而已。點、畫相交處，為了避免內部面積過於狹小，所以做了細膩的考量與處理。以第二行第三字的「監」為例，左上的臣、下方底部的皿在點、畫相交的框架中，盡可能地保留寬闊的內側空間。物理上雖然做了分隔處理，但是視覺上仍保有緊密的構築性，而且飽含栩栩如生的活力。這件經典之作被稱為「楷書法則的極致」，將楷書美的規範展現到淋漓盡致的境界。

瘦長、緊實的文字整然羅列。黑色的背景上浮現白色的文字，這是由石碑刻文所做成的拓本。精緻度高的拓本，本身便具有美術品的價值，足以傳承後世。文字的樣式，是我們很熟悉的楷書。楷書特別講究一點、一畫必須緊密地架構、組合。這件作品的筆跡，不僅實現了具備結構性與動態感的運筆方式，一字一字地觀看也好，一行一行地線性

歐陽詢〔五五七年（永定一）～六四一年（貞觀十五）〕
〈九成宮醴泉銘〉（海內第一本）

632年（貞觀6）刻　紙本墨拓　28.6×15.4公分　東京・三井紀念美術館

楷書的點畫採取直線的模式。隋朝至初唐，楷書的樣式日益洗鍊成熟，並確立了在書法領域中的地位。從始筆、送筆到收筆，表現出運筆的韻律感，而產生了「三過折法」的點畫造形與規則。楷書的確立期始於初唐，受到源起於隋朝的科舉制度之影響，直接投身政治、學問等領域的人，被要求一手端正、秀麗的文字。於是，兼具規範性與個性化表現的楷書，日益抬頭、盛行。

歐陽詢與幾乎同時代活躍於楷書壇的虞世南、褚遂良並稱初唐「三大家」。楷書因為兼具用與美，唐朝以後仍持續保有其重要性，並傳承世世代代。《九成宮醴泉銘》作為楷書的重要典範之一，為人所鑑賞，同時也成為學習書法之際重要的臨摹範本。

（萱紀子）

■ 刻印著〈九成宮醴泉銘〉的石碑，究竟是為何而興建的？在內文的第四行有著「勅撰」的辭彙，意指遵奉皇帝的命令所修建之物。唐太宗將隋文帝所興建的離宮加以修建，隔年避暑造訪之際，某個區塊湧出清澈的泉水，太宗龍心大悅，視其為治理國家的吉兆，為了讚頌此泉，因而興建了這個石碑。文章由魏徵操筆，書法則命歐陽詢揮毫。原石現存陝西省麟游縣。

在隸書廣為盛行的年代，為了追求較快的書寫速度，孕生出不失文字構築性的書法來，這便是楷書。拋卻了隸書的波磔（每一個文字中，保留一處別具特徵的起伏揮動）、波勢（筆劃如同波浪一般的曲線樣態），

虞世南《孔子廟堂碑》 626年刻 東京、三井紀念美術館（右圖）
褚遂良《雁塔聖教序》 653年刻 東京國立博物館（左圖）

孫過庭〔七世紀〕
〈書譜〉(部分)

687年（垂拱3）　紙、墨　全長26.5×930公分　國立故宮博物院

99

全長九公尺又三十公分的親筆之作，不禁令人看的屏氣凝神。飽含水氣的筆跡，彷彿是剛寫好的作品。從寬綽的卷首開始，漸漸加入筆壓的變化，出現粗細不等的線條。運筆節奏快速之處，文字與文字之間連結著藕斷絲連的線條，單體的文字當中，線條的起伏顯得緊密。相反的，如果運筆速度緩和下來，毛筆的彈力靜謐地被解放開來，可以明顯感受到餘白所孕生的餘韻。這些移轉變化，彷彿指揮家自在地揮動指揮棒，時而急促，時而悠緩地詮釋著樂章。

文字的字體其實不大，差不多是我們書寫明信片收件人姓名的大小。然而，由於一筆一筆大幅的揮動，因此巧妙地活化文字的內部空間。我們往往僅能透過複製或拓本的形式看到許多優異卓越的筆跡，然而〈書譜〉的大部分卻以親筆揮灑的形態為人們所鑑賞。暫且不論文字本身在理解上的難易度，整件作品在視覺上所營造出的躍動感，足以誘發人們產生對於作品內容的好奇與關心。總之，這件作品擁有一種多層次的魔力。

孫過庭生於唐朝中期，距離被尊崇為書聖的王羲之有三百多年的時間。在這三百多年之間，為數甚多的政治家、作家不斷追求、鑽研優異的書法之作。但可惜的是，隨著時間的流逝與隔閡，王羲之書法的真切價值不易為人所理解。有人過度依賴複製，也有人僅只是模仿王羲之書法的表面皮毛，卻自我感覺良好，心滿意足。孫過庭認為，應該力圖打破如是的窘境，所以撰寫了這件作品。〈書譜〉不只是書法評論，抑或是書過庭同時將自己主張的理想，藉由自身的筆跡加以詮釋、表現。多達三八一一字的這件作品，不論作為書論，抑或是書

孫過庭
〈草書千字文〉
七世紀
（餘清齋本）
書學院

■〈書譜〉當中，重新評價以王羲之為典型範例的古往今來之優異書法家，並針對書法的真髓進行論述。他認為，書法追求的是「自然的妙有」，這是一種超越人為操作痕跡的境界。僅只是手指尖的鍛鍊，無法真正理解王羲之書法的真髓。學習書法的初步階段，很重要的是緩慢的運筆練習以及仔細觀察古人的書法。另外，也揭示了具體的習書方法，例如試圖理解作者在執筆當時的心情等。

〈書譜〉以「四六駢儷」的華麗美文形式撰寫。文章的題名也凝結了相當的逸趣。最重要的一點，是藉由自身書法的表現，驗證書論中所論述的重點。

〈書譜〉的筆跡，熟習草書基本的運筆與造形原理。

王羲之的書法被公認為追求嶄新的風氣與樣式，是每個時代所共同追逐的現象。然而，只是一味追求嶄新性，很容易落入表層、淺薄的表現模式。孫過庭對於一味執著於技巧或表面形式的書法提出告誡，認為應該培養優異的鑑賞能力與素養，才能精準掌握古人書法的絕妙祕訣與真髓。因此，〈書譜〉在現代裡，不僅作為重要的書跡，同時作為書法鑑賞的導引書，其價值也是深獲肯定的。

王羲之的書法被公認為精采卓越，其理由為何？拋出如此根源性問題的書論，絕不僅止於〈書譜〉，只是大部分的書論，都導向抽象、難懂的方向。〈書譜〉一方面提示了具體的方法，一方面簡潔有力地指引了王道，所以兼具書論的價值，〈書譜〉即便唐朝以後，依然作為草書的範本，繼續為後人所遵奉學習。時至今日，其價值依然深獲肯定，還有落實理想而實際揮灑的書法的絕妙祕訣與真髓。

定。為了習得以王羲之為主流的傳統書法，不少人透過書跡價值。對於唐朝以降的書法史，有著無可撼動的絕大影響力。

（菖紀子）

與平衡感，不愧是熟練圓滿的經典之作。

深刻的體會與理解的基台之上；一方面瞬時判斷線條的粗細以進行書寫，另一方面靈敏而直覺地統整個字形的和諧度

謹慎地落實在字裡行間，運筆的方式與文字的結構絲毫不容切離。這件書法作品的強勁力道，構築在作者對於書法

筆，燕尾般的收筆，乍看之下，似乎違背、顛覆了書法既定的規律。然而再仔細端詳，會發現書法的規範被精確而

大膽地交錯著粗細不等的線條，卻又保持著字體絕妙的平衡感，因此孕育出精采且富動態的字形。如同蠶頭般的起

粗的變化達數倍之多。這筆粗壯的縱線配置於整個文字的最右端，與左側部分相互配合，並扮演著支撐的角色。

中國 唐　100

顏真卿〔七○九年（景隆三）～七八五年（貞元元）〕
〈顏勤禮碑〉

779年（大曆14）刻　紙本墨拓　23.1×13.5公分　個人藏

100

這件書法作品最令人拍案叫絕的，是力道強勁的運筆表現。首先映入眼簾的，是粗壯的線條。纖細的

線條與粗壯的線條相比，自然是粗壯的線條更令人感受到強勁的力道。但是，光是粗壯的線條未必能傳達強而有力的印

象。這件書法作品的線條，是靈活掌握了毛筆彈力的狀況下所完成的，因此纖細的線條與粗壯的線條並存於作品當中，

其反差之大，令人特別留意。

接下來，來觀察一下他的表現方式。第五行第三個字「軍」，最終一豎的縱長線條最為粗壯，肩負了整個字體

的中心軸，並且有複數的細瘦橫線從中貫穿而過。下方的「司」字，下筆的第一畫纖細橫線往縱線彎折之際，瞬間細

■顏家自孔子活躍的春秋時代以來，往往聚合了截然不同的內容語彙以及視覺造形兩大元素。

王羲之（參見 97）與顏真卿是中國書法的兩大主流。如果說王羲之屬於止統派，那麼顏真卿便是革新派；如果王羲之隸屬於古法的範疇，那麼顏真卿便屬新法。總之，兩人可以藉由對比的概念加以分析、理解。楷書受限於形體的少動性，因此不易產生書體上的變化，無法像草書一般自由揮灑。初唐時期，在書法的領域中，開始追求必須嚴格遵行的規範與法則。也因為這股嚴正的趨勢，催生了草的激情狂野草書流行一時，風靡一世。

於是，被稱為狂草的激情狂野草書流行一時，風靡一世。

帖）便是經典代表作。在如是的時代風潮下，又促成了顏書的抬頭。顏真卿脫褪了楷書表面性的制約與桎梏，開拓了楷書表現的新風格樣式。另一方面，以分崩離析的文字結構，伴隨著流動韻律所書寫的〈祭姪稿〉，又展現出與楷書截然不同的情感宣洩。

對於學習顏書技法與造形精髓的人而言，正是他們視為珍寶，並努力追求、傳承的無形價值。漫步於現代中國的街道，仍然可以見到為數甚多，以顏真卿書風所撰寫的看板或題字，可見其滲透性與普遍性。（萱紀子）

作，是顏真卿為了祖父顏勤禮所興建的神道石碑，無論是文章或是書法，都由顏真卿親筆操刀。與暫時性的紀錄、書信不同，石碑乃是為了永久留存而書寫刻印的。這件石碑同時也強烈反映，尊崇世代祖先、恪遵傳承家規的威嚴性。右頁的圖例，是為了方便學習書法，從石碑上拓印下來的紙本，因此行的構成、篇章的構成與石碑截然不同。

顏真卿樹立了被尊稱為「顏法」的書法形式。它是楷書領域中明晰且顯赫的範例。飽滿特出的點畫，中間略為鼓起的線形，溫厚包覆著內部空間的文字構成，都是顏書的重要特質。這是用以延續傳統與格式，相當貼切合宜的書風。但是，有一點需要特別留意，書法作品的文章題名，與視覺上所掌握的造形主題，並不盡然會具備一致性。易言之，書法作品中質，懷素的〈自敍

顏真卿〈祭姪稿〉758年
國立故宮博物院

215

101

獨特的線條起伏，隨處可見拉曳的超長橫畫，看起來似乎有些造作之感。我們仔細來觀照黃庭堅書法的線條與文字，看看這些重要元素如何營造出獨特的秩序之美。

第一行第四字「詩」的第二畫，下方「似」字第一筆的斜畫，在整篇書法的起始處，顯現出極端突出的長。從作品整體的角度來凝視這行文字，或許看不出字行的中心軸有任何的搖擺或波動，但是請試著以手遮住第一行「似」字以下的下半行看看。「詩」字第二畫的突出，具有相當的規模與幅度。而且可以確認的是，上半行朝左側偏移傾斜。接下來，再以手掩住包括「詩」字的上半行四個字看看。「似」字第一筆大膽拉長的斜畫亦牽動了下半行文字的向左偏離。「李」字位於左上方的一撇促成了整個字形的平衡感，然而整個李字是向右方傾斜的。「太」字則是稍微修正了角度，「白」字則幾乎扶正，呈現端直正向之姿。

如果是一個字一個字地仔細端視，會發現不少歪斜的字形、不自然傾斜的線條穿插其中。但是如果環顧左右上下，從文字與文字的相互關係來觀察，會驚覺過長的橫線、突出的斜畫絲毫不造做地融入字行的波動起伏，表現出每個縱行如行雲流水般的流動感。

行與行之間的間距沒有極端的差異，每個單體文字的線條、表情孕生出字裡行間的起伏。藉由線與線、文字與文字之間相互的共鳴、迴盪，讓整個紙面營造出緊密構圖的視覺效果。

101
中國 北宋

黃庭堅〔一○四五年（慶曆五）～一一○五年（崇寧四）〕

〈黃州寒食詩卷跋〉（部分）

十一世紀　紙、墨　全長34.1×189公分　國立故宮博物院

■〈黃州寒食詩卷跋〉，乃是黃庭堅在蘇軾〈黃州寒食詩卷〉末尾所書寫的跋文，也就是後記。

以東坡之號而家喻戶曉的蘇軾，為北宋的詩人，同時也擅長書法。一〇八二（元豐五）年，蘇軾構思詩文，揮毫撰寫了〈黃州寒食詩卷〉。所謂「寒食」，是中國冬季的一個風俗習慣，冬至過後的第一〇五天，由於風雨強勁，用火容易釀成祝融之災，因此以冷食將就果腹。冷冽的冬天，寒涼的飲食，難免讓身體產生不適的反應。這篇文章寫的便是命運多舛的蘇軾被流放到黃州，在寒食時節的強風冽雨當中，其身心靈所承受的苦痛與煎熬。

為了評論這篇詩、書均優的作品，昔黃庭堅於是撰寫了跋文。黃庭堅於文中提及，即便央請蘇軾再度執筆，也寫不出比原作更卓越的評論。黃庭堅進一步評論，蘇軾將顏真卿為首的古人書法與以充分消化，將所學的精華，淋漓盡致地發揮在此生僅只一次的自我坦露與表達上。因此，黃庭堅的〈黃州寒食詩卷跋〉，不僅具有書法上的價值，同時也擁有藝術評論的價值。

北宋時期，書畫的鑑賞與收藏盛極一時。收藏家或鑑賞家習慣在作品的前、後，添註評論的文字。題字、紀錄、跋文中追加了作品的來歷、考證、作品評論等。然而，對於優異作品的評論在北宋之前早已出現。只是到了北宋以降，題、跋不再被視為單純的附隨之物，而成為具有獨立價值的個別作品。也就是說，如果在北宋以前，〈黃州寒食詩卷跋〉絕對無法成為一件獨立的作品。但是由於黃庭堅自身精銳的鑑識眼與評論力，讓〈黃州寒食詩卷跋〉儼然化身為集結書法與評論價值的作品。蘇軾〈黃州寒食詩卷〉與黃庭堅〈黃州寒食詩卷跋〉，可説是本作與題跋均優的典型書法範例，因此成為超越時空，為人所欣賞、讚嘆的絕世佳作。（菅紀子）

蘇軾〈黃州寒食詩卷〉（部分）1080年　國立故宮博物院

結尾——「鑑賞教育」的推進

到目前為止，美術教育幾乎一面倒地偏向對「創作」能力的重視，對於「觀看」，也就是「鑑賞教育」的部分，多少持有一些輕忽感甚至排斥感。雖然強調的是孕育自由的創造性，但我們必須坦言，「從無開啟的創造」是不可能的事情。所謂的「創作」，必須從「觀看」開始啟動。看到美好的東西、令自己深深感動的東西，如何透過自己的雙手加以表現，所需要的「技術」便是「美的技術」。美術既然包含了技術的層面，自然就會產生擅長與否的差異。

喜歡音樂，卻未必人人都能成為音樂家。不擅長唱歌、演奏樂器，但喜歡聆賞音樂的大有人在。在美術的領域當中，也可以套用如是的邏輯。偏頗地將主力、重點置於「創作」的教育方式，其實是無法令人認同的。也因為這種一面倒的教育方式，導致不少人產生厭惡美術的態度。美術教育最本質的目的，並非在培育擁有特殊才能的藝術家。廣泛地培育喜愛藝術的人，讓大家成為支持、促進日本藝術與文化發展的凝聚力量，這難道不是美術教育最原初的目的嗎？

筆者所屬的日本美術教育學會，這幾年致力於美術教育當中的「觀看」，也就是「鑑賞教育」應有樣態與面向的探究。關於東南亞「鑑賞教育」的實際推行狀況，我們也特別前往當地作了實際的調查研究。因應兒童、學生的成長，我們主張的結論是，應該把美術教育的軸心移轉到「鑑賞教育」這個向度上。

於是，我們針對現行的圖畫工作與美術的教科書進行調查。不論何種版本，都有大量的精

美圖片，但是作品與作家的解說，則相當簡要粗略。如果期待「鑑賞教育」能夠深耕強化，以

現行的教科書來看，教師必須投入相當多的力氣與能量。也或許，好的導引參考書也有其必要

性。前往書店的美術書專區，或許我們可以說，相關書籍多如繁星。但是不可諱言的，這些書

籍的介紹內文，不是過於冗長專業，便是過度短少粗略，尋覓不到適切妥當的版本。

到目前為止，坊間一再地出版著令人目不暇給的美術全集。有的是多達數十卷、具有通史

性格的龐大全集，有的則是以主題劃分或範疇區別為主軸的書籍，但是平心而論，在用語或敘

述上都過於專業艱澀。與其說是啟蒙書，還不如說是研究論集，無論是一般民眾也好，甚至連

美術教師都不易看懂。再來看看那些以入門書為號召的出版物，頓時整個水平又急速滑落，特

別是「漫畫ＸＸ美術史」之類的書籍。結果，書店中的美術書專區，要不是門外漢難以招架的

專門書，便是內容單薄貧乏的概說書。對於美術抱持興趣與關心的人，即便非常渴望涉獵相關

的知識與素養，卻很難尋覓到可以輕鬆愉快閱讀，又具有緊湊紮實度的美術鑑賞導覽書籍。

本書眾多的執筆者當中，並不盡然都是美學、美術史的專家學者，也有不少是長年在美術

教育前線，從事研究與實踐的工作者。立基於眾多執筆者的經驗，我們歷經多次的討論與協

議，挑選出西洋美術以及包含東洋的日本美術各一○一件名作。如果從美術史研究的專業角度

來看，或許有些微的偏頗、側重，但是這些挑選出來的物件，確實是從美術的鑑賞教育之角

度，也就是期許年輕朋友都能擁有這些相關知識與素養的前提下，所特別精挑細選出來的名

作。

因為執筆者眾多，難免在寫法上有些紛亂，但基本上以三個重點來進行作品的解析：①

「描繪了什麼？」②「作品的可看之處」③「美術的歷史脈絡中，該作品所被賦予的地位」。

文字的記述也經過費心的考量與拿捏，即便不具有美術事典或任何先修的知識，都可以很流暢

地閱讀。另外，所有的項目解說不過長也不過短，一方面提供充分的情報、知識，同時也掌握

住可以一氣呵成讀完的文字量。這本導覽書並非單獨針對美術教育的工作者來進行編纂，更期

待以國中生、高中生為首，凡是對美術保有興趣的人，都能來閱讀它。

近年來，在日本參訪美術館或博物館的人數有減少的趨勢，特別是年輕族群的傾向特別顯

著。因此各美術館無不使出渾身解數，絞盡腦汁地採取對應、行銷的策略，讓一般民眾產生參

訪美術館的動機與期待。我們發現，追究其責任的歸屬，有大半來自於美術教育中對於鑑賞教

育的輕視。與藝術世界這種沉滯氣息相比，運動界反而充溢著熱情與活力，不論是足球也好，

棒球也好。我們不妨思考一下，這種熱氣沸騰的氛圍，難道不是因為這些打從心裡熱愛運動的

支援者與加油團存在的緣故嗎？之所以出版這本導覽書，便是真誠希望，能創造出未來更多支

持藝術、熱愛藝術的加油團。如果能達到這個目標，那將是至高無上的喜悅與滿足。

文末，對於豪爽允諾這個企劃的三元社石田俊二社長，致上我們最深忱的感謝。同時也要

感謝山野麻里子鞠躬盡瘁的努力，為了讓眾多執筆者的原稿為一般讀者所接納，她巨細靡遺地

進行確認與潤稿的辛苦工作。

神林 恒道

新關 伸也

■ 大嶋彰

1951年新潟縣生。滋賀大學教育學院教授（繪畫）。東京藝術大學美術學院繪畫科(油畫)畢業、同大學美術研究科碩士。上越教育大學教育學院助教、講師、副教授。谷川渥監修《繪畫的教科書》（日本文教出版社，2001，共著）、「大嶋彰個展」（藝術專櫃畫廊，2004）、參加「越後妻有藝術三年展2000、2003」等。

■ 大橋功

1957年京都市生。東京未來大學兒童心理學院教授（美術教育學、學校教育學）。

京都教育大學大學部小學教員養成課程畢業。兵庫教育大學學校教育研究科碩士。經歷大阪市立中學教師（美術科），佛教大學教育學院講師，同大學副教授，學習開發研究所代表。東山明監修《圖工科工作坊4——影像與發現展開論》（明治圖書，2001，共著）、大橋功《以教師為目標的年輕人們》（總統社，2000，單行本）、大橋功編《美術教育概論》（日本文教出版，2002，編著）、大橋功·新關伸也·松岡宏明·梅澤啟一著《造型表現指導法》(東京未來大學，2008，共著)。

■ 金山和彥

1969年出生於島根縣。倉敷市立短期大學準教授（幼兒造型教育）。玉川大學文學院藝術學科畢業，上越教育大學學校教育研究科畢業。曾任：心身障礙兒綜合醫療療育中心看護指導部、橫濱國際福祉專門學校兒童福祉學科、新見公立短期大學幼兒教育學科等講師。現任倉敷市立短期大學保育學科專任講師。著作有：日下如久編《兒童福祉總論》（保育出版社，1998，共著）、野村知子·中谷孝子編《幼兒與造型——培育兒童的造型活動》（保育出版社，2002，共著）、金山和彥〈幼兒期的意象形成與知覺的鑑賞活動〉《美術教育》日本美術教育學會雜誌289號（2006，單行本）、平山諭編《障害兒保育——需要特別支援的兒童保育》（米尼瓦書房，2008，共著）。

■ 萱紀子

1962年出生於奈良。大阪教育大學教育學院教授（書學、藝術學），文學博士。奈良教育大學教育學院特別教科（書道）教師養成課程畢業、同大學教育學研究科修畢、大阪大學文學研究科博士課程單位取得期滿退學。現任大阪教育大學教育學院教授。著作有：萱紀子《書藝術的地平》（大阪大學出版會，2000，單行本）、〈散書考〉《日本的藝術論》（神林恒道編，米尼瓦書房，2000）、〈書的現代理論〉《書學舉要》（魚住和晃·荻信雄編，藝文書院，2001）、〈元永本的美學〉《和歌之書》（淺田徹他編，岩波書店，2005）。

■ 小林修

1947年愛知縣生。名古屋經濟大學人間生活科大學部教授（繪畫·圖畫工作科教育）。愛知縣立大學美術學院美術科繪畫（油畫）專業畢業，同大學美術研究科碩士。經歷愛知縣立藝術大學兼任講師、市村學園短期大學講師、名古屋經濟大學短期大學部副教授、教授。「小林修個展」（A.C.S.，2000）、「小林修個展」（長谷川畫廊，2004）。

■ 松岡宏明

1965年京都府生。中京女子大學人文學院副教授（美術教育/圖像設計），京都教育大學教育學院特教科（美術·工藝）教員養成課程畢業，同大學院教育學研究科碩士。京都府公立中學教師（美術科）、島根縣立島根女子短期大學講師、副教授，現職。野村知子·中谷孝子編著《幼兒造型——造型活動的兒童培養》(保育出版社，2002，共著)、大橋功·新關伸也·松岡宏明·梅澤啟一著《造型表現指導法》(東京未來大學，2008，共著)、美術文化展獎勵獎(2004)、關西美術文化展獎勵獎(2002)、「第四次松岡宏明個展」(2003)。

執筆者介紹

編著者

■ 神林恒道

1938年新瀉市生。現為大阪大學名譽教授（美學藝術學），文學博士。京都大學文學院畢業，京都大學文學碩博士課程學分修畢。曾任京都大學文學部助教、帝塚山學院大學文學院講師、大阪大學文學院副教授、大阪大學碩博士課程教授、立命館大學文學院教授。谷村晃、原田平作、神林恒道編「藝術學論壇系列叢書」（勁草書房，1997，編著）、神林恒道、潮江宏三、島本浣編《藝術學手冊》（勁草書房，1989，編著）、神林恒道著《謝林與其時代》（行路社，1996，單行本）、神林恒道《近代日本「美學」的誕生》（講談社，2006年，單行本）。

■ 新關伸也

1959年山形縣生。現任滋賀大學教育學院教授（美術科教育）。岩手大學教育學院特教科（美術‧工藝）教員養成課程畢業。山形大學碩博士課程教育學研究科碩士。曾任神奈川縣、山形縣公立中學教師（美術科）、滋賀大學教育學院副教授、教授。東山明兼修‧新關伸也編《中學美術科工作職場》（明治圖書，2002）、新關伸也‧人見和宏著《大眾媒體所擴大的教育授課》（明治圖書，2003）、竹內博‧長町亲家‧春口明夫‧村田利裕編《學習藝術教育要需》（世界思想社，2005，共著）、宮脇埋‧天形健‧山口喜雄編《基礎造型技法－圖畫工作‧美術基礎表現與鑑賞》（建帛社，2006，共著）。

執筆者

■ 赤木里香子

1962年出生於鳥取縣，為岡山大學準教授（美術科教育），學術博士。鳥取大學教育學院中學教師養成課程畢業。橫濱國立大學教育學研究科修畢。筑波大學博士課程藝術學研究科修畢。筑波大學藝術學系助理、現任岡山大學教育學院講師。著作有：新田義之編《文化的諸相——比較文化學習》（大學教育出版，1997，共著）、宮脇理監修《小學圖畫工作科指導之研究》（建帛社，2000，共著）、宮脇理監修《新版 美術科教育的基礎知識》（建帛社，2000，共著）、福本謹一‧赤木里香子編著《圖畫工作科鑑賞學習46》（明治圖書，2003，編著）。

■ 泉谷淑夫

1952年神奈川縣生。現任岡山大學研究所教授（繪畫、藝術鑑賞）。橫濱國立大學教育學院中學教師養成課程畢業，同大學教育學研究科碩士。經歷神奈川縣公立中學、橫濱國立大學教育學院附屬中學教師（美術科）、岡山大學教育學院講師、副教授。獲得「花之美術大獎展大獎」（1998）、「小磯良平大獎展優秀獎」等。參加「月‧和歌始御題展」（伊勢神宮美術館，2007）、《樂園預言——泉谷淑夫作品集》（埃特爾出版社，1999）、《羊之行星——泉谷淑夫作品集》（埃特爾出版社，2007）、泉谷淑夫《琳派三旅——宗達、光琳、抱一》（博雅堂，2006）、泉谷淑夫《與美對話——鑑賞招待》（日本文教出版社，1998）。

■ 梅澤啟一

1950年岐埠縣生。立正大學社會福利學院教授(美學、美術教育學、感性福址論)，文學博士。大阪大學文學院美學系畢業，大阪教育大學教育學院研究所碩士，京都大學碩博士課程教育學研究科博士課程後期學分修畢。美作大學大學院副教授、教授。東山明/菅沼嘉弘監修‧梅澤啟一編《圖工科啟發教材集4年級》(明治圖書，1995，編著)、梅澤啟一《感性與造型表現——期發達機械論》(晃洋書房，2003，單行本)、梅澤啟一《嬰幼兒造型教材集——感性發達的表現活動》(日本標準，2007，單行本)、柴田義松監修《兒童與教師製作教育課程試案》(日本標準，2007，共著)。

日本美術 ⑩ 鑑賞導覽手冊

神林恒道、新關伸也 編著
鄭夙恩 譯寫

發行人　何政廣
主　編　王庭玫
編　輯　謝汝萱、鄭林佳
美　編　曾小芬
出版者　藝術家出版社
　　　　台北市重慶南路一段147號6樓
　　　　電話：（02）2371-9692～3
　　　　傳真：（02）2331-7096
　　　　郵政劃撥：01044798 藝術家雜誌社帳戶
總經銷　時報文化出版企業股份有限公司
　　　　新北市中和區連城路134巷16號
　　　　電話：（02）2306-6842
南部區域代理　台南市西門路一段223巷10弄26號
　　　　電話：（06）261-7268
　　　　傳真：（06）263-7698
製版印刷　新豪華製版印刷股份有限公司
初　版　2011年07月
定　價　新臺幣360元

ISBN　　978-986-282-024-7（平裝）

NIHON-BIJUTSU 101 KANSHO GAIDOBUKKU
by Tsunemichi Kanbayashi & Shinya Niizeki©2008
All rights reserved.
First published in Japan by Sangensha Publishers Inc., Tokyo.

This Complex Chinese edition is published by arrangement with
Sangensha Publishers Inc., Tokyo.

國家圖書館出版品預行編目資料

日本美術101鑑賞導覽手冊 / 神林恒道、新關伸也 著
鄭夙恩 譯寫
初版. —— 臺北市：藝術家，2011.07〔民100〕
224面；17×24公分

ISBN 978-986-282-024-7（平裝）

1. 美術史 日本

909.31　　　　　　　　　　　　　　100009206